設計專利
理論與實務

顏吉承、陳重任◎著

作者簡歷

顏吉承 Chi-Cheng Yen

現職：

經濟部智慧財產局專利審查官

・2005 年版「新式樣專利實體審查基準」撰稿者

・2004 年版「發明專利實體審查基準」撰稿者

・司法院 2004 年函知各級法院之「專利侵害鑑定要點」撰稿者之一

學歷：

大同大學工業設計學士

經歷：

光寶公司「發明專利實體審查」講座

司法院「智慧財產專業法官培訓課程」講座

「全國高職技術創造力培訓與競賽」研習活動講座

台北醫學大學「申請專利範圍研究」講座

樹德科技大學「專利制度與審查實務講座」講座

財團法人自強工業科學基金會「生物科技專利申請實務班」講座

中山大學「專利審查實務講座」講座

經濟部專業人員研究中心專利「助理審查官訓練課程」講座

經濟部訴願會「訴願案件審查實務研習」講座

國立成功大學「工業設計保護暨新式樣專利」講座

中華民國工業設計協會「工業設計保護制度」研習班講座

中央標準局（智慧財產局改制前）約聘專利審查委員

裕隆汽車製造股份有限公司副工程師兼專案經理

考試：

八十九年專利商標審查人員特考三等考試工業設計科及格

訓練：

歐洲專利局國際學院「Appeal procedures at the European Patent Office」課程

經濟部專業人員研究中心專利侵害鑑定基準研習班

1995 年中日技術合作計劃日本專利法與專利審查實務研修

經濟部專業人員研究中心第 1 期高級審查官(I)訓練班

經濟部專業人員研究中心第 1 期中級審查官訓練班

歐洲專利局國際學院「Appeal procedures at the European Patent Office」課程（93 年）

陳重任 Rain Chen

現職：
南台科技大學視覺傳達設計系專任助理教授

學歷：
國立成功大學工業設計研究所博士
國立成功大學工業設計研究所碩士
國立雲林科技大學工業設計系學士

經歷：
國立雲林科技大學工業設計系兼任助理教授
樹德科技大學流行設計系專兼任講師
大宇專利商標事務所執行長
長榮大學媒體設計系兼任講師
崑山科技大學應用纖維造形系兼任講師
經濟部智慧財產局專利審查委員

考試：
八十九年專門職業及技術人員高等考試工業安全技師類科及格

訓練：
經濟部專業人員研究中心第1期專利助理審查官訓練班

作者序

　　十餘年來，台灣的高科技產業在國際間發光發熱，"Made in Taiwan"已經是科技、品質的象徵。即使如此，進入微利時代，以代工為主的高科技產業仍有必要改弦更張，結合智慧財產權，引領台灣產業邁向知識經濟時代。

　　經濟部工業局於 2005 年 12 月 27 日表示，被譽為設計界奧斯卡金像獎的"iF Award" 2006 年得獎名單揭曉，台灣廠商一舉拿下 63 個產品設計獎項，得獎數僅次於主辦國德國，遠超過日本、韓國，高居全球第二；明基電通更囊括了 13 個獎項，總數排名全球第三，次於韓國三星及荷蘭飛利浦。事實上，2005 年台灣共有 105 件產品獲得國際五大指標性設計競賽獎項，包含德國 iF Award 37 件、Red Dot Award 20 件、美國 IDEA Award 5 件、日本 G-Mark 38 件及世界包裝之星 5 件。這些得獎的事實象徵了台灣工業設計產業發展三十年來的一個里程碑，同時也宣告台灣產業自創品牌、設計時代的來臨。

　　大家都知道 2005 年引領風潮的 iPod 全球熱賣，其簡約、時尚感的設計風靡了數位影音播放器市場，不僅是生活在數位產品、網路世界的年輕族群愛不釋手，就連美國布希總統也是發燒友。數碼產品研究機構 Gartner 的報告指出，蘋果電腦公司自 2001 年推出 iPod 後，銷售量急速擴大，全球已累計銷售超過 3,000 萬台。iPod 不僅成為全球 MP3 市場的領導品牌產品，同時也是蘋果公司鹹魚翻身的大功臣，公司股價在 2005 年上漲了大約 130%。根據外電報導，iPod 設計者蘋果公司的資深副總裁強納森‧伊夫因此一卓越成就而獲得英國女王贈勳。伊夫在英國倫敦攻讀工業設計，他帶領下的設計團隊作品常常能讓人眼睛一亮，除了 iPod 之外，iMac、iBood 等都是出自他們的巧思。伊夫表示，其設計 iPod 之初即將設計策略定位在網上音樂支

援、簡單的控制介面及簡約的設計。

　　設計專利是什麼？這個創意可不可以申請專利？我自己所設計出來的東西，爲什麼不能獲得專利？我設計的產品已經獲得專利，爲什麼法官卻判決我的設計侵害別人的專利？上述這些問題是作者在演講或授課時，許多實務創作者經常發問的問題。學習設計這麼多年以來，不論是從學校所習得的知識，或是在業界所面臨的設計實務，「設計專利」竟一直是設計師們最陌生卻又最迫切需要了解的領域。

　　本書兩位作者都是工業設計背景出身，卻因緣際會在智慧財產權的領域上多有交集，於是作者開始規劃是否能撰寫一本兼具理論與實務的專業書籍，希望以切合設計師需求的角度，完整的介紹「設計專利」。

　　本書共分爲9章，首先由工業設計與設計專利的關係談起，接著建立讀者智慧財產權的基本觀念，並陸續介紹設計專利制度、國際優先權制度等理論議題，最後則介紹設計專利申請的實務內容。

　　台灣的產業正值轉型之際，我們期盼在「台灣製造」升級爲「台灣設計」的同時，「設計專利」能成爲產業競爭的利器，讓台灣的設計再次在世界舞台上發光發熱！

　　本書能順利完成，非常感謝好友黃嵩林先生在百忙中仍熱心協助完成附圖的繪製。本書雖經多次校閱，疏漏錯誤之處在所難免，尙祈各界先進不吝賜教。最後，希望藉由本書的出版，激發實務設計師運用設計專利創造設計價值！

顏吉承・陳重任

目　錄

設計專利——理論與實務

viii

第 1 章

工業設計與設計專利

工業設計與設計專利

櫥窗裡正陳列著最 hot 的商品：從 SONY 的 PSP（Play Station Portable）、Apple（蘋果電腦）的 iPod……，追新採用者早就人手一台，愛不釋手的邊玩邊聽！1990 年代中期以後，SONY 憑藉著 Play Station 主機首次切入電視遊戲產業，挫敗如任天堂和 Sega 等老牌廠商，陸續推出的掌上型遊戲機 PSP，更使得 SONY 的營收與利潤持續上揚；Apple 本來只是以電腦軟硬體業務為主的公司，但因為跨足數位音樂播放器 iPod，其銷售成績之亮眼著實令人咋舌，iPod 銷售的成功，也讓 Apple 股價應聲上揚！

然而不論是 SONY 的 PSP 或 Apple 的 iPod，該產品的成功除了導因於正確的企業策略之外，消費者對於產品功能、品質、造形等的高滿意度，更是造成產品熱賣的主要原因。

一直以來，工業設計師扮演著產品的化妝師，他們在產品外觀融入造形美學，使產品兼具實用、美觀……諸多功能。經由系統化的設計訓練後，工業設計師經常能發揮令人激賞的設計創意，並準確地將品牌精神詮釋於產品之中。舉例來說，引領造形風潮的 iMac、首創無按鍵人因輸入介面的 iPod 等，消費者遠遠一看，就能從顏色、造形分辨出蘋果電腦的產品。企業善用設計加以顛覆與創新，以無敵的「設計力」輕取了競爭對手。

然而，工業設計的成功，其背後最大的功臣應屬「設計專利」——一個我們很容易忽略、卻又一直默默影響市場的重要因素。上述的 SONY 與 Apple 產品，消費者所看到的是工業設計師煞費苦心的造形設計，但在此一造形設計的背後，設計專利權乃扮演一個重要的角色。

就工業設計來說，越複雜的造形不見得是越好的造形，如同

Dieter Rams 所提出的 "Less is more!"，該理念向來不乏追隨者。宣告簡單的造形同樣可以受到消費者青睞，但簡單的造形亦易於遭到競爭對手惡意的模仿，這點恐是 Dieter Rams 所始料未及的。

　　設計專利提供了工業設計一個可供保護的港灣，在設計專利的領域裡，不論是複雜的造形或簡單的造形，只要符合被保護的標的，設計專利將成為設計師最強而有力的後盾，以協助設計師擺脫惱人的「追隨者」！

　　我國現行專利法於 2003 年 2 月 6 日總統令修正公布，2004 年 7 月 1 日施行，整部專利法共分五章一百三十八條，所保護的專利分為三種：發明專利、新型專利、新式樣專利。一般社會大眾對於「發明」、「專利」甚至「發明專利」等名詞大都耳熟能詳，對其真義即使不夠深入、不夠精確，尚不至於離題太遠。新型專利在國外有稱為「小發明」，2004 年 7 月 1 日現行專利法施行前，當發明專利申請案遭專利機關核駁，若屬「發明高度」的爭議，申請人通常會退而求其次將該申請案改請為「新型專利」，企圖取得新型專利權，以享有十年的保護。若該新型專利又因不具「進步性」遭核駁，有些申請人則依樣畫葫蘆，再將該申請案改頭換面，改申請為「新式樣專利」。認為自己開發、自己發明的「新」產品，既非抄襲又非模仿他人的發明，鐵定為新形式、新樣式，申請取得新式樣專利權乃理所當然之事。

　　前述情況經常重複上演，部分申請人或專利代理人，或因發明、新型、新式樣並稱為專利，或因其專利期限分別為二十年、十年、十二年，而誤解發明等三種專利的真義，以為發明為第一等專利，新型與新式樣為第二等專利。甚至部分申請人認為，若設計創作為獨立開發者，只要沒有抄襲他人作品，當然具備新穎性（Novelty）；既然沒有抄襲的行為，而無中生有的事實又不容抹煞，當然具備創作性（Creativity）。由此加以演繹申請的案件，即具備原創性或首創性，應

4

可取得新式樣專利權。姑且不論這樣的邏輯思考是否荒謬不通，基本上係將新式樣專利與著作權等同視之，認為新式樣專利要件僅要求原創性，新式樣專利保護範圍僅及於相同物品的仿造、仿冒等，諸如此類見解，充分顯示設計人並不明瞭新式樣專利的真義。

　　歐美國家稱新式樣專利為設計專利或設計權；更精確的說法，應為工業設計專利或工業設計權。在台灣則將設計專利稱為新式樣專利，新式樣專利雖為法定名稱，但「新式樣」給予一般社會大眾的認知乃是新的形式或新的樣式，與實質所要保護的標的──「設計」略有出入。以致法界習慣稱其為「新式樣專利」，而業界則稱其為「設計專利」。由於設計專利權同時涉及諸多領域，習慣用語亦各有不同。因此，本書雖以設計專利為名，但書中所提及之「**新式樣專利**」**與**「**設計專利**」**兩名詞，讀者概可等同視之。**

　　工業設計是一門整合性科學，一種融合藝術、工程技術、人因工程、經濟學、社會學等各類型領域的創造性活動。工業設計介於藝術與技術之間，是藝術與技術的綜合體，其屬性兼具藝術的感性與技術的理性。新式樣專利保護的對象既然是工業設計的創作，當然具有同樣的特性。當前我國正邁向已開發國家，藝術、造形、設計之類的作品、產品或活動日益受到重視，社會大眾已有餘裕投注更多的心力於生活品質的提升。然而，值此轉型時期，人們熱衷藝術、追求摩登造形、愛用名牌設計之餘，並沒有真正了解及看待其本質價值。工業設計正處蓬勃發展之際，新式樣專利卻長期習慣性的遭到忽視，殊不知設計產業的成功與否，極為仰賴設計專利的保護。

　　工業設計具有藝術的性格，所以工業設計有淺顯易懂的形式面，但也有深奧難解的實質面。由於淺顯的外觀形式，讓人們歧視其「簡單」、「沒有技術性」；更由於深奧的內在實質，無法運用技術方法、科學方程式邏輯推理，越發讓人們歧視其專業知識及地位。須知藝術是讓人們感受、心領神會的，並不是讓人們分析、邏輯推理的。試問達文西、米開朗基羅、畢卡索或比爾·卡登、聖羅蘭、迪奧等名藝術家、名設計師的作品於未成名之前，不也都是「淺顯易懂」的

「雕蟲小技」？不也都是無法分析推理得其神髓？但他們成名後，舉世何嘗不尊重其藝術與設計上的成就？何曾指控其專業知識與地位低下？設計本身的藝術性格導致人們忽視新式樣專利審美的本質價值，若執意摒棄其藝術美感成分，企圖完全以理性科技的觀點來認知新式樣專利，恐怕是徒勞無功之舉，也是昧於事理的錯誤觀念。長此以往扭曲新式樣專利的本質價值，對於專利制度的發展並無裨益，更難以達成專利法所宣示「促進產業發展」的宗旨。

　　本章將由工業設計的說明入門，概略介紹新式樣專利，希望能夠稍稍釐清新式樣專利的本來面目，俾使設計人重新體認新式樣專利的眞義。

1.1 何謂設計

　　從人類進化的觀點，遠古人類爲求生存，初始僅憑四肢的氣力從事覓食、築巢、漁獵、防禦等行爲。經由進化的過程，人類漸漸懂得利用頭腦思維，運用自然界的原始材料製造工具器物，這種創造活動或創造成果即爲「造設物形」、「造形」。這個時期的設計著重於設計成果的基本實用機能，有如現代的工程設計。經過長期演進，人類不須投注所有的時間與精力於求生存這個基本目的上，逐漸有多餘的時間精力發揮美感本能，裝飾自己的頭臉軀體、自己身邊的器物財產及環境空間，以豐富美化自己的心靈生活。這個時期的設計是實用機能及裝飾效果並重，而且彼此獨立互不影響，其中的裝飾行爲亦屬創造活動之一，有如現代的美術設計。美術設計的目的是表達人類的思想感情或傳達訊息，其創作成果著重於裝飾形式，不能與著重實質機能的工業設計等同視之。然而無論是工程設計、美術設計或工業設計皆爲創造性的活動，均冠上「設計」的字眼。就社會通念，所謂設計係指有系統、有目的經過縝密籌劃的創造活動或創造成果。

1.1.1 設計的語源

　　「設計」一辭具有各種不同意思，目前已成為各行各業的時髦用語，甚至已成為一般日常用語。探究設計一詞的真義應追本溯源，從基本的語源說起。

　　「設計」一辭源於英語"design"，根據《牛津英語辭典》design可作名詞及動詞解。名詞的design係源於16世紀法語desseing，表示目的、計劃。同一時期的義大利語disego則有美術的意思，後來為法語所吸收，而逐漸在拼字上產生區別，以至現代法語dessein為名詞，表示目的、計劃；而另一法語dessin則在設計圖及美術方面表示設計的意思。動詞的design則源於法語designer，一如前述名詞的情形，現代法語表示設計的動詞也有兩個，designer表示指示、表示；dessiner表示描繪、設計、素描。

　　現代英語design是名詞、動詞同形，有思維上的計劃及美術上的計劃兩種意思。思維上的計劃是指內心的計劃、規劃，或計劃的行為；美術上的計劃是指在美術相關的專業領域上，表現於圖面、模型的計劃、構想，或指將計劃、構想表現於圖面、模型的過程、行為。在此要強調的，設計是從無到有的構想、計劃、方法、行為、過程、活動，並非僅指最後的成果。

1.1.2 設計的意義

　　所謂設計通常指：定謀；籌擬、籌劃；立定計劃而使之實現；匠心之斟酌計劃。上述文字為一般性解釋，見於一般常用辭典。

　　《簡明大英百科全書》對「設計」的定義如下：「設計係指擬訂計劃的過程，尤指記在心中或製成圖面、模型的具體計劃。設計的含義廣泛，構成、風格或裝飾等皆屬之。就設計而言，設計是一種創造過程，通常有四種限制要素：材料的性能規格、材料加工方法產生的影響、整體零件的結合關係、整體對觀賞者使用者或受其影響者所發

揮的效果。就產品設計、建築設計而言，設計須融合藝術與技術，不能僅依科學公式進行設計，但亦不得天馬行空任意揮灑。」

　　自從遠古人類敲擊石塊，於迸裂聲中首次取得心目中的「工具」時，設計就此萌生。對於該「工具」，人類之企求係以基本的實用功能為主，例如石斧的鋒利邊緣等。當其舉起工具準備劈斷較大之物件時，或因工具太大太重難以握持操作，自然而然其內心再次萌生改變該工具形態的念頭，俾使該工具更稱手、更便於攜帶。嗣後因美感的表現欲望或其他目的，又再次改變該工具的形態。

　　從設計的觀點，敲擊石塊之舉係改變自然原生材料的形態，因而產生新機能的創造活動；而嗣後為稱手、美感等其他目的，再次改變材料的行為亦屬創造活動。無論是實用功能、人體操作或美感表現，三者均為「工具」的基本需求，一般稱為：功能需求（如劈斷能力因素）；使用需求（如使用者操作因素）；美感需求（如心理感覺因素）。除此三項基本需求之外，為因應其他次要目的亦得附加其他需求，例如經濟需求、社會需求等等。

　　就社會學的觀點，人類為求生存，首先不得不順應自然，在適者生存的原始社會依賴氣力求生存。一旦人類懂得運用思維創造工具，藉由工具的機能改變生存的大自然環境，達到適合人類生存的狀態，即構成人類—工具—環境的系統關係（圖1-1）。換句話說，人類與大自然抗爭，工具的創造使得人類與大自然的關係產生改變的契機，

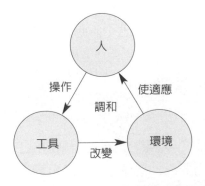

圖 1-1　人類—工具—環境的系統關係

而工具也是人類改變大自然、改變生存環境的媒介。就此觀點而言，設計是綜合機能、使用、美感、經濟、需求，經縝密計劃，藉人力或機械加工技術改變天然或人造材料的形態，而產生新機能的創造活動。

1.1.3 設計的範疇

目前雖然有相當多行業或專業領域冠上「設計」一辭，就學術的立場，設計的領域概分為三類：

1. 以傳達意思或資訊為目的之設計：主要指視覺設計（Visual D Design），其中有平面設計（Graphic Design）、標誌設計（Sign Design）等……。
2. 與物品有關的設計：包括人們日常使用的機器、用品、生產設備等，稱為產品設計（Product Design），此為狹義的工業設計。
3. 與人類生活空間和環境有關的設計，例如：室內設計（Interior Design）、建築設計（Architecture Design）、都市設計（Urban Design）、環境設計（Environment Design）。

此三類設計之中，以第二類的產品設計為本書的中心主題。產品設計於現代工業大量製造的產銷過程中居於前導地位，工業為其前提基礎，故亦可稱為工業設計（Industrial Design）。

1.2 何謂工業設計

人類改變天然或人造素材的形態而創造出工具，藉由工具的機能調和人類與環境之關係，這種觀點一直影響著設計活動。工業革命後，新的需求及新的設計思潮開啟了工業設計的發展。

　　工業革命的結果使手工少量生產模式轉換爲工廠大量生產模式。產品大量出現在市場上，導致產業競爭，進而擴及國際市場，也開啓了現代工業設計發展的契機。現代的工業設計已成爲企業經營策略的一部分，在產品的生產銷售過程中佔有舉足輕重的地位。優良的工業設計具備提高商品價值的作用，隨著產業發展和文化水準的提升，工業設計已爲企業產銷的尖兵，負有提升商品價值的任務。

1.2.1 工業設計的發軔

　　18 世紀末英國工業革命啓動了工業大量生產的模式，當時由於動力、技術之運用以及成本需求、產業競爭等因素，傳統手工製造的產品逐漸被大量標準化的工業製品取代，產業結構因此發生變化。原先手工製品的設計者與製造者合而爲一的生產模式逐漸蛻變，企業爲求大量生產、降低成本、創造利潤等，工廠內部的設計者與製造者各司其職，以致工廠產出的機械製品粗糙簡陋，而與從前技術工人手製的優雅工藝品無法相提並論。在此背景下，一連串的設計運動——美術工藝運動、新藝術運動、德國工作聯盟……於焉展開，促使社會大眾開始注意科學技術與藝術美學結合的價值。 1907 年德國工作聯盟成立，主要的成就在於整合工業生產及美術工藝，使社會大眾認知設計的價值。 1919 年包浩斯（Bauhaus）設計學院成立，則進一步確立了現代工業設計兼容並蓄科學及藝術美學的理念。

1.2.2 工業設計的定義

　　一般人對於工業設計的理解大概僅止於其係工業量產的產品設計，或者稱工業設計爲綜合工業技術和藝術美學的創造性活動。

　　《簡明大英百科全書》對「工業設計」所下的定義：「所謂工業設計，係指現代工業大量製造的產銷過程中居於前導地位的產品設計。工業設計活動首須決定產品的結構、操作、外觀造形，以及有效

的生產、配銷、販賣程序。在此複雜的過程中，外觀造形顯然不僅是構成要素之一而已，尤其是消費品設計，一般咸認外觀造形為工業設計的首要價值。外觀造形不需太深奧的理性分析，但在商業競爭的場合，常為最能發揮效益的構成要素。就生產、服務、運動等設備的設計而言，雖然仍著重於設備的實用機能，惟其外觀造形已逐漸受到重視。」

國際工業設計師協會理事會對「工業設計師」所下的定義：「工業設計師是受過訓練、具有技術知識、經驗和觀賞能力的人；他能決定工業生產過程中產品的材料、結構、機構、形狀、顏色和表面修飾等。設計師尚須具備解決包裝、廣告、展覽和市場等問題的技術知識和經驗。」

有關工業設計的定義，最具權威者當推國際工業設計社團協會（International Council of Societies of Industrial Design，簡稱 ICSID）所定義：「工業設計係針對工業量產品需求的一種創造行為，使產品外觀與內部機能結構的品質達成一致，藉以符合使用者的需要，俾使生產者及使用者均表滿意。」

工業設計係一種綜合性的活動，設計師 Neil Mcilvaine 認為：「工業設計將有關技術、藝術、科學、人性各方面的觀點及抽象資料予以綜合重組，創造出美觀實用的形態、結構及功能，著重於單一產品或系列產品與使用者的關係。工業設計師是產品開發工作中的總指揮，他研究產品對使用者可能發生的影響，務期該產品對人類生活環境有所影響。」

1973 年《管理百科全書》則從產品產銷流程的角度詮釋工業設計：「工業設計師乃受雇於工業、商業、政府或團體，從事產品、環境之設計規劃工作。對於購買者或使用者，工業設計師必須使該產品滿足他們在美學及功能上的需求，對於雇主必須達到易於銷售並獲得利潤。工業設計的主要工作在於決定大量產銷產品有關人性的各種因素，例如外觀吸引力及其對購買者的心理反應、線條、色彩、比例等等，同時設計者亦須考慮到使用方便、功能、安全、維護、生產成

本、運輸費用及銷售價格等。因此工業設計師必須與工程師、研究專家、市場專家以及經理人員密切合作。」

綜合以上各種論點，美國工業設計師協會將工業設計定義如下：「工業設計係一種創造、發展產品或系統新觀念、新標準規範的行業，據以改善外觀、功能，增加該產品或系統之價值，使生產者及使用者俱蒙其利。其工作恆與其他開發人員共同進行，如經理人員、工程師、生產專家等，工業設計師之主要貢獻在於滿足人們之需要及喜好，特別是對於產品的視覺、觸覺、安全、使用方便等。工業設計在綜合上述的條件時，必須考慮到生產及技術上的限制、市場的機會、經費的限度、銷售、售後服務等種種因素。工業設計乃是一種專業，其服務宗旨在求保護大眾安全及增進大眾福祉、保護自然環境及遵守職業道德。」

現代工業製品的開發乃是基於大量生產的前提下所進行的活動，其基礎繫於市場的需要與發展，故有謂：「產業經濟是以大量生產的手段降低生產成本，藉此提供廉價產品供應社會；工業設計者居於此經濟體系，能提供生產者易於生產、易於銷售的產品，亦能提供消費者價廉、易於使用的產品。」此論點雖然稍嫌狹隘而帶有功利色彩，惟就資本主義經濟制度的立場，尚屬貼切。然而這種褊狹的論調顯得工業設計的視野不夠宏觀，若工業設計的宗旨僅是盲目追求經濟發展，結果終究會損及自然環境，人與自然將無法取得永恆的和諧。

設計是一種創造性活動，設計的目的係解決食、衣、住、行、育、樂日常生活中所遭遇的問題，提供有力的支援「工具」，進而塑造「人—工具—環境」的系統關係。是以，工業設計係指人透過「工業產品」建立一個美好舒適的生活環境，使人、產品、環境之間構成平衡和諧的整體關係，也使整體關係中的主角——「人」的生理、心理臻於眞善美的境界。從廣義的角度，所謂工業設計實爲一種以人爲中心，追求家庭生活福祉及社會生活合理的活動，其宗旨在調和人、工具、公共設施所構成的人爲環境與自然環境之間的關係，讓人與自然取得平衡而融合爲統一和諧的整體。

1.2.3 工業設計的構成要素

　　所謂構成要素，就是設計內容的主要對象，或為足以規範設計結果的限制因素，乃設計過程中必須努力達成的中心目標。

　　工業設計創作首須確定對象產品之需求，並就該需求設定產品所能實現之機能，其次須考量創作上客觀的外在因素，包括機能轉化過程必備的具體條件，以及塑造產品心理印象的抽象條件。工業設計創作就是綜合需求、機能及客觀的外在條件，有計劃的創作對象產品的實體造形。

　　人類對於現實的社會生活環境及工作條件不滿意，自然而然產生需求，並冀望利用某種媒介滿足此需求，進而提升生活及工作的品質。人類冀望經由工業產品的媒介而達成之需求林林總總，將其分類如下：

　　1.消費者層面：功能、視覺、觸覺、安全、方便、價格合理、地位表徵等。

　　2.生產者層面：易於生產、技術能予克服、售後服務簡易、成本低、利潤合理等。

　　3.社會層面：增進大眾福祉、維護自然環境、改善人類生活、遵守職業道德等。

　　依其屬性，可歸納為五項──科學技術、人因工程、經濟、社會、藝術美學，詳細內容留待後述。

　　工業產品的存在是為了滿足人類的需求；產品的機能是滿足需求的因素之一。前述所有需求端賴產品機能發揮作用才能達成，其中首要者乃實用（或稱技術、工學）機能所發揮的物理作用，再加上美感（或稱藝術、美學）、生理、心理等共同構成產品的基本機能。需求與機能之間並非一對一的對應關係，一項需求可能需要多項機能發揮作用才能達成，而一項機能可能擔負多項需求的部分機能作用，故需求與機能係呈網狀交叉的對應關係。工業設計師的任務即在於創造產

品，使產品的實用、美感、生理、心理四項基本機能充分發揮並構成和諧之整體，據以滿足人類的需求（圖1-2）。

　　需求依賴機能的作用，機能依賴造形設計的實體構造，構造則受外在因素及內在因素的限制。但就實體造形設計而言，需求、機能及內、外在因素均為設計構思發展上的限制條件，也是構成工業設計實體內容的要素。產品機能屬產品的本質要素，具有特定價值且能發揮直接作用，故美國著名建築師蘇利文（Louis Sullivan）先生提倡「造形追隨機能」（Form Follow Function），認為「產品形態應為最適合產品需求及機能的造形」，主張工業產品的設計應以產品機能為中心，產品造形應忠實表現產品的機能。德國工業設計學者比爾（Max Bill）先生則進一步指出，「造形乃綜合所有機能於一和諧的整體者」，主張將產品的外觀造形與內在實質機能合而為一，構成一和諧整體，始為工業產品設計的正當途徑。

　　以下就需求、機能及內外在因素各構成要素綜合為五項——科學技術、人因工程、經濟因素、社會因素、藝術美學，分述於後。

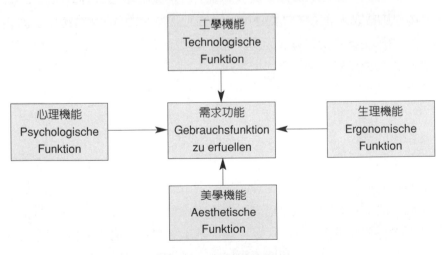

圖 1-2　四項基本機能

1.2.3.1 科學技術

　　產品機能乃工業產品之存在基礎，實現產品機能端賴相關的技術構造及技術條件。除此之外，構造及造形的製造材料、材料的加工技術、工廠的製造程序方法等技術條件與設計之間亦有互動的對應關係。

　　產品的需求、機能及實體設計三者具層層的結構關係，新的需求或新的機能端賴實體設計發揮效果才能達成，而新的實體設計則有賴新的技術構思、新的材料、新的加工技術、新的製造程序等。科學技術為近代工業社會的基幹，新技術不斷開發出來，不僅提升了工業產品的機能層次，也使工業產品的造形領域益發寬廣。近代設計強調以機能為中心的設計理念，認為設計應該率真的以機能為導向，真正探究需求與操作、機能與美感的整體本質，徹底摒棄與機能毫無關聯的裝飾造形觀。而且對於技術的本質特徵應毫不虛假掩飾，忠實表現於造形上，例如使用塑膠材料設計產品時，絕不埋沒其特性，若一味模仿其他材料製品的形態，例如刻意表現木紋之類的裝飾，反而是遭摒棄的拙劣設計。

　　由於工業產品大量生產的特性，在加工技術方面須依照工作母機往復運動或迴轉運動的規律，在構造方面須依照自然科學法則，一旦忠實表現該技術法則，產品造形必定趨於簡潔明快的風貌。由此可見，產品造形並不能任由設計者天馬行空隨意發展，造形受到技術相當程度的制約，技術是規範產品造形的限制條件。

　　以科學技術條件為重點的產品設計主要是將科學上的新技術轉化為工業產品，利用新技術提升產品的實用機能，據以增進社會福祉。例如一般桌上型收音機之構成：內部機能零件、包覆之外殼、頻道、音量調整鈕等必備元件，已足以達成基本實用功能需求。惟積體電路技術問世後，小小的晶片即可取代收音機大部分傳統的機械及電子構造，使收音機的體積、重量大幅縮減，變成輕薄短小、可隨身攜帶使用的隨身聽，不僅提升產品本身的機能，社會生活形態也因而發生重

大變革。

1.2.3.2 人因工程

「人」的需求是工業設計的核心，產品本身所具備的實用機能惟有經由「人」的操作使用，才能發揮作用產生功效，進而滿足人的需求。當人在操作使用產品時，人與產品之間產生互動關係，這種關係通常稱為「人機關係」。人機關係越和諧，人操作使用產品時越顯得順暢便利、正確而有效率，這種使用方便性可創造更佳的工作條件和生活環境，係工業設計努力的範疇之一。

產品的實用機能是產品本身所具備的作用，屬設計上的客觀因素；使用方便性是產品與人有互動關係時才發生，在設計上屬人的主觀需求。工業產品的設計若僅注重實用機能及相關的技術條件，完全無視於使用方便性在生理、心理上的機能作用，產品將缺乏和諧的人機關係，當然無法滿足人於操作方面的使用需求。

使用方便性或人機關係乃一般狹義的說法，這類知識通稱為人體工學（Human Engineering 或 Ergonomics）或人因工程（Human Factors Engineering），人因工程最直接的定義就是：「研究人與工作、生活環境互動關係的科學」，其研究領域涉及解剖學、生理學、心理學和操作反應等方面的知識，為一門綜合性的科學。

工業產品必須合於人們操作使用的力量、尺度與感覺能力等人因工程方面的需求。達成此需求之道端賴知識經驗的累積，從實物的分析研究中學習，改進既有的設計方式，尤其必須仰賴正確的人因工程數據，並實際進行模擬操作，方足以達成合理化之需求。因此設計必須依循人體有關力量、尺度、感覺能力等人因工程數據，這些數據亦制約了造形的發展空間，係規範產品造形的限制條件。

以前述積體電路技術導入收音機產業為例，收音機變成輕薄短小的隨身聽，導致操作使用精巧化的需求。此需求包括視覺美感、製造品質及人因工程三方面，此處的人因工程係指人與收音機之間的傳達，如收音機面板上的操作指示（機對人的傳達），收音機調整鈕的

尺寸規格或操作方便性等（人對機的操作傳達設計）。此兩方面的設計須擺脫桌上型收音機的傳達方式，就隨身聽輕薄短小的特性（外在限制條件），重新構思精巧的傳達方式。舉例來說，收音機原本的長條狀頻道顯示板必須揚棄，改用小巧的液晶數字頻道顯示設計；原本兩指操作的圓柱狀調整鈕必須揚棄，改用單指操作，小巧的按鍵或薄板狀旋鈕。這些改變均基於人因工程的限制條件而不得不然，但是無論如何變更，和諧的人機關係是工業設計務必達成的需求，這點是無庸置疑的。

1.2.3.3 經濟因素

工業產品的終極目的是滿足使用者需求。對於使用者而言，工業產品不過是具有使用機能的物品；但是從生產者的經濟觀點，工業產品係利潤產生的主體，必須為生產者創造邊際利益並產生利潤，具商業的特性。因此工業設計須兼顧其使用價值及經濟價值，當兩種價值相互衝突時，將其綜合為一整體並實現於實體造形，乃工業設計努力的範疇之一。

工業產品的價值係依產品最終的使用機能及過程中的經濟利益共同決定，在其生產、分配、消費的過程中，經濟利益居於支配地位，產品須具備經濟價值，生產者才有誘因將其移轉消費者，進入產品發揮使用機能的最終階段。因此產品的需求、機能及技術等應受經濟因素的限制，才能適應產品交易的經濟體系。此外，在資本主義經濟體系中，生產者投資的目的在於獲取最大的利益，產品的開發若不符合經濟預算規劃，無論產品機能多麼先進、產品設計多麼優秀，均無上線生產的可能。因此，生產者方面的經濟因素通常是決定產品設計可行性的因素之一。綜合以上說明，限制造形設計的經濟因素可歸納為兩類：

1.市場因素：消費者階層、產品售價、產品等級、同級競爭、消費能力等。

2.生產者因素：生產者的投資及預算、生產成本、銷售利潤等。

舉例來說，錄放影機於 1980 年代仍屬售價偏高的產品，就市場的觀點，該產品仍局限於高階層的消費者。在生產成本無法有效降低的前提下，為求開拓消費階層，適應較低的消費能力，遂有單純放影功能的產品構想。當然錄放影機及放影機兩者機能不同，造形設計必須有所區隔，以免影響錄放影機原有的市場。

1.2.3.4 社會因素

從經濟的觀點，生產者製造工業產品的目的在於銷售、獲取利潤，生產者為求達到目的當須投消費者之所好。消費者喜好乃受到個人主觀偏好及社會意識影響，這些社會因素亦是規範產品造形的限制條件。

生產者係就影響產品造形設計的社會因素，設定產品在市場上的定位，並依據生產者的設計政策直接規範產品之需求。其中局限產品造形的社會因素有：

1. 傳統文化背景：特定區域文化發展上的固有特質，即民族性或地域性，包括宗教、風俗習慣、社會結構、生活倫理價值等以及其他有關技術、造形上的偏好。
2. 時代性：特定區域的經濟條件、教育水準、生活水準以及群眾心理趨勢，其中群眾心理乃是最有影響力的因素，追求流行、時髦為群眾心理之一。
3. 規格及法規：各國或團體為工業量產品制訂的統一規格或標準，例如國際上的 ISO 標準、美國 UL 規格、SAE 規格等，均屬產品造形不得不遵守的社會因素，這些規格部分是基於安全考量而制訂，當然是造形設計亟須遵守的規範。

舉例來說，洗衣乾衣機是綜合洗濯、清洗、脫水、烘乾等基本機能的機器設備，這種產品是否能被社會大眾接受，則須視上述產品機能合而為一整體所代表的社會意義，以及此產品價值和售價兩者間之

評量來取決。因不受天候條件左右，利用烘乾機乾衣比利用自然力乾衣快速而便利，所以對兒童衆多的家庭，洗濯及乾衣需求頻率高，須有快速洗濯乾衣機能，是以該產品的便利性可能爲其所歡迎、接受。此外，外國氣候風土、民族性、文化、生活水準、法律規制、安全性甚至流行趨勢等社會意義，均爲產品造形的限制條件。

1.2.3.5 藝術美學

追求美、表現美是人類與生俱來的能力和欲望，這種能力、欲望不僅表現於人的身體及服飾，也投射到日常使用的工具器物之上，工業產品只不過是人類表現美的對象之一而已。從設計的發展軌跡觀之，美爲設計的中心理念，美的價值爲設計的終極目的，因此，工業產品的設計涵蓋美學要素乃理所當然。

前述科學技術、人因工程、經濟因素、社會因素等四項所指規範產品造形的限制條件，在現實狀況下經常互相矛盾，例如低售價與耐久性互斥，重量輕與強度高互斥，所以由純粹理論歸納、整合出設計成果的例子並不多見，反而常須在對立的設計要素彼此互動下，整合成統一和諧之造形。這種將內在機能、需求予以調和並實現於實體造形之行爲，稱爲造形作用；而造形機能係指支配造形的內在力量，使諸設計要素成爲最佳綜合模式，而以美爲中心概念。

從設計史的發展過程觀之，所謂設計是藉由整體美，將統一和諧的內涵表現於外在形態，其本質具有美或美的價值意識特徵。因此，工業設計的造形是以美爲中心概念，有系統的調和諸設計構成要素的矛盾對立，並統合諸要素所有價值及所有概念，將其具體表現於外在造形。工業產品的具體造形，係造形設計基於調和原理，將內涵要素表現於外在形式；而上述所稱的「美」具有藝術美學屬性，乃無庸置疑。

造形乃物體所表現的輪廓與外形；係一種有創造性、美的、新的且佔有空間、訴諸視覺的形態；涵蓋立體之形及平面之形。基本要素包括形態、質感、色彩等。分述如下：

1.**形態**：物體之神態、輪廓、相貌；物體外觀具體之形；美學上指表現物品實質內涵的外在形式；包括形狀、結構、塊體。相關的設計用語：

(1)**形狀**：物體之外觀；以輪廓線條勾勒之形；通常指立體之形。

(2)**形象**：形體狀貌；因實體之美不在實體而在於其形象，故美學上指：形象雖源於實體之模仿，但不為實體所限定，乃經心中醇化而生。

(3)**形式**：構成樣式；將表現造形的元素綜合整理後所呈現之布局。

(4)**形式美**：美學上合乎形式法則之美。

(5)**型**：特定的模式、法式。

2.**質感**：物體表面之細部特徵；呈現於物體表面的圖形、圖案、文字或其他處理所構成之花紋亦屬之；花紋通常指平面之形。

3.**色彩**：物體反射之光波進入眼睛所產生之視覺感受，係由色相、明度、彩度三要素構成：

(1)**色相**（Hue）：色彩的特質。

(2)**明度**（Value）：色彩的明暗程度。

(3)**彩度**（Chroma）：色彩的純粹飽和程度。

指定色相、明度、彩度之色彩編號以表示特定色彩，此色彩表色法稱為色彩體系，較著名的表色系有：曼塞爾（Munsell）、奧斯華德（Ostwald）、日本色研（P.C.C.S），及 C.I.E.光學測色法等表色法。

就空間條件而言，工業產品的造形設計分為兩類：立體物的造形（立體構成）及平面物的造形（平面構成或立體物的表面構成）。

立體物的造形，無論是以裝飾美化產品為主要目的，或以產品本身機能為目的，概須針對產品的機能及其造形考量材料運用、構造與造形的關係；加工技術與造形的關係；視覺意象、產品印象特徵與造

形的關係，取捨抉擇必要的要素或條件予以綜合調整。並且利用造形能力——觀察、構成、描寫、表現等能力，創造具有形式美之形。

平面物的造形，無論是平面構成或立體物的表面構成，無論是以資訊傳達為主要目的或是以產品機能或裝飾美化效果為目的，概須考量材料運用、加工技術（如印刷、印染、表面處理）、花紋題材（具象、抽象）、內容、視覺印象、構成訴求力以及花紋圖形、圖案、文字、色彩等各種互動關係，據以創造其造形。

1.2.4 工業設計的本質

不論是公共建築或工業產品，所有人為造形的原始需求或機能概不相干而獨立存在，然而是什麼力量使這些需求、機能和諧共存，而融合為一整體呢？顯然人為的巧思及努力是唯一可能的解釋，而這種人為巧思則源於人類愛美的天性及表現美感的本能。換言之，產品的需求和機能須透過人類天賦的美感造形能力，才能將各個獨立的限制因素統合為一和諧之整體。

規範造形的限制因素極多，因產品的類別而異，造形受各因素限制的程度並不一致，且各因素之間彼此呈現互動關係。若造形由科學技術及藝術美學因素共同規範，當技術的限制越大，相對的藝術的限制越小。若完全不受藝術限制僅由技術限制時，該造形為技術工程導致的結果，傾向完全理性的純功能造形，不屬工業設計的範疇。若完全不受技術限制僅由藝術美學限制時，該造形為美的創作成果，傾向完全感性的純美術造形，亦不屬工業設計的範疇。

設計為造形創作行為，係產業活動之一，亦屬人類智慧的活動。工業設計係以產品的使用價值為前提，以美為中心概念，有系統的整合諸內在設計構成要素，並統合諸要素所有價值及概念，將其具體表現於外在形態之行為或結果。簡言之，「設計」就是以美統合產品的抽象要素為一整體，將其表現於外在具象造形的行為或結果。而造形之於工業產品，為其存在形式，亦為實質內涵表現於外在的形式。

造形係透過造形機能啓動造形作用，將產品機能內容予以統合表現於外在形式，因此產品整體係由產品機能內容及產品外在形式共同構成。基於此觀點，工業設計的本質有二：

1. **物品的本質**：各種工業產品均有其用途以及有效達成該用途之機能，其機能內容即爲物品的本質。
2. **造形的本質**：工業產品的機能內容係藉產品的外觀造形來表現，惟造形的本質價值不在於該機能內容，而在於以美爲中心概念的造形機能。造形機能不只源於理性，甚且超越理性的範圍，具有理性及感性的綜合屬性，產品造形得以發揮魅力、達成美感需求即基於此，是以造形機能爲工業設計價值之所在。

工業設計具備多元、綜合的性質，雖然工業設計的前提係基於具使用價值的技術機能（物品的本質），但並非唯一絕對的價值基準，超越該價值，以美統合科學技術、人因工程、社會、經濟等諸要素的造形結果（造形的本質），更能反映工業設計以人爲本的理念，也反映出各種文化背景的社會意識。因此工業設計造形所追求者不僅是普遍妥當的美，也接納具有社會意義、民族文化的美感表現，此點主要源自於工業設計的社會要素。

1.2.5 工業設計師在產業中的定位

由工業設計構成要素的內容即可推知一件優良的工業產品所牽涉的專業領域何其龐雜，小型簡易的產品或可由工業設計師獨力完成，複雜的產品單靠個人或少數人實難以成就必要的設計工作，勢需團隊合作方足以成事。工業設計師在產業中的角色有如演藝界的製作人或建築業的建築師，工業設計師與工程師的關係有如建築師與土木結構工程師之關係。在產業界工業產品的設計工作居於產品開發過程的前導地位，需要各行各業人士參與，工業設計師則負有總其成的責任。

工業產品設計的基本目標是：

1.創造產品滿足人對於實用功能方面的需求。

2.使產品與人、環境臻於和諧的關係。

在一般產業界的研究開發部門中,第一項目標是工程師的責任,其範圍涵蓋科學技術及部分人因工程;第二項目標則為工業設計師努力的方向,其範圍涵蓋人因工程、藝術美學、社會、經濟等領域。產品開發過程中,工業設計師必須綜理產品企劃、財務成本、市場業務、製造、銷售等部門,甚至外界專家之意見,會同研發部門中的技術工程師一起完成開發設計工作。

1.2.6 工業設計的價值

工業產品的設計造形係統合諸構成要素所有價值及概念的成果,其價值在於獲得實用機能的滿足、精神欲望的滿足,以及從產品本身所獲得的經濟價值。雖然工業設計的本質包括產品內在抽象的機能及外在具象的造形,惟產品本身係此內、外在合而為一的結果,故從產品的設計獲得實用機能及精神欲望的滿足統稱為產品的使用價值。至於產品的經濟價值係基於使用價值才能產生,沒有使用價值的產品根本毫無經濟價值可言。

1.2.6.1 使用價值

近代設計的基本理念乃是以實現使用價值為基礎,忠實的將產品內在機能具體表現於外在造形。依設計構成要素的觀點,使用價值雖可區分為實用功效、造形美感、社會意識三項價值,惟使用價值係渾然整體者,不得分析拆解。但為便於了解起見,仍區分三項說明如下:

1.實用功效:係滿足日常生活及生產活動方面的物質需求,以及使用方便性需求的價值。以衣服為例,如防護外部刺激、遮蔽軀體、調整體內生理機能等獲得實用功效的滿足,以及因衣服

合身、舒適而獲得使用方便性的滿足,均屬本項實用功效的價
值。

2.造形美感:係透過視覺而獲得美感或快適感的滿足等精神需求
的價值。以衣服爲例,如藉由衣袖、衣領、衣袋、配件等固有
元件之造形布局,以及花紋、色彩等整體所呈現的視覺效果,
據以引起美感或快適感,而使精神欲望需求獲得滿足的價值。

3.社會意識:係傳達身分、地位、時代、文化、性別、年齡、流
行、風格等社會意識,並滿足其需求的價值。仍以衣服爲例,
如清裝、中山裝、西裝、洋裝、旗袍、和服、軍服、燕尾服等
服裝名稱,分別表徵某種特定的服裝式樣,該式樣因具有社會
意識,故衣服的設計具有使其社會意識獲得滿足的價值。此
外,追求流行、表達個人風格的需求獲得滿足的價值,亦屬本
項內容。

1.2.6.2 經濟價值

生產者設計製造工業產品的誘因在於產品所產生的邊際利益(經
濟利益),生產者若置此經濟利益於不顧,根本無法存活於資本主義
經濟體系。工業產品的使用價值縱然極高,一旦不能從交易過程取得
利潤,仍然不能爲市場所接納。因此,在生產者的眼中,工業設計的
中心目標就是奉行此經濟原則,以獲取利潤爲導向,而爲確保市場產
銷利益的商業手段。此觀點局限於工業設計擴大產品需求的層面,偏
重在設計構成要素中的交換機能,其設計目的僅在於發掘新需求及增
加銷售利益的經濟價值。

工業產品設計上的經濟價值乃源自於其本身的使用價值,人們爲
取得產品的使用價值,產品經過市場交易,其內在的經濟價值即轉化
爲實際的利潤。爲求工業產品存活於市場,即使工業設計帶有商業化
色彩,仍有其不得不然的道理。因此現代的工業設計理念應隨時代演
進,與時俱進稍加調整,將經濟價值納爲產品的本質機能之一。然
而,工業設計若過度偏重在產品的經濟價值,難免脫離設計的本質,

蒙上濃厚的商業主義色彩。在資本主義的經濟體制下，因商品交換而產生的經濟價值爲企業的利潤來源，以致產品的經濟價值爲設計活動務必達成的目的，惟其他的本質價值仍應有其不得不兼顧的倫理責任。

1.3 工業設計與工業財產權

工業設計爲產業活動中智慧創造的成果，就工業財產權法律體系而言，工業設計的保護制度爲其中的一環。以「工業財產權」統稱專利、商標等專有權，係始於法國，即法語中的 Propriete Industrielle。「工業」一辭實際上包括工、商、農、礦等各業，但未涵蓋文學、藝術領域。

「保護工業財產權巴黎公約」（簡稱巴黎公約）第 1 條第 2 款明定：「工業財產的保護係以專利、新型、工業設計、商標、服務標章、商號名稱、產地標示或原產地名稱，以及防止不正當競爭等爲標的。」依其性質概分爲三類：

1. 產業創造活動成果的權益：如專利、新型、工業設計。
2. 維持產業秩序的識別標誌：如商標、服務標章、商號名稱、產地標示或原產地名稱。
3. 維持產業秩序的公平：如防止不正當競爭。

上述三類工業財產權加上著作權（文學、藝術、科學及學術領域的專有權），則構成完整的智慧財產權體系。而上述專利、新型、工業設計三者在我國分別爲發明專利、新型專利、新式樣專利等三種專有權。由此可見，工業設計與其他智慧財產權，尤其是和工業設計有競合關係的新型專利及著作權，均有其個別的保護制度與領域，不應混爲一談。

1.3.1 專利制度理論

19 世紀各工業先進國家相繼實施專利制度，經歷數十年經驗後，為強化專利制度、促進工業發展升級，學者專家與主張自由貿易的經濟學家展開一場長達約二十年的爭論。過程中產生眾多有關專利制度的重要理論，迄今仍支持著專利制度的運作。由於我國對工業設計的保護係採專利導向的制度，故概略介紹其中重要的理論。

1.3.1.1 基本權（自然權）論

基本權論係立足於個人的正義觀，認為發明人理所當然應取得專有權，此論係 18 、 19 世紀最有力的學說。主要分為兩種：

1. **基本財產權論**：此論又稱自然法論或所有權論，係源自 17 、18 世紀自然權利學說。認為新穎的構思乃自然法之下的權利，原本就屬於想出該構思的人所有，因此社會應承認構思為一種財產權並負有保護之責。 1791 年法國國民議會決議廢止各種歧視及特權（包括專利權），於制定專利法時即援引此論說，主張專利權係當然歸於發明人之私有權。 1878 年「保護工業財產權巴黎公約」國際會議也採此論說，議決：「發明人和產業上的創造人對其作品所擁有的權利為財產權，制定法律並非創造發明人所有的權利，僅係予以規範。」

2. **基本受益權論**：此論又稱報酬論，源自中世紀的英國專賣法。主張發明人因其發明對社會有貢獻者，應給予相當時間的獨佔專有權利以報酬之。透過市場機能，在專有權保障之下，發明價值的高低理所當然決定發明人可獲得報酬的多寡（伸張分配之正義），故為合理有效之制度。

1.3.1.2 產業政策論

此論為當今專利法理論之通說，認為專利制度乃基於國家產業政策而制訂。雖然此論尚可分為三派，惟實際上是三者一體，應就三派

論點融會貫通。

1. **獎勵發明論**：此論又稱刺激論，主要目的在於國家社會利益。
 認為必須獎勵從事發明及實施發明的行為，讓發明人或資本家
 能預期收回成本並獲得利潤，方足以刺激發明促進技術及經濟
 發展。

2. **補償秘密公開論**：此論又稱代價論，認為發明人為確保本身利
 益，必定對其發明採取保密態度，專利制度係促使發明人公開
 其發明，讓社會也獲益的手段，而專有權係交換發明人公開其
 發明的代價。

3. **防止不正當競爭論**：又稱維持競爭秩序論，認為經濟利益才是
 從事發明、實施發明的誘因，專有權的作用不在於獎勵或補
 償，而在於確保產業競爭秩序。

1.3.2 工業設計專有權

產業活動主要的內容就是製造、銷售產品，而產品在市場上得否
存活完全繫於該產品的價值，亦即繫於產品本身的機能所發揮的使用
價值以及促進市場銷售的經濟價值。工業設計與發明、新型同屬產業
創造活動的成果，無論就自然權論或產業政策論的觀點，工業設計均
有立法保護的必要，創作人才能取得其經濟利益並促使產業界創造更
多有價值的產品，提升國家產業發展。

1958 年在里斯本修訂的巴黎公約第 5 條之 5 明訂：「本同盟所有
國家應保護工業設計。」但該公約並未限定成員國必須採取何種保護
方式。因此，目前工業設計專有權堪稱為工業財產權中保護方式最紛
雜最不統一的一種專有權。有的國家係透過單獨立法的工業設計法
（或設計法或意匠法等）予以保護；有的國家係透過專利法或著作權
法予以保護；甚至部分國家係透過「公平競爭法」予以保護。雖然著
作權不是巴黎公約規範的領域，惟若成員國透過著作權法保護工業設

計，亦被視爲符合巴黎公約的最低要求標準。

由於巴黎公約未詳細規範工業設計專有權應保護的內容，「世界貿易組織」（World Trade Organization，簡稱WTO）的前身「關稅暨貿易總協定」（General Agreement on Tariffs and Trade，簡稱GATT）「貿易諮商委員會」於1993年12月15日通過「烏拉圭回合多邊貿易談判」議定書，其中包括「與貿易有關的智慧財產權」協定（Trade Related Aspects of Intellectual Property Rights，簡稱 TRIPs）則進一步針對工業設計規定：

1. 工業設計專有權應具備的保護要件爲新穎性及（或）原創性。
2. 工業設計專有權的權利範圍在於權利人有權禁止第三人以營業爲目的未經其同意製造、販賣、輸入含工業設計的物品，而近似的工業設計物品亦應加以禁止。
3. 工業設計的權利保護期限至少十年。

基於巴黎公約的規定，目前世界上有關工業設計的保護法制雖然紛雜，主要仍可區分爲兩種類型：一爲專利導向的保護制度，此制度係源於18世紀的英國，包括英國、台灣、日本、美國及北歐諸國均屬之；另一爲著作權導向的保護制度，則係源於18世紀的法國，包括法國、德國、西班牙及比荷盧等諸國。歐盟設計（Community Design）則係綜合此兩種類型之制度。

工業設計保護制度在我國稱爲新式樣專利，所保護的客體爲物品之形狀、花紋、色彩或其結合之創作；新式樣專利權的內容爲專有排除他人製造、爲販賣之要約、販賣、使用或進口該新式樣或近似之新式樣專利物品之權。

1.4 新式樣專利

工業設計在產業發展過程中與實用功能性創造活動立於同等重要

的地位，因此我國對不同性質的智慧創造活動成果分別制定發明專利、新型專利及新式樣專利。由於工業設計的本質價值在於物品外觀造形的美感，並非實用功能創作的結果，而爲訴諸視覺的造形效果，故具有三項特色：

1.易遭模仿。
2.追隨季節流行風潮。
3.產品壽命週期短暫。

基於獎勵產業創造活動、維持產業秩序、保護智慧財產權等因素，必須建立異於發明、新型專利及著作權的保護制度，唯有如此才符合巴黎公約及與貿易有關的智慧財產權（TRIPs）之規範。

1.4.1 新式樣專利與工業設計

式樣者，格式、模樣之謂。古文名家歐陽修於〈與薛少卿書〉即記載：「稍息肩奉告，作鞍蓋爲郡人哂其太陋爾，相次專人附銀去，式樣一依官品，可也。」而朱有燉於〈元宮詞〉亦載有：「新頒式樣出宮門，不許倡家服用新。」可見「式樣」一辭自古即已有之。另一相近之名詞「樣式」，於藝術的領域係指一種流派流傳廣大時，其所表現者即成樣式，如稱羅馬式、哥德式者；「樣式」英譯爲 style。就上述釋義觀之，新式樣專利似可認知爲新模樣專利；惟就我國專利法英文譯本，新式樣專利譯作 Design Patents，且中美智慧財產權諮商談判過程中，我方代表也表明新式樣專利即爲工業設計（或設計）專利，是以新式樣專利並非我國獨創的「新模樣」或「新樣式」專利，乃可確定。

工業設計係統合物品內在諸設計要素，將其價值及概念具體表現在物品外觀造形上的行爲，或指該造形本身。現行專利法（2004 年 7 月 1 日施行）第 109 條第 1 項：「新式樣，指對物品之形狀、花紋、色彩或其結合，透過視覺訴求之創作。」將該規定與工業設計的意涵

結合,或可謂新式樣專利係以物品的使用價值為前提,以美為中心概
念,有系統的整合科學技術、人因工程、社會、經濟、藝術美學等內
在設計構成要素,並統合其所有價值及概念,表現於外觀形狀、花
紋、色彩或其結合等造形的行為或結果。

新式樣物品係由物品的用途、機能等內涵結合外觀的形狀、花
紋、色彩等外在造形所構成。就新式樣專利而言,對於物品及造形,
甚至視覺(美感)性皆有進一步的理論規範,將新式樣專利完全視同
為工業設計恐非允當,毋寧將新式樣專利視為專利法觀念上的工業設
計,或稱符合專利法規定的工業設計為新式樣專利,方謂妥適。例如
西方國家之法制即未將「美感」作為保護要件之一,故僅能稱新式樣
專利為符合專利法規定的工業設計,其並不能保護所有領域之工業設
計。

1.4.2 新式樣專利的本質

「新式樣,指對物品之形狀、花紋、色彩或其結合,透過視覺訴
求之創作。」從該新式樣專利的定義觀之,新式樣物品係具備特定用
途、機能而且具備特定造形的具體物品;換言之,新式樣專利是融合
物品性和造形性為一體的物品造形,物品和造形係不可分離而獨立存
在。

工業設計一如新式樣專利,乃物品的本質結合造形的本質所構成
的多元綜合體,但其內容完全依靠新式樣專利保護的話,恐不夠周
全,實務上新式樣專利所保護的客體不及於物品內部的形狀、構造、
機構和所使用的材料,甚至物品有關的經濟性、安全性等。工業設計
構成要素中——需求、機能及限制條件之間呈網狀交叉的對應關係,
就新式樣專利各項本質而言,實難以具體歸類,但為求概括性的理解
新式樣專利的本質,姑且將新式樣專利的構成要素約略歸類如下:

1.物品性:新式樣物品的用途及機能,涵蓋工業設計部分的科學

技術要素及人因工程要素。

2.造形性：新式樣物品外觀的形狀、花紋、色彩，涵蓋工業設計部分的藝術美學要素、社會要素及人因工程要素。

新式樣專利的本質雖然主要以物品性和造形性爲具體內容，惟就權利的範圍和價值而言，新式樣專利的目的係透過物品外觀具視覺（美感）的創作造形，提高產品的價值、擴大產品的銷售及需要，間接促進產業發展，故新式樣專利的構成要件尙包括視覺（美感）性。此要件的作用在於局限造形性的範圍，並區別新式樣專利與其他鄰接的智慧財產權領域，故視覺（美感）性並未具體表現於物品外觀。由於新式樣專利保護的客體必須是具體表現於物品外觀的創作造形，雖然創作造形具視覺（美感）的屬性，惟新式樣專利範圍仍以物品性和造形性爲主要的具體內容，故新式樣專利的本質，乃物品與（具視覺美感之）造形兩者之結合。

1.4.3 新式樣專利的價值

新式樣專利的本質涵蓋能發揮用途及機能的物品本質，以及訴諸視覺（美感）的造形本質。新式樣專利的物品本質與新型專利並無太大不同，均有實用技術屬性。因此，與造形本質有關的視覺美感或造形美感，堪稱新式樣專利特有的價值。

有謂新式樣專利所指的視覺效果、視覺訴求並非指美感，而是透過視覺的辨識性（區別性）或訴諸視覺的原創性（獨創性）。姑且不論所謂辨識性、原創性的眞義爲何，以及該兩性質與新穎性、創作性之差異，僅就新式樣專利與其鄰接競合的商標權、著作權交叉比較，即可得知該論點並不正確。

1.新式樣專利與商標權：商標爲標示商品來源、表彰商品的工業財產權，取得商標專用權與否端視其是否具「特別顯著性」要件，亦即是否具辨識性。新式樣專利和商標專用權同屬工業財

產權,新式樣專利的價值若在於物品的辨識區別,其與商標權毫無差異。單就此觀點而言,新式樣專利並無存在必要,但顯然事實並非如此。

2. *新式樣專利與著作權*:著作權保護的客體並非工業產品,著作權並不屬於工業財產權的一環(雖然自從著作權保護範圍包括電腦程式後,工業財產權與智慧財產權之分野已漸趨模糊)。由於新式樣專利保護範圍及於相同和近似之新式樣物品造形,新式樣專利的性質屬於絕對的獨佔排他權,其性質異於著作權相對的獨佔排他權。因此著作權保護對象的原創性顯然不等同於新式樣專利的新穎性、創作性。

就專利法的立法宗旨觀之,新式樣專利的目的在於擴大市場需要,間接促進產業發展。新式樣專利係藉由物品具視覺(美感)的造形,提升產品的價值,引起消費者注意,刺激消費需求,擴大產品銷售,據以促進產業發展。設若如以上所指,新式樣專利的價值在於辨識性或原創性,根本難以有效達成促進產業發展的宗旨。

今日自由經濟社會,商品的利潤係源自於交易所產生的經濟利益,而此經濟利益端賴商品本身的使用價值而定。就工業財產權的觀點,新式樣專利物品不但須具備使用價值,而且蘊涵該使用價值的物品造形必須創新,方足以取得專有獨佔權利。新式樣物品造形所蘊涵的使用價值與工業設計的使用價值一脈相連,亦涵蓋實用功效、造形美感及社會意識三方面。其中實用技術的功效及與社會意識有關的辨識作用已如前述,並非新式樣專利價值之所在,而唯有創新的美感造形方足以取得新式樣專利。

新式樣創作一如工業設計,係以產品的使用價值為前提,以美為中心概念,有系統的整合諸內在構成要素,並統合諸要素所有價值及概念,將其具體表現於外在造形之行為或結果。新式樣創作實質內涵的使用價值一如工業設計,涵蓋實用功效、造形美感及社會意識三方面。惟基於以上新式樣專利的本質、新式樣專利與其鄰接智慧財產權

之比較、新式樣專利的立法宗旨以及新式樣專利的價值等觀點,就工業財產權的立場,所稱新式樣專利的價值在於物品實質內涵具體表現於外觀的創新美感造形(視覺特徵或視覺效果),其適與工業設計的價值「造形機能」相同,見前述 1.2.4「工業設計的本質」。

由於新式樣物品外觀造形的視覺印象容易殘留在腦海裡,在實際的商業活動中,新式樣物品事實上也能發揮與商標一樣的辨識作用。但此事例與新式樣專利的價值無關,充其量只能說新式樣物品造形所具有的辨識作用是新式樣專利的附屬機能或附帶價值而已。

1.4.4 新式樣專利的目的

專利法第 1 條開宗明義規定:「為鼓勵、保護、利用發明與創作,以促進產業發展,特制定本法。」我國新式樣專利與發明、新型專利合併立法,專利法總則所規定的專利法目的同樣適用於新式樣專利。此規定宣告了專利法的宗旨目的,其意義在於:給發明人保護發明的利益,鼓勵發明創作;給社會大眾利用發明的利益,促進產業發展。

發明人一旦經由申請、審查程序取得特定新式樣專利,該新式樣專利物品的製造、為販賣之要約、販賣、使用、進口等行為均為專利權人所專有,他人未經其同意不得進行前述行為,專利權人基於此專有排他權所取得的經濟利益也連帶受專利法所保障。專利法第 1 條所稱之「保護」即指此專有排他權的保護,其所衍生的經濟利益係作為發明創作的報酬,此觀點可謂基本受益權論或報酬論之見解。由於專利權在經濟方面的誘因,其當然具有「鼓勵」及刺激發明創作、促進設計及經濟進步的作用,此觀點則為獎勵發明論或刺激論之見解。然而僅保護或鼓勵發明創作並不能達成專利法「促進產業發展」的目的,仍須採取「利用」發明創作的手段才能竟其功。專利法所稱利用發明創作,涵蓋公開及實施兩方面:

1. 公開發明創作：公開發明創作是專利權人的義務，專利權人公開其發明創作，政府利用公權力保護專利權人專有排他權作為補償其公開秘密的代價，此觀點可謂補償秘密公開論或代價論之見解。專利權人透過政府的專利公報公開其發明創作內容，供產業、學術等各界利用，可促進社會進行研究、開發更有價值的新式樣設計，據以提升整體產業發展。另就專利權的觀點，公開發明創作亦有宣告專利權人受保護的專利範圍，禁止他人侵害其權利的作用。

2. 實施發明創作：實施發明創作並非專利權人的義務，單就新式樣專利來說，由於新式樣專利的公共性不若發明或新型專利顯著，專利法並未規定其義務及有關的特許實施權。惟三種專利或多或少皆有其經濟價值，專利權人將其專利內容付諸實施才能獲取經濟利益，進而達成促進產業發展、經濟進步的目的。

　　基於前述說明，鼓勵、保護發明創作僅為專利制度的消極作用，均不足以稱為專利法的終極目的。就國家產業政策的立場，專利法不僅得經由保護發明的手段鼓勵發明創作，保障專利權人的私人利益；而且經由利用發明的手段，尚可達成促進產業發展、增進公共利益的積極作用，而此「促進產業發展」、增進公共利益才是專利法作為國家產業政策一環的終極目的。由此亦可印證新式樣專利的價值並非僅具消極鼓勵、保護作用的原創性、辨識性，其價值主要仍在於創新的視覺（美感）造形，唯有利用創新的新式樣視覺（美感）造形提高商品價值，擴大市場需求及銷售，才能發達經濟，間接完成專利法促進產業發展的積極目的。

　　今日的社會是自由競爭、自由貿易的經濟社會，由專利法有關取得權利的手續、權利的內容、權利侵害的救濟等實體規定觀之，專利法保護新式樣專利權人擁有私人的專有排他權，禁止他人自由競爭，此舉似乎有違自由公平競爭原則。然而一如前述，保護私人專有排他權並非專利法的宗旨，新式樣專利制度係以保護私人正當利益為手

段，防止不公平競爭，以維護新式樣有關的法律秩序、社會規範，實現平等自由的競爭，進而激發更多更有價值的新式樣創作，其終極目的在於促進產業發展、增進公共利益。換言之，專利法係以權利平等為前提，在私益與公益平衡的基礎上，直接保護私人利益、維護法律秩序；而且也保障平等自由競爭的社會，間接實現全體的公共利益。

新式樣專利法的本質為物品與美感造形之結合，其價值在創新的視覺（美感）造形。新式樣專利的專有排他權固為專利法所保護的正當權利，惟保護的客體必須是創新的新式樣物品，亦即實現於物品造形上的使用價值必須是創新的。通常物品造形上的使用價值經過交易即產生經濟利益；若該價值為創新者，則具有更多更大的經濟利益。是以新式樣專利所稱之無體財產即指新式樣專利物品造形所蘊涵的創新價值，即創新的視覺（美感）造形。人們為求更大的經濟利益，不斷創新更有價值的新式樣物品，此舉不但直接創造了私人利益，也使人們的生活更富足、產業經濟更發達，間接增進了社會公益。換言之，新式樣專利「促進產業發展」目的之達成，端賴新式樣物品美感造形的創新價值，創新的造形使私益、公益均蒙其利，並達成經濟發達、產業發展的終極目的。

以上係就專利法規定於專利權理論之意義、產業社會中工業設計的使用價值及經濟價值、新式樣專利的本質價值等觀點，論述專利法的立法目的。日本意匠法第1條內容與我國專利法立法目的相近，有關諸說簡述如下，不妨作為他山之石，與上述內容互相比較參考。

1.創作說：意匠法第1條所指的「意匠之保護」係保護意匠的創作價值為前提，其直接目的為第1條所規定的「獎勵意匠之創作」。此說認為意匠雖然有其特有的創新價值，但是本質上意匠和著作物並無不同。由於意匠與物品之密切關係，意匠法所指之意匠與產業發生關聯性，而將意匠保護制度納入「產業立法」之中，因此就意匠法目的而言，所稱之「促進產業發展」並不具重要意義。

2. 競業說：發明和實用新案（我國的新型）專利的保護制度係以
 促進後續更進步的發明創作爲動機，直接提升產業發展；意匠
 則僅在精神層面上豐富人類生活這一點具有社會價值。因此意
 匠專有權係防止不公平競爭以維持商品生產與流通的秩序，防
 止商品來源混同以刺激消費者購買欲，間接發展經濟達到促進
 產業發展的目的。

3. 需要說：意匠係利用物品外觀的特異性吸引市場上需求者的注
 目，具有促進商品銷售、擴大市場需要的機能，意匠法保護特
 定意匠物品的專有排他權，就是保障該意匠物品具前述機能之
 內在價值或經濟利益。因此保護意匠的動機即在於促進商品銷
 售、擴大市場需要，終極目的爲促進產業發展，而發達經濟係
 促進產業發展的實質內容。

1.4.5 新式樣專利的定義

　　依專利法規定，新式樣專利保護的客體須符合三項廣義的專利要
件：構成要件（第 109 條）、狹義的專利要件（第 110、111 條）、除
外規定（第 112 條）。所謂構成要件係指新式樣專利成立的要件，或
稱爲新式樣專利的定義，乃規定新式樣專利保護的客體，判斷物品申
請爲新式樣專利是否適格的要件。由前述專利法立法架構，顯示專利
法對於新式樣專利保護客體的規定採「定義式－除外式」的混合形
式，得以取得新式樣專利者首須符合構成要件，其次判斷是否屬於除
外規定中所列各款，即使符合專利法第 109 條規定但屬於同法第 112
條各款所規定者，仍不得取得新式樣專利。反之，新式樣專利申請案
符合構成要件且非除外規定範圍內者，尚須判斷其是否符合狹義的專
利要件（可專利性），符合構成要件及狹義的專利要件又不屬於除外
規定各款者，才能取得新式樣專利。

　　產業上工業設計係以美的概念爲中心統合物品內在諸要素，將各
種價值具體實現在物品外觀造形上的行爲，或該造形本身。簡言之，

工業設計係將物品的價值內涵轉化爲外觀造形的行爲或結果，所具體呈現者爲表現物品用途、機能的存在或實體形式——造形。前述工業設計的意涵並不完全等同於新式樣專利所保護的客體，爲求法律用語的意思內容明確及用語的概念前後一致，特別將新式樣的定義訂定於法律條文中。新式樣專利的定義係將新式樣專利保護客體所有共通而不可或缺的要素抽象概念化爲法律文字，無共通性的個別要素則捨去不列入條文。就工業設計的意涵而言，「美」、「物品」及「造形」爲不可欠缺的共通要素，新式樣專利的定義當然應涵蓋該三項共通要素。

除我國舊專利法規定新式樣專利：「凡對於物品之形狀、花紋、色彩……適於美感之新式樣者……。」之外，日本意匠法第2條：「物品之形狀、花紋、色彩或其結合，透過視覺而引起美感者。」或舊的英國1949年設計註冊法第1條第1項有關設計定義的規定：「設計係指形狀、外觀、花紋或裝飾之特徵，所稱特徵爲製成品得以視覺判斷並具視覺吸引力者。」日本、英國均以「美（或視覺吸引力……）」、「物品（或製成品）」及「造形（形狀、花紋……）」爲不可欠缺的共通要素。我國現行專利法第109條第1項：「新式樣，指對物品之形狀、花紋、色彩或其結合，透過視覺訴求之創作。」以及新式樣專利實體審查基準第三篇第二章中所指的「視覺效果」，亦將「美（即視覺訴求）」、「物品」及「設計（即造形，對於設計及造形，讀者概可等同視之）」作爲新式樣專利的構成要件。「視覺訴求」爲新式樣專利構成要件之一，係判斷新式樣專利申請案是否適格的要件，並非准駁新式樣可專利性的專利要件，故專利審查不得以「不美」爲理由核駁新式樣專利，此點必須特別加以釐清。

依新式樣專利的定義，顯示新式樣專利保護的客體必須是具備用途、機能的「物品」；而物品之形狀、花紋、色彩或其結合所構成之「設計」則爲新式樣專利的對象；至於「視覺訴求」的作用在於局限物品造形的範圍，據以區別新式樣專利與其他智慧財產權領域。物品的造形係物品自我形成的空間輪廓和裝飾，造形上美的價值基礎在於

物品之內涵，因此新式樣係指內涵和外觀、物品和造形合而爲一的綜合體，物品和造形二者不可分離而個別獨立存在。此不可分離的特性與工業設計運用「美」將諸要素之價值實現於物品造形的本質意涵，並無不合，新式樣專利所強調者僅在於必須以具體的物品造形爲客體。此說法並非意味著新式樣專利的本質唯有物品的外表形貌，僅作爲認知的憑藉而已；新式樣專利的本質尙包括物品造形所蘊涵的諸要素和諸價值，而其亦爲認知新式樣專利的重要內容。總而言之，新式樣專利並非只是視覺得以感受的外觀而已，重點應在於決定物品造形而爲造形所蘊涵的諸要素，以及表現在造形上的價值。

「美」是工業設計不可或缺的共通要素，亦爲新式樣專利的構成要件。所謂美係指美感、美的感受、美的意識，亦即美學上所謂美的價值的體驗，因此美與美的價值意識有關，美的認知係經由體驗的價值意識而來。工業設計本質上爲以美的概念統合物品諸要素，其價值在於將物品的使用價值（實用功效）實現於造形的造形機能；新式樣專利的本質爲融合物品性和造形性爲一體的物品造形，其價值則在於物品實質內涵具體表現於外在造形的創新美感造形，新式樣與工業設計本質上可謂相當一致，且均以美爲其價值。因此新式樣一如工業設計，係結合物品和造形本質以及視覺（美感）價值三項不可或缺的共通要素，作爲新式樣專利的構成要件，據以規範新式樣專利保護的客體。

1.4.6 新式樣專利的基本原則

我國新式樣專利與發明、新型專利共同立法，係屬專利導向的保護制度。從專利法的相關規定及新式樣專利權的取得過程來看，新式樣專利具有三項基本原則：權利原則、審查原則、先申請原則。簡要說明如下：

1.4.6.1 權利原則

我國自 1912 年（民國元年）12 月工商部公布之「獎勵工藝品暫行章程」起，對於設計的保護一直都是採行權利原則，此原則係指設計的權源來自於創作者就其創新的設計所取得的權利；相對的概念即為恩賜原則，係指設計的權源來自於國家統治者的裁量、恩惠所賜予的獨佔權。

權利原則的基礎在於創作者就其設計創作原始取得的權利，當然該創作必須符合專利法所規定的新式樣專利要件才能取得權利，而權利取得與否並無國家裁量的餘地。事實上，只要該設計為客觀性的創新設計，而且是最先提出申請者，經由國家的確認，即承認該創作者於法律上具有排他效力的專有權利。創作者為求保障其設計專有權，必須提出其設計創作向國家申請新式樣專利。專利法第 5 條規定：「專利申請權，指得依本法申請專利之權利。專利申請權人，除本法另有規定或契約另有約定外，指發明人、創作人或其受讓人或繼承人。」則僅保障創作人有設計創作時，向國家提出申請請求保護該新式樣創作的專有排他權。

取得新式樣專利權後，他人未經新式樣專利權人同意不得製造、為販賣之要約、販賣、使用或進口該新式樣專利物品，若他人未經同意且無正當權利（例如專利權效力所不及者）而製造、為販賣之要約、販賣、使用或進口該新式樣物品時，則侵害該新式樣專利權，專利權人得請求賠償損害、防止侵害及回復名譽。

1.4.6.2 審查原則

依專利法，新式樣專利權發生的前提條件在於新式樣專利申請案須經實體審查，以確認該新式樣創作具備專利法所規定的專利要件。專利法第 129 條準用第 35 條，規定專利申請案之實體審查應指定審查委員審查之。審查委員依法行使之審查係行政行為，審查內容雖然具有強制拘束力，惟審查行為只是利用公權力確認特定權利或法律關

係存在與否的確認行為；並非基於行政意思表示，使權利能力或法律關係變動的形成行為。由於新式樣專利審定書是行政（確認）行為的表示，依法當然具有強制拘束力，若新式樣專利申請案符合專利法規定而無不予專利之理由時，應予以新式樣專利，專利法如此規定充分反映權利原則的理念。

相對於審查原則，採行不審查原則的國家大都採行註冊制，基本上認定有創作即有權利，其權利的有效性不須經審查程序，權利的確認通常是在遭受侵害時才透過司法程序解決。反之，審查原則下的專利權係依審查、職權調查等行政行為先予確認，給予專有權，禁止他人侵害該專利權，據以形成法律秩序。此特徵與不審查原則南轅北轍，應是考量公共利益下的結果。

由於不審查原則係將註冊的創作作為推定的根據，其權利的有效性、權利的根源存在與否等之確認，須透過當事人之訴訟，完全由當事人擔負責任，因而形成當事人的重擔。而且當事人確認的結果是否可信，完全取決於本身的調查能力、評價能力，對於社會上的弱者自然不利也不公平。另外，業者為顧及本身企業的運作，對於與本業有關已註冊的創作皆須獨力進行確認工作，就總體而言，各個業者重複投入的人力、財力相當龐大而浪費，社會資源不能有效利用。審查原則係透過行政行為，利用公權力預先確認權利有效性，雖然須擔負特定的社會成本，惟減輕當事人的負擔，維護社會的公平正義，使社會資源有效利用，也維持了明確而穩定的法律秩序。

1.4.6.3 先申請原則

新式樣專利有特定的範圍及特定的期限，專利權期限屆滿後，社會大眾可以自由製造、為販賣之要約、販賣、使用或進口該新式樣物品，因此一項新式樣創作只應予一項專利權，此原則稱為「一設計一專利」或「排除重複專利」原則。對於相同新式樣創作有兩件以上的新式樣專利申請案分別提出時，只能就其中一申請案予以專利，專利法第 118 條第 1 項：「相同或近似之新式樣有二以上之專利申請案

時，僅得就其最先申請者，准予新式樣專利。但後申請者所主張之優
先權日早於先申請者之申請日者，不在此限。」明文規定專利法係採
行先申請原則。所謂先申請原則係指兩件以上的新式樣專利申請案有
相同或近似關係時，以最先申請者優先取得專利的原則，異於以最先
創作者為優先的「先創作原則」（全世界僅美國採用此原則）。

新式樣專利權係基於新式樣創作而產生的權利，基本上應以其創
作次序的先後為判斷標準，惟創作的先後通常難以確定，不如申請的
次序在申請手續上一目了然少有爭議。因此採行先申請原則不只可以
降低確定先後次序所需的社會成本；而且因爭議少公信力高，尚可提
升權利的穩定性及整體制度的機能性。為求確保制度的機能性、維護
公共利益，在合理的社會成本範圍內，以申請的先後次序限制私人利
益應為可接受者。

1.5 新式樣專利應回歸設計保護的本質

工業設計自1919年包浩斯設計學院成立以來，從萌芽成長以至
開花結果歷經約八十餘年光陰，較諸物理、機械、化學工程等科技發
明領域的發展歷史，工業設計這一門融合技術與藝術的專業領域固然
尚不足以比擬，惟處在當今這個以經濟掛帥的資本主義社會，工業設
計仍有其時代任務及產業價值。

本章內容對於工業設計的內涵、本質等已有概略的介紹，工業設
計有其本質價值，也有深奧的邏輯基礎，其與發明、新型專利各具特
色，絕對不能相提並論。尤其新式樣專利範圍的界定根本異於發明、
新型專利，將三者等同思考不啻為治絲益棼之舉，唯有回歸、還原新
式樣的本來面目——工業設計，將其獨立於發明、新型專利與著作權
之外，尊重其本身原有獨立的性格，才能使其擺脫發明、新型專利及
著作權的糾葛，確立其本來的地位。

當前正值國際組織亟欲整合全球工業設計保護制度之際，無論是

美國、英國或是日本、歐洲聯盟，其設計保護制度均處於求新求變或改弦更張的時代，我國企求以單一新式樣專利擔負工業設計保護的任務，似已力有未逮難以周全之虞。尤其我國工業技術水準尚不足與工業化國家競爭，衡諸英國、日本保護工業財產權的經驗，平衡發明、新型及新式樣專利之保護才是我國利益之所在。

為謀我國新式樣專利制度的現代化，宜從歐盟及英國的雙軌制著手研究，作為下一階段專利法修正之準備。不妨邁開國際化腳步，追隨英國、歐洲聯盟甚至海牙協定對於工業設計的保護觀念，積極重拾起數年前擬議以「工業設計法」及「新式樣專利」雙軌或兩階段保護設計的規劃，以因應加入世界貿易組織之後面臨的國際化、現代化環境。

第 2 章

智慧財產權

智慧財產權

　　台灣過去素有海盜王國之稱，仿冒盜版的事件層出不窮，使得許多「知識經濟型」的產業蒙受重大損失。進入世界貿易組織之後，也意味著台灣將與世界接軌，在智慧財產權的保護上必須達到國際水準。目前，亞洲國家盜版情況仍舊猖獗，台灣政府透過立法及加強查緝打擊盜版已略見成效，在亞洲十二個接受評比的國家中，台灣對於智慧財產權的保護排名，僅次於新加坡、日本、香港，暫居第四名。但在政府大力掃蕩之下，台灣的盜版率仍接近 50% 左右，顯示台灣的智慧財產權保護仍有相當大的進步空間。

　　2001 年 4 月 11 日，台南成功大學發生了著名的「成大 MP3 事件」，台南檢方無預警搜索成大學生宿舍，並查扣多台電腦主機。事件發生之後，社會輿論普遍同情學生，部分學生甚至認為檢察官無權搜索校園，並認為司法侵犯學生隱私權……。然而在遭到檢方查獲的十四台電腦主機中，存有大量未經授權的 MP3 格式錄音著作，侵權事證明確。所幸最後國際唱片業交流協會（IFPI）願意在學生登報道歉後，正式撤回告訴，令此事終於順利落幕，但此一事件也暴露出大學生及一般社會大眾對於智慧財產權認識的不足！

　　「知識經濟時代」的來臨，智慧財產權的「獨佔」概念，也漸漸轉變成智慧資產的「流動」概念。知識的價值將被重新估計，甚至以市場反應為試煉。發明家何榮華先生，即是一個最佳的例證！1993 年，何榮華先生看到一則有關女性豐胸矽膠有害人體而被判賠三十多億美元的新聞後，他突發奇想：「為什麼不把豐胸物質放在人體外，穿起衣服又可以營造出波濤洶湧的感覺？」這個想法促成他發明了全國第一個魔術胸罩，並為自己帶

來了上億的財富！2003 年，何榮華先生再度發明一只能輕易幫助女性自我檢測乳癌的手套，此發明商機被評為將遠勝於魔術胸罩。

台灣面對大陸的磁吸效應，多數的製造業已不堪國內人工成本過高、市場狹小等諸多因素，紛紛將生產基地轉移至中國大陸。這對於低迷的台灣經濟無疑雪上加霜！但卻也加速迫使台灣朝向設計、研發等更高階的產業獲利結構加以調整，這也是近年來設計產業快速崛起的原因之一。

設計專利為智慧財產權中的一環，設計的保護仰賴設計專利制度的完善與否。然而設計專利權與發明（新型）專利、商標權、著作權等其他的智慧財產權產生部分競合的關係，若要達到健全的設計保護，透過單獨立法（工業設計法或設計法）將是可行的方向之一，此舉有賴政府及立法單位重視與支持。

在農業、工商業時代，有形的資產如土地、礦產、動物、植物或廠房等係企業財富的象徵。知識經濟時代，無形的財產權如專利、商標或著作權等為企業財富及競爭力的象徵。

社會的進步端賴知識之自由使用，但知識之自由使用亦可能造成社會進步之絆腳石。智慧財產權法制係保護知識之價值，並防止濫用他人創作之知識。專利之價值在於技術之實施；商標之價值在於透過廣告所傳達並標識之商品或服務等；而著作權之價值在於創作之重製。

人類心智創作成果中得依智慧財產權法制予以保護者，例如專利、商標及著作權等，只要符合保護要件，該知識得授予智慧財產權，禁止他人使用，並得移轉、授權、質押等。

2.1 何謂智慧財產權

　　在知識經濟的時代，經濟利益的創造主要是利用知識的再創作而產生，其中所牽涉的新發明或新創作，端賴智慧財產權的保護。在人類文明的進化過程中，無論發明或發現都出於心智的運作，原則上其智慧結晶屬公眾所有（Public Domain），任何人均可自由使用抄襲，只有少數情形能享有法律上財產權的保護。以電腦為例，購買電腦時認明廠牌係商標的作用；電腦硬體設備的實用效果或外觀係專利技術或美感創造的成果；電腦軟體及網路上的資訊等涉及著作權；電腦的產銷如顧客名單、公司名稱、包裝標示等則與營業秘密、公平交易有關，而專利權、著作權、商標權、營業秘密、公平交易即為智慧財產權的重要項目。

　　智慧財產權，指法律賦予財產權或人格權保護的智慧創造或勞動的成果，其有別於動產或不動產的財產權，一般認為是無體財產權。智慧財產權簡稱智慧權或智財權，英文稱為 Intellectual Property Right（簡稱 IP 或 IPR）。

2.1.1 智慧財產權之特徵

　　智慧財產權所保護之客體係人類心智創作之成果，不具特定之形體，故其取得、持有、性質、範圍及侵權行為之處理等，均與一般有體財產權不同，其共同之特徵如下述。

2.1.1.1 無形性

　　世界智慧財產權組織（Word Intellectual Property Organization，簡稱 WIPO）稱智慧財產權為 Intellectual Property；日本稱為「知的財產權」；德國以往稱為「無體財產權」。此說認為智慧財產權係以權利為標的之準物權，權利本身不具形體，主張權利時始顯現權利之存

在。例如：紙本講義具有形體，打在螢幕上之電子形式講義不具形體，無論紙本或附在磁片上之電子形式講義，均得作為販賣標的，若其所載之內容相同，則兩者僅為一著作權之載體，販賣載體並不等於販賣所載之著作權，著作權人得將一份紙本講義賣給 A，將一份磁片賣給 B，嗣後再將著作權讓與 C，A 及 B 使用該著作物均無侵害 C 的著作權之虞。由於權利本身之無形性，故得重複授權，例如 C 將講義之著作權授權給 D 及 E；且容易被侵害，例如影印講義或重製於碟片後販賣。

2.1.1.2 專有性；排他性

專利權係一種排他、專有實施（或利用）之權，專利權屬於權利人所獨佔，未經權利人之同意，他人不得實施，包括製造、為販賣之要約、販賣、使用及進口。智慧財產權之排他性強，而與民法一物一權之概念不同，他人實施（或利用）與專利相同之技術即為侵權，不須有任何佔有有體物之行為，且同一專利可能遭多人侵權。

專利權之專有排他效力並不意味有專利權即得實施。由於技術之創新通常係基於公知技術而為之創作，若在他人專利的基礎上再發明或再創作，例如物之發明與方法發明、原發明與再發明，方法發明專利權人須取得物之發明專利權人之同意，而再發明專利權人須取得原發明專利權人之同意，始得實施，否則即屬侵權。惟商標權則無此限制，有商標權則有使用該商標之權利。此外，專利權之實施尚有其他法令之限制，例如醫藥品專利之實施須取得衛生主管機關之許可始得上市販賣。

2.1.1.3 地域性；屬地性

智慧財產權係由各國政府依其本國法令所授予者，僅在本國境內有效。巴黎公約亦規定專利權有地域性。坊間所謂之「世界專利」，係依國際公約，例如專利合作條約（Patent Cooperation Treaty，簡稱 PCT）、歐洲專利公約（European Patent Convention，簡稱 EPC），透

過指定國程序，由各國認可後始產生多國效力。著作權亦係依國際公約達到域外效力。

　　智慧財產權之授予及實施有地域性，惟對於專利要件之審查，各國均採絕對新穎性，無論在任何地域、任何語言或任何形式公開之先前技術，均得作為審查新穎性之比對文件，只要申請前已有其他國家就相同技術或技藝核准公告，均不得准予專利。但得透過國際優先權之主張，在不同國家取得相同專利。

2.1.1.4 時間性

　　智慧財產權不具形體，不同於有體財產權係因其財產之消滅而消滅，而係依法律之規定，於法定期間屆滿而消滅，以避免壟斷知識。專利權期間屆滿後，任何人均得自由利用，但商標之標的非人類心智之創作成果，商標之價值在於商譽之累積，故法律規定商標權期間屆滿後得申請延展，不限次數。

2.1.2 智慧財產權的內容

　　智慧財產權的內涵隨著時代與使用者而有不同，在科技界或商界，它的意義廣泛，常指一切研究成果或其他原創的觀念，而不論其是否符合法律要件。惟「智慧財產權」用語已獲國際承認，多項國際公約或協定已有明確的定義，且有日益擴大的趨勢。

2.1.2.1 世界智慧財產權組織設立公約之定義

　　1967 年世界智慧財產權組織設立公約第 2 條（viii）定義智慧財產權內容有：

1.文學、藝術與科學之著作（著作權）。
2.演藝人員、錄音製作人及廣播事業之勞動成果（即著作鄰接
　權）。

3.人類所有活動領域之發明（發明專利權）。

4.科學發現（在某些條件下得為發明專利權）。

5.產業上之圖案與模型（新式樣專利）。

6.製造、商業與服務標章、商業名稱與營業標識（商標權）。

7.防止不公平競爭之保護（不公平交易法）。

8.其他一切由產業、科學、文學或藝術領域之智慧活動所生之權
　利。

　　因該公約訂定的時間久遠，未明列新興的類型，如積體電路電路布局、營業秘密、產地標示、植物種苗、表徵權等。

2.1.2.2 世界貿易組織／與貿易有關的智慧財產權

　　世界貿易組織的前身——關稅暨貿易總協定——自1949年簽訂以來，為促進世界貿易的自由化，曾舉行多次多邊的貿易談判。1986年烏拉圭回合（Uruguay Round）談判中增加三個新議題，「與貿易有關的智慧財產權」即為其中之一。烏拉圭回合談判已於1993年底結束，於1994年達成多項協議，其中對於與貿易有關的智慧財產權的保護一致協議的智慧財產權範圍，包括著作權與著作鄰接權、商標、產地標示（Geographical Indications）、工業設計、專利、積體電路布局設計（Topographies）、未公開資訊之保護（Protection of Undisclosed Information，包括營業秘密）、契約授權中反競爭行為之管制等八種類型。因其係屬國際性公約，似仍著重於目前較為各國接受之類型，而未窮盡列舉所有智慧財產權。

　　依與貿易有關的智慧財產權之規定，智慧財產權的範圍更廣。現階段智慧財產權所涵蓋之範圍包括非屬創見且不具財產價值之資料庫，故智慧財產權所保護者已為「投資」，而超越「知識」之範圍。

2.1.2.3 巴黎公約有關工業財產權之定義

　　巴黎公約為「保護工業財產權巴黎公約」的簡稱，其簽署於

50

1883年3月20日的巴黎，為歷史最悠久的多國間保護工業財產權公約，台灣因公約第1條之限制無法加入。

工業財產權（Industrial Property）源於「保護工業財產權巴黎公約」，常與智慧財產權混淆。「工業」一詞之含義甚廣，包括工商業、農業及礦業。依照巴黎公約第1條之(2)的規定，工業財產權保護的內容有：創作程度較低的商標、標章、商業名稱等，創作程度高的發明、新型、工業設計，以及產地標示（Indication of Source）、原產地名稱（Appellation of Origin）、防止不公平競爭等。但不包括文化層面之著作權。

依巴黎公約之劃分，除了新式樣及著作權所保護之應用美術外，工業財產權與著作權幾乎不會產生重疊，但自從電腦程式納入著作權保護範圍後，著作權已涵蓋科技內容，故以往將智慧財產權劃分為工業財產權及著作權，已無法描述事實之全貌。

此外，現階段「財產」一詞亦較傳統「擁有權利」之意涵為廣，例如「營業秘密」及「不公平競爭」均被認為係智慧財產權之一環，但二者並無可供客觀評估之財產客體，故可謂智慧財產權法係經濟法之一環。

2.1.3 我國保護智慧財產權的法律

我國現行法律明文保護的智慧財產權，包括發明專利、新型專利、新式樣專利、商標權、著作權、積體電路電路布局、營業秘密、植物品種及種苗權、禁止不公平交易。其中植物品種及種苗法係行政院農業委員會主管；公平交易法係行政院公平交易委員會主管；其他包括專利法、商標法、著作權法、營業秘密法及積體電路電路布局法均屬經濟部智慧財產局的業務範圍。

產地標示，係表彰產品來源地的標示，例如法國葡萄酒產地——波爾多，或我國烏龍茶產地——凍頂、稻米產地——池上，表示附有此標示的葡萄酒、烏龍茶或稻米產自該地。當產地標示象徵品質或聲

譽時，該產地的產品提供者即不願他地的產品使用相同或誤導的標示。依我國商標法第 72 條，商品或服務之產地得申請證明標章。

2.1.4 智慧財產權體系

就世界智慧財產權組織或與貿易有關的智慧財產權之定義，綜合智慧財產權有關之產業或文化、智慧創造或勞動的成果等特性，智慧財產權的體系如**圖** 2-1 所示。

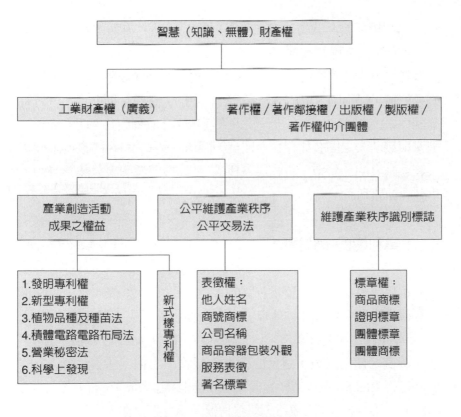

圖 2-1 　智慧財產權體系

2.1.5 智慧財產權比較

　　智慧財產權的種類繁多，較主要的智慧財產權可區分為：專利權、商標權、著作權及營業秘密等。**表** 2-1 即針對上述四種主要的智慧財產權做一綜合性的比較。

2.2 專利權概說

　　專利權係物品或方法在技術或視覺（美感）方面的專有排他權利。專利權在智慧財產權體系中，屬於工業財產權的一種，為人類有關產業技術或美感的精神（或稱心智、智慧）創作成果。法律上所稱的專利權，係指國家依法律規定，授予發明人在特定期間內，就特定範圍內之技術領域，享有排除他人未經其同意而實施其發明的權利。國家與發明人之間有如存在一種契約關係（契約說），國家授予發明人利益（發明、新型、新式樣專利權），以換取發明人公開其發明，供社會公眾利用。

2.2.1 專利權的本質權能

　　世界貿易組織／與貿易有關的智慧財產權第 28 條規定，專利權人取得之權利係一種「排他權」而非「獨佔權」或「專有權」。我國在 1994 年修法，將「專有」改為「專有排除他人未經其同意」而製造、販賣、使用或為上述目的而進口該物品之權。「獨佔權」（the Exclusive Right）隱含積極的權利；「排他權」（the Right to Exclude Others）則意味消極的權利，即專利權人僅有禁止他人實施其發明的權利，並不必然有實施其發明的權利。此為當代的通說。至於專利權人是否可以實施其發明，端視其發明是否被他人的專利權所涵蓋。若然，則實施該發明有侵權之虞，故為消極的權利。我國專利權實施態

表 2-1　主要智慧財產權比較

	專利權	商標權	著作權	營業秘密
保護目的	鼓勵、保護與利用發明、創作，以促進國家產業發展	保護消費者權益；維護企業間之公平競爭	鼓勵各種文化創作，以促進文化發展	保護企業間公平競爭與倫理
價值性	提升各種產業之科技水準	消費者得以識別企業產品 企業藉以表彰形象 企業對消費者提供品質保證	促進國家社會文化發展	企業得以提升競爭力
標的內容	產業上之技術方法、物品或外觀設計	文字、圖形、記號、顏色組合或其聯合式構成之產品識別標識	文學、科學、藝術或其他學術之創作	企業在生產、銷售或經營上具競爭優勢之各種資訊、方法等
權利要件	實用性、新穎性、進步性（創作性）	識別性	首創性	秘密性、價值性，並採取合理之保密措施
權利態樣或利用方式	專利權人專有製造、販賣、使用或進口之權	商標權人就註冊之商標，於指定之類別中有專用權	依各著作之種類，著作權人享有重製、改作、編輯、出租、公開播送等權	營業秘密所有人自行使用，並阻止他人以「不正當」方式取得或使用
權利取得	經主管機關審定核准，公告期滿無人異議後取得專利權	經主管機關准予註冊，公告期滿無人異議後取得專用權	毋須登記，創作完成即取得著作權	具備成立要件即可主張營業秘密，惟事後請求救濟時須證明
保護年限	發明 20 年 新型 10 年 新式樣 12 年 均自申請日起算	自註冊之日起算 10 年，但可連續延展使用年限	自然人之著作終身加 50 年，法人及電腦程式著作為公開發表後 50 年	直至喪失秘密性，不再具備成立要件為止

樣有：製造、為販賣之要約、販賣、使用及進口。日本特許法及意匠法尚規定有：出租及展示。

晚近國際上對電腦的法律保護，硬體方面大致上以專利為主要法律依據；軟體方面多以著作權法來保護。鑑於著作權對軟體的保護僅限於該軟體碼的表達方式，對於電腦開發過程中佔重要投資比例的構想、規格、功能等之保護尚無法滿足業者的需要。因應軟體產業的呼籲，迫使各國重新思考以專利保護電腦軟體的可行性。我國所公布「電腦軟體相關發明」之審查基準中，明訂電腦相關之發明有兩種：硬體與軟體結合的方式界定其具體結構、直接或間接借助電腦實施之步驟或程序者；符合上述兩條件之一的電腦相關之發明，均可申請發明專利保護。由於著作權法明文保護與工業有相當關係之電腦程式，因此工業財產權與著作權之界線已趨於模糊。

2.2.2 專利權的種類及定義

我國專利法係採三合一的立法模式，將人類精神創造的技術成果——發明及新型，及視覺（美感）成果，新式樣——三種專利合併於一部專利法予以保護。其專利權期限分別為發明二十年、新型十年、新式樣十二年（聯合新式樣與原新式樣同時屆滿），均從申請日起算。

發明、新型及新式樣之定義分別如下列專利法條文所述：

1. 發明專利：第 21 條：「發明，指利用自然法則之技術思想之創作。」
2. 新型專利：第 93 條：「新型，指利用自然法則之技術思想，對物品之形狀、構造或裝置之創作。」
3. 新式樣專利：第 109 條第 1 項：「新式樣，指對物品之形狀、花紋、色彩或其結合，透過視覺訴求之創作。」
4. 聯合新式樣專利：第 109 條第 2 項：「聯合新式樣，指同一人因承襲其原新式樣之創作且構成近似者。」

發明專利係依自然界的原理原則，利用想像力創造可具體實現的新穎技術思想或手段，為人類創造力的表現。發明可以表現在物、方法或物的新用途三方面；但新型則局限於物品。「物」之發明，可分為物品（如特定空間之機器、裝置或製品）及物質（如化學物質或醫藥品）。「方法」發明，指產生具體有形且非抽象的結果，所施予之一系列動作、過程、操作或步驟；可分為產品的製造方法（如螺釘或化學物質之製造方法）及無產品的技術方法（如檢測方法或使用DDT殺蟲方法）。物的「用途」發明，可分為已知物質的新用途、新物質的用途及物品的新用途。通常用途發明形式上係以方法發明予以表現。

我國的新型專利係借用外國 "New Model" 立法例，或稱之為 "Utility Model" 或 "Petty Patent" 即小發明。目前僅德、日、韓、大陸及我國有新型專利制度。其著重在物品之形狀、構造或裝置之改變，而具有特定功效者。在保護利用自然法則之技術思想的智慧財產權中，發明可涵蓋有形及無形的創新成果，而新型則僅能保護有形物品的空間形態。2004 年 7 月 1 日現行專利法施行前，發明與新型均採實體審查時，通說認為發明必須具有發明力（Invention Power），其技術思想必須超過現在已知的程度，而依據既有的學理及經驗，不易推知該技術思想者；而新型則無須通過如此高門檻，但必須具備設計力（Constructive Power），其技術思想無須超過現在已知的程度，只要能增進功效，即使舊元件的新組合亦符合要求。現行專利法第 21 條中已刪除「高度」二字，且新型專利改採形式審查制，目前發明與新型之區別並不在於創作程度之高低。

新式樣為外國的 "New Design" 或 "Industrial Design"，著重在物品外觀形狀、花紋、色彩，透過視覺訴求（美感性）的造形設計，其標的必須表現或應用在「物品」上。新式樣視覺性訴求的美感創作成果，與發明或新型技術思想的技術創作成果性質迴異，目前世界上對於設計的保護有專利權導向及著作權導向兩種制度，我國及美、日、韓傾向專利權導向的審查制度，而歐洲聯盟及歐洲國家則為著作

權導向的註冊制度，即不審查及註冊審查（程序、公序良俗及適格性的形式審查）雙軌保護制度併行。

2.2.3 取得專利權的要件

國家授予發明或創作人專有排他權利，理當設定授予專利權應具備的門檻或限制的條件。學理上將此門檻稱之爲可專利性（Patentability），必須一併滿足以下三項要件，始有取得專利權的專利能力，我國稱爲專利要件。

2.2.3.1 產業利用性

產業利用性（Industrial Applicability）源於專利法第 22 條第 1 項前段「凡可供產業上利用」之文字，對於此要件，各國法令的規定並不一致。大體而言，一項發明或創作是否具備產業利用性，端視其是否在產業上可供具體、有形之利用而產生實用的結果而定，即申請專利之技術或技藝在產業上能否被製造（產物）或使用（方法）。所謂「產業」，係指廣義的產業，包括農、林、漁、牧、工、礦、運輸、交通、水產等業。審查產業利用性通常分爲三種類型：

1. 違反自然法則之發明：申請專利之發明所利用之原理顯然違反已確立之自然法則者，例如「永動機」。
2. 無法實施之發明：理論上可行，但實際上顯然無法實施之發明，例如「以吸收紫外線之塑膠膜包覆整個地球表面之方法」，或「煮沸太平洋逼出潛水艇之方法」。
3. 未完成之發明：欠缺達成目的之技術手段者，例如：僅有抽象理論或希望事項而無技術手段，或雖然有技術手段但顯然無法達成目的之發明，例如「沿台灣環島設置堅固混凝土牆，以防止颱風之裝置」。

就新式樣而言，通常係就量產性、再現性及實施可能性三方面審

查，若是偶成的造形（潑墨、渲染、突變、噴濺等）或手工製作無法大量生產者，例如必須歷經十年的藝術創作（但不包括一般手工藝品），皆不具產業利用性。

2.2.3.2 新穎性

新穎性（Novelty），指發明或創作必須是「新」的，即尚未形成公知、公開或公用的技術或技藝而言，並非要求前所未有者，如可口可樂配方早已存在但尚未公開，時至今日始提出申請，則仍可准予專利。新穎性有絕對新穎性及相對新穎性兩種，絕對新穎性係以全世界為範圍，相對新穎性僅以國內為範圍。我國無論發明、新型或新式樣均採絕對新穎性要件，據此要件而不准專利有三種情形：

1.申請專利之發明或創作申請前已見於刊物或已公開使用者。
2.申請專利之發明或創作申請前已為公眾所知悉者。
3.申請專利之發明或創作與申請在先而在其申請後始公開之專利內容相同者。

就新式樣專利要件而言，前述之新式樣包括相同及近似兩種情況。

2.2.3.3 進步性

進步性（Inventive Step or Non-obviousness），指申請專利之發明或新型，較諸先前技術須具有更進一步的改良或創新高度。衡諸世界各國的情況，進步性的判斷比產業利用性或新穎性有更多爭議，此乃各國科技水準不同，以致對「該發明所屬技術領域中具有通常知識者」水準的認定有所不同，但運用此一要件作為授予專利的門檻，舉世皆然。

新式樣的創作性等同於發明或新型的進步性，專利法規定「該新式樣所屬技藝領域中具有通常知識者易於思及之創作者」不具創作性，美國稱為「非顯而易知性」，日本稱為「創作容易性」。新式樣審

查基準規定了不具創作性的八種態樣：

1.模仿自然界形態。

2.利用自然物或自然條件。

3.模仿著名著作。

4.直接轉用。

5.置換、組合。

6.改變位置、比例、數目等。

7.增加、刪減或修飾局部設計。

8.運用習知設計。

2.3 著作權概說

著作權，係有關文學、科學、藝術或其他學術範圍之創作，而在著作完成時所生之著作人格權及著作財產權。著作權在智慧財產權體系中，是屬於人類有關文化的精神（或稱心智、智慧）創作成果，促進「文化」發展的智慧財產權保護法，其與工業財產權領域的專利法促進「產業發展」，以及商標法維護「產業秩序」，均有所不同。台灣的著作權法在 1998 年廢除登記制度，保護期間自創作完成時起，至著作人死亡後五十年，活得越長保護越久。惟近年來隨著科技的進步，特別是電腦與網際網路的興起及普及，著作權法調整了傳統著作權法的規範，以因應未來資訊社會的需要。

2.3.1 著作權、製版權及鄰接權

著作權的立法目的在於鼓勵並保障創作的行為，而製版權及著作鄰接權並非人類精神創作的成果，其目的僅在於鼓勵並保障文化散播有貢獻的行為，因此後兩者並非著作權，這個概念必須先行釐清。

製版權規定於著作權法第 79 條與第 80 條，製版權並不以創作為

前提，而是就無著作財產權或著作財產權已消滅的文字著作或美術著作加以整理印刷、影印或以類似方式重製，製版人必須經過登記才能就其「版面」受到保護重製的權利，保護期限只有十年。因此，將古代《紅樓夢》重新印行，雖然不能取得著作權，但向主管機關登記後，可以享有十年的製版權。

由於表演人、錄音物製作人及廣播事業並無創作行為，法理上無法享有著作權，我國現行法中並未明文規定保護其著作鄰接權。然而這些人對文化散播有貢獻，大陸法系國家的著作權法普遍設有鄰接權的專章，賦予略低於著作權的權利。表演著作所享有的權利有：「重製」、「公開演出」、「公開播送」、「公開傳輸」其表演之權利。惟表演重製後之再公開演出或再公開播送均不為表演著作權人之權利，且亦無改作權及編輯權。

世界智慧財產權組織在 1996 年底通過兩個國際公約「世界智慧財產權組織著作權公約」（WIPO Copyright Treaty）與「世界智慧財產權組織表演與錄音物公約」（WIPO Performances and Phonograms Treaty），承認表演及錄音物製作之著作鄰接權的保護。

2.3.2 著作的種類

著作權法保護的著作可分為十類，其內容依內政部所頒布的著作權法第 5 條第 1 項「各款著作內容例示」包括：

1. 語文著作：包括詩、詞、散文、小說、劇本、學術論述及演講等。
2. 音樂著作：包括曲譜、歌詞等。
3. 戲劇、舞蹈著作：包括舞蹈、默劇、歌劇、話劇等。
4. 美術著作：包括繪畫、版畫、漫畫、連環圖（卡通）、素描、法書（書法）、字型繪畫（註 Type Font）、雕塑、美術工藝品等。
5. 攝影著作：包括照片、幻燈片等。

6.圖形著作：包括地圖、圖表、科技或工程設計圖等。

7.視聽著作：包括電影、錄影、碟影、電腦螢幕上顯示之影像等。

8.錄音著作：例如錄音於錄音帶、唱片等之著作等。

9.建築著作：包括建築設計圖、建築模型、建築物等。

10.電腦程式著作：例如電腦套裝軟體等。

　　上述十類內容都只是例示性質，並不具有限制作用，如果創作符合著作權保護要件，仍然可以受到著作權法保護。除上述著作種類外，著作權法上尚有「衍生著作」及「編輯著作」兩個非著作種類的概念必須加以說明。

　　衍生著作，指就原著作改作之創作（著作權法第6條）。改作，指以翻譯、編曲、改寫、拍攝影片或其他方法就原著作另為創作（著作權法第3條第1項第11款）；亦即在改作的過程中要有人類精神力的參與，並達到創作的程度。衍生著作的著作人可以享有獨立的著作權保護，但不影響原著作權人的權利。侵害他人之衍生著作者，亦一併對該衍生之原著作構成侵害。

　　編輯著作，指就資料之選擇及編排具有創作性者（著作權法第7條）；其所蒐編的資料可以是有著作權保護者，例如研討會中數人的論文彙集成冊，則須先得到各論文著作權人的同意；亦可以是無著作權者，例如蒐集商業資訊的工商名錄，或是蒐集司法院的判決或法規而成之判決集或《六法全書》。編輯著作可以享有獨立的著作權保護，但不影響原著作權人的權利。侵害他人之編輯著作者，亦一併對該編輯著作之原著作構成侵害。

2.3.3 著作權的內容

　　我國著作權法於1985年以前採「註冊保護主義」，修法後改採「創作保護主義」，但仍維持註冊並發給著作權執照之制度；於民國1992年著作權法修正，再將註冊制度改為登記制度，不再發給執

照：於 1998 年除製版權之登記外，廢止著作權登記制度，著作人於著作完成時即享有著作權（著作權法第 10 條）；並取消對外國人之「註冊保護主義」，改採與本國人相同的「創作保護主義」。著作權人享有的權利可以區分為兩大部分：著作人格權及著作財產權。

2.3.3.1 著作人格權

我國賦予的著作人格權有三：(1)公開發表權；(2)姓名表示權；(3)禁止變更權。著作人格權是屬於特別人格權的一種，必須有創作行為始能享有。著作人格權具有專屬性，專屬於著作人本身，不得讓與或繼承（著作權法第 21 條）。但著作人死亡或消滅後，關於其著作人格權之保護仍視同生存或存續，任何人不得侵害，因此理論上可以一直受保護而無時間限制。

2.3.3.2 著作財產權

我國著作權法所賦予著作權人的著作財產權共計十一種，可分為三大類：

1. 有形利用的權利：包括重製權、散布權、出租權及公開展示權。
2. 無形傳達的權利：包括公開播送權、公開口述權、公開上映權、公開演出權及公開傳輸權。
3. 改作及編輯的權利：包括改作成衍生著作及編輯成編輯著作的權利。

任何著作皆可享有重製權、散布權、出租權、公開播送權、公開傳輸權、改作權、編輯權；但因各著作性質上的差異，以下四種權利僅部分著作得享有：

1. 公開展示權：未發行的美術著作或攝影著作有之。
2. 公開口述權：語文著作有之。
3. 公開上映權：視聽著作有之。

4.公開演出權：語文、音樂及戲劇、舞蹈三種著作有之。

2.3.4 著作權的保護要件

著作權法所保護的「著作」，指「屬於文學、科學、藝術或其他學術範圍之創作」（著作權法第3條第1項第1款）。因此，首先必須是屬於「文化」方面的創作始具備保護要件；若是屬於技術性的創作，則為專利法或其他法律保護的領域。再者，條文中所指的「創作」，著作權法並未明文規定，惟依國內、外學說及實務上的見解，著作權的「創作」必須具備下列特徵：

1. 原創性：指作者自行創作而未抄襲或複製他人的著作；若該創作的結果恰與他人的著作雷同，仍不喪失原創性。
2. 人類精神上的創作：不是人類所為，而是電腦的人工智慧所為，或是動物自主所為者，均無法成為著作權法保護的客體。
3. 足以表現作者的個別性或獨特性：著作必須具有相當的創作程度，足以表現作者的個別性或獨特性者，始為著作權所保護。
4. 特定的表現形式：依著作權法取得之著作權，其保護僅及於該著作之「表達」，即必須是人類感官能感知其內容的表現形式。至於表現形式的記載媒體是有形或無形、是否固著在有體物上或創作的結果是否長期存在等，均非所問。

2.4 商標權概說

商標，即商品標章，為識別或表彰商品來源的標識。商標權在智慧財產權體系中，並非人類精神創作成果，而係作為產業活動的識別標識，以發揮其維護產業秩序的作用，屬於工業財產權之一環，在產業上具有無形的價值。我國的商標權保護採行註冊主義，權利之取得自註冊之日起算。

2.4.1 商標權的種類

依商標法規定，商標，指表彰自己營業之商品的標記。此外，尚有「證明標章」、「團體標章」及「團體商標」，三種標章與「商標」合稱爲廣義的商標，均爲商標法所規範的內容：

1. 證明標章：依商標法第72條第1、2項，證明標章係提供知識或技術，用標章證明他人商品或服務之特性、品質、精密度、產地或其他事項。例如⑪字驗證標記、ST安全玩具標章、UL電器安全標章、國際羊毛事務局標章等，即屬證明標章。證明標章之申請人以具有證明他人商品或服務能力之法人、團體或政府機關爲限。

2. 團體標章：依商標法第74條第1項，團體標章係具法人資格之公會、協會或其他團體爲表彰其組織或會籍者。另依第75條，團體標章之使用，指爲表彰團體或其會員身分，而由團體或其會員將標章標示於相關物品或文書上。

3. 團體商標：依商標法第76條第1項，團體商標係具法人資格之公會、協會或其他團體爲表彰該團體之成員所提供之商品或服務，並得藉以與他人所提供之商品或服務相區別者。另依第77條，團體商標之使用，指爲表彰團體之成員所提供之商品或服務，由團體之成員將團體商標使用於商品或服務上，並得藉以與他人之商品或服務相區別者。

2.4.2 商標的內容

依商標法第5條第1項，商標是使用具有識別性的文字、圖形、記號、顏色、聲音、立體形狀或其聯合式所組成。就其內容而言，除聲音外，商標應限於具體有形的方式爲之，殆無疑義。然而，在註冊實務上，處理具體有形之立體物的困難度較高，且有與新式樣專利競合之虞。

2.4.2.1 文字

文字是代表語言以記述各種事物之記號。商標法所指之文字不論行、楷、篆、隸、草等書法，不論中文或外文，亦不論是直書或橫書，均得爲商標的內容。以文字爲商標，例如「寶島」二字用於鐘錶、眼鏡、皮鞋者是。

2.4.2.2 圖形

圖形有以具體物形狀或基本幾何形狀，例如星星、月亮、動物、植物、圓形、三角形等表達；亦有以經過創作而得之有機或無機圖形表達，例如賓士汽車標誌及台北市徽。

2.4.2.3 記號

記號係指文字或圖形以外的符號，例如&、＄、@等，熟悉的亞米茄錶「Ω」及耐吉球鞋「✔」皆屬之。

2.4.2.4 顏色

中美諮商談判時，美方以我國既申請加入世界貿易組織，依與貿易有關的智慧財產權規定，關於商標之組成應列有顏色，故我國於1998年修正商標法時，明列「顏色」爲表達方式之一。顏色商標，指以單一顏色或顏色組合作爲商標申請註冊，且該單一顏色或顏色組合已足資表彰商品或服務來源者。一般平面設計圖樣有固定的圖形且施予顏色者，應屬圖形商標而非顏色商標。

2.4.2.5 聲音

聲音商標，指足以使相關消費者區別商品或服務來源之聲音作爲商標申請註冊。在視覺上無法認知，但利用聽覺感官得感受之聲音，例如具識別性之簡短的廣告歌曲、旋律、人聲或成串鐵板之撞擊聲（修理皮鞋）、鐵杵與鐵板之撞擊聲（販賣麻糬）、水壺汽笛聲（販賣

麵茶）等抽象無形之標識。

2.4.2.6 立體形狀

立體商標，指凡以長、寬、高三度空間立體形狀，並能使相關消費者藉以區別不同商品或服務來源之商標。立體商標應非屬功能性、技術性之創作。判斷之標準：

1.該形狀是否為達到該商品之使用或目的所必要。
2.該形狀是否為達到某種技術效果所必要。
3.該形狀的製作成本或方法是否比較簡單、便宜或較好。

2.4.2.7 其聯合式

其聯合式，指文字、圖形、記號、顏色或立體形狀五者之排列組合方式，有文字與圖形、文字與記號、圖形與記號、文字與圖形與記號與顏色組合等。

2.4.3 取得商標權的要件

以文字、圖形、記號、顏色、聲音、立體形狀或其聯合式為內容申請註冊商標，應足以使一般商品購買人認識其為表彰商品之標識，並得藉以與他人之商品相區別。所謂「與他人之商品相區別」係修正1993 年舊法「應特別顯著」所謂的「特別顯著性」，而以此「識別性」作為取得商標的積極要件。

2.4.3.1 識別性

判斷識別性時，法律規定應以「一般商品購買人」為準。實務上，其為具有普通知識經驗的商品購買人（公平交易法定為相關大眾），在購買時施以普通之注意力；不宜泛指全部消費者，但應考量可能的購買人。沒有識別性之例有兩種，一般商品購買人在普通情況下，無法認知是商標者；以及無法與他人的商品識別者。

1.無法認知者，例示如下：

　(1)簡單的線條、數字、記號：如一條直線「——」，一個數字
　　　"520"。

　(2)常用的標語：如「鑽石恆久遠、一顆永留傳」。

　(3)口頭禪：如「遜斃了」。

　(4)著作權名稱：如「阿貴」。

2.無法識別者，例示如下：

　(1)使用商品本身的名稱：如在香水瓶上標示「香水」。

　(2)單純的國名、地名：如在酒瓶上標示「巴黎」。

　(3)單純的年代標示：如「千禧年」。

　(4)說明性或描述性文字或標章：如「○○神水」用在藥物的標
　　　示。

2.4.3.2 二次意義

　　不符前項規定之圖樣，如經申請人使用且在交易上已成為申請人
營業上商品之識別標識者，視為已符合前項規定（商標法第 5 條第 2
項）。換句話說，原不具備識別性之圖樣，只要該商標經過一段時間
的使用，商品購買人將該商標與所有人的商品聯想在一起，而達到識
別性之效果者，即可取得二次意義（Secondary Meaning），應准予註
冊。二次意義係因長期使用而具備識別性者，例如：「優美」原本為
說明性用語，但其用於家具已有相當知名度，一般購買人會聯想為某
家具之商標者，即屬之。

2.5 公平交易法概說

　　公平交易法（簡稱公平法）的內容包括維護自由競爭及禁止不公
平競爭，並不授予任何權利。其在智慧財產權體系中的任務是公平維
護產業秩序，維護自由市場經濟基本秩序，其所訂定的企業活動規

則，係經濟活動的基本法。公平法既稱經濟活動的基本法，內容包羅
萬象，以下僅係以智慧財產權爲主軸，簡述與其有關的公平法內容。

2.5.1 妨礙自由競爭及不公平競爭

公平法不授予任何智慧財產權利，其所規範的範圍概分爲兩大部
分，妨礙自由競爭行爲的規範；對不公平競爭行爲的規範。爲達成此
兩項任務，公平法採取列舉禁止的模式。

禁止「妨礙自由競爭」的行爲，目的在排除競爭的障礙，維持自
由開放市場。妨礙自由競爭的行爲有：獨佔行爲（第 10 條）、未經許
可而擅自結合（第 11 條）或聯合的行爲（第 14 條）、轉售價格的限
制（第 18 條）、其他妨礙競爭的行爲（第 19 條第 1 款至第 4 款、第 6
款）。

他人侵害智慧財產權的行爲，構成不公平競爭；權利人不當便用
智慧財產權的行爲，構成妨礙自由競爭。公平法第 45 條規定，依照
著作權法、商標法或專利法行使權利的正當行爲，不適用公平法的規
定。惟當法律賦予權利人排他的智慧財產權，而權利人以此爲籌碼或
工具，妨礙自由競爭，例如搭售、差別待遇等行爲，不當使用智慧財
產權時，仍應受公平法的制裁。

禁止「不公平競爭」的行爲，目的在讓消費者獲悉眞相，排除不
公平或骯髒的競爭把戲，以提升競爭品質。其手段爲禁止欺罔、混
淆、誤導消費者的行爲，以及業界間的不誠實行爲。禁止不公平競爭
的行爲有：不當獲取他人的營業秘密（第 19 條第 5 款）、表徵的仿冒
（第 20 條）、不實廣告（第 21 條）、營業誹謗（第 22 條）、不當的多
層次傳銷（第 23 條）、其他的不公平競爭行爲（第 24 條）。

公平法對於某些智慧財產權給予保護，侵害此等權利的行爲，構
成不公平競爭，例如第 20 條的表徵的仿冒、第 19 條第 5 款不當獲取
他人的營業秘密；但後者在營業秘密法公布施行後，運用的空間相形

縮小。

與貿易有關的智慧財產權第22條至第24條列入「產地標示」的保護原則及國際談判。我國現行法目前尚無直接的明文規定，係以公平法第21條不實廣告，禁止事業就產地為虛偽不實的表示或表徵，給予間接的保護。

2.5.2 仿冒表徵

公平法第20條規定禁止表徵的仿冒行為，其第1項規定：事業就其營業場所提供之商品或服務，不得有下列行為：

1. 以相關大眾所共知之他人姓名、商號或公司名稱、商標、商品容器、包裝、外觀或其他顯示他人商品之表徵，為相同或類似之使用導致與他人商品混淆，或販賣、運送、輸出或輸入使用該項表徵之商品者。
2. 以相關大眾所共知之他人姓名、商號或公司名稱、標章或其他表示他人營業、服務之表徵，為相同或類似之使用，致使與他人營業或服務之設施或活動混淆者。
3. 於同一商品或同類商品，使用相同或近似於未經註冊之外國著名商標（著名的外國商標），或販賣、運送、輸出、輸入使用該項商標之商品者。

2.5.2.1 何謂表徵

表徵，即廣義的商標。商標法上所謂的商標意義較為狹隘，係指已經註冊且用於商品（有別於其他標章）上視覺可感受的文字、圖形、記號、顏色、聲音、立體形狀或其聯合式；而表徵係泛指一切形式的識別商品及服務的符號，兩者之差異僅在於其形式及是否已註冊。

2.5.2.2 表徵的形式

公平法所指的表徵不限任何形式，包括姓名、商號、公司名稱、

商標、標章、商品容器、包裝、外觀，以及其他任何形式的表徵。公平法採列舉概括模式；行政院公平交易委員會曾經處理的表徵形式：

1. 書名及編排格式：「腦筋急轉彎」系列書。
2. 商品容器、包裝、外觀：「免警蟑殺蟑堡」包裝、勞力士手錶外觀。
3. 商標：「企鵝」服飾、「家樂福」量販、「三商」百貨。
4. 商標併用的識別系統：併用「三陽汽車」、「喜美」、「雅哥」及其外文名稱，以及 "H" 形服務標章。
5. 公司名稱及特取部分：「中華賓士」汽車。

2.5.2.3 仿冒表徵的要件

公平法對於仿冒表徵的行為，課以民、刑責任（公平法第 35 條），但必須侵害者有故意（刑法第 12 條第 1 項）。除此之外，並非所有表徵皆受到保護，必須該表徵達到下列的要件，始受到公平法的保護：

■表徵為相關大眾所共知

相關大眾所共知，指商品或服務的表徵在有可能購買或銷售之人中，具有一定程度的知名度，並非泛指一般消費大眾。例如日常用品的相關大眾為一般消費者；但醫療器材、機械零件或高科技產品，一般消費者通常對這類產品並不熟悉，因此其相關大眾則應指經常購買、銷售或特定使用該類產品之廠商、機構或相關之人等。

■表徵有識別性或二次意義

表徵必須具有識別性，或經過相當時間使用而具有「二次意義」者，得視為具有識別性。通常商品或服務的通用名稱不具識別性，例如以「蘋果」作為蘋果汁的商標，僅具說明性質，無法識別；但經過相當時間使用而具有二次意義者，仍視為具有識別性，例如蘋果西打。將「蘋果」作為電腦的商標，並非說明性質，則具有識別性，例如蘋果電腦。通用名稱或說明性表徵並不限於文字，其他形式的表徵

亦屬之,例如理容業所慣用的紅白藍三色旋轉標識,即具有通用名稱之意。

■表徵無功能性

實務上,例如公平會認為「安全透氣筆套」可防止幼童不慎吞嚥,仍有氣孔暢通不致窒息的功能;烘碗機的「平面回轉門」及「二段食器放置架」之外觀設計,為實際操作上必須具備的構造或設施,不受公平法第 20 條的保護。

■造成混淆

公平法表徵的仿冒必須為相同或類似的使用致造成混淆者。相同或類似的使用,指相同或類似於該表徵之文字、圖形、記號、顏色、聲音、立體形狀或其聯合式等之外觀、排列、設計,而非使用方法或場合。混淆,指消費者對商品或服務來源有誤認、誤信而言。下列為公平會的實際案例:

1. "Aloha" 咖啡鮮奶油商品包裝袋上的設計與「戀」的商品設計相同,但兩者文字不同, "Aloha"與「戀」並無混淆。
2. 系爭之筆與 "CROSS" 包金筆及亮鉻筆外觀雖有相似之處,但兩者的價格、材質、成色仍有不同,購買者會仔細識別,不至於混淆。

2.5.2.4 著名標章

著名商標,通說認為必須具有悠久歷史,廣泛行銷並達到一般消費者所共知且享有卓越聲譽。一般認為公平法第 20 條第 1 項第 3 款既在保護未經註冊的著名外國商標(商標法的著名商標並不局限於外國商標的保護),應著重國際觀,加以今日世界資訊流通極為迅速,國人不難獲知著名的國外商標,因此其判斷標準應以該商標的全球性知名度而定,而不局限在國內的知名度而已。

2.5.3 智慧財產權的不當使用

不當使用智慧財產權，基本上涉及妨礙自由競爭。以案件類型來分，多涉及公平交易法施行細則第24條的搭售、獨家交易、地域、顧客或使用的限制及其他限制事業活動的情形。不當使用之行為常發生在專利授權。

2.5.3.1 獨佔行為

公平法禁止獨佔事業為獨佔行為。獨佔事業，指該事業在特定市場處於無競爭狀態或具有壓倒性地位，可排除競爭之能力（公平法第5條第1項）。公平法列有四類獨佔行為。

智慧財產權專有排除他人實施之權，惟具有相同用途的產品尚有其他替代品，故專利品不屬於獨佔事業。商標權僅能排除他人使用相同或近似的商標，不能禁止他人製造產品，故商標不屬於獨佔事業。

2.5.3.2 聯合行為

以聯合行為約束競爭者間的競爭有礙自由競爭，公平法原則上禁止競爭者為聯合行為，除非經公平會許可。聯合行為存在於競爭者間，而非買賣雙方，所以稱為水平的行為。買方、賣方或授權人、被授權人間的限制稱為垂直的限制。例如市公車或桶裝瓦斯業者聯合漲價，即屬聯合行為，必須經公平會許可。又如台視、中視、華視聯合轉播1992年巴塞隆納奧運會，雖經公平會許可，但該轉播案仍不得因獲得許可，而不當抬高廣告價格。

2.5.3.3 專利授權

專利權人授權時，為求增加自己的經濟利益，或提高自己的競爭力，有時會對被授權人課以限制或差別待遇等，因而引發公平法的問題。專利授權時違反公平交易的十種類型：搭售、回報條款移轉專利、使用及轉售限制、不得交易、被授權人否決權、強制包裹授權、

強制以全部產品銷售額計算權利金、限制專利方法所製產品的銷售、限制授權產品的價格、差別權利金。但公平法第 19 條第 6 款係禁止事業「以不正當限制交易相對人之事業活動為條件，而與其交易之行為」。惟若非不正當之限制，則非公平法所禁止者；換句話說，若有正當理由，仍為法所許可。

2.5.3.4 搭售

搭售，指甲挾制物（商品、服務、權利等），必須再加上乙搭售物（商品、服務、權利等）的購買（包括授權、租賃等）。例如向電視公司買廣告時間，電視公司要求一併購買低收視率時段的廣告時間。

公平法規定搭售是交易上的限制（公平法第 19 條第 6 款，細則第 24 條第 1 項），但只禁止不正當的搭售行為。

■專利

專利權人以專利權為手段，搭售非專利物品或原料的伎倆，基本上是不正當的，違反公平法的規定。專利法第 60 條第 2 款就此特別明文規定，要求受讓人向出讓人購取未受專利保障之出品或原料，導致不公平競爭者，其契約無效。

美國最有名的案例為「莫敦鹽案」，該公司取得將鹽加入罐頭食品的方法專利，並將其授權給某食品罐頭工廠，但要求被授權人一併購買所需的鹽，而被美國最高法院判決這是專利權的不當使用，因為莫敦公司將專利權的範圍擴大，使專利的經濟利益涵蓋無專利的食鹽部分。

■ 商標

商標的搭售通常發生在連鎖店情形，連鎖店的經營必須使用同一商標，總店將商標授權給加盟店，會以品管的名義要求加盟店向總店購買設備及原材料，是否有不正當的行為？美國法院採否定的態度，認為總店可以列出設備及供應品的標準，但不得要求只得向總店購

買。例如在肯德基炸雞的授權約定中，容許加盟店向六家核可的供應商購買，但只有一家是肯德基的子公司，法院認為這不構成不正當的搭售。

■ 著作權

著作權的搭售最常發生的是將冷門的著作物搭配熱門著作物一併銷售，公平會曾判定該交易為不正當的搭售。惟有著作權的電腦軟體產品常有 bundle 併售的情形，例如將數套功能不同的工具軟體併售，讓買主覺得划算。這種併售是市場上的促銷方式，未必會有挾制物及搭售物的關係，對購買人並無不利，應不至於構成不正當的搭售。

2.6 營業秘密法概說

企業的發明創作結晶，除了可應用專利法加以保護外，有許多秘密性的、不宜公開而具有產業價值的技術或資訊等，需要另一種特別的法律來保護，營業秘密法就是因應這樣的需求而產生。營業秘密在智慧財產權體系中，是屬於工業財產權的一種，為人類有關產業技術的精神（或稱心智、智慧）創作成果。

2.6.1 營業秘密的定義

依營業秘密法第 2 條，所謂營業秘密，係指方法、技術、製程、配方、程序、設計或其他可用於生產、銷售或經營之資訊，而符合下列要件者：

1. 非一般涉及該類資訊之人所知者（秘密性）。
2. 因其秘密性而具有實際或潛在之經濟價值者（價值性）。
3. 秘密所有人已採取合理的保密措施者（保密措施）。

2.6.1.1 秘密性

秘密性，主要指成為營業秘密的方法、技術或其他經營上之資訊等，不是特定專業領域人士在一般情況下可以自由接觸或取得者。秘密性在性質上是相對的，而非絕對的。

2.6.1.2 價值性

營業秘密必須具有相當的經濟價值，即無論是在現在或未來，營業秘密所有人得透過該秘密，實際上取得經濟利益或是可能取得其他利益。所指的利益包括在生產、銷售或是經營管理等階段，可以提升競爭優勢等任何資訊、方法等均屬之。

2.6.1.3 保密措施

秘密所有人對於秘密的保護，必須採取合理的保密措施。合理的保密措施，指營業秘密所有人在客觀上已採取一定的行動，使人了解其有將該資訊或方法當作秘密加以保護的意思。例如書面資料至少應蓋有「機密」或「限閱」等區別的文字，並有一定的存放流程等。或是企業內主管均與企業簽訂有保密契約等。

2.6.2 營業秘密的標的

依營業秘密法第2條規定，其主要的標的為生產過程中所使用的「方法、技術、製程、配方、程序、設計、訣竅等」；或銷售中所使用的「市場經營情報、銷售策略等」；或經營中所使用的「企業日積月累特別整理的客戶名單、財務管理系統、人事資料等」。總之，企業中具競爭優勢的各種資訊、方法等，只要符合成立要件，皆屬之。但若該資訊僅是單純的資料，並未加以篩檢、整理或登錄一些特色等，則因欠缺價值性，仍不符合成立要件。

2.6.3 營業秘密侵害的類型

營業秘密侵害的行爲千奇百怪，侵害的行爲尤須事先加以類型化，以利法院援用。營業秘密法第10條將侵害行爲規範五種類型：

2.6.3.1 以不正當方法取得營業秘密

不正當方法，依營業秘密法第2條規定，指「竊盜、詐欺、脅迫、賄賂、擅自重製、違反保密義務、引誘他人違反其保密義務或其他類似方法」。美國杜邦對克里斯多福（Du Pont de Nemour & Co. v. Christopher）一案，就是判決被告由空中拍攝原告廠房的行爲，雖然不涉及詐欺或違背任何法律規定，但仍屬不正當方法。

至於一般人以合法手段取得營業秘密所附著之物或專利品後，進行分析其成分、設計，以取得同樣的秘密，例如還原工程（Reverse Engineering），則不在禁止之列，其在營業秘密法立法理由中明訂此不屬於侵害的態樣。

2.6.3.2 知悉或因重大過失而不知，而取得、使用或洩漏

本款係針對轉得人的行爲規範，即轉得人並未直接接觸營業秘密，而是經由他人間接接觸到營業秘密，但知悉或因重大過失而不知該營業秘密係以不正當方法取得者，而取得、使用或洩漏。知悉，可以說是明知、故意。重大過失，指以一般人的能力，稍加注意即知，而不注意者。過失，指應注意而不注意。

2.6.3.3 取得營業秘密後，知悉或因重大過失而不知，而使用或洩漏

本款係針對轉得人的行爲規範，但與前款所不同者，係取得營業秘密當時是合法的，或是經過相當調查仍不知該營業秘密是不正當取得的，但取得後知悉或因重大過失而不知，仍然繼續使用或洩漏，亦構成侵害。

2.6.3.4 因法律行為取得營業秘密，以不正當方法使用或洩漏

本款係規範直接取得營業秘密之人，雖然合法取得，但是卻以不正當方法使用或洩漏。例如以契約關係（買賣、授權、委任、雇傭）取得營業秘密，卻違反契約，不正當使用或洩漏。

2.6.3.5 依法令有保守營業秘密之義務，而使用或無故洩漏

本款主要係指在法令上有特別保守秘密義務之人，包括公務員、代理人、辯護人、鑑定人、證人、仲裁人、會計師、醫師、律師、建築師等，因執行業務，或因參與事務之處理而得知他人之營業秘密，法令課以其保守秘密之義務，若無正當理由，不得任意使用或洩漏，否則仍構成侵害。

第 3 章

設計專利與智慧財產權之競合

設計專利與智慧財產權之競合

　　同樣是 MP3 音樂播放器，也同樣都是由一些塑膠外殼內包覆著些許的電路板，為什麼蘋果電腦的 iPod 售價為其他同類產品數倍之高？這是一個令人玩味的問題。以 iPod 來說，若單純以生產成本加上「合理利潤」來訂價而加以銷售的話，iPod 的售價應該不會像現在一樣令人咋舌！那麼，iPod 的「價值」究竟來自何處？

　　如果從智慧財產權的角度來看，上述的商品之所以售價遠高於生產成本卻依然熱賣，乃是因為它包含了無數的智慧創作於其中，不同的智慧財產權在不同的環節產生了不同的價值，這些智慧財產權均受到不同的法律分別加以保護。

　　舉例來說，當你開始考慮要不要購買 iPod 時，一走進 iPod 的專賣店，立刻映入眼簾的是蘋果電腦這個知名品牌（根據 Brand Z 於 2006 年所公布的全球品牌價值排行榜，蘋果電腦排行第二十九位，品牌價值約為一百六十億美元），而這個「品牌」，乃受到「商標法」的保護。當你手握著 iPod，一手輕巧的將耳機塞在耳中，一手熟練的操控著中央的控制旋鈕，並一邊欣賞著它簡潔的外觀時，上述的耳機及中央控制旋鈕等裝置，乃受到「專利法」的保護，其中，唯美簡潔的外觀造形更受到「設計專利」的保護。當你決定購買 iPod 後，包含 iPod 的包裝盒，乃至於日後使用 iPod 時，所須下載的相關軟體等，均受到「著作權法」的保護。因此，看似一個簡單的數位產品，其之所以有價值，乃是因為廠商細心維護的品牌價值、不斷在技術上創新的功能價值、提供符合當代美學標準的造形價值、符合人性化介面操作的軟體價值等「智慧財產」的累積，才使得消費者願意花更高的代價來購買它、擁有它！

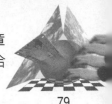
　　從「設計專利」的定義來看，設計專利乃是保護物品外觀的形狀、花紋、色彩，其隸屬於專利法的一環。然而，在商標法的保護態樣中，除了平面的符號與色彩受到保護外，立體商標亦受到保護；在著作權法的保護態樣中，亦保護立體創作及平面的花紋與色彩創作。如此一來，在某種情況下，侵犯設計專利的同時，是否有可能同時侵犯其他的智慧財產權（如商標法、著作權法等）？例如，當某人仿製台北101銷售的縮小版101大樓鑰匙圈時，他是否會同時侵犯了設計專利權、商標權、著作權？此即設計專利與智慧財產權在立法上所產生的競合關係。

3.1 與新式樣專利競合之智慧財產權

　　美感是人類的本能；愛美是人類的天性。自開天闢地茹毛飲血的史前時代起，人類就有紋飾頭面體軀的動機或本能。經進化後，基於記事、裝飾、遊戲、宗教等目的，人類在土牆、器皿、服飾、工具上表現出具美感效果的形狀、紋飾、色彩，不但美化環境，也增進生活或心靈的愉悅。人類愛美的天性，自兒童時期即一覽無遺，例如模仿母親塗脂抹粉、以色筆塗鴉、以彩色貼紙裝飾玩具等行為，皆屬美感的表現。人類縱情於各種形式的美感表現，在生活中將其美感意識發揮得淋漓盡致，無所不在的美感創作不但美化了人類的生活，更豐富了人類的文化內涵。這種不拘形式，只求單純表達思想感情的成果，屬於人類全體，為人類共同的文化資產。

　　人類將美感意識表現於器物，因交換或其他各種形態的商業交易，藉器物的媒介而產生思想感情交流。在侷促的初級交易市場中，商品種類稀少，對於各種具個人設計風格的商品，人人皆知其來源出處。但是隨著產業進步和貿易發展，交易市場迅速擴大，尤其工業革命後，器物的製造，由手工生產轉變為工廠大量生產，規格統一、設

計一致的商品大量湧入市場，不僅大幅擴張市場規模，而且從國內交易的層次邁向國際貿易市場，使得商業競爭更形激化。在這種環境下，兼顧實用功能、造形美感、使用機能、經濟因素的「工業設計」導入後，成為商場上攻城掠地的一項利器。工業設計在擴大商品需求及吸引消費者方面的成效，促使企業界引為產銷策略的一部分，在商品製造銷售上佔有重要地位。

通常人們購置器物係基於該器物的使用功能，而當市場上競爭商品都具備同樣的基本功能後，人們開始追求基本功能之外的需求──品質、價格、外觀設計、附加功能等等。因器物的特性而異，例如服飾品、皮包、皮鞋等商品，其功能的優劣並非消費者關注的焦點，外觀設計的美感及價值感反而居於選購的關鍵因素。優良的工業設計具有提高商品價值的作用，產業發展和文化水準越高的地區，這種提高商品價值的作用越能為企業創造利潤提升競爭力。

商品外觀的良窳決定於工業設計，優良的工業設計產品除了必須具備實用、美感機能外，從商業的角度，其外觀形狀、花紋、色彩也具有刺激消費者購買欲、活絡市場交易的機能。為求保護物品外觀形狀、花紋、色彩的設計，防止不肖業者模仿，以維護市場交易秩序，有必要建立一套異於發明、新型技術性專利的工業設計保護制度，以適應工業設計──訴諸視覺的美感效果、具有產品週期短、追隨流行時髦，及易遭模仿等特性。工業設計具有擴大需求、促進產業經濟發展的機能，新式樣專利保護工業設計的制度，不僅是防止不公平競爭的規範，另有發展國家經濟的積極目的。

歸納前述說明，新式樣專利的保護對象一方面為人類的文化財產，另一方面還具有提高商品價值的作用；而且新式樣保護制度居於國家產業政策的一環，具有維持商業交易秩序，促進產業發展的目的。由此觀之，新式樣專利與其他智慧財產權──保護思想情感表達的著作權；維持商業秩序的商標專用權；保護技術勞動成果的發明新型專利權等具有競合關係。以下分別從立法目的、定義及權利客體、其他異同比較等三方面加以說明。

3.1.1 立法目的

專利法第 1 條開宗明義規定：「爲鼓勵、保護、利用發明與創作，以促進產業發展，特制定本法。」已明確規定新式樣專利的立法宗旨或目的。新式樣專利保護的對象爲表現於物品外觀的設計創作，其固爲人類智慧創造的美感成果，但異於發明及新型的技術思想，新式樣物品的設計創作乃訴諸視覺感官效果，因易於了解其內容而常遭模仿。故從權利作用的觀點，新式樣專利也有識別商品，維持商業交易秩序的目的。

3.1.1.1 發明及新型專利的目的

我國專利法採發明、新型與新式樣專利「三合一立法」的方式，上述專利法第 1 條的立法目的亦適用於發明及新型專利。發明及新型專利乃利用自然法則的技術思想創作，爲人類智慧創造勞動的成果，藉由技術思想的創新突破，直接提升產業技術進步與發展，此點與新式樣間接促進產業發展的途徑不同。由於發明、新型技術思想的創新對於產業的進步有直接的影響，連帶地直接、間接影響到國民生活利益或國家經濟發展，而與公共利益形成密切關係，因此發明、新型專利有部分的制度設計不同於新式樣，例如發明強制授權（特許實施）的規定。

3.1.1.2 商標的目的

商標法第 1 條規定：「爲保障商標權及消費者利益，維護市場公平競爭，促進工商企業正常發展，特制定本法。」商標是商品的標誌，通常不被認爲是人類智慧創造活動的成果。商標在產業活動實際使用情況下，係以區別商品、表彰商品來源爲目的，在某種程度上，商標也代表商品的信譽、品質據以吸引消費者，因而衍生出特定的價值。藉此廣泛的社會性作用，有利於維護商業交易秩序，間接促進工商企業的正常發展。商標循間接的途徑促進產業正常發展，此點與新

式樣專利雷同，兩者與公共利益之關係不如發明、新型專利密切。商標法第 72 條所規定的證明標章、第 74 條的團體標章以及第 76 條的團體商標的立法目的，仍然適用商標法第 1 條的規定，併予敘明。

3.1.1.3 著作權的目的

著作權的保護對象也是人類智慧創造活動的成果，著重於著作者的人格權和財產權，主要是促進精神文化的發展，異於新式樣、新型具有調整產業關係、促進物質文明發展的工業產權性格，故在智慧財產權的領域，著作權不屬於工業財產權範疇，係保護文學、藝術、科學及其他學術等文化領域的精神成果。著作權的立法目的規定於著作權法第 1 條：「為保障著作人著作權益，調和社會公共利益，促進國家文化發展，特制定本法……。」

3.1.2 定義及權利客體

「新式樣，指對物品之形狀、花紋、色彩或其結合，透過視覺訴求之創作。」規定於專利法第 109 條第 1 項，此規定明示了新式樣的定義，換句話說，新式樣專利的客體為表現於物品外觀的設計創作，所保護的對象係指物品結合設計之整體，而非單指物品或單指設計，故新式樣物品和設計不可分離而獨立存在。前述專利法規定雖然無舊法「適於美感」有關「美」的字眼，惟不容諱言，「透過視覺訴求」所規範者即在於視覺（美感）效果，其在新式樣專利中佔據不可或缺的重要地位。此視覺美感性與上述的物品性、造形性合稱為新式樣專利的構成要件，亦為判斷物品外觀設計於新式樣領域中是否適格的要素。

新式樣的客體係指物品之形狀、花紋、色彩或其結合之創作，其與同屬工業財產權的新型之客體——形狀；商標專用權之文字圖形、記號或其聯合式；著作權的美術著作、圖形著作，均具有某種程度的重疊競合關係。詳述如下：

3.1.2.1 新型的定義及權利客體

新型專利本質上與發明並無差異，其權利客體是利用自然法則之技術思想創作，為人類智慧創造活動的成果。專利法第 93 條規定：「新型，指利用自然法則之技術思想，對物品之形狀、構造或裝置之創作。」定義中的形狀、構造、裝置係基於新的實用技術手段，其與新式樣有關外觀形狀、花紋、色彩之視覺（美感）創作，具有實質上的差異。新式樣專利的客體在於視覺（美感）創作所表現的具體設計；新型專利的客體則在於技術思想創作本身。就兩者之定義比較，新型不包括花紋、色彩；新式樣不包括構造、裝置，重疊的部分唯「形狀」。惟當新式樣為「功能即形狀」的設計創作時，形狀本身屬新式樣保護的領域，（形狀所蘊涵的）功能屬新型保護的領域，同一物品的形狀，既為新式樣又為新型保護的對象，現行制度下允許雙重的保護。

3.1.2.2 商標的定義及權利客體

商標的權利客體為使用於商品上的識別標誌、符號，而不是商品本身。商標法第 5 條：「商標得以文字、圖形、記號、顏色、聲音、立體形狀或其聯合式所組成。前項商標，應足以……相區別。」定義了商標的構成元素限於文字、圖形、記號、顏色等可供區別的標識。從視覺的觀點，商標與新式樣是相同的；惟新式樣專利的保護客體為物品外觀的設計創作，而商標的保護客體則是保障足以供消費者區別之標識，所以新式樣與商標本質上並不相同。

基於以上說明，當新式樣物品與商標（文字、圖形、記號、顏色、立體形狀等）相同時，可能使該新式樣或該商標處於新式樣與商標競合的範圍，例如布料、塑膠布或金屬板、包裝紙、摺紙式包裝盒、商品標籤、貼紙、立體玩偶等。通常須視商標居於主要或次要地位，或者文字、圖形等是否具審美性裝飾效果而定，若商標居於次要地位，且文字、圖形具審美效果，則可認定其為新式樣專利對象。

3.1.2.3 著作權的定義及權利客體

著作權法第 3 條第 1 項第 1 款規定：「著作：指屬於文學、科學、藝術或其他學術範圍之創作。」故著作必須為人類於精神上的智慧創造成果，具有原創性而且達到足以表現出著作者個性或獨特性的程度，才能取得著作權保護。因此，著作權的客體為表現思想感情具有原創性的具體形式，而非思想感情的抽象概念本身。就權利的性質而言，著作權的客體異於新式樣物品設計的創作客體，著作權容許同一創作內容有不同的權利，其權利屬於相對的獨佔排他性質；而新式樣專利就同一創作內容僅容許一項絕對獨佔排他權，兩者性質截然不同。

依著作權法第 5 條第 1 項各款著作內容，包括語文著作、音樂著作、戲劇、舞蹈著作、美術著作、攝影著作、圖形著作、視聽著作、錄音著作、建築著作及電腦程式著作。新式樣專利的客體為表現物品外觀具視覺（美感）的設計創作，而屬於美術範疇的著作亦為美的表現形式，其中可能發生競合關係的著作為美術著作與圖形著作。美術著作，包括繪畫、版畫、漫畫、連環畫（卡通）、素描、法書（書法）、字型繪畫、雕塑、美術工藝品等；圖形著作，包括地圖、圖表、科技或工程設計圖等。

屬於上述美術著作範疇之著作通常沒有實用目的，純美術作品只有一個、不能再現、也不能用工業方法大量製造，其屬於著作權保護對象，這是無庸置疑的。而可供產業上利用的實用物品，具備再現性、量產性、達成可能性，其屬於新式樣專利的保護對象，亦毫無疑問。惟處於兩者之間，廣義的應用美術作品究屬何者保護的對象？仍值得探究。

自布魯塞爾議定書修正以後，有關著作權的國際性伯恩公約將應用美術納入各國的保護之中，德、法、瑞士等國皆採新式樣及著作權雙重保護的制度。然而到底什麼是應用美術著作呢？著作權法並未明訂，前主管著作權之機關——內政部倒是對於「美術工藝品」有說

明。認為所謂美術工藝品係包含於美術之領域內，運用美術技巧以手工製作與實用物品結合，而具有裝飾性價值，可表現思想感情之單一物品之創作，例如手工捏製之陶瓷作品、手工染織、竹編、草編等等均屬之。基於上述說明，一般的看法認為僅能製作一件物品的美術工藝品係著作權保護的對象，利用工業方法重複製造大量生產的實用品則為新式樣專利保護的對象。惟實務上，兼具實用性質或產業上得以利用的創作如：

1.美術工藝品或裝飾品等有使用價值之實用品。

2.表現雕塑造形的實用品。

3.大量生產的縮小模型而作為其他用途的實用品。

4.表現圖案設計於外觀的實用品。

其究竟屬於何者的保護範疇？實難以判斷，須視其生產數量及是否具實用性加以綜合決定。事實上，常導致雙重保護的情形。

著作權中另一個可能與新式樣專利競合的著作為圖形著作，著作權法第 3 條第 1 項第 5 款定義「重製」指以印刷……或其他方法直接、間接、永久或暫時之重複製作。第 11 款定義「改作」指以翻譯……或其他方法就原著作另為創作。第 22 條規定著作人專有重製其著作之權利。第 28 條規定著作人專有將其著作改作成衍生著作之權利。就以上規定，由學理上推論，圖形著作與新式樣專利仍有競合之可能。

3.2 新式樣專利與發明、新型專利之異同

新式樣專利與發明、新型專利雖均屬專利法明定的專利類型，但新式樣專利保護的對象為表現於物品外觀的設計創作，乃異於發明、新型專利保護的對象為創新的技術思想。

3.2.1 專利要件

依專利法規定，比較發明、新型專利與新式樣專利之差異：

1. 產業利用性：所稱之產業爲工、商、農、林、漁、牧、礦、醫藥等，產業利用性爲發明、新型及新式樣專利要件。新式樣物品必須是得以工業生產方法重複大量製造者，故有必要將此要件納入。新式樣與工業之外的其他產業關係不那麼密切，故日本意匠法僅規定「工業利用性」。

2. 新穎性：申請前，於國內、外未見於刊物、未公開使用或不爲公眾所知悉者，屬絕對新穎性規定，惟因研究、實驗而發表或使用、陳列於展覽會者，或非出於申請人本意而洩漏者，有六個月新穎性優惠期。再者，有相同之專利（相同或近似之新式樣）申請在先並經核准專利者，即使尚未公告，法律擬制爲先前技術（新式樣爲先前技藝），亦屬新穎性規定之一。依保護工業財產權巴黎公約第11條並參照外國設計保護法立法例，現行專利法已將以上新穎性優惠期規定於發明、新型、新式樣專利（舊法未將新穎性優惠期規定於新式樣，並立法說明指新式樣專利客體係表現於物品外觀的視覺設計創作，生命週期短且易遭模仿，不宜有優惠期的規定）。

3. 進步性：運用申請前之先前技術，而爲其所屬技術領域中具有通常知識者所能輕易完成時，不具進步性，不得取得專利。新式樣專利類似發明、新型的進步性稱爲創作性，外國設計保護法立法例也有非顯而易知性（美國）或創作容易性（日本、中國大陸）規定。新式樣專利的積極目的在於擴大需要、活絡市場交易，據以促進產業發展。唯有鼓勵創作更新、更佳的設計，提升產業的新式樣創作能力，才能達成發展產業的目的。因此，新式樣的創作性要件較趨向於非顯而易知或具創作高度的概念。

3.2.2 優先權制度

「申請人就相同發明，在世界貿易組織會員與中華民國相互承認優先權之外國第一次依法申請專利，並於第一次提出申請專利之日起十二個月（新式樣六個月）內，向中華民國提出申請專利者，得主張優先權。」規定於專利法第 27 條，新型及新式樣準用之。新式樣申請手續較發明、新型簡便，故巴黎公約第 4 條 C(1) 規定，申請新式樣專利得主張優先權之期間為六個月。專利法第 129 條第 2 項也規定申請新式樣專利得主張優先權之期間為六個月。

申請專利之新式樣範圍係以具體表現在圖面、照片或色卡上的形狀、花紋、色彩所呈現的「整體」視覺效果為準，若就各構成部分之創作內容，認定其優先權並不合理，是以原則上複數優先權及部分優先權並不適用於新式樣。另外，國內優先權制度亦不適用於新式樣專利。

3.2.3 專利權

新式樣專利與發明、新型專利於專利範圍的界定、專利權效力、專利權期限、專利權效力的限制、專利權之特許實施等，均有所異同，分述如下。

3.2.3.1 專利範圍的界定

專利法第 56 條第 3 項規定：「發明專利權範圍，以說明書所載之申請專利範圍為準，於解釋申請專利範圍時，並得審酌發明說明及圖式。」新型專利準用之；而專利法第 123 條第 2 項有類似之規定：「新式樣專利權範圍，以圖面為準，並得審酌創作說明。」就新式樣專利的客體而言，表現於物品外觀的設計創作難以用文字界定明確，因此其專利權範圍係以具體表現在圖面、照片或色卡上的形狀、花紋、色彩為準，必要時得參酌創作說明中所載物品之用途、使用狀態

及創作特點。

3.2.3.2 專利權效力

　　依專利法第56條第1項及第106條第1項規定，專利權人專有該發明專利物品（新型專利爲該新型專利物品）之權；依第123條第1項規定，新式樣專利權人就其指定新式樣所施予之物品，專有該新式樣及近似新式樣專利物品之權。比較三者之規定，差異在於新式樣專利僅限於所指定的新式樣物品，才擁有專有排他權，發明、新型專利則無此限制。現實生活中仿冒者往往迴避專利權，甚少完全依原樣仿造，因此，新式樣專利的保護範圍不僅涵蓋相同之新式樣，亦涵蓋近似之新式樣（聯合新式樣專利保護範圍不及於近似之設計與近似之物品）。此規定完全符合與貿易有關的智慧財產權第26條第1款的規定。

3.2.3.3 專利權期限

　　專利法第51條第3項規定，發明專利權期限，自申請日起算二十年屆滿；第101條第3項規定，新型專利權期限，自申請日起算十年屆滿；第113條第3項規定，新式樣專利權期限，自申請日起算十二年屆滿。以技術爲對象的發明和新型有一特性，其產業上的價值隨時代的進步和技術水準的提升益趨降低。由於前述之特性，專利權期限係自申請日起算，而不從公告之日起算，以免專利技術假以時日之後已爲一般常識，卻仍獨佔、壟斷技術，有違立法宗旨。惟新式樣專利並不具該特性，若從平衡設計人的個人利益與公共利益的立場，新式樣專利的起算點和期限可變動的空間更大，例如歐盟設計及西歐國家的設計權期限有些長達二十五年。

3.2.3.4 專利權效力的限制

　　專利法第57條第1項（新型準用）及第125條第1項所規定發明、新型及新式樣專利權之效力不及之情事並無不同：

1.為研究、教學或試驗實施其發明,而無營利行為者。

2.申請前已在國內使用,或已完成必需之準備者。

3.申請前已存在國內之物品。

4.僅由國境經過之交通工具或其裝置。

5.非專利申請權人所得專利權,因專利權人舉發而撤銷時,其被授權人在舉發前以善意在國內使用或已完成必需之準備者。

6.專利權人所製造或經其同意製造之專利物品販賣後,使用或再販賣該物品者。

3.2.3.5 專利權之特許實施

專利法第76條第1、2項規定,為因應國家緊急情況或增進公益之非營利使用,或申請人曾以合理之商業條件在相當期間內仍不能協議授權時,專利權人有限制競爭或不公平競爭之情事,經法院判決或行政院公平交易委員會處分確定者,特許實施申請人得以取得專利專責機關特許實施該專利權。惟因新式樣專利非技術思想之創作,其與公共利益之關係較不密切,故不準用上述的特許實施規定。事實上,甚至新型專利亦不準用。

3.2.4 早期公開及請求審查制度

按早期公開制度乃於專利申請後,經過初步審查符合要求者,自申請日起經過一定期間即公告其申請內容,以避免企業活動不安定及重複投資、重複研究的浪費;並藉早期公開,讓產業界得以盡早獲得新技術資訊,對促進產業科技的提升大有裨益。若早期公開制度搭配請求實體審查制度,專利專責機關得針對所請求之專利案進行審查,較諸全面實體審查制度,必能節約龐大的人力、物力等行政資源,亦能解決申請案件積壓的問題,完全符合行政經濟原則。就社會大眾的立場,審查速度提升之後,審查期限縮短,盡早獲知審查結果,對產業的經營規劃應有其社會利益。惟新式樣物品具有生命週期短暫、追

隨流行及易遭模仿等特質,且新型專利採形式審查制度之情況下,僅發明專利適用早期公開及請求實體審查制度。

3.2.5 申請專利範圍之競合

當新式樣物品爲「功能即形狀」的設計創作時,該外觀形狀既屬新式樣保護範圍,又屬新型保護範圍,於現行制度下,一併取得兩種專利的雙重保護並無不可。這種情形在兩專利權屬同一人時並無問題,惟當兩專利權分屬兩人時,由於專利權係專利權人專有排除他人實施該專利之權利,在該排他權的限制下,雙方除非得到對方的同意,否則不得實施自己的專利權。上述新式樣專利與新型專利競合的情形,也可能發生於新式樣專利與商標專用權或新式樣專利與著作權之間的競合,情形似無不同。

3.3 新式樣專利與商標權之異同

新式樣專利除與發明、新型專利互有競合外,亦與商標權產生競合關係。以下針對權利的維持、取得權利之要件、構成要素等,分述如下。

3.3.1 權利的維持

在產業活動中,唯有實際使用商標,才能發揮識別作用、吸引顧客、產生向心力,從而發生特定的價值。由於商標係因實際使用才產生價值,故商標法第 57 條第 1 項第 2 款規定,無正當事由迄未使用或繼續停止使用已滿三年者,應依職權或據申請廢止其商標註冊。新式樣專利無類似規定。

3.3.2 取得權利之要件

　　商標必須為客觀上足以使一般商品購買人認識其表彰商品的來源，並藉以與他人商品或服務相區別之標誌。是以其取得權利的積極要件僅須具備識別性，無須如新式樣般須具備新穎性及創作性。蓋因新式樣係以物品外觀設計賦予商品價值，據以擴大需要、擴大產品銷售，進而達成新式樣之目的，因此新式樣物品外觀的視覺（美感）設計創作必須具備新穎性及創作性。

3.3.3 構成要素

　　依商標法第5條第1項，商標的構成要素為文字、圖形、記號、顏色、聲音、立體形狀等，包括視覺及聽覺的標誌，其中的文字包括世界上所有的文字及其布局排列，也包括圖案的文字。表現在新式樣物品外觀的形狀、花紋，限於視覺性（美感性或裝飾性）。再者，就新式樣專利而言，通常文字不構成新式樣專利之設計，惟當文字的布局排列或文字本身裝飾化的程度超越文字意思表示的範疇，而能呈現出視覺（美感）效果時，文字得為構成新式樣專利設計之元素。至於商標所用的圖形、記號和新式樣的花紋皆呈圖案的形式，本質上是相通的。

　　立體化之商標已成為合法的商標申請標的，而新式樣專利的花紋也有平面及立體兩種形式，故商標與新式樣專利的設計有競合之處。

3.4 新式樣專利與著作權之異同

　　新式樣專利除與發明、新型專利互有競合外，亦與著作權產生競合關係。以下針對取得權利之要件、權利的發生、文字作品等，分述如下。

3.4.1 取得權利之要件

著作權的客體爲表現思想感情具有原創性的具體形式，故其取得權利的唯一要件就是原創性。易言之，如果構想相同、內容相同，只要表達形式不同，均能各自取得著作權，其權利屬於相對的獨佔排他性質。惟就新式樣而言，其專利要件有新穎性及創作性，內容相同的創作只能有一項權利，此爲一式樣一專利原則，其權利屬於絕對的獨佔排他性質。

3.4.2 權利的發生

著作權係採創作保護主義，著作人於著作完成之時即享有著作權，無需國家之行政處分。新式樣專利權採審查主義，專利申請權人須提出申請，經過審查才能取得專利權。

3.4.3 文字作品

著作權中的美術著作包括有字型繪畫。字型繪畫，指一組字群，包含常用之字彙，每一字均具有相同特質之設計，而表達出其整體性創意者。例如印刷上經常使用但無著作權之明體字或宋體字。因此，字型繪畫是指整組字群整體性之繪畫，並非指某些少數文字本身之造形，若僅就少數文字予以繪畫成美術字體，尙非屬字型繪畫。惟當字型繪畫文字的布局能呈現出視覺（美感）效果時，該文字得爲新式樣專利設計的構成元素，因而兩者產生競合。

3.5 我國專利制度簡介

我國專利共分爲發明專利、新型專利及新式樣專利。三種專利制

度大同小異，為便於比較、說明，本節內容涵蓋三種專利。

三種專利有關之申請文件、專利要件等之用語並不完全相同，除另有說明外，以下內容係以發明專利適用之用語為準，新型、新式樣專利之用語，請參照專利法及其施行細則中之相關規定。

3.5.1 專利保護客體

我國專利法（Patent Law）所規範之專利有三種：發明、新型及新式樣。雖然巴黎公約未就專利（Patent）予以定義，惟一般稱專利者，主要係指發明專利，新型專利則譯為 Utility Model，而新式樣專利則譯為 Design Patent。

3.5.1.1 發明

我國專利法第 21 條定義發明：「發明，指利用自然法則之技術思想之創作。」此外，第 24 條列舉了不准發明專利之項目：「下列各款，不予發明專利：(1)動、植物及生產動、植物之主要生物學方法。但微生物學之生產方法，不在此限；(2)人體或動物疾病之診斷、治療或外科手術方法；(3)妨害公共秩序、善良風俗或衛生者。」

世界智慧財產權組織係以概括式定義發明：「能解決技術領域中特定問題的新發明及新思想。」不論是新發明或改良他人之發明，能解決問題之手段必須是利用自然法則之技術始可取得專利，但無須達到在技術進程上已經能實施的階段，亦無須達到商品化的階段。說明書中所載之實驗數據或實施例係說明發明之技術的具體性或已達相當之確定性者。

與貿易有關的智慧財產權第 27 條規定：「各類技術領域內之物品或方法發明，具備新穎性、進步性及產業利用性者，均得授予專利權；且原則上不得因發明地或技術領域之不同，或其物品係進口或本國製造之不同，而就專利權之取得或權利之內容為差別待遇。」稱為技術不歧視原則。

美國專利法第101條「可予專利之發明」規定：「任何人發明或發現新而有用之方法、機器、製品或物之組合，或新而有用之改良者，皆得依本法所定之規定及條件取得專利。」本條規定是否能涵蓋商業方法專利及生物技術（如基因）專利，迭有爭議。

日本特許法第2條第1項概括規定發明之定義：「發明，指利用自然法則之技術思想之高度創作。」內容與我國之發明定義類似。

歐洲專利公約第52條規定：「得授予專利之發明」(4)：「對人體或動物體之外科手術或治療的醫療處理方法及施於人體或動物體上之診斷方法，不被視為第1項所稱之可供產業上利用之發明；本規定不適用於前述方法所使用之產品，尤其是物質或組合物。」依本項，特別就醫藥品之第一次醫藥用途授予物之專利，而非如各國，僅能授予用途專利。

動、植物新品種不得准予專利，理由在於從傳統技術觀點，認為動、植物係自然界之產物，且欠缺複製性。惟動、植物新品種是否包含轉殖基因動、植物，迭有爭議。歐洲專利公約為解決生物技術發明之可專利性（例如哈佛鼠案），認為若非以特定品種申請專利，轉殖基因之動、植物不違反歐洲專利公約第52條規定。

動、植物相關發明是否可獲得專利保護，依各國專利法有不同之規定。採取全面開放動、植物專利之國家：美國、日本、澳洲及韓國等；部分國家則是採取有限度開放，亦即原則上給予動、植物專利保護，但如果發明之標的為特定動、植物品種，則不准專利，大部分參與歐盟之國家皆是採取此種方式；目前仍不開放動、植物專利保護之國家，包含我國。為保障研發成果並促進產業升級，農委會於2005年6月30日召開「我國動植物應否實施專利保護座談會」，會中已決議開放動植物專利保護。目前專利法修正草案正由智慧財產局草擬中。

各國對於妨害公序良俗之發明皆有不准予專利之規定，美國早期有吃角子老虎專利之爭議，近期則有幹細胞、複製人技術之爭議。發明的商業利用不會妨害公共秩序或善良風俗者，即使該發明被濫用而

有妨害之虞，仍非屬法定不予專利之項目，例如各種棋具、牌具，或開鎖、開保險箱之方法，或以醫療為目的而使用各種鎮定劑、興奮劑之方法等。

單純發現不得准予專利，但將發現加以利用則得准予專利，例如分離或萃取天然物質之方法得准予專利，又如發現「威而剛」治療性功能之新用途，則屬於用途發明。美國於 2001 年公布實用性審查基準，內容涵蓋基因專利之實用性問題。

3.5.1.2 新型

我國專利法第 93 條定義新型：「新型，指利用自然法則之技術思想，對物品之形狀、構造或裝置之創作。」新型專利僅保護物品，不保護方法之創作。為快速提供保護，自 2004 年 7 月 1 日起新型專利採形式審查制，僅審查申請標的是否適格及記載之形式。新型專利與發明專利之差異在於專利要件較不嚴格、專利申請及維護費用較低、專利期間較短，適合中小企業從事小成本、小規模之研發。

依 1998 年統計資料，世界上採用新型專利制度之國家不超過十二個，包括德國、日本、中國大陸及韓國等，上述四國之新型專利均採形式審查，以區別發明之實體審查，近年來歐盟正推動不審查之新型專利。

3.5.1.3 新式樣

我國專利法第 109 條第 1 項定義新式樣：「新式樣，指對物品之形狀、花紋、色彩或其結合，透過視覺訴求之創作。」新式樣保護訴諸視覺美感且能以工業方法製造之物品設計，不保護純功能性設計、純藝術創作或美術工藝品。

3.5.2 專利申請程序

專利之申請以書面為原則，包括文件形式、內容、優先權主張、

優惠期主張及繳費等。專利申請文件的重要性在於其法律意義，我國專利制度採取先申請主義，申請日之確定攸關專利之取得，而說明書之記載內容攸關專利之保護範圍。申請專利，申請人應備妥申請書、說明書、必要圖式及其他必要文件，向智慧財產局提出申請。前三項申請文件齊備之日為申請日。

3.5.3 說明書之記載形式

說明書之記載應依專利法施行細則及規定之格式記載之，其記載形式屬於形式審查及實體審查之內容。

發明說明書應載明發明名稱、發明說明、摘要及申請專利範圍。發明說明應敘明：發明所屬之技術領域、先前技術、發明內容、實施方式及圖式簡單說明。申請專利範圍包括獨立項及附屬項。獨立項應敘明申請專利之標的及其實施之必要技術特徵。附屬項應敘明所依附之請求項項號及申請標的，並敘明所依附請求項外之技術特徵。

新式樣圖說應載明新式樣物品名稱、創作說明、圖面說明及圖面。新式樣專利權範圍，以圖面為準，故無須記載申請專利範圍。有關新式樣專利圖說之記載，將在第 7 章「設計專利圖說」詳細說明。

3.5.4 揭露要件

專利制度係授予申請人專有排他之專利權，以鼓勵其公開發明，使公眾能利用該發明之制度。申請專利之說明書的作用除了作為主張專利權之文件外，尚必須作為公開發明之技術文獻。因此，說明書中所載之內容應符合揭露要件，即應明確且充分揭露申請專利之發明，使該發明所屬技術領域中具有通常知識者能了解其內容，並可據以製造該取得專利之物或使用該取得專利之方法，而達到公眾能利用該發明之程度。

為符合揭露要件，說明書應載明發明名稱、發明說明及申請專利

範圍，並得繪製圖式。發明說明必須記載申請人所欲解決之問題、解決問題之技術手段及對照先前技術之功效，而該技術手段應包括所有必要之技術特徵，例如結構特徵、條件、步驟特徵及其連接關係等，不得僅記載構想、物理狀態、功效或結果。例如發明說明之記載為「一種活魚展示之綁束方法，其步驟如下：……，使該活魚呈彎弧狀，方便展示者。」其後半段係記載其功效及發明目的。

對於生物技術領域之發明，文字記載難以載明生命體的具體特徵，或即使有記載亦無法獲得生物材料本身，致無法符合揭露要件。因此，對於有關微生物等生物材料之發明，專利法特別規定申請人最遲於申請日應將申請之生物材料寄存於指定之國內寄存機構（食品工業發展研究所）。

說明書之作用為說明申請專利之發明；申請專利範圍之作用為界定專利權範圍並告知社會大眾。

申請專利範圍之記載包括獨立項及附屬項兩種。為明確界定專利權範圍並達到公示之作用，獨立項應敘明申請專利之標的及其實施之必要技術特徵，例如一種燈絲 A ，……。附屬項應敘明所依附之項號及申請標的，並敘明所依附請求項外之技術特徵，例如如請求項 1 之燈絲 A ，……。申請專利範圍中所載之技術特徵係界定專利權範圍之限定條件，技術特徵數目越少，範圍越大，附屬項係對獨立項進一步限定，故附屬項之專利權範圍為其依附之獨立項所涵蓋。

撰寫申請專利範圍時，應充分了解發明之技術內容，將解決問題之技術手段中所有必要技術特徵載入申請專利範圍。在明確、簡潔的原則下，應以最少的技術特徵及含義最廣之文字記載獨立項，盡可能使其範圍涵蓋最廣。惟為確保專利權之取得，避免獨立項違反專利要件但無法修正說明書之情況，尚應減縮獨立項所載之範圍，而以較多的技術特徵或含義較窄之文字記載附屬項。

不論是獨立項或附屬項，申請專利範圍之記載應使公眾明確了解申請專利之範疇及必要技術特徵，且申請專利範圍必須為發明說明及圖式所支持，亦即申請專利範圍應以發明說明為依據，不得超出發明

說明及圖式所揭露之範圍。

前述「以含義最廣之文字記載獨立項」，係指得以上位概念之文字總括發明說明所揭露之技術特徵，例如以金屬總括金、銀、銅、鐵等下位概念之物質。不論技術特徵是以上位概念或是以下位概念予以記載，申請專利範圍必須為發明說明及圖式所支持。例如申請專利範圍為「一種處理合成樹脂成形物性質的方法」，由於合成樹脂總括熱塑性及熱固性兩種樹脂，若發明說明僅揭露熱塑性樹脂之實施例，且無法證明該方法亦適用於熱固性樹脂，應認定申請專利範圍無法為發明說明所支持。

3.5.5 單一性

申請專利，應就每一發明提出申請。二個以上之發明，屬於一個廣義發明概念者，得於一申請案中提出申請。一個廣義發明概念，指每一項請求項具有相同或相對應之「特定技術特徵」。例如：

1.請求項1.一種燈絲A，……。
2.請求項2.一種以燈絲A製成之燈泡B。
3.請求項3.一種探照燈，裝有以燈絲A製成之燈泡B及旋轉裝置
　C。

若燈絲A係對照先前技術有貢獻之發明，由於請求項1、2、3均有燈絲A，則稱燈絲A為相同之特定技術特徵，該三項請求項得於一申請案中提出申請。取得專利者，每一請求項均得各別主張專利權。

3.5.6 專利要件

專利要件包括：產業利用性、新穎性（包括擬制喪失新穎性）、進步性（新式樣專利則為創作性）及先申請原則。有關新式樣專利要

件，將在第 8 章「設計專利之專利要件」詳細說明。

3.5.6.1 產業利用性

產業利用性，指發明必須具有實用價值，不得為純理論之科學研究，亦即物之發明必須能被製造（有被製造出來之可能，而非已被製造出來），方法發明必須能被使用（有被使用之可能，而非已被使用）。例如說明書記載永動機之科學原理，且該原理顯然違反自然法則，應認定該永動機無法被製造出來，而不具產業利用性。又如基因序列之發明，若未說明其用途，則僅屬於基礎研究階段，亦不具產業利用性。再如以吸收紫外線之塑膠膜包覆地球表面之方法，該塑膠膜顯然無法被製造出來，亦不具產業利用性。

產業利用性係對於申請專利之發明本質上之規定，僅依申請專利之內容即可判斷，不須進行檢索、比對先前技術。產業利用性與新穎性或進步性在判斷次序上並無必然的先後關係，惟不具產業利用性之申請案即不符合專利要件，無須再檢索先前技術，故實體審查實務上第一步即先審查產業利用性。

在美國，產業利用性被稱為實用性，有用、具體及有形的效果（Useful, Concrete and Tangible Result），例如利用化合物診斷疾病，但未指明具體的疾病者；利用蛋白質作為基因探針，但未指明具體的蛋白質者；利用電腦執行功能，但未指明具體的功能者，三者均不具產業利用性。

專利係保護實用技術而非科學原理，基礎科學屬於發現範疇不得准予專利，應用科學始為發明保護對象。惟近年來，由於商業方法及生物技術專利申請案的出現，產業利用性日益受重視。

產業利用性與前述之揭露要件兩者均係判斷申請專利之發明是否能被實施，即物之發明是否能被製造，方法發明是否能被使用。產業利用性與揭露要件之差異，在於產業利用性係判斷申請專利之發明本身是否能被實施，而揭露要件係判斷說明書中有關申請專利之發明的記載內容是否能被實施。例如一種化學物質 X，說明書記載其可治

療心臟病,而符合產業利用性,但由於未記載如何製備該物質,仍然無法達成其發明目的,故不符合揭露要件。

3.5.6.2 新穎性

專利制度係授予申請人專有排他之專利權,以鼓勵其公開發明,使公眾能利用該專利之制度。對於申請專利前已公開而能為公眾得知之先前技術,即已進入公有領域者,任何人均得自由利用,並無授予專利之必要。若申請專利之發明與先前技術相同,授予其專利權,有損公共利益。

先前技術,指申請日之前已公開而能為公眾得知之技術,不限於世界上任何地方、任何語言或任何形式,包括書面、電子、網際網路、口頭、展示或使用等形式。我國專利法列舉先前技術之具體情事:申請前已見於刊物、已公開使用或已為公眾所知悉,規定申請專利之發明為三者之一者,應認定為不具新穎性,不得取得專利。

我國發明專利審查基準規定新穎性之審查原則,包括單獨比對原則及逐項審查原則。新穎性之判斷係比對申請專利之發明與先前技術,比對結果屬於不具新穎性者:

1.完全相同。
2.差異僅在於文字的記載形式或能直接且無歧異得知之技術特徵。
3.差異僅在於相對應之技術特徵的上、下位概念。
4.差異僅在於參酌引證文件即能直接置換的技術特徵。

新穎性審查係判斷申請專利範圍中所載之發明是否構成申請日之前已公開之先前技術的一部分。已揭露於先申請案之說明書或圖式中且非屬申請專利範圍中所載之發明,一旦被公開於公開公報或專利公報,公眾均得自由利用,並無授予專利之必要。因此,專利法第23條將申請在先而在其申請後始公開或公告之發明或新型專利申請案所附說明書或圖式中所載之內容,以法律擬制(Legal Fiction)為先前

技術，若後申請案申請專利範圍中所載之發明與其相同，則擬制該後申請案喪失新穎性，不得取得發明專利。新式樣專利則必須前、後案均為新式樣專利申請案始適用之。

3.5.6.3 進步性

　　申請專利之發明與先前技術有差異，但該發明之整體係該發明所屬技術領域中具有通常知識者依申請前之先前技術及通常知識，而能將該先前技術以轉用、置換、改變或組合等方式完成申請專利之發明，且未產生無法預期之功效者，該發明之整體即屬能輕易完成之發明，不具進步性。

　　進步性係取得發明專利的要件之一，申請專利之發明是否具進步性，應於其具新穎性（包括擬制喪失新穎性）之後始予審查，不具新穎性者，無須再審究其進步性。

　　我國發明專利審查基準規定進步性之審查必須逐項審查，並得組合引證文件審查之。除上述將先前技術以轉用、置換、改變或組合等方式完成申請專利之發明，且未產生無法預期之功效的判斷基準之外，我國發明專利審查基準亦規定輔助性判斷基準，屬於其中之一者，應認定為具進步性：

　　1.發明具有無法預期的功效。
　　2.發明解決長期存在的問題。
　　3.發明克服技術偏見。
　　4.發明獲得商業上的成功。

3.5.6.4 先申請原則

　　由於我國專利制度採先申請主義，同一發明有二以上專利申請案時，僅得就最先申請者准予專利。同日申請同一發明者，應通知申請人擇一申請（同一申請人）或協議定之（不同申請人），未擇一申請或協議不成者，均不予專利。

先申請原則與擬制喪失新穎性適用之申請人及申請日:

1.同一人於同一日申請(先申請原則)。
2.同一人於不同日申請(先申請原則)。
3.不同人於同一日申請(先申請原則)。
4.不同人於不同日申請(擬制喪失新穎性)。

審查時,先申請原則與擬制喪失新穎性適用之判斷基礎:

1.先申請原則:先申請案之申請專利範圍 vs.後申請案之申請專利
範圍。
2.擬制喪失新穎性:先申請案之說明書或圖式 vs.後申請案之說明
書或圖式。

3.5.7 說明書之補充修正

申請專利後,必要時,申請人得申請補充、修正說明書或圖式,
專利專責機關認為說明書或圖式不符規定者,亦得通知申請人於指定
期間內補充、修正之。有關新式樣圖說之補充修正,將在第9章「設
計專利圖說之補充修正」詳細說明。

我國專利法制係採先申請原則,為平衡申請人及公眾之利益,說
明書或圖式之補充、修正不得超出申請時原說明書或圖式所揭露之範
圍,亦即不得增加新事項。變更記載形式、變更記載位置,或刪減無
關之文字等,均應認定為未增加新事項。

3.5.8 優先權

專利法規定之優先權包括國際優先權及國內優先權兩種,本小節
僅簡述其重點。新式樣專利不適用國內優先權,有關國際優先權的介
紹,將在第5章「國際優先權制度」詳細說明。

3.5.8.1 國際優先權

國際優先權制度首先揭櫫於巴黎公約第 4 條，其意義為巴黎公約會員國國民或準國民在會員國首次依法申請專利、商標，同一申請人於一定期間內（發明、新型為一年，新式樣、商標為六個月）就相同之專利、商標再向另一成員國申請時，享有優先之權利。我國雖非巴黎公約會員國，惟依世界貿易組織／與貿易有關的智慧財產權第 2 條規定，會員國應遵守巴黎公約第 1 條至第 12 條及第 19 條之實質性條文，故我國有實施國際優先權制度之義務。

主張國際優先權之效果，係將第一次申請案之申請日作為優先權日，審查國內後申請案（與該外國申請案為相同發明）是否符合專利要件（包括新穎性、進步性、先申請原則等）時，係以優先權日為判斷基準日，亦即在優先權日之前已公開之先前技術始得為不准專利之證據。

專利審查基準規定：世界貿易組織會員國國民或準國民依國際條約〔如專利合作條約、國際工業設計註冊海牙協定（The Hague Agreement Concerning the International Registration of Industrial Designs）〕或地區性條約（如歐洲專利公約）提出之申請案，若其具有各會員國之國內合法申請案的效力時，亦得據以主張優先權。

中國大陸認為巴黎公約僅適用於具有主權之國家，而不承認我國申請案作為優先權基礎案向中國大陸主張國際優先權。基於互惠原則，目前我國亦不承認中國大陸之優先權基礎案。

3.5.8.2 國內優先權

申請人第一次申請專利大都是在本國提出，外國人以外國申請案為基礎能享有國際優先權之利益，為平衡本國人與外國人之利益，我國於 2001 年導入國內優先權制度。同一申請人於第一次申請發明或新型專利後十二個月內，就其所申請之相同發明或新型加以補充或改良者，得再提出申請並主張國內優先權，以第一次申請案之申請日為優先權日。被主張國內優先權之先申請案於其申請日起十五個月後視

為撤回。

　　主張國內優先權之效果與國際優先權相同，係以第一次申請案之申請日作為優先權日，審查國內後申請案（與該第一次申請案為相同發明）是否符合專利要件（包括新穎性、進步性、先申請原則等）時，係以優先權日為判斷基準日，亦即在優先權日之前已公開之先前技術始得為不准專利之證據。

3.5.9 優惠期

　　優惠期，指在六個月優惠期間內，因：(1)研究、實驗目的（新式樣專利不包括本款）；(2)陳列於政府主辦或認可之展覽會；及(3)非出於申請人本意而洩漏之情事，而將原本已公開之發明均不視為使申請專利之發明喪失新穎性之先前技術。

　　優惠期之效果與優先權不同，前者僅係免除申請人權利喪失之責任而已，對於他人並無影響，即無拘束他人之效力。

3.5.10 早期公開及請求審查

　　為使公眾能盡早得知、利用申請專利之內容，以避免重複研發及投資，我國於 2002 年 10 月 26 日起採行發明專利早期公開，並搭配請求審查制度。

　　早期公開，指申請發明專利後，經審查無不合規定程序且無應不予公開之情事者，自申請日起十八個月後應將該申請案公開。

　　請求審查，指自發明專利申請日起三年內，任何人均得向專利專責機關申請實體審查；未請求審查者，視為撤回該申請案。請求審查制之採行，允許申請人有三年的時間考量是否請求實體審查。若未請求實體審查，則無須負擔實體審查規費。

3.5.11 改請申請

　　專利分為發明、新型及新式樣三種；新式樣又分為獨立案及聯合案。申請專利之種類係由申請人自行決定，若申請人提出專利申請後，發現所申請之專利種類不符合需要或不符合專利法所規定之標的者，得直接將已取得申請日之原專利申請案改為其他種類之申請案，並援用原申請日為改請案之申請日。

　　由於改請案得以原申請案之申請日為其申請日，而將其實際申請之日提前。為兼顧先申請原則及未來取得權利的安定性，以平衡申請人及社會公眾之利益，改請申請僅限於原說明書或圖式所揭露之範圍內始得為之。

3.5.12 分割申請

　　申請專利，應就每一發明提出一申請案；二個以上之發明屬於一個廣義發明概念者，亦得於一申請案中提出申請。若實質上為二個以上之發明，應分割為二個以上之申請案；申請人認為必要時，亦得為分割之申請。分割申請得援用原申請日為分割案之申請日。

　　與改請申請相同，為兼顧先申請原則及未來取得權利的安定性，以平衡申請人及社會公眾之利益，分割申請僅限於原說明書或圖式所揭露之範圍內始得為之。

3.5.13 聯合新式樣

　　在消費市場上，產業界為追求利潤，必須迎合消費者之品味，隨時改變其已上市之產品的外觀設計。專利法中之聯合新式樣專利制度係為符合產業界此種局部改型之需求而設，對近似於同一人之新式樣之創作，得申請為該新式樣之聯合新式樣。近似之新式樣包括三種情形：

1.相同物品之近似設計。

2.近似物品之相同設計。

3.近似物品之近似設計。

3.5.14 新型技術報告

新型專利採形式審查，未進行專利要件之實體審查，致新型專利權的權利內容相當不確定。若新型專利權人不當行使此一不確定的權利，可能產生權利濫用之情形，爰訂定新型技術報告制度，任何人得向專利專責機關申請，以釐清該新型專利是否合於專利要件之疑義。新型技術報告並非行政處分，性質上係屬無拘束力之文件，僅作為權利行使或技術利用之參酌。

3.5.15 專利審查

依專利審查基準，專利審查分為：程序審查、形式審查及實體審查三種。

1. 程序審查：適用於所有專利申請案，係檢視是否依專利法及專利法施行細則之規定檢送各種申請文件及其記載格式，尤其是新申請案之申請書、說明書及必要圖式等文件是否齊備，以認定申請日。

2. 形式審查：適用於新型專利申請案，係審查新型專利說明書及圖式之記載是否符合專利法及專利法施行細則所規定之形式要件，包括定義、不予專利之項目、記載形式及單一性等，以決定是否准予專利。

3. 實體審查：適用於發明專利及新式樣專利申請案，係審查申請專利之發明或新式樣是否符合專利法及專利法施行細則所規定之實體要件，包括發明之定義、新穎性、進步性、先申請原

則、揭露要件及單一性等，以決定是否准予專利。

3.5.16 專利權期限及內容

發明、新型及新式樣三種專利之保護客體不同，其專利權期限及內容亦有差異：

3.5.16.1 發明

申請專利之發明自公告之日起給予發明專利權，其期限自申請日起算二十年屆滿。物品專利權：專有排除他人未經其同意而製造、為販賣之要約、販賣、使用或為上述目的而進口該物品之權。

方法專利權：專有排除他人未經其同意而使用該方法及使用、為販賣之要約、販賣或為上述目的而進口該方法直接製成物品之權。

3.5.16.2 新型

申請專利之新型自公告之日起給予新型專利權，其期限自申請日起算十年屆滿。物品專利權：專有排除他人未經其同意而製造、為販賣之要約、販賣、使用或為上述目的而進口該物品之權。

3.5.16.3 新式樣

申請專利之新式樣自公告之日起給予新式樣專利權，其期限自申請日起算十二年屆滿。

物品專利權：就其指定新式樣所施予之物品，專有排除他人未經其同意而製造、為販賣之要約、販賣、使用或為上述目的而進口該新式樣及近似之新式樣專利物品之權。

第 4 章

設計專利制度

設計專利制度

電視廣告上常聽到許多企業紛紛以某商品榮獲專利，以訴求該商品的專業性、創新性，例如：日立宣稱其推出具有「世界專利」的雙吹式窗型冷氣、ELEO領先業界推出10000：1超高對比電漿電視，並獲得「德國、日本專利」等。

若某項商品想要取得專利，應該向某國際組織提出申請嗎？還是向各國分別提出申請呢？不同的國家是否有不同的專利制度呢？這些問題往往一再困惑創作者或一般社會大眾。

不同的國家有著不同的設計保護制度，且就設計的保護而言，各國之間的保護概念相差甚多。有些國家採審查制、有些國家採不審查制；有些國家以專利導向來保護設計，有些國家則以著作權導向來保護設計。然而，不論是採取哪一種制度來保護設計，到目前為止，尚難打破「屬地主義」的限制。也就是說，創作人想得到哪一個國家的保護，就必須向該國提出申請。例如：某項想進入日本市場的商品，若欲取得該商品專利權的保障，則必須向日本政府提出相關程序的申請。換言之，即使已在日本生產或行銷的商品，若沒有透過相關的申請手續，恐無法避免遭到抄襲之虞。

由於工業設計產品影響產業發展至巨，若不盡早將設計的保護由各國自行保護提升至國際保護層級，難保不會有蓄意抄襲與本國無保護協定的他國創作情事的發生，形成設計保護的死角。

目前我國設計專利已採行「國際工業設計分類」，雖然其分類邏輯未必完全符合台灣產業的需求，但也可以看出台灣智慧財產權主管機關——智慧財產局，希望與國際條約接軌的企圖心。

面對全球對於設計保護尚無一套放諸四海皆準的保護協定，台灣未來要朝向哪個體制發展亦備受關注！工業設計目前已在台

灣萌芽發展，設計產業亦屢創佳績，台灣政府似乎得盡早思考設
計保護的方向，避免造成設計政策與設計保護制度不同調而導致
產業競爭力的下滑。

　　工業設計保護制度在我國稱爲新式樣專利，在其他國家則有設計
專利、設計權、外觀設計專利、意匠權等不同名稱。其所保護的客體
大體上爲物品的形狀、花紋、色彩、線條、輪廓、紋理、材質或裝飾
等之創作。我國專利法自 1944 年以來，雖歷經九次修正，但仍以發
明專利爲思考主軸，致使新式樣專利的保護架構與發明、新型專利並
無太大的不同。

　　本章主要係介紹國際組織及各工業先進國家或地區的設計專利保
護制度，以及我國專利制度，包括發明、新型及新式樣三種專利。希
冀透過不同法制之介紹、比較，能開拓讀者不同之視野，從不同的角
度思考新式樣專利在我國智慧財產權保護中之定位。

4.1 設計保護制度的起源

　　保護智慧創造活動的成果或產業技術的權利係源於 15 世紀的威
尼斯，以及嗣後英國爲獎勵各種手工技術所給予的特權。然而，承認
最先發明者有獨佔權利，具有今日專利制度雛形者則爲 1624 年制定
於英國的專賣條例（Statute of Monopolies），其爲當今專利制度最早
的成文法，實現了專利制度的基本概念。

　　設計保護制度則發軔於 18 世紀法國的紡織業，起源於里昂市。
由於當時的法國對於智慧創作成果完全沒有財產權概念，以致雖然當
時保護設計的行爲開啓了財產權思想，但其意義並不正確。設計作爲
財產權的概念首度以法律文字的面貌出現在法國 1787 年的法律，但
一般認爲該法律並非立法者意圖的結果。

　　當時法國里昂市是義大利製造絲織品的國際貿易商埠兼絲織品生

產中心。里昂市推動絲織業發展的組織為絲織品同業公會，公會中的成員有商人、製造業者、師傅等各種階級區分。由於美麗的絲織品、花紋織品的花紋圖樣係決定商品價值、藝術價值的重要因素，商人競相雇用專屬的設計師設計花紋圖案。若商人在委託製造廠生產的過程中，其所設計的新穎花紋圖案流入其他商人或中間業者手中，將造成重大損失。里昂的絲織品當時已凌駕義大利，其設計在歐洲市場中堪為翹楚，惟因流風惡化，他國絲織業者為盜取絲織品的花紋設計，紛紛將其弟子或工人送往該地。里昂市執行官有鑑於此，於 1711 年 10 月 25 日發布命令，禁止製造廠從商人，或師傅從製造廠，或徒弟、工人從師傅手中剽竊受委託之花紋圖樣，而且銷售或借予他人之行為亦在禁止之列。此為設計保護之始，但是該命令的有效範圍只及於里昂市。嗣後迄 1787 年，設計保護成為絲織品同業公會活動的泉源，擁有集團獨佔權的同業公會組織不斷革新、強化、對抗外來的侵害者。此外，為禁止同業公會內師傅間的競爭，也訂定不得洩漏有關花紋圖樣的規定，若未得他人允諾而盜用花紋圖樣，將交付同業公會依條例裁判。

然而，以當今設計保護制度的基本概念來看，具有獨佔專有權利的設計保護制度係起源於 1787 年法國參議院所發布的命令及同年英國所訂的條例，才堪稱具備設計保護制度的雛形。法國參議院於 1787 年 7 月 14 日發布命令保護新圖案的創作，承認絲織品圖案的獨佔權利，並規定必須寄存創作之原本或樣品，此命令的效力及於全法國。同年英國對於產業上設計保護訂定「棉絲類設計及印製法案」，權利客體限於床單、棉紡類及印花布，另外亦涉及版畫印刷等相關條文。

1883 年保護工業財產權巴黎公約簽訂時，即明文規定保護工業設計，迄今逾百年，其間雖有 1925 年締約的國際工業設計寄存海牙協定，以及世界智慧財產權組織的前身保護智慧財產權國際局（BIRPI）繼發明（1965 年）新型（1967 年）示範法之後訂定的工業設計示範法（1969 年），世界各國對工業設計保護制度目前仍然未見

整合。

　　1988 年起各工業先進國家紛紛構思改良其設計保護制度，舉凡日本特許廳導入優先審查、快速審查、部分意匠制度；歐洲聯盟採行兩階段（two tier）保護制度；英國及德國設計法大幅修正；以及美國在專利法之外另提出工業設計法等作為，皆可印證設計保護的重要性正與時俱增。為因應國際貿易的需要及產業國際化的趨勢，了解各先進國家的設計保護制度乃為必要之課題。

4.2 我國設計保護制度的沿革

　　我國有關設計保護的法令最早應溯自清光緒二十二年（1896年），清廷所頒布的「有獎給商勳章程」，其中有類似現在新式樣專利的設計保護規定：「凡能就原有工藝美術翻新花樣，精工製造暢銷外埠者，給四等商勳，賞加六品頂戴。」該章程僅頒予商勳、賞加頂戴，並未授予特定期限的製造、販賣專有獨佔權利。此章程可謂我國最早有關發明、設計保護的官方成文規定。

　　我國最早具專利法規雛形者當以 1912 年（民國元年）6 月 13 日工商部訂定，同年 12 月 12 日由大總統咨交參議院決議施行的「獎勵工藝品暫行章程」為嚆矢，該章程計十三條，獎勵對象一為發明製造品，給予五年以內的專賣；一為改良品，給予褒狀。此章程可視為我國最早的專利制度。

　　1923 年 3 月 11 日農商部以「獎勵工藝品暫行章程」為藍本擴大獎勵對象，予以修正為「暫行工藝品獎勵章程」，其獎勵範圍包括首先發明及改良之物品及方法，專利年限有三年及五年兩種；對於應用外國方法製成物品者，則給予褒狀。 1927 、 1928 年間沿用此章程，惟於上海加入新穎裝潢圖樣專利，北京政府將專利修改為專賣且分為五年、十年、十五年三種年限。

　　1928 年 2 月北京政府農工商部公布：(1)工藝品發明審查鑑定條

例；(2)專賣特許條例；(3)工藝品褒狀條例。但三條例均未實施。國民政府則於同年6月18日公布「獎勵工業品暫行條例」，獎勵範圍與「暫行工藝品獎勵章程」所定者同，專利年限有三年、五年、十年及十五年等四種，另外凡擅長特別技能、製品優良，或應用外國方法製造物品著有成績者，得給予褒狀。

　　1932年9月國民政府實業部公布「獎勵工業技術暫行條例」，該條例綱舉目張、規模略備，其獎勵對象僅為首先發明之工業物品或方法，取消獎勵改良，專利權年限五年或十年，並於實業部內設審查機構，應獎勵之案件則於審查決定後公告六個月，期滿無人提出異議始為審查確定，發給專利證書。1939年4月6日修正該條例，獎勵範圍擴及新型和新式樣，專利年限為發明十年、新型五年、新式樣三年，具備了專利法規模，該條例復於1941年1月再予修正。

　　1940年經濟部設立「工業專利辦法籌議委員會」蒐集整理包括英、美、法、德、捷、義、日、俄、瑞、荷等十國專利法規，研究草擬我國首部專利法，嗣於1944年5月29日完成立法程序，公布專利法，而且於1949年1月1日命令施行。當時的專利法全文一百三十條分為：(1)發明；(2)新型；(3)新式樣；(4)附則，共計四章。其專利法第111條：「凡對於物品之形狀、花紋、色彩首先創作適於美感之新式樣者，得依本法申請專利。」係依英國法及日本1921年意匠法為藍本所制定者。該法嗣後歷經多次修正，於2003年2月6日總統令修正公布之現行專利法，除第11條自公布日施行、刪除條文第83條、第125條、第126條、第128條至第131條自2003年3月31日施行外，其餘條文自2004年7月1日實施。

4.3 與新式樣有關之國際條約

　　除了工業財產權國際公約中締結最早、成員最廣泛的巴黎公約外，本節僅介紹與新式樣有關之「與貿易有關的智慧財產權協定」、

「工業設計國際註冊海牙協定」及「國際工業設計分類羅卡諾協定」
（Cocarno Agreement of the International Classification for Industrial
Designs）等三個國際條約。

4.3.1 巴黎公約

　　由於國際間技術交流、經濟合作日益密切，有關工業財產權的國
際公約、區域性條約紛紛訂立，各國保護工業財產權制度、法律逐漸
趨向整合，以求建立一套全球共通的遊戲規則。

　　「保護工業財產權巴黎公約」一般簡稱「巴黎公約」，係工業財產
權國際公約中締結最早、成員國最廣泛的一個綜合性公約。其對其他
許多國際性和區域性智慧財產權公約的影響很大，絕大多數的智慧財
產權公約都要求參加公約的國家，必須是巴黎公約的成員國。就此意
義而言，巴黎公約堪稱工業財產權領域的基本公約，為其他許多公約
的「母公約」。它的基本原則與最低要求制約了其他許多公約，更影
響各國智慧財產權法律之制訂。

4.3.1.1 巴黎公約簡介

　　巴黎公約係在 1883 年 3 月 20 日簽訂於法國巴黎，1900 年修訂於
比利時布魯塞爾，1911 年修訂於美國華盛頓，1925 年修訂於荷蘭海
牙，1934 年修訂於英國倫敦，1958 年修訂於葡萄牙里斯本，1967
年修訂於瑞典斯德哥爾摩。1999 年 9 月 24 日巴黎公約成員國計一百
五十六國。巴黎公約的特性：

1. 一般條約：一般國家皆可以參加。但公約第 1 條所稱之國家為
 country，不是 state。
2. 開放條約：未締約參加之國家得陸續簽約加入。
3. 立法條約：多國間在國際法上共同遵守的規定。
4. 同盟條約：在國際法上具備法人資格，可以成立管理組織，具

備財政基礎。依巴黎公約成立世界智慧財產權組織。

4.3.1.2 重要原則及制度

巴黎公約適用於最廣義的工業財產權，不僅包括專利、商標、服務標章與工業設計保護，而且也包括新型（少數國家稱為小專利）、廠商名稱（工商業用以進行活動的名稱）、地理標示（產地標示和原產地名稱）以及防止不公平競爭。此工業財產權體系規定於公約第1條之(2)，隨時代進步、科技發展及貿易活動複雜化，更完整的工業財產權日後逐步建立。

巴黎公約有三項重要原則：

1. **獨立原則**：同一發明在不同成員國取得的專利權是獨立的，任一成員國授予專利權，其他成員國沒有義務照辦；任一成員國對於同一發明專利，不得以其在其他任何成員國遭核駁、撤銷或終止為理由，而予以核駁、撤銷或終止。專利獨立原則規定於公約第4條之2(1)，商標獨立原則規定於公約第6條之(1)，其他工業財產權亦適用此原則。

2. **國民待遇原則**：指任何成員國之國民在其他成員國內，亦擁有與該其他成員國國民相同之待遇。包括各國法律對其本國國民現在以及將來在工業財產權之保護上所給予的利益、保護及法律救濟途徑。若非成員國國民在成員國內有住所或真實、有效的工商業營業所，亦得享有本公約的保護，稱為準國民待遇。國民待遇原則及準國民待遇原則分別規定於公約第2條及第3條。

3. **優先權原則**：指申請人首次向任一成員國依法申請專利（含新型）、商標及工業設計的優先權，在一定期限內（發明和新型為十二個月、工業設計和商標為六個月），就該申請案向其他成員國申請保護時，得享有優先權（見公約第4條第A項第1款），亦即得主張首次申請日為優先權日。換言之，同一申請人之後申請案，將比其他人在上述期間內就相同的發明、新

型、商標或工業設計所提出的申請案優先（「優先權」一辭即
由此而來）。而且由於後申請案是以首次申請案為根據，因此
將不受此期間內可能發生的任何事件影響，例如發明的公布、
公開或含有工業設計或商標產品的銷售。此規定的優點之一是
當申請人尋求多國保護時，不需要同時向各國提出申請，得在
十二個月或六個月期間內決定希望獲得保護的國家，並仔細考
慮為取得保護所必須採取的措施。此制度規定於公約第4條。
一般稱此優先權為巴黎公約優先權或國際優先權，以便與國內
優先權、展覽會優先權等區別。

就前述內容，可歸納出以下主張優先權之要件：(1)正規合法之
申請；(2)首次申請；(3)申請人相同；(4)申請內容相同；(5)遵守優先
權期間；(6)提出優先權主張。

4.3.1.3 有關新式樣之規定

1958年在里斯本修訂的巴黎公約第5條之5明訂：「本同盟所有
國家應保護工業設計。」但該公約並未限定成員國採取的保護方式為
何。因此，目前工業設計專有權堪稱為工業財產權中保護方式最紛
雜、最不統一的專有權。某些國家係透過單獨立法以工業設計法（或
設計法、意匠法）保護；有些國家係透過專利法保護；有些國家係透
過著作權法保護；甚至部分國家係透過公平交易法保護。雖然著作權
及公平交易法不是巴黎公約規範的領域，惟若成員國透過著作權法或
公平交易法保護工業設計，亦被視為符合巴黎公約的最低要求標準。

4.3.2 與貿易有關之智慧財產權協定

由於巴黎公約未詳細規範工業設計專有權應保護的內容，為減少
國際貿易之扭曲與障礙，顧及對智慧財產權之有效及適當保護之必要
性，並確保執行智慧財產權之措施及程序，使其不成為合法貿易之障

礙，關稅暨貿易總協定（世界貿易組織之前身）貿易諮商委員會於
1993年12月15日通過「烏拉圭回合多邊貿易談判」議定書，其中包
括「與貿易有關的智慧財產權」協定，則進一步針對工業設計規定：

1. 工業設計專有權應具備的保護要件為新穎性及（或）原創性。
 要求對於獨立創作而具有新穎性或原創性之工業設計予以保
 護，但容許成員國對於本質上以技術或功能為考慮之設計不予
 保護。對於紡織品設計之保護，各成員國不得不當限制之。各
 成員國得以工業設計法或著作權法予以保護（與貿易有關的智
 慧財產權第25條）。

2. 工業設計專有權的權利內容為權利人有權禁止第三人以營業為
 目的，未經其同意製造、販賣或進口包含工業設計或近似工業
 設計之產品。協議中並容許各成員國對於工業設計之保護予以
 限制，但僅得於例外之情形有限度為之，且不得因而妨礙工業
 設計之正常利用。工業設計的權利保護期限至少十年（與貿易
 有關的智慧財產權第26條）。

4.3.3 國際工業設計註冊海牙協定

　　世界上主要國家或組織之設計保護制度在原則、架構方面有相當
大的歧異，有些國家是專利導向，有些國家是著作權導向；有些國家
採行審查制，有些國家採行不審查制。創作人為取得設計保護，必須
不辭勞苦向各國提出申請或註冊。為避免創作人奔波於各國，重複提
出繁雜的申請手續，20世紀初有些國家即提議在工業設計保護方面
尋求國際合作。要求創立國際工業設計註冊的提案，最初是出現在
1911年華盛頓外交會議的表述事項，直到1925年11月6日，依據保
護工業財產權巴黎公約第19條之意旨制定，於荷蘭海牙簽訂「國際
工業設計寄存海牙協定」（Hague Agreement of the International Deposit
of Industrial Designs，簡稱海牙協定），並於1928年6月1日生效。嗣

後歷經數度修訂：

1.1934 年 6 月 2 日的倫敦議定書（以下稱 1934 年法）。

2.1960 年 11 月 28 日的海牙議定書（以下稱 1960 年法），惟 1960
年法一直沒有生效，其原因在於該行政條文中關於財政開支的
分攤、加入及退出該協定的條件等，會員國尚未達成一致意
見，而且實體條文中關於國際寄存的手續及寄存有效期的規定
亦未取得部分會員國的贊同。1975 年 8 月 29 日所簽訂日內瓦
議定書納入 1960 年法某些實體條文，於 1979 年 4 月 1 日生效
後，1960 年法始於 1984 年 8 月 1 日生效。

3.1961 年 11 月 18 日的摩納哥附加議定書。

4.1967 年 7 月 14 日斯德哥爾摩補充議定書，於 1979 年 9 月 28 日
修訂。

5.1999 年 7 月 2 日通過日內瓦議定書，將「國際工業設計寄存海
牙協定」更名爲「國際工業設計註冊海牙協定」。不過本議定
書目前尚未生效。

　　根據海牙協定，日內瓦議定書成立管理協定的行政事務機構——
國際工業設計寄存海牙聯盟（Hague Union for the International Deposit
of Industrial Designs）簡稱海牙聯盟，係指成員國組成工業設計國際
註冊聯盟，並依規定併入世界智慧財產權組織。海牙協定之行政管理
機構爲世界智慧財產權組織的國際局（the International Bureau of
WIPO），其任務在於維護國際註冊登記簿及出版國際設計公報
（International Designs Bulletin）等職責，及有關海牙聯盟的一切行政
事務。海牙協定最大特點爲聯盟成員國資格不限於國家，跨國性官方
機構亦被視爲單一國家，如歐洲聯盟協調局等。至 2004 年 10 月 1 日
海牙協定已有四十國簽署，依成員國是否批准日內瓦議定書可區分爲
三組：

1.加入日內瓦議定書僅適用 1960 年法。

2.加入日內瓦議定書適用 1960 年法及 1934 年法。

3.僅加入倫敦議定書適用 1934 年法。

目前海牙協定適用之實體條文主要分爲 1934 年法及 1960 年法兩種，前者適合採行不審查或未特別制定設計保護制度的國家；後者則適合採行實體審查制度的國家。以下簡要說明 1934 年法、1960 年法及 1999 年議定書：

4.3.3.1 倫敦議定書（1934 年法）

1934 年 6 月 2 日的倫敦議定書（1934 年法）主要內容如下：

1.提交國際寄存的權利：成員國的國民以及居住在海牙聯盟領土內且符合巴黎公約第 3 條規定的人，可以向工業財產權國際局提交國際寄存，在所有其他成員國取得設計保護（第 1 條）。

2.國際局適用的程序：如圖 4-1，國際局收到國際寄存申請後，應將該申請登記在專門的登記簿上，並公告在世界智慧財產權組織定期的國際設計公報（International Designs Bulletin）（第 3 條）。

3.所有權的推定、寄存的法律效力、優先權：若無反證，提交國際寄存之人應被視爲設計所有權人。國際寄存屬於純宣告性質，除非海牙協定另有特別規定，國際寄存在成員國內的效力與於同一國際寄存日在該成員國直接寄存的設計相同。提交國際寄存的設計應保障其巴黎公約第 4 條優先權的權利（第 4 條）。

4.單件或多件寄存：國際寄存得包括單件或多件設計，其數量並未限制，但應在申請書中載明（第 6 條）。

5.保護期限、秘密寄存的期限：國際保護的期限爲自寄存之日起十五年，第一期五年，第二期十年（第 7 條）。第一期接受公開或秘密寄存，第二期僅接受公開寄存（第 8 條）。

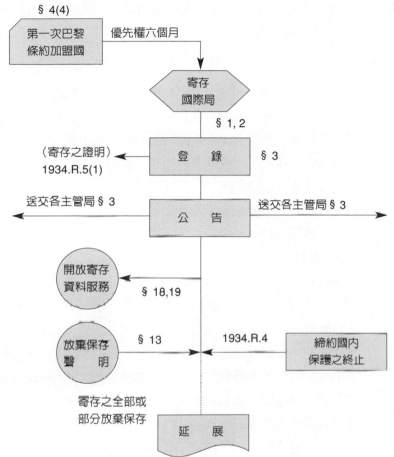

圖 4-1　海牙協定 1934 年法登錄流程圖

註：（1）"§"表示 1934 年法之條文。
　　　（2）"1934.R"表示 1934 年法之施行細則條文。

4.3.3.2 海牙議定書（1960 年法）

　　海牙協定自 1925 年首次簽訂，加盟此協定之國家始終局限於少數採不審查制之國家，無法普及歐洲以外的工業國，原因在於該協定係以不審查制度為導向。此發展與海牙協定當初作為國際性設計保護

制度之宗旨不符，爰於 1934 年之後，為消除國際環境的影響，吸引採實體審查制之國家加入該協定，因而於 1960 年 11 月 28 日海牙議定書修定（1960 年法），主要內容如下：

1. 聯盟的加入：只有保護工業財產權國際聯盟（巴黎聯盟）的成員國可以加入海牙協定（第 1 條）。

2. 提交國際寄存的權利：成員國的國民或在成員國領土內有住所或有真實有效的工、商營業所的非成員國國民，可以向國際局提交設計寄存（第 3 條）。

3. 向國際局或經由國家主管局提交寄存：向國際局直接提交國際寄存，或依成員國法律經由該國國家主管局提交國際局，如**圖 4-2**（第 4 條）。

4. 國際設計登記簿、登記日、公布、延遲公布、公開檔案：國際局應備有國際設計登記簿登記國際寄存。國際寄存日為國際局收到依規定申請、繳交費用及設計的照片或圖面之日。國際局應在定期的國際設計公報上公告每一件經國際寄存的內容。惟依申請人之請求，得依請求之期限延遲公布。該期限自國際寄存日起不得超過十二個月，但主張優先權者，該期限應以優先權日起算。除非另有規定，登記簿及向國際局提交的一切文件、物品應公開供公眾查閱（第 6 條）。

5. 登記寄存的法律效力：在國際局所登記之寄存，其效力與申請人於同一國際寄存日在指定的成員國提交之寄存相同；除有關保護期限的規定外，對於已在國際局登記寄存的設計保護，應依各成員國的國內法規定辦理。惟申請人原屬國法律規定國際寄存在該國不發生效力者，則國際寄存在該國不發生效力（第 7 條）。

6. 國家主管局拒絕保護的法律效力：若成員國的國內法規定，國家主管局依據行政職權的審查或依第三人的異議可以拒絕給予保護者，國家主管局在拒絕給予保護時，應在國家主管局收到國際寄存登記定期公報之公布日起六個月內通知國際局，若在

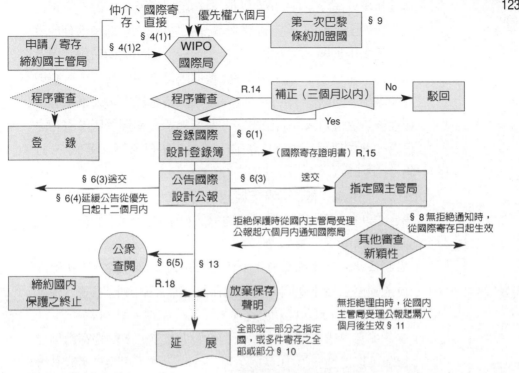

註： （1）"§"表示 1960 年法之條文。
　　（2）"R"表示 1960 年法之施行細則條文（1992 年 4 月 1 日施行）。

圖 4-2　海牙協定 1960 年法登錄流程圖

　　六個月內沒有發出上述的拒絕通知，該國際寄存應自寄存日起
在該國生效（第 8 條）。但在有新穎性審查的成員國內，若在
收到公布國際寄存登記的定期公報之日起六個月內沒有發出拒
絕通知，國際寄存應自上述六個月期限屆滿之日起生效（第 11
條）。

7.優先權：若在保護工業財產權國際聯盟成員國內第一次提交寄
存之日起六個月內，提交相同設計的國際寄存，且要求優先權
者，優先權日應為第一次寄存之日（第 9 條）。

8.保護期限：國際寄存的保護期限最初階段為五年，對於所寄存之設計的全部或部分，在該設計寄存已生效之全部或部分成員國，至少得延展一次，每次五年。若成員國的國內法規定保護期限為十年以上者，國際寄存保護期限得延展一次以上，該成員國應給予該國際寄存同樣的保護期限及延展期限。惟依有新穎性審查之成員國國內法規定，保護起始日期遲於國際寄存之日者，前述保護期限應自該國保護之起始日起算（第 10、11 條）。

9.國際設計記號：國際設計記號包括符號 D（圓圈中一個大寫字母 D）以及 a.國際寄存年份和寄存人姓名或其常用的縮寫，或 b.國際寄存編號（第 14 條）。

10.國家法律和著作權條約授予保護的適用：海牙協定不排除成員國國內法授予範圍更寬廣的保護，亦不影響國際著作權公約和條約給予藝術品和應用美術作品的保護（第 18 條）。

11.多件寄存：國際寄存得為單件或多件寄存，多件寄存應用之類別可以是屬於第 21 條第 1 項第 4 款所述「國際工業設計分類」中同一類別（class）的多件設計（第 5 條）。

12.國際設計委員會：設立國際設計委員會，該委員會由全體成員國代表組成，其職權計八款，其中第 4 款為制定國際工業設計分類法（第 21 條）。

4.3.3.3 日內瓦議定書（1999 年議定書）

依海牙協定規定，成員國國民的設計寄存以單一語言、費用體系、貨幣，向單一事務局辦理，即能獲得在各國分別寄存或申請的相同結果。但是成員國仍以採不審查制之國家為主，美國、英國、日本、北歐等工業國家仍未加盟。迫於形勢，自 1991 年起至 1996 年止，於瑞士日內瓦世界智慧財產權組織總部，共召開六次「以修改有關國際工業設計寄存之海牙協定為目的之專家委員會」，希冀以國際工業設計註冊制度取代原來的國際寄存制度，擴大協定的規模，實現

海牙協定成為世界性設計保護同盟的宗旨。 1999 年 7 月 2 日日內瓦
議定書主要內容如下：

1. 成員國法律及國際條約授予其他保護的可適用性：本議定書之
 規定不影響成員國法律所給予任何更寬的保護，亦不得以任何
 方式影響國際著作權條約及公約給予美術品及手工藝品的保
 護，或依世界貿易組織／與貿易有關的智慧財產權給予工業設
 計的保護。成員國均應遵守巴黎公約有關工業設計之規定（第
 1 條）。

2. 一件國際申請中的幾件工業設計：一件國際申請得包含至多一
 百件工業設計，但所有設計所施予之物品必須屬於「國際工業
 設計分類協定」中同一類別（第 5 條(4)）。

3. 延遲公告：國際申請中得包含延遲公告之申請（第 5 條(5)）。
 若申請延遲公告，則該國際註冊將於其申請日之次日起算三十
 個月屆滿時公告，主張優先權者則以優先權日起算。惟是否會
 延遲公告或延遲公告之期間（若短於三十個月）應依各成員國
 之法律規定。

4. 對不符規定之訂正：國際局收到國際申請時，若認為該申請不
 符本議定書或施行細則之規定，應通知申請人在指定期間內訂
 正（第 8 條）。若屆期未訂正者，該申請應被視為放棄或被視
 為未指定有關之成員國。

5. 國際申請日：直接將國際申請提交國際局者，申請日為國際局
 收到國際申請之日；透過成員國提交國際申請者，若在提交之
 次日起算一個月內，國際局收到該國際申請者，則以該提交之
 日為申請日；國際申請須訂正者，申請日應為提出訂正之日
 （第 9 條）。

6. 國際註冊、註冊日、公告、公告前的保密：國際局應在其收到
 國際申請時或依第 8 條規定之訂正時，立即就每一件國際申請
 的工業設計進行註冊。國際註冊日應為國際申請的申請日。國

際註冊應由國際局公告。國際局公告前對每一件國際申請及每一件國際註冊應予以保密（第10條(1)(2)(3)）。

7.駁回：對於國際註冊的任一或全部工業設計，不符合該成員國給予保護之要件的法律者，任一成員國之行政機關均得部分或全部駁回該國際註冊在其領土內之效力，但不得以本議定書或施行細則中所規定有關國際申請之形式或內容之要件，或超出或不同於該規定之要件，以不符合該成員國之法律為由，部分或全部駁回任一國際註冊之效力。對國際註冊效力的駁回應由成員國在規定的期限內，以駁回通知的形式告知國際局（第12條(1)(2)）。

8.因此，依1960年法，若成員國的國內法規定國家主管局依行政職權審查或依第三人異議得拒絕給予保護者，國家主管局在拒絕給予保護時，應在國家主管局收到國際註冊登記定期公報之公布日起六個月內通知國際局，若在六個月內未發出拒絕通知，該國際註冊應自註冊日起在該國生效。但在有新穎性審查的成員國內，若在收到國際註冊登記定期公報之公布日起六個月內未發出拒絕通知，國際註冊應自上述六個月期限屆滿之日起生效。

9.有關工業設計單一性的特別要件：凡於加入本議定書時，成員國之法律規定申請案中之工業設計須符合單一性、同時生產或同時使用的要求或須屬於同一套或同一組物品，或一件申請案僅能申請一件獨立、明確的工業設計者，得向總幹事提出聲明。惟該聲明不得影響申請人依第5條第(4)項在一件申請案中申請多件工業設計（第13條(1)）。

10.登記註冊的法律效力：在國際局登記之註冊，其效力與申請人於同一國際註冊日在指定的成員國提交之註冊相同；成員國之行政機關未依第12條就國際註冊發出駁回通知者，最遲應自該行政機關得發出駁回通知的期限屆滿之日起發生效力（第14條）。

11.國際註冊的首期、延展及保護期間：國際註冊的保護期限以
五年爲期，自國際註冊日起算爲首期。國際註冊得依規定之
程序並繳納規費，以五年爲期辦理延展。原則上只要國際註
冊已經延展，其在每一個成員國的保護期爲自國際註冊日起
算十五年；惟若成員國法律所規定給予工業設計保護期間超
過十五年，其保護期間得與成員國法律規定者相同（第 17 條
(1)(2)(3)）。

12.1934 年法及 1960 年法的可適用性：加入 1999 年議定書又加
入 1934 年法或 1960 年法的各國間的關係，其相互關係僅須適
用 1999 年議定書。加入 1999 年議定書又加入 1934 年法或
1960 年法的各國，其與僅加入 1934 年法的各國間的關係，其
相互關係適用 1934 年法。加入 1999 年議定書又加入 1934 年
法或 1960 年法的各國，其與僅加入 1960 年法的各國間的關
係，其相互關係適用 1960 年法（第 31 條）。

4.3.4 國際工業設計分類羅卡諾協定

工業設計與發明一樣，可以應用到不同的工業領域。無論是設計
專利、設計寄存或獨立的設計權，在申請時通常都要註明該設計所應
用之工業產品之類別爲何；受理申請的權責機關亦得依不同領域將其
歸類。工業設計的分類不僅關係到設計保護的領域，對於社會而言，
亦有關設計資料的歸納整理及檢索運用。

海牙協定的成員國於 1960 年修改協定的外交大會上通過決議，
成立一個專門委員會，負責起草國際工業設計分類法。 1966 年巴黎
公約聯盟的執行委員會認爲單有國際分類法仍不足夠，應締結一份相
對應的國際協定。 1960 年巴黎公約成員國在瑞士羅卡諾舉行的外交
大會上締結了「國際工業設計分類協定」（簡稱羅卡諾協定），嗣後於
1971 年生效。參加此協定的國家必須是巴黎公約的成員國；但沒有
參加協定的國家也有權使用依協定制定的國際分類法，只是無權派代

表參加修訂該分類法的專家委員會。本協定至 2004 年 9 月 24 日爲止有四十四國簽署。

國際工業設計分類法不是按照設計本身的形式或樣式分類，而是依據工業設計應用的產品領域予以分類，共計三十二類（Class）及約二百二十三次類（Subclass），還包括一個按照英語或法語字母順序排列，標明每種物品所屬的類和次類的物品表，此物品表約有六千二百五十種物品，目前已修訂至第八版。

我國自民國 2002 年 1 月 1 日起，新式樣之物品分類採行「國際工業設計分類」。

4.4 世界主要國家或地區的設計保護制度

設計的專有權是工業財產權中保護形式最多樣化、最不統一者，有些國家制定獨立的設計法保護之；有些國家則併入專利法，以設計專利保護之；甚至也有以著作權法或公平交易法保護設計。雖然大多數國家對設計均制定相關法律予以保護，惟目前對於所謂的「設計」在法律上的見解仍未見一致。以下簡要說明美、英、德、日、韓、中國大陸等國家及歐洲聯盟的設計保護制度。

4.4.1 美國設計保護制度

美國對工業設計保護係採取與專利合併立法的途徑，稱爲設計專利（Design Patent）。

4.4.1.1 保護的客體

依第 171 條，設計專利保護的客體爲設計與製造物（Article of Manufacture）之綜合體，而設計必須具有裝飾性（Ornamental Design）。所謂裝飾性排除：

1.無法以視覺評量製造物價值者,即無視覺訴求之設計。

2.完全由功能、技術所決定的設計者。

3.人因工程有關的舒適性、容易性、功能性設計。

專利法並未明訂設計的定義,惟判例顯示,設計包括形狀和花紋,因色彩不能「發揮發明能力」(the Cxercise of Inventive Faculty),故不爲設計的構成要件之一。至於專利法所指的製造物,有些判例僅將其解釋爲「可以複製之物」,包括不動產紀念碑等。

4.4.1.2 部分設計

美國專利法並未明文規定得授予部分設計(Portion Design)專利,僅在美國專利審查作業手冊(Manual of Patent Examination Procedure,簡稱 MPEP)1502「設計之定義」中規定:「設計專利申請案中所請求的專利標的係施予或應用於製造品(或其一部分)之設計,而非物品本身。」並指出:「35 USC 171 所指者並非物品的設計,而係用於物品的設計,其包含所有表面裝飾及商品表面構成的裝飾設計。」

4.4.1.3 得取得保護的要件

依第 102 及 103 條,設計專利要件有新穎性(Novelty)及非顯而易知性(Non-obviousness)。新穎性要件採取國內、外公開見於刊物及國內習知、公用的相對新穎性,但有十二個月的新穎性優惠期(Grace Period)、國際優先權(Right of Priority)及國內優先權制度。其判斷主體爲一般觀察者(the Ordinary Observer)。非顯而易知性要件以熟悉該行業之設計師爲判斷主體,以功能技術之外的裝飾性創作特徵爲判斷客體,其創作度(Design of Creativity)認定與發明的程度相同,係指比先前設計進步而超出先前設計水準者。但是判例亦指須「發揮發明能力」方具備原創性(Originality)。

4.4.1.4 保護期限

依第173條，設計專利期限為自發證之日（Date of Patent, Issuance Date）起十四年。

4.4.1.5 專利權內容及侵害

依第271條，未經許可而製造、使用或販賣已獲准專利之設計者，即侵害專利權。此外，侵害的態樣有直接侵害、誘引侵害及間接侵害，侵害專利權的認定準用近似論、均等論。

4.4.1.6 審查制度

採行實體審查制度，經審查符合專利要件之專利申請案可取得設計專利權，並揭載於公報。無異議制度，但有類似於我國舉發專利權的再審查（Reexamination）制度。此外，專利權人對於經頒發（核准）之專利說明書或圖示，認為有瑕疵，或其申請專利範圍超過或未達其應請求之權利範圍，致專利證書之全部或一部分無效或無法生效者，於繳回該專利權證書並繳納法定規費後，應就新修正之申請予以審查，依原已公開之發明再頒發專利證書，其有效期限至原專利權期限為止，換發之申請案不得增加新內容。

4.4.1.7 申請說明書規定

申請設計專利的說明書應包括圖面說明及物品說明等文字內容，以及足以揭露設計作為申請專利範圍的圖面。請求部分設計專利時，應以實線將請求專利之部分的圖形表現於圖面上，其他部分則以虛線表現。圖面必須依規定的表現方式表達物品的材質。

4.4.1.8 單一性

雖然形式上規定申請專利範圍只限一項，惟實務上採「一設計概念一申請」原則，只要設計概念相同，一件申請案可以包括若干不同

形狀的相同物品實施例，或物品和形狀均不相同但屬完成品與其零組件之關係的實施例。因此，其單一性規定與我國「特定物品的特定形狀」、即「一式樣一申請」的概念並不一致。

4.4.1.9 先發明主義

美國係全球唯一採行先發明主義的國家。先發明主義，指兩件以上申請案的設計相同或近似時，以最先發明者優先取得專利；異於以最先申請者為優先的「先申請主義」。

4.4.1.10 禁止重複專利原則

依 35 USC 101，一發明僅能有一專利，稱為禁止重複專利原則。若申請人提出一個以上的申請案，但請求相同的發明，而准予重複專利者，將使其專利期間延長，超過法定的排他期間，損及公眾利益。再者，同一發明取得兩個專利，可能發生侵害一專利權之被告必須面對一個以上之原告。重複專利有兩種形式：

1.相同發明型重複專利：申請專利範圍完全相同的發明。
2.顯而易知型（相同發明概念）重複專利：即申請專利範圍雖然不同，但在可專利性方面無法區別，而在法律上所請求的發明可謂相同，其係基於公眾政策上的考量，防止排他期間超過法定期間。

4.4.1.11 法定發明註冊制度

原文為 Statutory Invention Registration，簡稱 SIR，規定於第 112 條，係針對他人可能取得專利而提出防衛申請，但不能取得專利，故僅審查揭露要件。

4.4.1.12 國內優先權

規定於第 120 條，為保護設計特徵連續的制度，包括連續申請案（Continuation Application，簡稱 CA）、部分連續申請案

設計專利──理論與實務

（Continuation-in-Part，簡稱 CIP）、連續審查案（Continued Patent Examination，簡稱 CPE）。

4.4.1.13 雙重保護

美國對工業設計採雙重保護制度，著作權及設計專利可以共同保護同一設計創作，採行累積權利（Cumulative Rights）原則。

4.4.2 歐洲聯盟設計規則

鑑於歐盟領域內，除了荷蘭、比利時及盧森堡訂有統一的設計法之外，其他國家並無統一的設計法，各會員國授予之設計權效力僅及於其領域內，以致相同的設計在不同國家所受之保障並不相同，造成各會員國間交易上的衝突。此外，大量的申請案、程序、效力僅及於國內的排他權利以及聯合行政費用等，在在影響交易及競爭秩序。因此，歐盟國會亟思通過歐盟設計規則以改善此一困境。

歐盟理事會於 1993 年提出規則（Regulation，在各會員國間有立即的法律效力）和指令（Directive，係要求各會員國的法律必須遵循其規定，且必須在協議之時間內修改其法律，以符合指令之規定），要求各會員國建立統一的設計法。歐盟國會為促使各會員國的設計法一致，於 1995 年審查指令內容，並依各國政府代表協調下的折衷議案，於 1998 年通過此項指令。

歐洲聯盟保護指令在 1998 年通過生效。然而，由於歐盟法院指出歐盟理事會所提出的議案並未以 1994 年的立法為基礎，以至於有關之立法一再拖延。歐盟理事會在 2000 年 8 月 29 日提出修正草案，經過數次的修改，並配合歐盟法院判決之見解、重新調整指令中意義含糊不清之文字，歐盟議會於 2001 年 12 月 12 日完成歐盟設計規則〔Council Regulation (EC) No. 6/2002 of 12 December 2001 on Community Designs〕之立法。

依該設計規則之規定，歐盟設計之受理機關為位於西班牙阿利坎

特（Allicante），的歐盟市場協調局（EU Office for Harmonization in the Internal Market，簡稱 OHIM），自 2003 年 4 月 1 日起開始受理註冊申請，官方語言為英語、德語、法語、西班牙語及義大利語五種。申請人得直接向該局或歐盟會員國中央級工業財產權局申請註冊設計，在荷蘭、比利時、盧森堡三國之申請人亦得向荷比盧設計局申請註冊設計。歐盟市場協調局原本係處理有關商標的事務，擴充其職權及於設計事務的處理。

歐盟設計規則之宗旨為提供一個全歐洲聯盟的工業設計法律保護制度，使歐洲聯盟的設計保護與各會員國制度並行不悖，並以指令（Direction）調和各會員國制度。歐洲聯盟設計保護體系最大特色在於採行兩階段保護（Two-tier Protection），規則第 1 條第 2 項規定了兩種保護制度，第一階段的短期權利係基於公開設計的方式而發生，稱為「不註冊設計」；第二階段的長期權利係以向歐盟協調局或歐盟會員國中央級工業財產權局申請註冊設計，在荷蘭、比利時、盧森堡三國之申請人亦得向荷、比、盧設計局申請註冊設計的方式而發生，稱為「註冊設計」，僅就形式要件進行審查。任何設計於公開日自動取得「不註冊設計權」，十二個月內亦可經由註冊取得「註冊設計權」。保護期限三年的不註冊設計權僅保護未經授權之複製（Copy）而已，屬相對的專有權；保護期限最長二十五年的註冊設計權具有禁止效力的權利，屬絕對的專有排他權。兩階段的保護期限不同，權利的內容也不同。

4.4.2.1 保護的客體

依第 3 條(a)，「設計」的定義為產品之整體或一部分（the Whole or a Part of）外觀，由產品本身之線條、輪廓、色彩、形狀、紋理及／或材質及／或產品之裝飾等特徵所構成者。保護的客體為設計本身，其保護範圍及於與其結合之任何產品，亦即不論設計所施予之產品為何，只要該設計本身相同即屬於其保護範圍。例如單獨申請花紋，而不須結合產品之形狀，仍得取得設計註冊。保護的客體包括產

品之整體外觀、產品之一部分外觀（即保護部分設計）及產品本身之裝飾。

依第3條(b)，「產品」的定義爲任何工業或手工產品，包括組成複合產品之零件、包裝、服飾、視覺符號及字型設計（Parts, Packaging, Get-up, Graphic Symbols and Typographic Typefaces）；但不包括電腦程式。保護的客體不限於工業量產品，手工藝品亦得申請註冊，例如一件手工藝品或一件雕刻品均得申請註冊。字型設計，指爲印刷或電腦所使用的字群設計。此外，不保護電腦程式，並不意味排除電腦程式中有關之圖形，例如圖像（Icon）或選單（Manus）。

依第3條(c)，「複合產品」（Complex Product）係指產品由多個能拆、裝而置換之組件（Component）所構成者。

前述有關設計及產品的定義係現行各國設計保護制度中最爲廣泛且明確者，經由指令的調和，歐洲聯盟各國國內法以同樣的形式定義之。

4.4.2.2 得取得註冊的要件

依第4條，歐盟設計應予保護的設計限於新穎（New）及有特異性者（Individual Character）；設計所應用或結合（Applied to or Incorporated in）之產品係構成複合產品之組件時，若該複合產品之最終使用期間仍然看得見該組件，只要該組件看得見之特徵本身符合新穎性及特異性之要求即足；最終使用（Normal Use），係指最終使用者（End User）的使用，但排除維護（Maintenance）、服務或修理工作（Repair Work）。

依第5條，新穎性指無相同之設計已能爲公眾得知（Made Available to the Public）者，歐盟不註冊設計的情況，係在請求保護之設計首次能爲公眾得知之日之前；歐盟註冊設計的情況，係在請求保護之設計註冊申請日之前，若主張優先權者，爲優先權日。相同，指設計特徵僅在不關實質之細部（Immaterial Details）有差異。

依第6條，特異性指一設計給有知識的使用者（Informed User）

的整體印象（Overall Impression）不同於已能爲公眾得知之設計者；在評估特異性時，應考量開發該設計之設計人的自由度（the Degree of Freedom）。

4.4.2.3 揭露

依第 7 條，已能爲公眾得知，指申請日（主張優先權者爲優先權日）之前因註冊公告或其他的公開，或展覽、商業使用，或其他的揭露，使相關領域之業界合理能得知者，但不包括有明示或默示保密義務之人向第三人揭露。

此外，第 7 條尙規定無害揭露，即不視爲已揭露之事由：

1. 在十二個月期間內，設計者、其權利繼受人或第三人提供資訊。

2. 違反保密義務或非法行爲之濫用，而違反設計人或權利繼受人之意願者。

本條導入十二個月的寬限期，目的在於讓設計者有時間測試市場接受度或爲其設計尋找資助者。設計者得在申請前十二個月內展示、販賣而揭露其設計或提供其設計給第三人。然而，若在該期間中，他人揭露了獨立創作（非源於其述之設計創作）之相同或近似設計，則會構成已能爲公眾得知之事項。

4.4.2.4 保護客體的排除

雖然歐盟設計規則保護的客體不再局限於「美」或「視覺訴求」之要素。惟依第 9 條，仍排除保護功能性設計、相互依存（Intercon Nections）的設計及違反公共政策、道德的設計。

依第 8 條，功能性設計指僅由技術性功能所支配之產品外觀特徵，檢測點爲該設計是否能達成某特定技術功能、該技術功能是否僅能藉該設計始能達成，以汽車輪胎爲例，不能保護圓形車胎之設計，但車胎之表面花紋則可以保護。

　　相互依存的設計，指必項以其正確的形式及尺寸再製造，始能使該設計所應用或結合的產品在機構上能被連結或裝配，套合或對接另一物品，以便每一物品均能發揮其功能者。惟在模組系統（Modular System）中，可以做多種組合或連結並具有互換性之產品，即使是與其他產品為相互依存之設計，例如樂高玩具，仍得取得設計註冊。

4.4.2.5 申請註冊應齊備之文件

　　依第36條，申請歐盟註冊設計，應備具：註冊申請書、確認申請人身分的資訊、再現設計的圖面（Representation）；並應說明設計應用或結合之產品名稱、指定產品分類。雖然申請註冊時必須指定該設計施予之產品，惟產品之指定不會影響其保護範圍，僅作為分類、檢索之用。

4.4.2.6 多件申請

　　依第37條，多件設計得合併於單一申請案之中申請註冊設計，但該設計應用或結合之產品必須均屬國際工業設計分類表（the International Classification for Industrial Designs）相同的分類。裝飾性設計不受前述之限制。多件申請（Multiple Application）案尚應繳納額外的註冊規費及額外的公告規費。多件申請案或註冊所包含的每一件設計得各別予以看待。特別是每一件設計均得各別實施、授權、物權標的、強制執行扣押或債權訴訟、拋棄、延展或讓與、為延緩公告或宣告無效之標的等。多件申請案或註冊得分割成各別申請案或註冊。

4.4.2.7 註冊設計之形式審查

　　依第45條，註冊設計採取形式審查，包括第36條申請文件及第37條多件申請之規定的審查。在申請註冊設計時，並不審查新穎性、特異性等實體要件，僅在宣告設計無效之程序時始進行實體審查。

4.4.2.8 展覽優先權

第 41 條為國際優先權制度。較為特殊者，對於展覽會優惠期之暫時保護，依第 44 條，展覽優先（Exhibition Priority）制度，指在「國際展覽公約」（the Convention on International Exhibitions， 1928 年 11 月 22 日簽署於巴黎，且在 1972 年 11 月 30 日最後修正）條件下的官方或官方認可的國際展覽會上，申請人揭露設計所應用或結合之產品，且從該產品第一次揭露之日起六個月期間內提出申請者，得主張從該展覽日之優先權，而具有優先權之效果。但不得延長第 41 條國際優先權所定之優先權期間。本條之規定符合巴黎公約第 11 條之(2)規定：「前述暫時性保護，不應延長第 4 條所規定之期間。若申請人於稍後提出優先權之主張，則任一國之主管機關得規定優先權期間係自商品參展之日起算。」該公約釋義 (g) 亦指出：「第二款係規範此暫時性保護與公約第 4 條優先權間之關係，尤其當此暫時性保護係以優先權的方式為之時，二者的期間得否合併計算等⋯⋯。」

4.4.2.9 保護範圍及期間

依第 10 條，歐盟設計所授予的保護範圍應包含對有知識的使用者（Informed User）不會造成整體印象不同的設計（亦即其保護範圍包含通體意象明顯近似的任何設計）；在評估保護範圍時，應考量開發該設計之設計者的自由度。

依第 11 條，歐盟不註冊設計無須任何申請程序，保護期間自其在歐盟首次能為公眾得知之日起算三年。

依第 12 條，歐盟註冊設計保護期間自申請日起五年，得延展保護期間一期以上，每期五年，最多自申請日起算二十五年。

4.4.2.10 保護內容

依第 19 條，註冊設計權授予權利人專有利用該設計及禁止任何第三人未得其同意利用該設計。前述的利用涵蓋製造、為販賣之要

約、上市、進口、出口或使用設計所應用或結合之產品，或為前述之目的而倉儲該產品。不註冊設計權授予權利人專有利用該設計及禁止任何第三人未得其同意藉重製（Copying）而利用該設計。

4.4.2.11 重複保護原則

依第 96 條，歐盟設計規則不受任何歐盟法律或會員國國內法有關不註冊設計、商標或其他有識別性之符號、專利及新型、印刷字型、民事責任（Civil Liability）及不公平競爭之影響。歐盟設計保護之設計，從該設計被創作或被固著於任何形式之日起，亦應合於會員國著作權法之保護。

4.4.3 英國設計保護制度

英國的設計保護法有兩種： 1949 年註冊設計法（Registered Designs Act 1949 ，簡稱 RDA）及 1988 年著作權、設計及專利法（Copyright, Designs and Patents Act 1988 ，簡稱 CDPA）。採行註冊及不註冊的雙軌保護制度，前者為專利導向的制度，後者為著作權導向的制度。本節僅就前者說明之。

英國屬於歐洲聯盟成員國之一，其設計保護法必須遵循 1998 年歐盟理事會所提出之指令 98/71/EC（European Design Directive）的規定，且必須在協議之時間內修改其法律，以符合指令之規定。新修正之英國 1949 年註冊設計法已於 2001 年 12 月 9 日起開始實施，此次修法之目的是配合前述歐盟指令之規定，使其立法與歐盟其他成員國之規定一致。此次修正在實體要件上有很重要的改變，包括保護的客體、可取得保護的要件等，申請程序方面的規定則移列於細則。由於此次修正大部分係因襲前述歐盟設計規則，故僅列出其法條而未特別說明者，請參考前述歐盟設計規則。

4.4.3.1 保護的客體

第1條係有關「設計」、「產品」及「複合產品」之定義。

4.4.3.2 得取得註冊的要件

依第1A條(1)，不符合1(2)設計之定義、1B之新穎性或特異性或屬於表A1中所列有關國旗、國徽、標誌等表徵者，得予以核駁。

依第1A條(2)，應予保護的設計限於新穎（New）及有特異性者（Individual Character）。

第1B條係有關新穎性、特異性及揭露（即公開）之規定。

4.4.3.3 保護客體的排除

第1C條係有關排除功能性設計、相互依存（Interconnections）的設計；第1D條係有關排除違反公共政策、道德的設計。

4.4.3.4 註冊設計之形式審查

依第3A條，註冊設計採取形式審查，包括細則規定之形式要件、第3條(2)申請權人之規定、第3條(3)申請權人為國家不註冊設計申請人之規定、第14條(1)申請權人須為在成員國內已提出申請之人的規定及表A1中所列有關國旗、國徽、標誌等表徵之核駁理由的審查。在申請註冊設計時，並不審查新穎性、特異性等實體要件，僅在設計之宣告無效程序時始進行實體審查。

4.4.3.5 保護範圍及內容

依第7條，設計所授予的保護範圍應包含對有知識的使用者（Informed User）不會造成整體印象不同的設計（亦即包含通體意象明顯近似的任何設計）。在評估保護範圍時，應考量開發該設計之設計者的自由度。註冊設計權授予權利人專有利用該設計及禁止任何第三人未得其同意利用該設計。前述的利用涵蓋製造、為販賣之要約、

上市、進口、出口或使用設計所應用或結合之產品，或為前述之目的而倉儲該產品。

4.4.3.6 保護期間

依第 8 條，註冊設計保護期間自註冊日起五年，得延展保護期間一期以上，每期五年，最多自註冊日起算二十五年。

4.4.4 德國設計保護制度

自 1876 年德國第一部設計法頒布以來，德國對設計法的保護一直採取著作權導向之模式，主要表現在設計權人僅專有禁止他人仿冒的權利而不具有排他權。德國屬於歐洲聯盟成員國之一，其設計保護法必須遵循 1998 年歐盟理事會所提出之指令 98/71/EC（European Design Directive）的規定，且必須在協議之時間內修改其法律，以符合指令之規定。

根據歐盟議會與歐盟理事會關於設計之保護指令，德國於 2004 年 3 月 12 日制定「設計改革法」，並於 2004 年 6 月 1 日生效。此次修改可以說是歷史上最大的一次修正，由 17 條增加到 67 條，無論在實體法還是程序法規定上，都進行了較大的變革。僅就其中幾項重大修正予以說明：

4.4.4.1 保護的客體

依第 1 條：

1. 設計：指一個完整的產品或其一部分在二維或三維上呈現的外觀形式，該外觀形式特別是通過產品本身或其裝飾件的線條、輪廓、色彩、構造、表面構成或材料的特徵予以表現。
2. 產品：包括任何工業品或手工產品，包括包裝、裝潢、圖示、印刷字型及裝配到一個複雜產品上的零部件，但電腦程式不視

爲產品。

3.複合產品：指由多個可以更換的部件組成、並爲可拆卸及重組的產品。

4.特定的使用：指末端使用者之使用，不包括保養、服務或維修。

5.在註冊簿中登記的設計所有人被視爲權利人。

依第4條，設計應用或結合於一個複合產品之零件產品上，若裝在該複合產品上的該零件在特定的使用狀況下仍然可見，且該零件本身可見的特徵滿足新穎性和特異性者，得認爲其具有新穎性和特異性。

4.4.4.2 得取得註冊的特異性

依第2條第3項，特異性，指有知識的使用者對申請註冊之設計所產生的整體印象不同於申請日前已公開的任一設計所產生的整體印象者，則該設計具特異性。在判斷特異性時須考慮在該類產品領域中之設計空間，若現有技藝狀態已存在較高的設計密度，則對其區別度的要求相對較低。

4.4.4.3 寬限期間

依第6條之規定，在申請日前十二個月內：

1.設計人、其權利繼受人向公眾公開。

2.從設計人或其權利繼受人提供的資訊或行爲得知該設計的第三人向公眾公開。

3.因第三人濫用權利的行爲損及設計人或其權利繼受人利益的公開。

均不影響該設計的新穎性及特異性（德國發明及新型專利之寬限期爲六個月）。

4.4.4.4 多件申請

依第 7 條，在一件申請案中得申請多個設計，但不得超過一百件，且所有圖案或模型應屬於同一產品類別。每個設計都具有各自獨立的保護意義。多件申請制度之目的在於提供一種機制，僅以一個註冊手續在一件申請案中申請多個設計。多件申請只有註冊手續及程序上的意義，並不影響併案申請之設計的保護範圍。

在工業設計權領域中，長久以來一直存在這樣的需求，即提供一種合理的可能性，集合特定範圍的設計，以一種簡單的方式包裹申請。例如舊法第 8a 條第 1 項第 1 款即規定申請人在註冊申請書中聲明，以一件申請案中某設計為基礎設計，其餘設計為該基礎設計的變換設計，則專利局應在註冊簿中記載該聲明，且應在第 8 條第 2 項規定的公開文本中僅公開其基礎設計。此基礎設計與變換設計之規定類似我國原新式樣與聯合新式樣的概念。

4.4.4.5 保護期間

依第 27 條，保護自登記簿上註冊之日起生效。保護期間二十五年，自申請日起計算（德國發明專利保護期為二十年，新型專利保護期間十年）。

4.4.4.6 註冊無效程序

依第 33 條，產品不屬於設計保護客體、不具備新穎性或特異性或屬於不予設計保護之事項者，任何人均得提出無效請求。設計權之無效應依法院判決。設計一旦被判決無效，則其註冊的保護效力視為自始不存在。設計保護期已經屆滿或已經放棄者，仍得請求該設計權無效。

另依第 35 條，得以修正之方式維持設計權有效之情況：

1.依第 33 條第 1 項，以不具備新穎性或特異性或不予設計保護之事項為由而請求設計權無效時，得宣告部分無效或由權利人聲

明部分放棄，而在修正的形式下維持部分有效。

2.依第 34 條第 1 或 2 款與先申請案之權利相衝突為由而請求設計
　權無效時，得由權利人同意部分註銷或聲明部分放棄，而在修
　正的形式下維持部分有效。

上述部分維持的條件是修正後的設計滿足保護要件並符合同一性
要求。

4.4.4.7 註銷註冊程序

依第 34 條，相關權利人得要求設計權人同意註銷設計註冊之情
況：

1.後申請之設計使用一個具有識別力的標誌，而該標誌的權利人
　有權禁止其使用者。
2.設計使用一項受保護之著作權
3.該設計落入一項先申請之設計的保護範圍，即使該先申請之設
　計在後申請之設計申請日後始公開。

權利人同意註銷程序是德國設計保護體系中特殊的程序。該程序
是在 1992 年才引進設計法。在此之前，設計法中只有註冊程序並無
無效程序或註銷程序。由於註銷程序屬於民事爭議程序，因此該程序
由地方法院而不是專利法院管轄。但設計註銷的手續由專利商標局辦
理。根據 2002 年德國設計法第 10c 條第 1 項第 3 款，第三人得向專利
商標局請求設計的註銷手續。其條件是提出請求時應提交官方證書或
經官方公證的文件，證明設計註冊人聲明放棄註冊或同意註銷其設計
的註冊。

4.4.4.8 保護內容

依第 38 條：

1.設計授予其權利人使用其設計以及禁止第三人未經其同意使用

其設計的排他權。使用，特別是包括製造、為販賣之要約、上
市、進口、出口或使用結合或應用受保護之設計的產品，或為
上述目的倉儲上述產品。

2.設計保護範圍延伸到對有知識的使用者所產生的整體印象與被
授權的設計所產生的整體印象相同的設計。在判斷保護範圍
時，應考慮設計者在開發其設計時的創作自由空間。

3.在延遲公開期間（第21條第1項第1款），保護範圍僅及於仿
製受保護之設計。

根據2004年以前的設計法（2002年版本）第5條：「未經權利
人（第1條至第3條）許可，不得為傳播、製作其圖案或模型或傳播
該圖案或模型的仿製品而仿製該圖案或模型。」因此，根據新法，除
在延遲公開的期間，受保護之設計具有絕對的排他權利，即使被控侵
權者不知道所使用的是他人創造並已獲得保護的設計，也可能被認定
為侵權。

4.4.5 日本設計保護制度

日本對於工業設計保護採單獨立法模式，稱為「意匠法」，主要
是以早期的英國法為範本而制訂者。日本國會於平成11年（1999年）
通過日本意匠法部分修正案（2001年1月6日實施），修正重點包括
導入部分意匠制度、創設關連意匠制度及廢除類似意匠制度等。

4.4.5.1 保護的客體

依第2條，稱意匠者，謂物品（含物品的一部分，第8條除外，
以下同）之形狀、花紋、色彩或其結合，透過視覺而引起美感者。其
構成要件包括物品性、形態性、視覺性、美感性，可取得意匠註冊的
客體為表現於物品外觀具有視覺美感的創作形態，強調意匠的對象是
物品和形態合而為一的綜合體，二者不可分離個別獨立存在。

　　日本於 1999 年修正之意匠法將原本僅保護物品整體外觀之形狀、花紋、色彩或其結合（即形態）之範圍擴大，意匠權不僅保護物品整體形態，亦保護其部分形態。部分意匠保護之範圍，並非僅及於物品之零件的形態，無論物品之一部分與其他部分是否得以分離，只要該部分佔據一定範圍且能作為比對之對象，均予以保護。簡言之，部分意匠之意義為「物品之一部分形態」。

4.4.5.2 得取得註冊的要件

　　依第 3 條，可取得意匠註冊的要件有三：工業利用性、新穎性及創作容易性；另依第 3 條之 2，部分意匠尚包括牴觸申請之要件。工業利用性，指物品的實用性，包括再現性、量產性、達成可能性三者綜合的概念。新穎性採取國內、外公知、公開見於刊物、通訊網路的絕對新穎性概念，但有六個月新穎性優惠期及國際優先權制度。創作容易性，指申請之意匠所屬技藝領域中具有通常知識者（即當業者）得輕易以國內、外周知之意匠為基礎而創作者。

4.4.5.3 保護期限

　　依第 21 條，意匠權期限為自設定註冊之日起十五年屆滿。關連意匠權期限與其原意匠權同時屆滿。原意匠權因存續期間屆滿以外的理由（放棄意匠權、不繳納註冊規費、無效審判確定）而消滅者，尚在存續中之關連意匠權仍得存續。

4.4.5.4 意匠權內容

　　依第 23 條，意匠權人專有在營業上實施其意匠及近似意匠物品之行為。依第 2 條，實施，指製造、使用、讓與、出租、進口，或為讓與、出租而為販賣之要約有關意匠之物品的行為。

　　第 23 條並未將獨立意匠權與關連意匠權分開處理。平成 11 年意匠法創設關連意匠制度，其立法方向係使關連意匠權與原意匠權之間無附麗關係，亦即得以關連意匠權獨立行使權利，故對於關連意匠權

之範圍或期間均無限制,除因原意匠權存續期間屆滿關連意匠權須一併消滅外(因關連意匠與其所屬之原意匠的申請日為同一日),在其他狀況下,關連意匠權均無須隨原意匠權消滅而消滅。

4.4.5.5 說明書規定

依第6條,意匠註冊申請時所提出的申請書及附圖內容,主要包括意匠物品、意匠物品說明、意匠說明等項之文字說明,以及意匠物品的六面圖和必要圖面。圖面的繪製圖法於意匠法施行規則有詳細規定。

4.4.5.6 單一性

依第7條,規定就單一意匠物品分別申請之,採行「一意匠一申請」,即「特定物品的特定形狀」的單一性原則。

惟依第8條,同時販賣、同時使用的組合物品,符合日本通商產業省令所規定的意匠物品,且整體意匠風格統一者,視為單一性之例外情形,得以一「組物」申請一意匠。組物意匠的專有權係由全體物品所構成的單一意匠權,各個獨立的物品不得主張權利,申請註冊時,只要全體物品所構成的意匠須符合前述之保護要件即足,不論各個獨立的物品是否符合前述之保護要件。

4.4.5.7 關連意匠

依第10條,與意匠權人申請註冊之意匠中之一意匠近似之意匠,僅在原意匠申請日與關連意匠申請日為同一日時,不受先申請原則規定之限制。依前述規定,意匠權人就僅與自己註冊的意匠相近似之意匠,可取得關連意匠註冊,但兩意匠之申請日必須為同一日。

4.4.5.8 審查制度

依第17條,採行實體審查制度,經審查符合註冊要件之意匠可取得意匠權並揭載於公報。無異議制度,但有類似我國舉發程序的無

效審判制度。

　　日本「不正競爭防止法」第 2 條第 1 項所列舉的十二種不正競爭行為之類型中，第 3 款商品造形「模仿」行為與日本意匠法產生競合。該款所謂商品造形模仿行為係指自他人商品開始銷售之時起三年以內，模仿該商品造形而有轉讓、輸入等之行為者，應予防止。不正競爭防止法此款之制訂似與歐盟不註冊設計之保護，有某種程度之關聯性。因此，日本的意匠保護制度似乎也採取雙軌保護，以因應產業界兼顧意匠長、短期保護的需求。

4.4.6 韓國設計保護制度

　　韓國一直是與日本的特許、實用新案及意匠保護制度亦步亦趨，直到 2001 年 2 月 3 日，韓國公布之設計法（Design Law）已擺脫了日本意匠制度之束縛，走出自己的路。此次修法的目的在於擴大工業設計之保護範圍，促使其專利制度與國際水準一致，並加強其國內設計產業。韓國設計法制包羅萬象，包括一種設計權兩種審查、多件申請、類似設計、優惠期、組物設計、早期公開、間接侵權、確認設計權範圍之審判等制度，以下簡要說明其修法重點。

4.4.6.1 一種設計權兩種審查

　　依第 1 條，(iv)實體審設計註冊（Examined Design Registration），指須經審查是否完全具備註冊資格的設計註冊。(v)形式審設計註冊（Unexamined Design Registration），指須經審查是否符合本法註冊要件（除第 26 條(2)所定不適用之要件外）的設計註冊。

　　另依第 9 條(6)，得予以形式審設計註冊之設計，應限制在「商業、工業及能源部」以行政命令就法 11 之 2 之商品分類所指定之商品。就指定之商品，僅得申請為形式審設計註冊。依本項之規定，形式審設計註冊僅局限於行政命令所指定之商品，且該商品僅能申請形式審設計註冊；所指定之商品以外之商品分類得申請為實體審設計註

冊。本制度與歐盟的兩階段保護制度截然不同，歐盟為不審查及形式審查，韓國為實體審查及形式審查；歐盟未局限物品類別，韓國劃分實體審及形式審適用之類別；此外，歐盟區分兩種註冊的保護期間，韓國則無此區分。

4.4.6.2 保護的客體

依第 2 條(i)，設計，指物品之形狀、花紋、色彩或其結合（包含物品的一部分，除第 12 條外，以下同），透過視覺而產生的美感印象者（Aesthetic Impression）。

韓國於 2001 年修正之設計法將原本僅保護物品整體外觀之形狀、花紋、色彩或其結合（即形態）之範圍擴大，設計權不僅保護物品整體形態，亦保護其部分形態。部分設計保護之範圍，並非僅及於物品之零件的形態，無論物品之一部分與其他部分是否得以分離，均予以保護。簡言之，部分意匠之意義為「物品之一部分形態」。

4.4.6.3 得取得註冊的要件

依第 5 條，設計的可註冊性（Registrability）包括產業利用性、絕對新穎性（含擬制喪失新穎性）及創作性。

4.4.6.4 類似設計

依第 7 條，設計權人或設計註冊申請人，對於一僅近似於自己註冊設計或申請註冊之設計，得申請註冊為類似設計（Similar Design）。但僅近似於類似設計者，不得申請註冊為類似設計。本條規定與我國聯合新式樣制度完全相同。

4.4.6.5 新穎性優惠期

依第 8 條(1)，因設計註冊之申請權人之本意，在設計申請日之前六個月內，其所有之設計已為公知、公開實施或見於刊物者，不得適用於該設計所有人所提出之該設計或近似之設計申請。本條規定不局

限於因研究、實驗或陳列於展覽會。

4.4.6.6 單一性

依第 11 條(1)，實體審設計註冊申請案應僅有關一設計。亦即實體審設計註冊申請案必須遵守「一設計一申請」之規定。

4.4.6.7 多件申請

依第 11 條之 2 ，形式審設計註冊申請得申請二十個以下之設計；多件申請的設計範圍必須局限於相同分類之商品；多件申請中之設計之間得為原設計與類似設計之關係，而併案申請；多件申請得為另一申請案之類似設計。

4.4.6.8 組物設計

依第 12 條，兩個以上物品係作為組物一起使用，若該組物構成調和之整體（A Coordinated Whole），該設計得申請設計註冊。組物設計之商品應為「商業、工業及能源部」之行政命令所指定者。

4.4.6.9 早期公開

依第 23 條之 2 ，若無違反公共秩序或道德之虞或應予保密之事項者，實體審設計註冊申請人得請求將其申請案公開在設計公報（Design Gazette）。

另依第 23 條之 3 ，申請案公開之效果為：

1.申請人得向在商業或工業上實施（Worked）該申請案之設計或其近似設計之人提出書面警告。
2.申請人得向實施該申請案之設計或其近似設計且明知其已被公開之人，請求支付補償金；放棄、無效處分、撤回、撤銷或無效審判判決經公開之設計註冊申請案者，補償金之請求權應視為自始不存在。

4.4.6.10 實體審查事項

依第26條(1)(i)，實體審設計註冊申請案違反產業利用性、新穎性（含擬制喪失新穎性）、創作性、不予註冊之事由、類似設計、設計註冊類別、共同申請、一式樣一申請、組物設計及先申請原則等者，不得予以註冊。

4.4.6.11 形式審查事項

依第26條(2)，形式審設計註冊申請案違反產業利用性、不予註冊之事由、設計註冊類別、共同申請、多件申請、組物設計等者，不得予以註冊。

4.4.6.12 形式審設計註冊之異議

依第29條之2，從形式審設計註冊設計權設定註冊之日起，至其公開之日以後三個月期間內，任何人認為該註冊有違反註冊要件、不予註冊之事由、類似設計、共同申請、先申請原則之情事之一者，得提起異議。對於多件申請案之設計註冊，得就任一設計提起異議。

4.4.6.13 設計權期間

依第40條，設計權期間應自其設定註冊之日起十五年。惟類似設計之設計權期間屆滿之日應為原設計之設計權期間屆滿之日。

4.4.6.14 設計權內容

依第41條，設計權應有在商業或工業上實施註冊設計或與其近似設計之排他權利。依第2條，實施，指製造、使用、讓與、出租、進口，或為讓與或出租而為販賣之要約該設計所應用之物品的行為（包含為讓與或出租之目的的陳列）。

4.4.6.15 類似設計之設計權

依第42條，類似設計的設計權應與其原設計之設計權合一。本

條與第 40 條反映韓國類似設計仍沿襲日本類似意匠制度,並未改變。

4.4.6.16 設計權範圍

依第 43 條,註冊設計所賦予之保護範圍應取決於申請說明書之用語(Terms)、申請書所附之圖面、照片或樣品所表現之設計,及該設計之目的及意圖(Intent and Purpose)之說明。本條明確規定設計權範圍之界定基礎在於說明書之圖面及文字說明。

4.4.6.17 與另一註冊設計之關係

依第 45 條,實施註冊設計會利用他人之設計或近似設計、發明、新型、商標或著作權;或當設計權牴觸他人之專利權、新型權、商標權或著作權,未得先申請之專利權人、新型權人或商標權人之同意,不得在商業或工業上實施該註冊設計。實施與註冊設計近似的類似設計會利用或牴觸他人之設計權、發明權、新型權、商標權或著作權者,亦同。本條規定類似日本意匠法第 26 條。

4.4.6.18 間接侵權

依第 63 條,在商業或工業上製造、讓與、出租、進口,或為讓與或出租而為販賣之要約專供製造註冊設計或類似之設計物品所應用之物品的行為,視為侵害設計權。

4.4.6.19 設計註冊之無效審判

依第 68 條,利害關係人或審查官認為該註冊有違反註冊要件、不予註冊之事由、類似設計、共同申請、先申請原則之情事之一者,得請求設計註冊的無效審判。依第 11 條之 2 申請多件申請者,得就任一設計請求審判。即使設計權消滅後,仍得請求無效審判。設計註冊無效審判判決確定者(類似設計之設計註冊除外),設計權視為自始不存在(除違反條約者外)。原設計之設計註冊無效審判判決確定

時，類似設計之設計註冊亦應無效。

4.4.6.20 確認設計權範圍的審判

依第69條，設計權人或利害關係人得請求為確認設計註冊所保護之設計權範圍之審判。

4.4.7 中國大陸設計保護制度

中國大陸係將發明、實用新型（即新型）及外觀設計（即新式樣）的保護合併於一部專利法，對於工業設計的權利稱為外觀設計專利。其外觀設計產品分類表係譯自世界智慧財產權組織編發的「國際工業設計分類表」，該分類源於「國際工業設計分類羅卡諾協定」。

4.4.7.1 保護的客體

依實施細則第2條，所謂外觀設計是指產品的形狀、圖案、色彩或者其結合所做出的富有美感並適於工業應用的新設計。外觀設計的構成要件包括物品性、造形性、美感性，可取得外觀設計專利的客體為適於工業應用的新設計。申請外觀設計的態樣有六種，在形狀、圖案及色彩結合的七種態樣中，唯有單一色彩的態樣沒有給予保護。

4.4.7.2 得取得保護的要件

依第23條，可取得外觀設計專利的要件有新穎性、創造性、工業性（工業利用性）。新穎性採行國內、外公開見於刊物及國內公開使用的相對新穎性概念，但有六個月新穎性優惠期及國際優先權制度。創造性的字眼未見於專利法相關法律條文，惟其《外觀設計申請審查指導》一書中稱第23條所指的「不相近似」就是創造性，所謂創造性即指外觀設計與另一設計有明顯的區別，而該外觀設計非司空見慣的外觀設計造形者。新穎性及創造性的判斷主體為一般購買者，亦即普通知識領域的人員。尤須注意的，一般購買者對於近似判斷的

程度不如專業人士敏銳，故其判斷近似的範圍較專業人士所判斷者更爲寬廣。所謂工業性包括工業生產性、再現性、量產性，爲三者綜合的概念。

4.4.7.3 保護期限

依第 42 條，外觀設計的保護期限爲自申請之日起十年屆滿。另依第 40 條，外觀設計專利權自公告之日起生效。

4.4.7.4 外觀設計專利權的內容

依第 11 條，任何單位或個人未經專利權人許可，不得爲生產經營目的而製造、銷售或進口其外觀設計專利產品。

4.4.7.5 形式審查制度

依第 40 條，外觀設計專利申請經初步審查未發現核駁理由者，發給專利證書，並予以登記公告。

另依實施細則第 44 條，初步審查爲一般程序審查及公告內容的初步檢索，亦即只審查明顯違反公共利益、外國人之申請資格、代理人之資格、單一性、說明書補充修正之規定、外觀設計之客體、先申請原則及分割之規定。新穎性及創作性留待異議程序執行。

4.4.7.6 說明書規定

外觀設計專利的申請文件主要包括對產品的說明、對外觀設計的說明等文字說明，以及表現外觀設計內容的圖紙或照片。圖面的繪製圖法於專利法實施細則有詳細規定。

4.4.7.7 單一性

依第 31 條，一件外觀設計專利申請應限於一件產品的外觀設計，但屬於同一類別且習慣上成套出售或使用的產品，若其整體外觀設計風格統一者，即使包含兩件以上的外觀設計，仍可作爲一件專利

申請。

4.4.7.8 專利無效宣告請求

依第 45 條，自公告授予專利權之日起，任何單位或個人認為該專利權的授予不符合專利法有關規定者，得請求專利複審委員會宣告該專利權無效。另依第 47 條第 1 項，宣告無效的專利權視為自始即不存在。

第 5 章

國際優先權制度

設計專利——理論與實務

國際優先權制度

　　在申請專利時，申請人常苦惱於何謂「優先權」？一般所謂「優先權」包括國際優先權、國內優先權、展覽優先權及因被濫用而生之優先權等四種。以下僅以「國際優先權」與「展覽優先權」為例加以說明。

　　以「國際優先權」來說，其主要目的在於保障發明人不至於在某一會員國申請專利後，因為公開、實施以致不符合專利要件，或被他人搶先在其他會員國申請該發明，以至於無法取得其他會員國之專利保障。依專利法規定，申請人在世界貿易組織會員或與我國相互承認優先權之外國第一次申請專利，以該外國申請之專利申請案為基礎，於十二個月（新式樣為六個月）期間內在我國就相同技術申請專利者，申請人得主張該外國專利申請案之申請日為優先權日，作為判斷該申請案是否符合新穎性、擬制喪失新穎性、進步性及先申請原則等專利要件之基準日，此即國際優先權。申請人就相同發明如已向世界貿易組織會員或與我國相互承認優先權的國家第一次依法申請專利，就可以在第一次申請專利之日起十二個月內（新式樣為六個月內），向我國主張優先權。主張優先權的專利申請案，應在申請該專利同時提出聲明，並於申請書中載明在外國的申請日及受理該申請的國家。且應在申請之日起四個月內，檢送經外國政府受理該申請案的證明文件正本，方符合取得國際優先權的程序。

　　另外，以「展覽優先權」來說，其主要目的在於保障發明人不至於在某一展覽中，因為公開其創作而導致喪失他日向政府申請專利的權利。換言之，「優先權」制度的設計，乃是為了保障創作人有一合法的緩衝時間，好向他國或本國提出專利申請，以避免創作人的創作遭他人捷足先登，搶先一步被他人「先申請」

取得專利所造成的不公平事宜。

　　舉例來說，日本世界博覽會（愛知博覽會）於 2005 年 3 月
25 日起至 2005 年 9 月 25 日止舉辦為期一百八十五天的展覽。受
邀參展國家遍及全球，預計參觀人數更高達一千五百萬人次。在
該博覽會中所展出的各類創作，創作人乃保有一定時間的優惠期
（新式樣為六個月內）可向我國提出專利申請，而我國政府屆時
將以該展覽日期，作為判斷該申請案是否符合專利要件的時間
點。也就是說，若創作人在 2005 年 3 月 25 日於日本世界博覽會
公開展覽其設計創作，只要在 2005 年 3 月 25 日起六個月內向我
國提出設計專利申請，智慧財產局將以 2005 年 3 月 25 日作為判
斷該案是否符合專利要件的時間點。以避免該創作人因為公開其
創作，而遭他人率先申請專利，導致原創作人權利的損失。

　　依外國的立法例及優先權之性質，一般所稱之「優先權」包括國
際優先權（巴黎公約優先權）、國內優先權、展覽優先權及因被濫用
而生之優先權四種，本章僅探討國際優先權制度。

　　國際優先權制度源於 1873 年在奧地利舉辦的國際博覽會，當時
應邀的各國發明人深恐其發明尚未向該國提出專利申請，若應邀展
覽，將因公開其發明而喪失新穎性，故即使熱衷參展卻裹足不前。有
鑑於此，1883 年保護工業財產權巴黎公約（簡稱巴黎公約）首度揭
櫫國際優先權制度，主要目的在於保護發明人在某一國家申請專利
後，不至於因公開、實施或被他人搶先在其他國家申請專利，而無法
取得專利保護。

5.1 國際優先權的立法宗旨

　　由於各國專利保護制度均採屬地主義，發明人或創作人若欲取得
本國以外其他國家的專利保護，須依各國法律分別一一提出專利申

設計專利——理論與實務

請。但是各國語言文字與法令、規章並不一致，且路途遙遠，要求申請人必須於同一天提出各國之專利申請實在不切實際。而且幾乎所有國家的專利制度均採先申請原則（僅美國採先發明主義），為避免相同的發明、創作被他人搶先申請，故1883年原始的巴黎公約第4條即首先揭櫫國際優先權制度。

我國於2002年成為世界貿易組織會員，依世界貿易組織及「與貿易有關的智慧財產權」協定第2條規定，會員應遵守巴黎公約第1條至第12條及第19條規定，我國爰參照巴黎公約修訂專利法中有關國際優先權制度的規定。

5.2 國際優先權的意義

參照巴黎公約第4條A(1)規定：「任何人於任一成員國，已依法申請專利、或申請新型或設計、或商標註冊者，其本人或其權益繼受人於法定期間內向另一成員國申請時，得享有優先權。」準此，同一申請人或其合法繼承人於特定期間內，就相同專利申請案向不同國家提出申請時，申請人得主張以作為主張優先權之基礎的外國申請案（以下簡稱優先權基礎案）之申請日，作為審查後申請案是否符合新穎性（含擬制喪失新穎性）、創作性（進步性）等專利要件及先申請原則的判斷基準日。

5.3 國際優先權的法律規定

專利法第129條第1項準用第27條第1項規定：申請人就相同新式樣在世界貿易組織會員或與中華民國相互承認優先權之外國（以下簡稱互惠國）第一次依法申請專利，並於第一次申請專利之日起六個月內（專利法第129條第2項），向中華民國申請新式樣專利者，

得主張優先權。第 27 條第 3 項規定：外國申請人為非世界貿易組織
會員之國民且其所屬國家與我國無相互承認優先權者，若於世界貿易
組織會員或互惠國領域內，設有住所或營業所者，亦得依第 1 項規定
主張優先權。

　　依前述之規定，得主張優先權之實體要件包括：得主張優先權之
人、申請案所屬之國家、第一次申請案、依法申請、專利案、相同新
式樣及得主張優先權之期限（稱為優先權期間，發明、新型專利之優
先權期間為十二個月）等。

　　除必須符合前述所列之實體要件外，專利法第 28 條第 1 項規
定：主張優先權時，應於申請專利同時提出聲明，並於申請書中載明
在外國之申請日及受理該申請之國家。第 2 項規定：申請人應於申請
日起四個月內，檢送經前項國家政府證明受理之申請文件。

5.4 得主張優先權之人

　　依專利法第 5 條第 2 項規定，除專利法另有規定或契約另有約定
外，專利申請權人，指發明人、創作人，或其受讓人或繼承人。提出
專利申請並主張優先權之申請人必須是優先權基礎案之申請人或其受
讓人或繼承人。

　　此外，得主張優先權之人的條件如下，申請人有二人以上者，每
一申請人均須符合下列條件之一：

1. 所屬之國家為世界貿易組織會員或互惠國。
2. 在世界貿易組織會員或互惠國境內有住所或營業所（即準國
 民）。
3. 我國國民或準國民。

　　依前述巴黎公約第 4 條 A(1)，僅規定「任何人」及「繼受人」在
法定要件下得主張優先權。依該公約，「任何人」指符合公約規定得

享有權利之人，亦即符合公約第2條（國民待遇原則）或第3條（準國民待遇原則）規定，為成員國國民或雖非成員國國民但於成員國境內有住所或真實而有效之工商營業所者。「繼受人」亦必須符合第2條或第3條所定之資格。

判斷申請人的身分是否符合前述規定之時機，為第一次申請之時及主張優先權之時，無論是原申請人的第一次申請或第一次申請之後受讓人在他國之申請，二人於先、後「申請之時」均須符合上述規定。亦即申請人在提出優先權基礎案及後申請案時，必須具備主張優先權的資格，但不須自始至終均具備該資格，仍得有效主張優先權。例如優先權基礎案申請人得將優先權移轉給非成員國國民，後者主張優先權時，該國已成為成員國；申請人亦得將優先權移轉給非成員國國民，後者再將優先權移轉給成員國國民。

互惠國國民主張優先權者，所主張之優先權日不得早於該互惠國與我國互惠公告生效之日；世界貿易組織會員之國民或準國民或互惠國準國民主張優先權者，所主張之優先權日，不得早於2002年1月1日（我國成為世界貿易組織會員之日）。

博登豪森（G.H.C. Bodenhausen）教授所著 "Guide to the Application of the Paris Convention for the Protection of Industrial Property" 之釋義：「優先權得單獨移轉給繼受人，不問是否一併移轉第一次申請案，亦即第一次申請案得由原申請人持有或移轉給第三人。只要在優先權期間內，優先權得分別移轉給兩個以上成員國的後申請案。優先權為獨立之權利，但在優先權期間內，當其被使用於一個以上成員國之後申請時，則成為該等後申請案的從屬權利。」惟難以想像申請案與優先權分別移轉對於優先權主張可能產生之效果。

我國專利專責機關認為優先權係依附於申請權，不能單獨移轉。專利審查基準指出：在我國之申請案與優先權基礎案之申請人或受讓人不一致，而後申請案所附之申請權證明書已由優先權基礎案之創作人合法簽署讓與者，由於優先權係依附於申請權，故仍應受理其優先權主張。

5.5 得被主張優先權之基礎案

主張國際優先權之基礎案必須符合之條件詳述如下：

5.5.1 所屬之國家

無論申請人為本國人或外國人，優先權基礎案所屬之國家必須是外國，且必須是世界貿易組織會員或互惠國，或世界貿易組織會員之國民依國際條約（如國際工業設計註冊海牙協定）或地區性條約（如荷比盧設計法、歐盟設計規則）提出之申請案，但其必須具有各會員之國內合法申請案之效力，始得據以主張優先權。

參照巴黎公約第 4 條 A(2)規定：「若依任一成員國之國內法，或依成員國家間締結之雙邊或多邊條約所提出之申請案，係符合國內合法申請程序者，應承認其有優先權。」例如 1925 年有關國際工業設計註冊海牙協定，該協定第 4 條(4)規定符合巴黎公約第 4 條取得優先權之設計，得於協定中主張優先權，不須受協定中其他規定之限制。該規定對於海牙協定之成員國有拘束力，而對於非海牙協定成員國，巴黎公約成員國必須承認該協定之註冊或申請所主張之優先權。我國雖非巴黎公約成員國，但依世界貿易組織／與貿易有關的智慧財產權規定，我國有遵守前述規定之義務。

依巴黎公約第 4 條 A(1)，優先權基礎案應為向成員國提出之申請案。若非如此，嗣後申請人向成員國主張優先權時，不得以其非成員國之申請案作為優先權基礎案，理由在於該申請案並非巴黎公約範圍內之申請。至於優先權基礎案係向成員國提出，但嗣後主張優先權之申請案非屬成員國者，非屬巴黎公約的規範，法理上應依該國之國內法決定。

若申請人第一次申請案非屬世界貿易組織會員或互惠國，第二次申請案屬世界貿易組織會員或互惠國，然後再到我國申請專利。對於

此種情形，專利專責機關之專利審查基準指出：第一次申請案必須是在世界貿易組織會員或互惠國領域內所提出者。因爲第一次至第二次申請案之間有時間差，若優先權期間自第二次申請之次日起算的話，將造成優先權期間推移的效果，亦即自第二次申請之次日起算的優先權期間，其終日距第一次申請之次日必然超過法定的十二個月（新式樣六個月），連帶也將專利權期限屆滿之日向後推移，因而損及社會利益。

5.5.2 第一次申請案

第一次申請案，指在世界貿易組織會員或互惠國領域內所提出之專利申請案爲第一次提出之專利申請案。第一次申請案之認定與優先權期間的起算有密切關係；新式樣之優先權期間爲第一次申請專利之日（以下簡稱優先權日）起算六個月。若優先權期間無須從第一次申請專利之日起算，申請人就同一技術內容主張第二次甚至第 N 次申請案爲優先權的基礎，將永無休止得以連續主張，導致所申請的專利保護期限不當延長，而且所訂的優先權期間限制變得毫無意義。

雖然巴黎公約條文並未規定優先權基礎案必須爲成員國內第一次提出之申請案。但依第 4 條 C(2)，優先權期間係自第一次申請案之申請日起算；又依 C(4)，在例外情形下，後申請案得視爲第一次申請案，並以其申請日起算優先權期間。因此，申請人不得以在成員國內第一次申請案以外之後申請案主張優先權，以避免就同一技術有先、後一連串的優先權主張。

各國專利的法律制度不同。實務上，必須判斷是否屬於第一次申請案之態樣有下列兩種：

1. 美國全部連續申請案（Continuation Application）：由於美國全部連續申請案圖面所揭露之新式樣，係援用其申請在先之母案申請專利範圍中未申請但已揭露於說明書或圖面之新式樣，該

全部連續申請案並未新增其他新式樣。因此，母案為「第一次申請案」，全部連續申請案並非「第一次申請案」。後申請案主張優先權時，必須以該母案為優先權基礎案。

2. 美國部分連續申請案（Continuation-in-part）：由於美國部分連續申請案圖面所揭露之新式樣，有一部分係援用其申請在先之母案申請專利範圍中未申請但已揭露於說明書或圖面之新式樣，而其他部分則為新增的新式樣。因此，母案所揭露之新式樣為「第一次申請案」，部分連續申請案所揭露之新式樣中已揭露於母案之部分並非「第一次申請案」；但部分連續申請案中新增而未揭露於母案之部分，則部分連續申請案為「第一次申請案」。後申請案主張優先權時，其申請專利之新式樣已揭露於該母案者，必須以該母案為基礎案；而其他僅揭露於部分連續申請案者，則必須以該部分連續申請案為基礎案。

具體的例子，如圖5-1所示。就P2之新式樣A+B+D及A+B+E中之A+B而言，P2享有P1衍生之權利，P2為P1的部分連續申請案，而非專利法第27條第1項所稱之「第一次申請」。因此，即使P1被放棄、撤回、不受理或未公開，仍不得認可後申請案之案例1所主張P2的優先權（本例中P1至後申請案之申請日亦已超過優先權期

● P1為部分連續申請案之母案，P1與P2之申請人為同一人
● P2為P1的部分連續申請案
● P為新式樣內容A+B+C成為公知文獻
● 後申請案案例1及案例2主張部分連續申請案P2的優先權

2001.7.1	2002.1.1	2002.3.1	2002.7.1
基礎案 P1	基礎案 P2(CIP)	公知文獻 P	後申請案
claim1：A+B	claim1：A+B+D	A+B+C	案例1：A+B
claim2：A+B+C	claim2：A+B+E		案例2：A+B+D

圖5-1　部分連續申請案的圖例

間）；而後申請案之案例2新式樣A+B+D與P2 claim 1相同，得認可以P2為基礎所主張之優先權。由於認可後申請案之案例2以P2為基礎所主張之優先權，揭露A+B+C之公知文獻P得為案例1之先前技藝，但不得為案例2之先前技藝。

對於前述第一次申請案，巴黎公約第4條C(4)尚有一例外規定：「在同一成員國所提之後申請案，與第一次申請案技術相同，若後申請案提出時，優先權基礎案已撤回、拋棄，或駁回且未予公開經公眾審查，亦未衍生任何權利，且尚未為主張優先權之依據者，則後申請案得視為第一次申請案，其申請日應據為優先權期間之起算點。嗣後該較先之申請案不得為主張優先權之依據。」

雖然此例外規定違反了以第一次申請案為優先權基礎案的原則，而以後申請案之申請日為優先權日。其係考量發明專利申請人為盡早提出申請取得權利及優先權，以致申請的內容經常未完全如申請人之意願（設計、商標亦偶有同樣情形），若無特別規範，會限制申請人以較完善的技術內容取得專利。因此，特別規定在特定情形下，得以後申請案取代第一次申請案作為優先權基礎案。

在同一國內提出相同客體之先、後申請案，得以後申請案作為優先權基礎案之前提是該先申請案必須符合下列全部條件，欠缺任一條件，應否准其主張：

1.在後申請案提出前（申請日或申請日之前），先申請案已撤回、拋棄或不受理。
2.先申請案尚未公開。
3.先申請案尚未衍生任何權利。
4.先申請案尚未於國內、外被主張優先權。

在提出先申請案至後申請案之期間內，申請人於國內、外就相同客體提出另一申請案者，則不得以該後申請案取代先申請案作為優先權基礎案，因其在提出申請時已非「第一次申請案」。

雖然巴黎公約釋義指出：一旦後申請案取代先申請案作為優先權

基礎案，則任一成員國不得允許申請人以該先申請案作爲優先權基礎
案。惟審查實務上，除非是舉發事件，否則幾乎不可能執行。

5.5.3 依法申請

對於「依法申請」，專利法並未明確規定，惟參照巴黎公約第 4
條 A(2)規定：「若依任一成員國之國內法，或依成員國家間締結之雙
邊或多邊條約所提出之申請案，係符合國內合法申請程序者，應承認
其有優先權。」第 4 條 A(3)規定：「國內合法申請程序，指足以確定
在有關國家內所爲之申請日者，而不論該申請案嗣後之結果。」所謂
「依法申請」，指依受理優先權基礎案之外國國內合法申請程序，正式
提出形式上具備法定申請要件之申請文書，並經受理且足以確定在該
國所提專利申請案之申請日者，不論正式受理後，該申請案是否遭撤
回、放棄、核駁或無效處分之結果。因此，依法申請係依是否完成該
外國國內合法申請程序而定，與實體要件完全無關，判斷的關鍵在於
取得申請日與否。即使形式要件仍有欠缺，若已足以確立申請日者，
仍得認定爲依法申請。

國內合法申請程序，決定於優先權基礎案受理國之國內法，該受
理國之國內法決定何謂「國內合法申請程序」，亦同時決定了赴另一
國或依國際公約申請之資格（若該國亦屬巴黎公約之成員國者），例
如前述國際工業設計註冊海牙協定。

5.5.4 專利案

對於「申請專利」，依專利法第 2 條，指包括發明、新型及新式
樣三種專利。另參照巴黎公約第 4 條 I 規定：「(1)在申請人得選擇申
請專利或發明人證書之國家內所提出之發明人證書申請案，亦得享有
本條規定之優先權，其要件及效果均與專利申請案同。(2)在申請人

得選擇申請專利或發明人證書之國家內，發明人證書之申請人依本條有關申請專利之規定，應享有發明專利，新型或發明人證書申請案主張優先權之權利。」因此，「申請專利」包括等同於發明、新型或新式樣專利之各種工業財產權，例如發明人證書，但不含商標。

發明人證書，係由政府核發之文件，在該制度下，實施發明的權利歸政府所有，而發明人則可自政府獲得獎勵。

5.6 相同新式樣

得主張優先權之「相同新式樣」，指該新式樣所屬技藝領域中具有通常知識者依據優先權基礎案申請專利之說明書、圖式或圖說中圖面及文字所揭露之內容，能直接得知後申請案圖面中所揭露申請專利之新式樣，而不會產生不同視覺效果者。「相同新式樣」，指相同物品之相同設計的範圍，並非指二者之內容必須完完全全相同，或者說明書、圖式或圖說等之格式均須相同不可。蓋因各國專利的法律制度不同、語言文字不一致、對於說明書或圖說記載事項之有關規定不同，要求形式上或內容完全相同並不切實際。舉例說明如下：

1. 優先權基礎案包含二個以上設計，例如美國的多件申請（Multiple Application），申請人據以向我國申請新式樣專利時，只要該外國專利說明書、圖式或圖說明確揭露之設計與向我國申請專利之新式樣相同即可，無需所記載之新式樣格式亦符合我國一式樣一申請之規定。惟為求符合我國一式樣一申請之規定，仍必須將該外國申請案所包含之設計分割申請。

2. 新式樣專利並無日本的「組物意匠」制度，且對於一式樣一申請之規定亦非完全明確，故對於特殊的新式樣物品，例如組合物品、成套物品等；例如積木、西洋棋子、文具組合、工具套件組合、成套家具等，是否屬於單一物品仍有爭議者，應如前

述第 1 點所指，只要在外國第一次依法申請之基礎案明確揭露之設計與向我國申請專利之新式樣相同即可。

3. 新式樣專利並無部分設計（Portion Design）制度，即在優先權基礎案之圖面中，必須將要申請專利之部分以實線表示，其他部分以虛線表示。若優先權基礎案中之部分設計爲向我國申請專利之新式樣的一部分，因實務上該申請案不符合我國新式樣專利的物品性規定，而爲不適格之新式樣專利申請案，且圖面中所繪製之線條亦不符合規定。爲與國際接軌，對於外國部分設計之優先權基礎案，專利專責機關之專利審查基準規定得將圖面上的虛線補實爲實線，以完整的新式樣物品向我國申請，並據以主張優先權。至於補充修正後，實線所表示之新式樣物品是否爲原先虛線所揭露者，則須就補充修正之規定予以認定。另外，在外國僅以立體圖提出申請者，原則上得轉變爲六面圖向我國申請，而是否屬相同新式樣，亦須就補充修正之規定予以認定。

4. 優先權基礎案圖面中所揭露者爲單一新式樣，而且其構成元件亦符合一式樣一申請要件，例如錶殼和錶帶構成的手錶。向我國申請新式樣專利可分爲三種態樣：手錶、錶殼、錶帶，各個態樣均符合「直接得知」的判斷原則，故三種態樣均得分別申請新式樣專利，主張優先權。

巴黎公約第 4 條 C(4)規定：「在同一成員國所提之後申請案，與第一次申請案技術相同，……。」後申請案與優先權基礎案，必須包含相同的技術內容。亦即，就發明專利、新型、發明人證書而言，優先權基礎案之申請文件整體與後申請案申請專利範圍必須具有相同的發明或創作；就設計而言，則必須有相同的設計；就商標而言，則必須有相同的商標圖樣等並指定使用於相同的物品。

巴黎公約第 4 條 H 規定：「若主張優先權之若干發明元件已揭露於優先權基礎案申請文件整體中，則不得以該發明元件未見於申請專

利範圍爲由，否准優先權主張。」

　　雖然巴黎公約第4條C(4)中規定優先權基礎案與後申請案之技術必須相同。專利申請之技術是否相同不易認定，此因各國國內法相去甚遠，且說明書及申請專利範圍之撰寫方式亦不相同。若僅因各國撰寫規定不同，致喪失優先權，並不公平。因此，有關專利申請技術是否相同，有較彈性之規定。

　　多數國家法律規定，擬受專利制度保護的技術內容，必須以一項或一項以上的申請專利範圍明定之。部分國家要求申請專利範圍必須相當明確，有些國家則只要求載明發明技術之原理即可。因此，後申請案中主張優先權之技術，雖未出現在優先權基礎案之申請專利範圍中，亦不得排除優先權主張。

　　此項規定有其雙重意義：若就優先權基礎案之申請文件整體觀之，發明技術已揭露於其中，則可據以主張優先權；而若於另一更早之申請案內容中已可窺知本發明技術，則該案始爲「優先權基礎案」，原擬據以主張優先權的「優先權基礎案」則不符第一次申請案之要件，而不得爲主張優先權之依據。

　　此外，申請人於外國申請某一種專利，於我國改請他種專利，是否可就該外國之專利申請主張優先權？或於外國及我國申請同一種專利，但嗣後經改請，而爲不同種類之專利者，能否就該外國之專利申請主張優先權？這兩種狀況我國專利法均未予規定，惟各國法制對於發明、新型、新式樣的規定未必一致，甚至有些國家並無新型、新式樣專利制度，上述兩種狀況理應爲法所容許。

　　前述第4點中之手錶申請案雖然符合單一性規定，但是亦可視爲包含數個新式樣物品（錶殼及錶帶），若分割申請，依我國專利法第129條第1項準用第33條第2項規定：「……如有優先權者，仍得主張優先權，……。」

　　巴黎公約第4條G亦有類似規定：「(1)經審查，若發現專利申請案包含一項以上之發明，申請人得將其申請案分割爲若干申請案，並以原申請日爲各分割之後申請案之申請日，若有優先權者，得保留

優先權。(2)申請人亦得自行將專利申請案分割，並以原申請日為各分割之後申請案之申請日，若有優先權者，得保留優先權。各成員國得自行決定分割之核准條件。」

所謂相同創作（或相同發明）是否須為同一種類專利，專利法並未明訂。參照巴黎公約第 4 條 E 之規定，優先權基礎案為新型後申請案為新式樣者，其優先權期間為六個月。因此，相同創作不須為同一種類專利，只要優先權基礎案之申請文件整體揭露與後申請案申請專利之新式樣相同的創作內容即可。

5.7 優先權期間

依專利法第 129 條第 1 項準用第 27 條及第 129 條第 2 項規定，向我國申請新式樣專利，得主張享有優先權之期間，係在世界貿易組織會員或互惠國第一次依法申請專利之次日起六個月內。

考量優先權期間之因素有兩點：

1. 製作申請專利文件及準備各種相關手續需要相當時間。
2. 檢討向各國申請專利之必要性及相關之市場調查需要相當時間。

新式樣專利的優先權期間僅為六個月，與巴黎公約的規定一致，除係因新式樣專利的特性：商品生命週期短暫、追隨流行、易遭模仿之外，新式樣專利圖說的製作較發明、新型專利的說明書來得簡易省時，故不宜如發明、新型專利有十二個月的優先權期間。

我國專利法雖未規定不同種類專利改請後是否仍得享有優先權，惟專利專責機關之專利審查基準指出：「優先權基礎案為新型或新式樣而後申請案為新式樣者，其優先權期間均為六個月。」

此外，專利專責機關 2005 年版專利審查基準指出：「主張不喪失新穎性之優惠與優先權的效果不同，前者之規定僅係將六個月優惠

期間內原本已喪失新穎性之新式樣，包括陳列於政府主辦或認可之展覽會之新式樣，或他人違背申請人之本意而擅自洩漏其從申請人或創作人得知之新式樣，均不視爲先前技藝的一部分；而非以公開日爲判斷新穎性要件之基準日。……優先權期間之計算應以外國第一次申請日之次日起算六個月，若另有主張不喪失新穎性之優惠，優先權期間之起算仍不得溯自展覽當日。」此規定與舊審查基準之規定不同，主要考量點：

1. 我國對於不喪失新穎性之優惠（專利法第110條第2項）的規定與外國法制不一定一致，且我國政府並無義務受外國政府核准不喪失新穎性之優惠的拘束。

2. 優先權與不喪失新穎性之優惠兩者之法律效果不同。若外國政府核准了優先權基礎案不喪失新穎性之優惠，主張該優惠之情事的公開日早於優先權日，亦早於在我國之申請日。準此，若依舊審查基準，將主張該優惠情事之公開日作爲優先權日，則因優先權之效果，使該兩日期之間所公開之技術不被視爲先前技術，這樣的結果不僅有損公眾之利益，且申請人所取得之利益相對的亦優於外國政府所核准不喪失新穎性之優惠。

雖然巴黎公約第11條 (2)規定：「前述暫時性保護，不應延長第4條所規定之期間。若申請人於稍後提出優先權之主張，則任一國之主管機關得規定優先權期間係自商品參展之日起算。」惟釋義 (g) 亦指出：「第 (2) 款係規範此暫時性保護與公約第4條優先權間之關係，尤其，當此暫時性保護係以優先權的方式爲之時，二者的期間得否合併計算等。所謂合併計算，係指申請人先自其參展之日起之特定優先權期間內提出申請，復於第4條所定之優先權期間內，於另一國提出申請。依第一句可知，其並不允許前述合併計算，概以優先權期間不得延展。然而，第二句保有相當的自由予受理保護申請之成員國。若參展發生在申請案提出之前，則第4條之優先權期間依參展之日起算，而不延長其優先權期間。」由釋義觀之，成員國國內法並無

義務規定「優先權期間係自商品參展之日起算」。鑑於主張不喪失新穎性之優惠與優先權的效果不同，而且實務上會造成前述考量點之困擾，我國專利專責機關改變舊審查基準之作法，係屬明智之舉。

再者，參照前述釋義，指「……尤其，當此暫時性保護係以優先權的方式為之時，二者的期間得否合併計算……」，似指以優先權保護不喪失新穎性之情事，亦即不是「不喪失新穎性之優惠」，而是「不喪失新穎性之優先權」者，則二者的期間得合併計算。參照歐盟設計法 Art.44 展覽優先（Exhibition Priority）規定：「1.若歐盟註冊設計申請人已在「國際展覽公約」（1928 年 11 月 22 日簽署於巴黎，且在 1972 年 11 月 30 日最後修正）條件下的官方或官方認可的國際展覽會上，揭露設計所應用或融入之產品，且從該產品第一次揭露之日起六個月期間內提出申請者，其得在 Art.43 之意義下，主張從該展覽日之優先權…… 3.在會員國或第三國核准的展覽優先，不延長 Art.41 所定之優先權期間。」由該條文，明白記載了「展覽優先」，且規定了其具 Art.43 國際優先權之法律效果，並得主張從該展覽日起算之優先權。由於我國法制對於不喪失新穎性之情事係以優惠期予以保護，致有優惠期與優先權期間不得合併計算之結果，應屬合理。

巴黎公約第 4 條 C 規定：「(1)前述優先權期間，對於發明專利及新型應為十二個月，對於設計及商標為六個月。(2)此項期間應自第一次申請案之申請日起算，申請當日不計。(3)在申請保護其工業財產之國家內，若有關期間之最後一日為國定假日，或為主管機關不受理申請之日時，此期間應延長至次一工作日。」另參照第 4 條 E：「(1)設計申請案所據以主張之優先權基礎案為新型申請案時，其優先權期間應與設計之優先權期間相同。(2)新型申請案得依發明專利申請案主張優先權，反之亦然。」依 E 項規定，只要創作內容相同，先、後不同類型之申請案（一為新型一為設計），仍得主張優先權，本項僅明定優先權基礎案為新型，後申請案為設計者，優先權期間應依設計之六個月期間計算。相反的情況，優先權基礎案為設計而後申請案為新型專利時，優先權期間理應為六個月。

　　前述 E 項之規定係顧及社會公眾之利益。通常第一國的專利申請案決定其在他國申請專利得否主張優先權，諸如優先權之享有、申請日之認定、優先權期間之計算等，均以第一國申請之專利為準。若向第一國申請新型專利，其後在第二國仍申請新型專利並主張優先權，經審查後改請為新式樣專利，而仍享有十二個月優先權期間的話，則第七至十二個月所有已核准之專利必然處於不安定的狀態（因向第二國申請新式樣專利並以第一國新式樣專利申請案為基礎主張優先權者，僅有六個月的優先權期間），對於公眾並不公平，而且也會導致權利的濫用（即不管是否適法，於第一國皆先申請新型專利，據以獲取第二國有十二個月的優先權期間，嗣後為求適法，再改請為新式樣專利），如此將增加行政機關的負擔，並損及社會利益。

5.8 複數優先權及部分優先權

　　優先權可分為：一般優先權、複數優先權、部分優先權。專利專責機關之專利審查基準指出：

1. 一般優先權：後申請案申請專利範圍中所記載之發明已全部揭露於一件優先權基礎案，而該後申請案僅以該優先權基礎案主張優先權者，稱為「一般優先權」。
2. 複數優先權：後申請案申請專利範圍中所記載之複數個發明已全部揭露於多件優先權基礎案，而該後申請案以該優先權基礎案主張優先權者，稱為「複數優先權」。
3. 部分優先權：後申請案申請專利範圍中所記載之複數個發明中之一部分已揭露於一件或多件優先權基礎案，而該後申請案以該優先權基礎案主張優先權者，稱為「部分優先權」。

　　專利法第 129 條第 1 項準用第 27 條第 2 項規定：「依前項規定，申請人於一申請案中主張二項以上優先權……。」似可推論，新

式樣專利亦有複數優先權及部分優先權之適用。實務上新式樣專利得否主張複數優先權或部分優先權？即使見解分歧，惟依各國法制，除有多件申請制度者外，均未聞有核准複數優先權或部分優先權之情形。我國並無多件申請制度，故實務上亦未曾核准複數優先權或部分優先權。

巴黎公約第4條F規定：「成員國不得以下列事由否准優先權或駁回專利之申請：申請人主張複數優先權，即使該等優先權係源於不同國家者，或主張一項或數項優先權之後申請案中含有一種或數種技術係未包含於優先權基礎案者。惟前述事由均須後申請案符合該國所定之單一性。未包含於優先權之一項或數項技術內容於後申請案提出時，原則上應產生一優先權權利。」

巴黎公約釋義指出：「本項與第G、H項並不適用於所有工業財產權，僅適用於發明專利。惟此項規定並不意味成員國不得將此原則適用於其他工業財產權，例如設計或商標指定於不同物品之聯合申請案，只是成員國並無將此項規定適用於發明以外之工業財產權之義務。F項係與複數及部分優先權有關。」發明通常無法在第一次完成時便非常完善，甚至已提出申請後始完成改良之技術，再以另一申請案提出。巴黎公約明定在另一成員國提出後申請案時，得依先前數個優先權基礎案主張不同的若干優先權，不過該等優先權基礎案必須在第一個優先權基礎案申請日計算優先權期間。

新式樣專利申請內容係物品與設計之結合，單就設計而言，申請專利之新式樣係以具體表現在圖面、照片或色卡上的形狀、花紋、色彩所呈現的整體視覺效果為準，若就形狀（或花紋或色彩）各構成部分之設計認定其優先權並不合理。舉例說明之，例如向我國申請新式樣專利的設計為紅花及綠葉所構成之花紋，由於申請專利範圍係紅花配綠葉的整體花紋效果，若將其拆解，就紅花、綠葉分別主張優先權，有違「專利整體原則」（參照後述5.11「範例說明」）。此結論及此原則絲毫沒有爭議，因此單就新式樣專利之設計而言，應不得主張複數優先權，亦不得主張部分優先權。

　　若就新式樣物品而言，無論完成品或零件只要符合物品性構成要件，即屬新式樣物品。具特定用途的完成品大多數係由若干零件所構成，若向我國申請之新式樣物品為完成品，其各構成零件得否以外國之專利申請為基礎，分別主張優先權，有肯定及否定兩種見解。日本於平成 6 年（1994）意匠審查基準認為，向日本申請的意匠若為完成品，其構成零件不得以外國之專利申請為基礎，分別主張優先權，並以手錶與錶殼的關係為例，認為錶殼雖然先在外國申請專利，仍不得主張優先權，似採否定見解。

　　我國新式樣專利並無類似日本組物意匠制度（日本組物意匠原本得主張複數及部分優先權， 1999 年修法後，組物意匠不以各構成元件判斷其專利要件，故不得主張複數或部分優先權），在我國屬於組物意匠領域的物品係分別單獨申請專利。惟歸於單一物品頗有爭議之特殊物品，例如積木、西洋棋子、文具組合、工具套件組合等，其中積木、棋子、撲克牌之類的物品係同時販賣，同時使用，而且單一積木、西洋棋子、撲克牌不具用途機能，一般稱之為組合物品。以西洋棋子而言，各棋子具同樣的設計概念，彼此之間並無聯結關係，故無所謂的整體視覺效果，但是我國新式樣專利實務上，西洋棋子的專利申請必須整副棋子一起表現於一申請案中，亦即視整副棋子為單一物品；然而同屬組合物品領域的積木，實務上卻須單一積木分別申請專利。姑且不論這種作法是否正確，若某外國對於西洋棋子的專利有如我國積木新式樣專利申請實務，須針對單一棋子分別申請的話；申請人向我國申請整副西洋棋新式樣專利，並主張以外國所申請各個西洋棋子專利為基礎的優先權時，這種情形純粹是各國對一式樣一申請解釋的歧異，不容許其主張優先權並不合理。基於以上說明，就新式樣物品而言，似有容許主張複數優先權及部分優先權的餘地。日本意匠專家高田忠先生即採肯定的見解。

　　再進一步探討，前述日本意匠審查基準不容許主張優先權的錶殼，其與手錶為零件與完成品的關係；錶殼與錶帶聯結構成手錶，錶殼與錶帶之間屬直接聯結關係，所表現之設計具有整體之視覺效果。

惟錶殼與錶帶的聯結係眾所周知而可預期者，若二者之結合未產生新的造形特徵，沒有整體的設計概念，實與撲克牌之類各構成單元各自獨立且無直接聯結關係的物品無異。換言之，物品的聯結係常識性的聯結關係，而且其設計的聯結並未增益形態特徵的情形下，容許其主張複數優先權或部分優先權似無不可。何況容許其主張兩優先權並不影響公眾之權益，因為手錶的專利權範圍相對於錶殼或錶帶的專利權範圍均來得窄。惟若物品的聯結並非常識性的聯結關係，或即使是常識性的聯結關係，但設計的聯結對於設計特徵有所增益者，因不為外國各個第一次申請所記載的內容，不得主張複數優先權或部分優先權。

例如橫截面呈 6 字形，如圖 5-2(a) 的柱狀容器，利用色彩的差異分別得為洗髮乳及潤髮乳承裝瓶，若於外國已分別提出專利申請，嗣後向我國申請之新式樣物品為兩只承裝瓶呈 6 及 9（6、9 互為顛倒形狀）字形的結合，形成一完整的太極圖形，如圖 5-2(b)。由於在外國的專利申請為單純的 6 或 9 字形，並未記載太極圖形，向我國申請之新式樣專利除單純的 6、9 字形外，又有太極圖形的設計特徵，因有此增益效果，不得主張複數優先權或部分優先權。

(a) (b)

圖 5-2　柱狀容器例

5.9 國際優先權的效果

專利法第 129 條第 1 項準用第 27 條第 4 項及第 118 條第 1 項但書分別規定國際優先權的法律效果，茲分述於後。

5.9.1 對於專利要件的效果

新式樣專利有關專利要件的審查包括專利法第 109 條至第 112 條。專利法第 27 條第 4 項規定優先權主張對於專利要件審查的效果：「主張優先權者，其專利要件之審查，以優先權日為準。」亦即主張優先權者，其申請內容是否符合新穎性（包括擬制喪失新穎性）、創作性等專利要件，係以優先權日為判斷基準日，而非將優先權日視為該申請案之申請日。因此，縱使優先權日至實際申請日之期間內，有相同或近似之新式樣已見於刊物、已公開使用或已為公眾所知悉者，或有相同或近似之新式樣申請在先而在其申請後始公告者，仍然不喪失新穎性及創作性。

5.9.2 對於先申請原則的效果

先申請原則，指相同或近似之新式樣有二以上之專利申請案時，僅得就其最先申請者，准予新式樣專利。第 118 條第 1 項但書規定優先權主張對於判斷先、後申請的效果：「但後申請者所主張之優先權日早於先申請者之申請日者，不在此限。」亦即判斷先、後申請時，對於主張優先權之申請案，應以其所主張之優先權日為準。

巴黎公約第 4 條 B 規定：「不因在優先權日至於其他成員國內提出之後申請案申請日之期間內的任何行為，例如另一申請案、發明之公開或經營、設計物品之出售或標章之使用等，而使該後申請案歸於無效，且此行為不得衍生第三人之權利或任何個人特有之權利。又依

成員國國內法,優先權基礎案申請日之前,第三人已獲得的權利,將予以保留。」

B 項明定任何在優先權期間內之行為不至於影響後申請案之可專利性。換言之,在判斷可專利性時,後申請案應被視為係於優先權基礎案申請日提出申請。至於如何達成前述目的,則有賴申請案之各受理國國內法規,B 項臚列了若干可能之例。

此外,優先權既為成員國內第一次合法的國內申請案,自不影響第三人在此之前依國家法律取得的權利。此原則為巴黎公約草擬之初便存在的意旨,B 項僅確立此原則。至於前述第三人取得的權利在其他成員國的效果為何,則視各國國內法而定。

前述所指第三人取得的權利,例如一般所稱的「先使用權」,類似專利法第 125 條第 1 項第 2 款規定者。換句話說,巴黎公約規定的先使用權僅限於優先權日之前的先使用;優先權期間的使用不為先使用,不得因此產生先使用權。專利法第 125 條第 1 項第 2 款規定「申請前已在國內使用……」,若參照巴黎公約第 4 條 B 規定,當系爭案享有優先權時,似應解釋為「優先權日之前已在國內使用……」。惟須注意,專利法第 125 條第 1 項第 2 款係新式樣專利權效力所不及之規定,其與巴黎公約前述先使用權的規定並不完全一致,我國並非巴黎公約成員國,以上之解釋尚待法院之判決。

5.10 主張國際優先權的手續

專利法第 129 條第 1 項準用同法第 28 條規定:「依前條規定主張優先權者,應於申請專利同時提出聲明,並於申請書中載明在外國之申請日及受理該申請之國家。申請人應於申請日起四個月內,檢送經前項國家政府證明受理之申請文件。違反前二項之規定者,喪失優先權。」主張優先權者,應於申請時提出聲明、在申請書中載明並於四個月內檢送證明文件。巴黎公約第 4 條 D 有類似之規定。前述應檢

送之申請文件，乃指經受理國政府證明之說明書、必要圖式、申請專利範圍及其他有關文件。

已受理優先權主張之申請案者，於受理後讓與申請權或專利權者，不影響其優先權之認定。

5.11 範例說明

申請專利之新式樣限於單一物品之單一新式樣始適法，此單一物品究竟屬完成品或零組件；或究竟屬單一元件或多數元件所構成，則非所論。符合專利法第 129 條第 1 項準用第 27 條第 1 項規定之「相同發明（新式樣）」，並符合「一式樣一申請」規定者，均得主張優先權。

1.就物品而言，優先權基礎案之新式樣為包括錶殼及一組錶帶（含帶扣）兩零組件之手錶完成品，如圖 5-3 (a)。由於該完成

（a）

（b）

（c）

圖 5-3　手錶例

品可拆解爲兩零組件，且該完成品已明確記載兩零組件之申請內容，故**圖** 5-3 (b)錶殼及**圖** 5-3 (c)錶帶兩單一物品之單一設計均得主張優先權，其中錶帶新式樣包括一組帶扣及若干不同形狀之單元構件。

2.就設計而言，優先權基礎案之新式樣爲包括花朵狀花紋及點狀圓形花紋兩種融合爲一體之「包裝紙」花紋，如**圖** 5-4 (a)。由於兩種花紋融合爲一體，係不可拆解的單一物品之單一設計，故向我國提出之後申請案只有相同之「包裝紙」花紋得主張優先權，如**圖** 5-4 (b)。若向我國提出之後申請案係該花紋經拆解者，如**圖** 5-4 (c)及**圖** 5-4 (d)，有違「專利整體原則」，而與優

(a)　　　　　　　　　　　　　(b)

(c)　　　　　　　　　　　　　(d)

圖 5-4　包裝紙例

先權基礎案之「包裝紙」花紋不相同，故不得主張優先權。

3. 就設計而言，優先權基礎案之新式樣花紋，如圖 5-5 (a)。向我國提出之後申請案為「手提箱」物品之形狀及花紋，如圖 5-5 (b)。因該優先權基礎案之花紋僅為手提箱設計的一部分，有違「專利整體原則」，故不得主張優先權。

(a)　　　　　　　　　　　　　　　(b)

圖 5-5　手提箱例

第 6 章

設計專利之申請

設計專利之申請

　　2004 年專利申請統計資料指出，我國受理專利申請案總數、發明申請案數量，及國人發明申請案等指標，均呈現相當幅度的成長，專利新申請案件總數 72,105 件，較 2003 年的 65,742 件增加 6,363 件（9.68%），本國人申請案佔 43,038 件，外國人佔 29,067 件。其中，屬技術強度較高的發明申請案件總數計 41,930 件，較 2003 年增加 6,107 件（17.05%）；本國人發明申請案佔 16,754 件，較 2003 年大幅增加 3,705 件（28.39%），顯示我國產業研發技術成果有向上提升的趨勢。2004 年專利發證數 66,415 件，比 2003 年大幅增加 24,333 件（57.82%），上述的豐碩成果，係因 2004 年 7 月專利法修正實施採行多項新措施的影響，包括新型專利改採形式審查制度、縮短專利審查時程及專利廢除異議制度改採繳費後公告同時發證制度等。

　　儘管專利申請程序在主管機關及有心人士的努力下，申請流程已大幅簡化，但對許多人而言，專利申請仍舊存在著極高的「進入障礙」。大部分的人面對著厚厚的專利申請表格，常有不知如何下手填寫的苦惱。申請人常常很難理解，在專利申請上諸多程序的實質意義。例如為何需要取得申請日，什麼又是優先權日等。由於專利申請文件不止為創作的問題，更牽涉許多法律上的宣告。因此，協助申請人取得專利權的產業──「專利代理人」乃應運而生。

　　依專利法第 11 條第 1 項規定：「申請人申請專利及辦理有關專利事項，得委任代理人辦理之」。而此處所謂的代理人，乃指「專利師」而言。但由於專利師法尚未立法通過，因此智慧財產局依「專利代理人管理規則」（2003 年 3 月 19 日經智字第 09204604940 號令發布），針對符合該管理規則者，由專利專責

機關核發專利代理人證書，充當專利代理人。未來，專利師法一旦通過實施，則申請人申請專利及辦理有關專利事項，將可以委任專利師辦理，申請人可專心致力於創作，而將惱人的專利申請委託領有專業證照的專利師來處理。

本章係介紹設計專利申請之程序審查範圍、申請流程、規費、申請書格式、圖說格式、檢索網站及智慧局網站內容等。

6.1 程序審查範圍

設計專利的審查，可概分為程序審查與實體審查兩大領域。程序審查係檢視各種申請文件是否合於專利法及專利法施行細則之規定，涉及申請日之認定。實體審查係針對申請人所提出的「創作內容」進行專利要件的審查，若該申請案具備專利要件，則應准予其專利權；反之，則核駁其專利申請。設計專利有關之專利要件，請參考第 8 章「設計專利之專利要件」。

程序審查範圍，包括各種書表是否採用主管機關公告訂定的統一格式；各種申請書的撰寫、表格的填寫或圖面的製法是否符合專利法令的規定；應檢送的證明文件是否齊備、是否具法律效力；申請日之認定；創作人及申請人的資格是否符合規定；代理人是否具備代理之資格及權限；是否依法繳納規費等。經程序審查，申請文件符合規定者，專利專責機關即賦予其申請日。

目前全球除美國採行「先發明主義」外，其他國家均採行「先申請主義」。先發明主義，指先發明者，可取得專利申請權；先申請主義，指先申請者，可取得專利申請權。專利法第 31 條前段：「同一發明有二以上之專利申請案時，僅得就其最先申請者准予發明專利……」即規定我國係採行先申請主義。確認專利申請權人是否為先申請

人，主要係以申請日為準予以判斷。因此，程序審查所涉及之申請日，可說是專利申請中極為重要的事項之一。

專利法第116條明定取得設計專利申請日的相關條件：

1. 申請新式樣專利，由專利申請權人備具申請書及圖說，向專利專責機關申請之。
2. 申請權人為雇用人、受讓人或繼承人時，應敘明創作人姓名，並附具雇傭、受讓或繼承證明文件。
3. 申請新式樣專利，以申請書、圖說齊備之日為申請日。
4. 前項圖說以外文本提出，且於專利專責機關指定期間內補正中文本者，以外文本提出之日為申請日；未於指定期間內補正者，申請案不予受理。但在處分前補正者，以補正之日為申請日。

由於圖說係記載專利的核心內容。因此，專利法施行細則第21條前段規定：「說明書有部分缺頁或圖式或圖面有部分缺漏之情事者，以補正之日為申請日……」此一條文之規定，意在避免因申請人揭露不足，若仍給予其申請日，則恐將影響其他申請人權益。因此，申請人應慎重且完整提出專利的申請，才能順利取得申請日。

至於申請日之認定，應以申請人將相關申請專利之文件送達專利專責機關之日為準。假設上述文件均齊備，以當面呈交專利專責機關之方式提出者，則呈交當日即為申請日；以掛號郵寄方式提出者，以交郵當日之郵戳所載日期為準。

6.1.1 申請文件

凡對物品之形狀、花紋、色彩或其結合，透過視覺訴求之創作，而無專利法第120條規定之情事者，得申請取得新式樣專利。依專利屬地主義，申請設計專利，申請人必須檢具相關文件向該國主管智慧財產權的行政機關提出申請，我國主管智慧財產權的專責機關為經濟部智慧財產局。申請人欲提出新式樣專利申請時，應備文件如下：

1.申請書一份（應由申請人簽名或蓋章；其委任代理人者，得僅由代理人簽名或蓋章）。

2.圖說（含圖面）一式二份。

3.申請權證明書一份（創作人與申請人非同一人者，始須填寫，且須由創作人蓋章或簽名）。

4.原文圖說一式二份（圖說原本係外國文者）。

5.委任書一份（未委任代理人申請者免附）。

6.主張國際優先權者，須附該優先權證明文件正本及首頁影本各一份，首頁中譯本二份。

7.主張專利法第 110 條第 2 項第 1 款規定之事實者，應檢附證明文件正本及影本各一份。

8.申請人如為大陸地區人民，則依「大陸地區人民在台申請專利商標註冊作業要點」，檢附經驗證之身分證明文件或法人證明文件一份。

9.申請規費，每件三千元。

上述的專利申請文件必須齊備，申請文件不符合法定程序而得補正者，專利專責機關應通知申請人限期補正，所須補正文件於本局指定期間內補齊，以前述 1 及 2 項文件齊備之日為申請日；屆期未補正或補正仍不齊備者，依專利法第 17 條第 1 項規定辦理（延誤法定或指定之期間或不依限納費者，應不受理）。

申請專利及辦理有關專利事項之文件，應用中文；證明文件為外文者，專利專責機關認有必要時，得通知申請人檢附中文譯本或節譯本（專利法施行細則第 3 條第 2 項）。

6.1.2 專利申請權人

專利申請權人，指擁有合法專利申請權之人，通常係指發明人、創作人，或其受讓人或繼承人。依專利法第 7 條第 1 項：「受雇人於職務上所完成之發明、新型或新式樣，其專利申請權及專利權屬於雇

用人，雇用人應支付受雇人適當之報酬。但契約另有約定者，從其約定」。專利法第8條第1項：「受雇人於非職務上所完成之發明、新型或新式樣，其專利申請權及專利權屬於受雇人。但其發明、新型或新式樣係利用雇用人資源或經驗者，雇用人得於支付合理報酬後，於該事業實施其發明、新型或新式樣」。準此，職務上之創作，專利申請權人乃為雇用人；非職務上之創作，專利申請權人則為受雇人。

由於申請專利之設計究竟係屬職務創作或屬非職務創作，實務上常有爭議，專利法為保障雇用人及受雇人雙方之利益，乃於專利法第10條明定：「雇用人或受雇人對第7條及第8條所定權利之歸屬有爭執而達成協議者，得附具證明文件，向專利專責機關申請變更權利人名義。專利專責機關認有必要時，得通知當事人附具依其他法令取得之調解、仲裁或判決文件。」準此，申請變更專利申請權人名義者，應檢附專利申請權歸屬之協議書或相關證明文件，目前兩文件尚無法定格式，申請權人或專利權人可針對雙方協議事項、權利受讓對象、協議完成日期等，自由訂定契約。

專利申請人必須於申請書上載明申請人之姓名或名稱、住居所或營業所；有代表人者，並應載明代表人姓名。申請人之姓名或名稱、住居所或營業所變更時，應檢附證明文件向專利專責機關申請變更。但其變更無須以文件證明者，免予檢附（專利法施行細則第7條）。

專利申請權可讓與、移轉，專利申請權人將專利申請權讓與給某人（自然人）或某公司（法人）者，依專利法施行細則第13條規定，應備具申請書，並檢附下列文件：(1)因受讓而變更名義者，其受讓專利申請權之契約書或讓與人出具之證明文件。但公司因併購而承受者，為併購之證明文件；(2)因繼承而變更名義者，其死亡及繼承證明文件。

6.1.3 專利代理人

雖然創作人懂得創作，但專利文件的撰寫涉及法律層面，且艱深

的專利理論對於創作人來說未必容易，爲跨越此鴻溝，在專利申請上，各國均允許甚至鼓勵由專業的專利從業人員爲創作人捉刀撰寫專利說明書。上述所謂的專業人員即指專利師。專利法第 11 條中明定：「申請人申請專利及辦理有關專利事項，得委任代理人辦理之。在中華民國境內，無住所或營業所者，申請專利及辦理專利有關事項，應委任代理人辦理之。代理人，除法令另有規定外，以專利師爲限。專利師之資格及管理，另以法律定之；法律未制定前，代理人資格之取得、撤銷、廢止及其管理規則，由主管機關定之」。若申請人在中華民國內有住所或營業所者，得由本人或委任之代理人申請專利；若申請人在中華民國境內無住所或營業所者，爲避免專利文件往返而無法正確寄達申請人手中，法律明訂必須委任代理人。

申請人委任專利代理人者，應檢附委任書，載明代理之權限及送達處所。專利代理人不得逾三人。專利代理人有二人以上者，均得單獨代理申請人。違反規定而爲委任者，其代理人仍得單獨代理。專利代理人經本人同意，得委任他人爲副代理人。申請人變更代理人之權限或更換代理人時，非以書面通知專利專責機關，對專利專責機關不生效力。專利代理人之送達處所變更時，應向專利專責機關申請變更。申請人得檢附委託書，指定第三人爲送達代收人（專利法施行細則第 8 條）。

申請人若欲指定代理人，必須以書面通知專利專責機關（智慧財產局），否則該委任不生效力。實務上，委任專利代理人之委任狀，通常由專利事務所事先擬定好委任書，經和申請人協調並略作文字增修後，即可由申請人署名正式加以委任代理人。委任書並無特定格式，通常係敘明委任內容、委任範圍、委任對象、委任日期等，委任書範例請參考圖 6-1 所示。

6.1.4 申請書與圖說

申請新式樣專利，以申請書、圖說齊備之日爲申請日。申請日之

<div style="text-align:center;">

委　任　狀

</div>

　　茲委任受任人為本人（公司）在中華民國之代理人，有代為申請、

撤回、捨棄、補正、辯駁、讓與、授權及其他有關專利或商標事項之

必要行為；對於核駁之審定申請再審查、提出舉發及就此事項代為答

辯、提出或撤回訴願、再訴願或行政訴訟；代收有關一切書證或物件，

辦理中華民國專利法、商標法及其他法令所定關於專利或商標之一切

程序之權，及有在中華民國境內代為保障本件權益之一切行為之權。

委任人：○○○　　　　　　　　　　　　　　　　（簽章）

住居所：○○○○○○○

受任人：○○專利商標事務所

　　　專利代理人：○○○

　　　　　　　　　　　　　　　　　　　　　　　　（簽章）

事務所地址：○○○○○○○

事務所電話：○○○○○○○

中　華　民　國　○○　年　○○　月　○○　日

<div style="text-align:center;">

圖6-1　委任書範例

</div>

取得決定於申請人所提出之申請書與圖說是否齊備。依據專利法施行細則第 30 條第 1 項：申請新式樣專利者，其申請書應載明下列事項：

1.新式樣物品名稱。
2.創作人姓名、國籍。
3.申請人姓名或名稱、國籍、住居所或營業所；有代表人者，並應載明代表人姓名。
4.委任專利代理人者，其姓名、事務所。

專利法施行細則第 30 條第 2 項，有下列情形之一者，並應於申請書上聲明之：

1.主張專利法第 110 條第 2 項第 1 款規定之事實者（因陳列於政府主辦或認可之展覽會者──主張展覽優先權）。
2.主張專利法第 129 條準用第 27 條第 1 項規定之優先權者（申請人就相同發明在世界貿易組織會員或與中華民國相互承認優先權之外國第一次依法申請專利，並於第一次申請專利之日起六個月內，向中華民國申請專利者，得主張優先權──主張國際優先權）。

除了申請書之外，圖說更是決定專利權範圍之依據。因此，圖說應揭示或載明的事項格外重要。依據專利法施行細則第 31 條第 1 項，新式樣專利圖說，應載明下列事項：

1.新式樣物品名稱。
2.創作人姓名、國籍。
3.申請人姓名或名稱、國籍、住居所或營業所；有代表人者，並應載明代表人姓名。
4.主張本法第 129 條準用第 27 條第 1 項優先權者，第一次申請專利之國家、申請案號及申請日。
5.申請前已向外國申請專利者，並載明在外國之申請案號及申請日。

6.主張本法第 110 條第 2 項第 1 款規定之事實。

7.創作說明。

8.圖面說明。

9.圖面。

　　此外，申請新式樣專利，應指定立體圖或最能代表該新式樣之圖面爲代表圖。若申請前已向外國申請專利者，當專利專責機關認有必要時，得通知申請人限期檢附外國申請案檢索資料或審查結果資料；申請人未載明外國申請日、申請案號或未檢附該外國申請案檢索資料或審查結果資料者，仍依現有資料續行審查。

　　有關新式樣專利圖說，申請人應遵守及留意的相關規定，依據專利法施行細則第 32 條、第 33 條，綜合整理如下：

1.新式樣物品名稱，應明確指定所施予新式樣之物品，不得冠以無關之文字；其爲物品之組件者，應載明爲何物品之組件。

2.新式樣之創作說明，應載明物品之用途及新式樣物品創作特點。圖面所揭露之物品，因其材料特性、機能調整或使用狀態之變化，而使物品造形改變者，並應簡要說明。

3.新式樣之圖面應標示各圖名稱；各圖間有相同、對稱或其他事由而省略者，應於圖面說明註明之。

4.新式樣之圖面，應由立體圖及六面視圖（前視圖、後視圖、左側視圖、右側視圖、俯視圖、仰視圖），或二個以上立體圖呈現；新式樣爲連續平面者，應以平面圖及單元圖呈現。此外，並得繪製其他必要之輔助圖面。

5.圖面應參照工程製圖方法，以墨線繪製或以照片或電腦列印之圖面清晰呈現；新式樣包含色彩者，應另檢附該色彩應用於物品之結合狀態圖，並應敘明所有指定色彩之工業色票編號或檢附色卡。

6.圖面揭露之內容包含非新式樣申請標的者，應標示爲參考圖。有參考圖者，必要時應於新式樣創作說明內說明之。

6.1.5 其他規定

當申請人申請新式樣專利後，申請人或專利審查官認為有違反一式樣一申請原則時，得提出新式樣專利申請案申請分割。依據專利法施行細則第 34 條，新式樣專利申請案申請分割者，應就每一分割案，備具申請書，並檢附下列文件：

1.圖說。
2.原申請案及修正後之圖說。
3.有其他分割案者，其他分割案圖說。
4.主張原申請案之優先權者，原申請案之優先權證明文件。並應於每一分割申請案之申請書聲明之。
5.原申請案有主張專利法第 110 條第 2 項規定（新式樣有下列情事之一，並於其事實發生之日起六個月內申請者，仍保有新穎性）之事實者，其證明文件：
　(1)因陳列於政府主辦或認可之展覽會者。
　(2)非出於申請人本意而洩漏者。
6.原申請案之申請權證明書。

若申請人在提出新式樣專利申請後，欲申請補充、修正圖說時，依據專利法施行細則第 35 條，應備具申請書，並檢附下列文件：

1.補充、修正部分畫線之圖說修正頁。
2.補充、修正後無畫線之全份圖說。但僅補充、修正圖面者，應檢附補充、修正後之全份圖面。

申請人若欲申請聯合新式樣專利，依據專利法施行細則第 36 條，應於申請書載明原新式樣申請案號，並檢附原新式樣申請案圖說一份。專利專責機關應於原新式樣申請案核准審定後，始得核准聯合新式樣申請案。給予聯合新式樣專利權時，應加註於原專利證書。

6.2 申請流程

　　申請人提出書面申請後，經程序審查，申請文件符合規定者，專利專責機關賦予其申請日，即進入實體審查程序。若程序審查處分不受理時，申請人可逕向經濟部進行訴願。

　　實體審查係針對申請專利之設計是否合於專利要件的實質審查。程序審查通過後，專利審查人員續行實體審查（初審），若實體審查通過，智慧財產局將寄發「核准審定書」，核准審定書送達申請人起三個月內，申請人得繳納證書費及年費，並請領專利證書。若初審遭核駁，則申請人可繼續向智慧財產局提出再審查。若再審查又遭核駁，則申請人得向經濟部提起訴願。有關新式樣專利案審查及行政救濟流程，請參考圖 6-2。

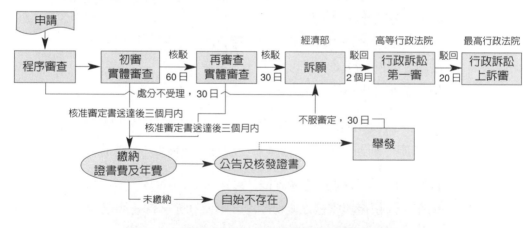

圖 6-2　新式樣專利審查及行政救濟流程圖

6.3 規費

　　專利的申請（審查）、修正等，申請人均須繳納規費。專利核准後，申請人除繳納證書費之外，每年更須繳納年費，以繼續維持該項

專利權。由於專利的審查及核發極為複雜，申請人申請發明專利之後欲改請為新式樣專利，或申請人希望將專利申請權或專利權進行讓與或繼承登記等，均須依規定繳納行政規費。現行規費一覽表請參考**表 6-1** 所示。

表 6-1　**專利規費清單**

No.	案由	規費	與設計專利有關的規費
1	發明申請專利。	3500	
2	申請提早公開發明專利申請案。	1000	
3	發明申請實體審查。	8000	
4	申請改請為發明專利。	3500	
5	發明申請再審查。	8000	
6	發明申請再審查專利說明書及圖式超過五十頁者，每五十頁加收新台幣五百元，其不足五十頁者，以五十頁計。	500	
7	發明申請舉發。	10000	
8	發明申請分割。	3500	
9	申請延長發明專利權（醫藥品及農藥品之發明專利權）。	9000	
10	申請更正說明書或圖式或圖說。	2000	V
11	發明申請特許實施專利權。	100000	
12	發明申請廢止特許實施專利權。	100000	
13	申請舉發案補充、修正理由、證據。	2000	V
14	申請變更說明書或圖式或圖說以外之事項，每件新台幣三百元；其同時申請變更二項以上者，亦同。	300	V
15	新型申請專利。	3000	
16	申請改請為新型專利。	3000	
17	新型申請舉發。	9000	
18	新型申請分割。	3000	
19	申請新型專利技術報告。	5000	
20	新式樣申請專利。	3000	V
21	申請聯合新式樣專利。	3000	V
22	申請改請為新式樣專利。	3000	V
23	新式樣申請再審查。	3500	V
24	新式樣申請舉發。	8000	V
25	新式樣申請分割。	3000	V
26	申請專利申請權或專利權讓與或繼承登記。	2000	V
27	申請專利權授權實施登記。	2000	V

（續）表 6-1　專利規費清單

No.	案由	規費	與設計專利有關的規費
28	申請專利權質權設定登記。	2000	V
29	申請專利權質權消滅登記。	2000	V
30	申請專利權信託登記。	2000	V
31	申請專利權信託塗銷登記。	2000	V
32	申請專利權信託歸屬登記。	2000	V
33	申請專利權質權或專利權信託其他變更登記事項。	300	V
34	申請發給證明書件。	1000	V
35	申請面詢。	1000	V
36	申請實施勘驗。	5000	V
37	專利證書費。	1000	V
38	補發或換發專利證書費。	600	V
39	專利年費第一年至第三年，每年年費。	2500	V
40	專利年費第四年至第六年，每年年費。	5000	V
41	專利年費第七年至第九年，每年年費。	9000	V
42	專利年費第十年以上，每年年費。	18000	V
43	核准延展之專利權，每件每年年費。	5000	
44	自然人、學校及中小企業得減免專利年費，第一年至第三年每年減免 800 元，減免後每年年費。	1700	V
45	自然人、學校及中小企業得減免專利年費，第四年至第六年每年減免 1200 元，減免後每年年費。	3800	V
46	積體電路電路布局登記。	8000	
47	申請專利代理人登記。	2500	

6.4 專利申請表格

　　申請專利文件中，申請書與圖說是最為重要的申請文件。現行專利法第 19 條規定：「有關專利之申請及其他程序，得以電子方式為之；其實施日期及辦法，由主管機關定之」。目前，電子申請程序尚未正式實施，但智慧財產局提供了 MS Word 的專利申請書表，包含發明專利、新型專利、新式樣專利等，均可在 MS Word 的專利申請書表進行申請，但現階段尚無法採用電子傳送申請。申請人可藉由智

慧財產局所提供的 MS Word 的專利申請書表，將所需的專利資料逐
項填入，填寫完成，並依序列印後，即可以紙本遞件完成申請。以下
針對 MS Word 專利申請書表下載、新式樣專利申請書格式、新式樣
專利圖說格式、申請權證明書格式說明之。

6.4.1 MS Word 專利申請書表下載

　　智慧財產局為了便利申請人撰寫專利說明書，因此於其網站上提
供了各類的專利申請書表供申請人填寫，所有的專利申請書表均為
MS Word 檔格式，下載網址為 http://www.tipo.gov.tw/。申請人若欲申
請新式樣專利，可於上列網址下載「新式樣專利申請書」。該申請書
共可分為三大部分，分別為新式樣專利申請書、新式樣專利圖說、申
請權證明書，於以下各節詳述。

6.4.2 新式樣專利申請書格式

　　申請人可經由上述智慧財產局所提供的制式電子書表（MS Word
專利申請書），撰寫專利說明書。在新式樣專利申請書部分，申請人
必須填具下列資料（請參考圖 6-3）：

　　1.新式樣物品名稱。
　　2.申請人基本資料（姓名或名稱、ID、代表人、住居所或營業所
　　　地址、國籍、電話／傳真／手機、電子信箱等，其中 ID 須視申
　　　請人為個人或法人，填寫統一編號）。
　　3.創作人基本資料（姓名、ID、國籍等，其中 ID 須填寫創作人
　　　統一編號）。
　　4.專利代理人資料（代理人之姓名、統一編號、證書字號、地
　　　址、電話等）。
　　5.聲明事項（主張專利法第 110 條、第 129 條事項）。
　　6.頁數及規費（新式樣專利申請費為三千元）。

（此處由本局於收
文時黏貼條碼）

新式樣專利申請書

（本申請書格式、順序及粗體字，請勿任意更動，※記號部分請勿填寫）

※ 申請案號：　　　　　※案　　由：　**10008**　　事務所或申請人案件編號：
（可免填）

※ 申請日期：　　　　　※LOC 分類：

一、新式樣物品名稱：（中文/英文）

行動電話/ Cellphone

二、申請人：（共1人）

姓名或名稱：（中文/英文）（簽章）**ID：A123456789**

陳大宇/ Chen Ta-Yu

☑ 指定　陳大宇　為應受送達人

代表人：（中文/英文）（簽章）

住居所或營業所地址：（中文/英文）

台南縣永康市○○路○○號

No.xx, xx Road, Yung-Kang City, Tainan Hsien,Taiwan

國　籍：（中文/英文）

中華民國/ Taiwan

電話/傳真/手機：**06-1234567**

E-MAIL：

三、創作人：（共1人）

姓　名：（中文/英文）　　　**ID：B123456789**

黃嵩林/ Huang Sung-Lin

國　籍：（中文/英文）

中華民國/ Taiwan

1

圖 6-3　新式樣專利申請書

◎專利代理人：

姓　名：(蓋章)　　　　　　ID：

證書字號：台代字第　　　　號
地址：
聯絡電話及分機：
E-MAIL：

四、聲明事項：

　　□主張專利法第一百十條第二項第一款規定之事實，其事實發生日期

　　　　為：　　年　月　日。

　　□主張專利法第一百二十九條準用第二十七條第一項國際優先權：

　　【格式請依：受理國家（地區）、申請日、申請案號　順序註記】

　　1.

　　2.

五、圖說頁數及規費：

　　圖說：共（6）頁。

　　規費：新台幣三千元整。

六、附送書件：

　　☑1.圖說一式二份，圖面共（8）圖。

　　☑2.申請權證明書一份（創作人與申請人非同一人者）。

　　□3.委任書一份（委任專利代理人或委託文件代收人者）。

　　□4.外文圖說一式二份。

　　□5.主張國際優先權之證明文件正本及首頁影本各一份、首頁中譯本二份。

　　(應於申請專利同時提出聲明，並於申請書中載明在外國之申請日、申請案號及受理國家)

　　□6.主張專利法第一百十條第二項第一款規定之事實證明文件一份。

　　□7.其他：

2

（續）圖6-3　新式樣專利申請書

7.附送書件檢核表。

在新式樣專利申請書中，標記為「※」者（包含申請案號、案由、申請日、LOC 分類等）係由智慧財產局人員負責填寫，申請人於該標記處勿自行填寫。

6.4.3 新式樣專利圖說格式

除了專利申請書外，「專利圖說」係另一項申請新式樣專利的核心文件，尤其係記載申請人欲提供審查人員審核的實體審查資料，如主張優先權資料、新式樣創作說明、圖面說明、圖面等（請參考**圖 6-4**）。新式樣專利圖說應包含的具體內容如下：

1.新式樣物品名稱。
2.申請人基本資料（姓名或名稱、代表人、住居所或營業所地址、國籍等）。
3.創作人基本資料（姓名、國籍等）。
4.主張優先權聲明事項（受理國別、申請日、案號等）。
5.創作說明（一般來說，新式樣創作說明至少應包含物品用途與創作特點兩項，但不限於此兩項）。
6.圖面說明（各圖間有相同、對稱或其他事由而省略者，應於圖面說明註明之，否則無須記載任何文字）。
7.圖面〔一般來說，新式樣圖面應由立體圖及六面視圖（前視圖、後視圖、左側視圖、右側視圖、俯視圖、仰視圖）或二個以上立體圖呈現，另外須有一代表圖〕，特殊情形下，申請人欲省略某些圖面時，可於圖面說明中敘明。另外，代表圖應單獨置於圖面第一頁。

在新式樣專利圖說中，標記為「※」者（包含申請案號、申請日、LOC 分類等）係由智慧財產局人員負責填寫，申請人於該標記處勿自行填寫。

新式樣專利圖說

（本圖說格式、順序及粗體字，請勿任意更動，※記號部分請勿填寫）

※ **申請案號：**

※ **申請日期：**　　　　　　　　**※LOC 分類：**

一、新式樣物品名稱：（中文/英文）

行動電話/ Cellphone

二、申請人：（共＿人）

姓名或名稱：（中文/英文）
陳大宇/ Chen Ta-Yu

代表人：（中文/英文）
住居所或營業所地址：（中文/英文）
台南縣永康市○○路○○號
No.xx, xx Road, Yung-Kang City, Tainan Hsien,Taiwan

國　籍：（中文/英文）
中華民國/ Taiwan

三、創作人：（共＿人）

姓　名：（中文/英文）
黃嵩林/ Huang Sung-Lin

國　籍：（中文/英文）
中華民國/ Taiwan

1

圖 6-4　新式樣專利圖說

四、聲明事項：

☐ 主張專利法第一百十條第二項第一款規定之事實，其事實發生日期為：

　　年　　月　　日。

☐ 申請前已向下列國家（地區）申請專利：

　　【格式請依：受理國家（地區）、申請日、申請案號　順序註記】

　　☐ 有主張專利法第一百二十九條準用第二十七條第一項國際優先權：

　　☐ 無主張專利法第一百二十九條準用第二十七條第一項國際優先權：

五、創作說明：

【物品用途】

　　本創作以行動電話與電動刮鬍刀做一組合，主要提供便於攜帶性及具備擴充性能的行動電話電動刮鬍刀。

【創作特點】

　　本創作係以行動電話與電動刮鬍刀做一模組化結合，主要提供便於攜帶性及具備擴充性能的行動電話電動刮鬍刀。行動電話底部電源接觸端與可拆卸組裝式電動刮鬍刀模組相接合，電動刮鬍刀模組本體側邊設置一開關裝置，電動刮鬍刀藉由行動電話的電源，啟動後可產生動力，即可運用其修剪毛髮，增加行動電話擴充之使用功能。

本創作外觀呈一簡潔的薄形矩形體，主體分為行動電話部與電動刮鬍刀部兩大部分。行動電話部包含一液晶螢幕、功能按鍵及通用的數字鍵；電動刮鬍刀部則包含一開關、刮鬍部及透明外罩等。本創作之造形顯已達到新穎，敬請核准新式樣專利為荷。

（續）圖 6-4　新式樣專利圖說

六、圖面說明：

本創作俯視圖為光滑平面，爰省略之。

3

（續）圖 6-4　新式樣專利圖說

七、圖面：

（指定之代表圖，請單獨置於圖面頁第一頁）

代表圖

（續）圖6-4　新式樣專利圖說

左側視圖　　　　　　　　前視圖　　　　　　　　右側視圖

仰視圖

後視圖

5

（續）圖 6-4　新式樣專利圖說

立體圖

6

（續）圖6-4　新式樣專利圖說

6.4.4 申請權證明書

　　除了「新式樣專利申請書」與「新式樣專利圖說」兩項必備的申請文件之外，若創作人與申請人不一致時（例如創作人將申請權讓與他人），申請人必須於申請專利時，提供另一項必要文件——申請權證明書（如**圖**6-5 所示）。申請權證明書應載明創作人姓名、創作名稱等，並署名將此創作之申請權讓與他人，載明申請權讓與的日期等資訊即可。由於創作人係法定擁有專利申請權之人，因此，若創作人本人提出專利申請（創作人與申請權人一致時），則申請人不須提呈申請權證明書。

6.5 檢索系統

　　設計專利的實體審查要件包含了物品性（含視覺效果或美感）、新穎性、創作性三項，若設計專利申請案違反三項要件之中的任何一項，即無法取得專利權。物品性要件是區分申請專利之設計是否屬於設計專利保護之標的；新穎性要件是檢驗申請專利之設計或其近似之設計是否未見於先前技藝；而創作性要件是避免創作之設計爲該設計所屬技藝領域中具有通常知識者易於思及之設計。

　　然而，申請人在創作的過程中，抑或是創作完成後，並不了解自己的創作是否已合於新穎性及創作性等要件，若貿然提出申請，對申請人而言，不啻浪費申請時間與金錢，對政府單位來說，亦是額外增加審查負擔。因此，申請專利前，對於專利資料的檢索顯得格外重要。

　　申請人可先進行專利資料的檢索，以確定欲申請專利之設計是否具有「新穎性」或「創作性」，若符合前述要件，始提出專利申請。此外，若在專利檢索系統中看到近似自己欲申請專利之設計專利，申請人亦可進行迴避設計，以避免侵害他人專利權，並確保自己的創作

申請權證明書

　　創作人：黃嵩林

　　創作之（名稱）：「行動電話」

　　茲同意將此項申請權讓由　陳大宇　申請專利。

　　　　此證

　　創作人姓名：　黃嵩林　　（簽章）

　　中　華　民　國　○　○　年　○　○　月　○　○　日

圖6-5　申請權證明書

亦可取得專利保護。

　　智慧財產局爲了便利申請人能在網站上直接進行專利資料的檢索，在智慧財產局網址（http://www.tipo.gov.tw/）上，分別提供「中華民國專利資訊網」及「中華民國專利公報檢索系統」供一般社會大衆使用。

6.5.1 中華民國專利資訊網

　　中華民國專利資訊網爲智慧財產局委外建置的一個檢索系統，主要可查詢的項目區分爲五大項，分別爲：

1.專利資料查詢系統。
2.說明書影像瀏覽專區。
3.專利公報查詢系統。
4.雜項資料查詢。
5.案件狀態檢索系統等。

　　由於第 2 至 4 項與下節所要敘述的檢索系統重疊部分較多，本小節僅針對第 1 項專利資料查詢系統及第 5 項案件狀態檢索系統分別進行說明。

6.5.1.1 專利資料查詢系統

　　「專利資料查詢系統」主要分爲上下兩區，上區爲專利公告號／申請號檢索；下區爲綜合其他內容查詢。上區主要提供給已知公告號或申請號的查詢者進行快速檢索；下區則是提供給需要進行綜合資料的查詢者進行檢索，如圖 6-6 所示。例如申請人若欲查詢某專利權人擁有幾項專利，則可於「專利權人」的欄位中輸入該專利權人的名稱（公司或個人姓名），即可查詢到該專利權人的所屬專利。例如圖 6-7 即爲作者之一目前所擁有的專利權。

圖6-6　專利資料查詢系統

圖6-7　輸入專利權人後之查詢畫面

6.5.1.2 案件狀態檢索系統

「案件狀態檢索系統」係特別提供申請人查詢申請後但尚未核准前的查詢系統。依據智慧財產局於 2004 年 7 月 1 日所公布的「專利各項申請案件處理時限表」（請參考**表** 6-2）。申請人即可於案件狀態檢索系統中查詢該案件所屬的狀態。舉例來說，申請人申請專利之後，若取得申請案號為 0094301234，則該申請人可於「案件狀態檢索系統」中輸入該案件之申請案號，即可查詢出如**圖** 6-8 的狀態。

表 6-2　**專利各項申請案件處理時限表**

序號	事項	處理期間	與設計專利有關的處理時限
1	發明申請案初審（申請實體審查）	18 個月	
2	發明提早公開	8 個月	
3	發明申請優先審查	10 個月	
4	電機、化工類案件再審查	15 個月	
5	機械、日用品類案件再審查	12 個月	
6	特許實施發明專利權	24 個月	
7	廢止特許實施發明專利權	18 個月	
8	發明專利權特許實施補償金之核定	6 個月	
9	延長發明專利權	12 個月	
10	新型申請案	6 個月	
11	新型專利技術報告	12 個月	
12	新型專利技術報告（有非專利權人為商業上實施）	6 個月	
13	新式樣申請案初審	12 個月	V
14	新式樣聯合案初審	16 個月	V
15	新式樣申請案再審查	12 個月	V
16	新式樣聯合案再審查	16 個月	V
17	舉發案件	12 個月	V
18	舉發案件優先審查	6 個月	V
19	更正申請專利範圍、說明書、圖式、圖說	6 個月	V

設計專利——理論與實務

圖6-8　案件狀態檢索

6.5.2 中華民國專利公報檢索系統

　　智慧財產局除了提供「中華民國專利資訊網」外，亦提供「中華
民國專利公報檢索系統」供一般社會大眾使用。申請人或任何查詢者
均可透過「專利公報檢索系統」，查詢到所有已核准且刊載於專利公
報上的電子資料（該電子資料即為傳統紙本專利公報的電子檔）。
「專利公報檢索系統」共提供下列十種檢索的輸入欄位，以供查詢者
交叉運用查詢。

　　1.不限欄位查詢。

　　2.公告／公開／申請／證書號：可依「公告／公開／申請／證書
　　　號」進行檢索。

　　3.專利名稱：可依「專利名稱」進行檢索。

　　4.專利範圍：可依「專利範圍」進行檢索。

5.摘要：可依摘要內文的敘述進行檢索。

6.國際專利分類：可依「國際工業設計分類」進行檢索。

7.雜項資料：可檢索各專利的雜項資料。

8.專利類型：可限定僅檢索發明、新型、新式樣專利。

9.公告日期：可檢索某一段公告日起訖期間內的專利。

10.申請日期：可檢索某一段申請日起訖期間內的專利。

舉例來說，某申請人若欲查詢「行動電話」的「設計專利」目前
有哪些公司或個人已取得專利，則可分別於專利公報檢索系統中的
「專利名稱」及「專利類型」兩欄位中，分別輸入「行動電話」及
「新式樣專利」，如圖6-9所示，然後執行檢索。

圖6-9　中華民國專利公報檢索系統

接著，該系統會依檢索條件（「專利名稱」及「專利類型」）列出
符合該檢索條件的結果，如圖6-10所示。在公告／公開號中，可以
發現均為D開頭，「D」即表示「設計專利」。

圖 6-10　依檢索條件列出符合條件的項目

　　接著，申請人即可點選任何一筆有興趣的專利案進行細部資料的查詢，例如申請人欲了解公告號為 D107203（即第三十筆資料）的細部資料，即可點選該項，系統即會呈現該案如申請日、申請人等資料，如**圖 6-11** 所示。

　　在上述的細部資料中，其中有一項為「專利影像」，申請人可進一步點選，即可取得該專利案的電子專利公報資料，如**圖 6-12a、b** 所示。

6.6 智慧局網站內容

　　智慧財產局的網址為 http://www.tipo.gov.tw/（請參考**圖 6-13**）。其網站所陳列之內容包含：(1)為民服務；(2)專利；(3)商標；(4)著作權；(5)營業秘密；(6)資料服務；(7)國際事務；(8)檢索系統；(9)法規

圖 6-11　專利案細部資料查詢

圖 6-12a　電子專利公報資料

圖 6-12b　電子專利公報資料

圖 6-13　智慧財產局的官方網站首頁

查詢等九大項目。其中，專利、商標、著作權爲智慧財產局經辦業務的大宗，因此在該網站的建構上提供了大部分參訪者所需的完整資訊，以供一般民眾、申請人、代理人等使用。以下將針對上述九大項目逐一介紹。

6.6.1 為民服務

爲了提供一般民眾在智慧財產權上相關的服務，此項目提供了如下的資訊供一般民眾使用：

1. **關於本局**：介紹智慧財產局年度大事紀、組織架構以及各單位業務職掌說明。

2. **認識局長**：智慧財產局長簡介、局長推動智慧財產權保護工作說明。

3. **局長信箱**：列出智慧財產局各業務單位電子郵件信箱，以方便民眾洽詢。

4. **最新消息**：智慧財產局相關之最新訊息資訊。

5. **政策措施**：智慧財產局施政目標與重點、重要施政計劃以及願景說明。

6. **國家發明創作獎**：詳細說明國家發明創作獎助辦法、甄選要點、得獎作品等。

7. **爲民服務相關資訊**：詳細說明智慧財產局各項業務申請規章、程序等內容，有助於提升民眾對於智慧財產局業務的認識與了解。

8. **端正政風**：政風相關法令、法令宣導以及智慧財產局檢舉專線。

6.6.2 專利

在智慧財產局承辦的業務中，以專利的審查及核發爲最大宗的業

務，由於專利涉及的層面極廣，因此，智慧財產局在專利網頁的資料提供也最為充足。主要包含的項目如下：

1. 專利相關法規：提供相關專利法規、專利法令解釋、專利審查基準彙編以及專利侵害鑑定基準（本基準目前已廢止，現行使用下列第16項「專利侵害鑑定參考資料」中之「專利侵害鑑定要點（草案）」等相關法規。

2. 專利申請表格暨申請須知：提供民眾申請專利之相關表格及須知。

3. 專利業務統計：提供專利業務相關統計資訊。

4. 專利審查及行政救濟流程圖：提供智慧財產局專利審查以及行政救濟流程圖示。

5. 專利資料檢索：中華民國專利資訊網，提供專利核准公告、早期公開、案件狀態資訊等查詢。

6. 專利處理時限：提供民眾了解專利業務各事項處理時限相關資訊。

7. 生物技術檢索相關資料：提供生技、醫化及中草藥專利資料庫……等相關資訊。

8. 專利規費清單：提供民眾處理專利各案別規費清單相關資訊。

9. 國際分類：提供國際專利分類檢索系統、國際工業設計分類檢索系統等，供民眾使用。

10. 專利代理人：智慧財產局針對最近三年內有代理專利案件之專利代理人提供清冊，以供民眾參考。

11. 專利 Q&A：彙整民眾對專利業務疑惑並經智慧財產局回覆相關內容。

12. 專利公報光碟版：提供專利公報光碟版相關資訊。

13. 專利論壇：提供專利主題之論壇園地，供大眾自由討論專利相關議題。

14. 專利說明書線上申請：提供使用者可於網際網路線上直接申請專利影像資料。

15.專利商品化：提供專利商品化詳細資訊。

16.專利侵害鑑定參考資料：提供專利侵害鑑定專業機構名冊、專業技術領域及專利侵害鑑定要點草案。

17.積體電路電路布局：提供積體電路電路布局相關資訊。例如申請須知、相關法規以及業務統計表。

18.承辦人員分機：提供智慧財產局專利業務單位各承辦人電話分機號碼及承辦代碼對照表。

19.專利相關網站：提供世界各國專利相關資訊網站連結。

6.6.3 商標

在智慧財產局承辦的業務中，商標的審查及核發亦為主要業務之一，智慧財產局在商標網頁內所提供的資料亦十分充足。主要包含的項目如下：

1.商標相關法規：提供商標法規、審查基準彙編、世界主要國家商標法規以及國際性條約等相關法規。

2.商標申請表格暨申請須知：提供民眾申請商標之相關表格及須知。

3.商標業務統計：提供商標業務相關統計資訊。

4.商標審查及行政救濟流程圖：提供智慧財產局商標審查以及行政救濟流程圖示。

5.商品及服務相關公告：提供商品暨服務異動資料、不可列為商品或服務之名稱。

6.商標資料檢索：提供商標相關資訊檢索系統。

7.商標處理時限：提供民眾了解國內、外商標業務各事項處理時限相關資訊。

8.商標 Q&A：彙整民眾對商標業務疑惑並經智慧財產局回覆相關內容。

9.商標規費清單：提供民眾處理商標各案別規費清單相關資訊。

10.商標論壇：提供商標主題之論壇園地，供大眾自由討論商標相關議題。

11.商標諮詢服務人員：提供智慧財產局商標業務單位諮詢人員電話分機號碼。

12.商標相關案例：提供商標行政爭訟案例資訊，文化創意產業商標名錄入選資料。

13.承辦人員分機：提供智慧財產局商標業務單位各承辦人電話分機號碼及承辦代碼對照表。

14.商標相關網站：提供世界各國商標相關資訊網站連結。

15.特殊商標介紹：針對特殊商標進行介紹。

16.商標權期間即將屆滿參考資料：提供查詢商標權期間是否屆滿。

6.6.4 著作權

智慧財產局在著作權網頁內所提供的資料，主要包含的項目如下：

1.著作授權管道訊息：提供需要著作授權者，有關著作授權管道的相關訊息。

2.著作權免費授權機制（Creative Commons Taiwan）計劃網頁：CC Taiwan 是美國 Creative Commons 與中央研究院資訊科學研究所的國際合作計劃，免費提供社會大眾一組著作權授權條款，使大眾可以利用簡單的工具將自己的創作分享給全世界。

3.著作權設質登記及未知權利人法定授權：提供著作權設質登記等相關訊息。

4.著作權相關法規：提供著作權相關法律、法規命令、行政規章與國際著作權公約以及歷年著作權法相關法規資料。

5.著作權審議及調解委員會：提供該委員會討論、決議事項，具

重大參考價值，特公開各界參考。

6.教育宣導：詳列智慧財產局著作權組所舉辦之各種宣導活動資訊。

7.著作權仲介團體相關資料：提供著作權仲介團體相關重要資料，讓大眾對著作權仲介團體更加認識。

8.著作權業務統計：提供著作權業務相關統計資訊。

9.輸出視聽著作及代工鐳射唱片申請：提供輸出視聽著作及代工鐳射唱片申請相關資訊。

10.著作權資料檢索：提供查詢著作權解釋令函資料、裁判彙編資料、著作權法條資料、著作權法規資料等。

11.著作權處理時限：提供相關申請案件以及輸出視聽著作及代工鐳射唱片核驗著作權文件申請案各事項處理時限。

12.著作權 Q&A：彙整民眾對著作權業務疑惑並經智慧財產局回覆相關內容。

13.著作權規費清單：提供民眾處理著作權各案別規費清單相關資訊。

14.著作權論壇：提供著作權主題之論壇園地，供大眾自由討論著作權相關議題。

15.著作權申請表格暨申請須知：提供民眾著作權登記申請之相關表格及須知。

16.著作權書房：提供著作權相關重要書籍及資料，讓大眾對著作權更加認識。

17.著作權這一家：提供相關資訊，讓民眾能認識著作權家族。

18.著作權相關網站：提供世界各國著作權相關資訊網站連結。

6.6.5 營業秘密

除上述專利、商標、著作權外，智慧財產局在營業秘密網頁內所提供的資料，主要包含的項目如下：

1.營業秘密法：提供營業秘密中英文法規相關資訊。

2.營業秘密法解釋：提供營業秘密法令解釋相關資訊。

3.營業秘密 Q&A：彙整民眾對營業秘密業務疑惑並經智慧財產局回覆相關內容。

4.營業秘密法重要判決：提供營業秘密重要判決相關資訊。

5.營業秘密論壇：提供營業秘密主題之論壇園地，供大眾自由討論營業秘密相關議題。

6.6.6 資料服務

智慧財產局提供許多相關的資料服務，主要包含的項目如下：

1.專利說明書線上申請：提供使用者於網際網路線上直接申請專利影像資料。

2.資料服務申請表格暨申請須知：提供民眾申請資料服務之相關表格及須知。

3.專利商品化：提供專利商品化詳細資訊。

4.專利公報光碟版：提供專利公報光碟版相關資訊。

5.資料服務 Q&A：彙整民眾對資料服務業務疑惑並經智慧財產局回覆相關內容。

6.出版品：提供智慧財產局出版品與年報、統計季報、月刊、公報以及智慧財產月刊資料檢索、專題研究等資訊。

7.館藏：提供智慧財產局內收錄各國專利商標紙本、各國專利商標微縮片、國外專利光碟資料庫等說明。

8.合作交流：智慧財產局與國內外單位合作交流之相關資訊。

9.業務重點：說明資料服務業務單位執行之業務重點相關資訊。

10.業務統計：提供資料服務業務相關統計資訊。

11.服務績效：提供資料服務業務單位服務績效表現相關資訊。

12.服務方式：提供資料服務業務單位服務之方式說明。

13.圖書資訊服務系統：提供圖書、期刊、小冊子等所有館藏資料查詢服務。

14.數位圖書館：提供智慧財產局所有法規、表格、刊物等資訊。

15.承辦人員分機：提供智慧財產局資料服務業務單位各承辦人電話分機號碼及承辦代碼對照表。

16.各地服務處：提供智慧財產局於高雄、台中、新竹服務處之相關資訊。

6.6.7 國際事務

智慧財產局提供許多相關的國際事務資料，主要包含的項目如下：

1.世界貿易組織之議題：提供世界貿易組織／與貿易有關的智慧財產權協定之相關網站。

2.亞太經濟合作會議：提供亞太經濟合作會議（Asia-Pacific Economic Cooperation，簡稱 APEC）同儕檢視我方談話要點、共同及個別行動計劃、智慧財產權專家小組會議。

3.雙邊協定事項：提供目前我國與其他國家簽訂之相關合作協定之相關資訊。

4.生物相關智慧財產權工作小組：提供國際間對生物相關智慧財產權保護討論之情況。

5.2005 環境永續指數：呈現 2001 至 2004 年，台灣每年每百萬人口獲美國專利案件數資訊。

6.6.8 檢索系統

智慧財產局提供有關專利、商標、著作權的檢索系統，主要包含的項目如下：

1.中華民國專利資訊網：提供專利核准公告、早期公開、案件狀態資訊。

2.中華民國專利公報檢索系統：提供中華民國專利相關公報檢索系統。

3.中華民國專利英文摘要檢索：提供中華民國專利英文摘要之檢索服務。

4.生技／醫化／中草藥專利資料庫：提供生技、醫化及中草藥專利資料庫等相關資訊。

5.商標資料檢索：提供商標相關資訊檢索系統。

6.商標四合一加值系統：提供文字、圖形等近似查詢系統。

7.著作權資料檢索：提供查詢著作權解釋令函資料、裁判彙編資料、著作權法條資料、著作權法規資料等。

6.6.9 法規查詢

本網頁主要提供有關智慧財產權相關法規的查詢，主要包含的項目如下：

1.專利相關法規：提供專利相關法規之查詢。

2.商標相關法規：提供商標相關法規之查詢。

3.著作權相關法規：提供著作權相關法規之查詢。

4.營業秘密法相關法規：提供營業秘密法相關法規之查詢。

5.積體電路電路布局相關法規：提供積體電路電路布局相關法規之查詢。

6.光碟相關法規：提供光碟相關法規之查詢。

7.查禁仿冒相關法規：提供查禁仿冒相關法規之查詢。

8.其他相關法規：提供其他相關法規之查詢。

第 7 章

設計專利圖說

 ## 設計專利圖說

　　設計專利圖說可視為申請人將所屬之技術內容或創作內容，以法定形式加以記載，以提供專利審查者是否應准予專利的重要文件。依據現行專利法施行細則第31條第1項的規定，設計專利圖說，應載明事項包含有：(1)新式樣物品名稱；(2)創作人姓名、國籍；(3)申請人姓名或名稱、國籍、住居所或營業所；有代表人者，並應載明代表人姓名；(4)主張本法第129條準用第27條第1項優先權者，第一次申請專利之國家、申請案號及申請日；(5)申請前已向外國申請專利者，並載明在外國之申請案號及申請日；(6)主張本法第110條第2項第1款規定之事實；(7)創作說明；(8)圖面說明；(9)圖面。由上述所應載明事項，即可看出設計專利圖說乃取得設計專利權的最重要文件。

　　依上述有關設計專利圖說的具體內容，申請人若要申請設計專利，似乎得填寫厚厚一疊的相關資料。主管專利業務的智慧財產局曾開發一套「二維條碼專利申請系統」，並於1998年7月1日起正式啟用，該系統可讓申請人自行下載安裝軟體，並協助申請人進行相關資料的填寫。但由於「二維條碼專利申請系統」仍有其缺點，例如：申請人仍須下載軟體及安裝、經常產生相關轉檔問題等。因此，從2006年1月1日起，智慧財產局公告二維條碼專利申請表單全面停止使用，取而代之的是更為簡便、不須另外安裝軟體、且普及性極廣的 Microsoft Word 軟體。

　　現在，申請人只要進入智慧財產局的網站（http://www.tipo.gov.tw），即可由「專利申請表格暨申請須知」中，下載設計專利圖說的法定表格，申請人更可直接參考智慧財產局提供的範例，學習如何自行撰寫專利圖說。

　　依現行專利法第19條規定：「有關專利之申請及其他程序，得以電子方式為之；其實施日期及辦法，由主管機關定

之」。儘管目前，專利圖說仍得透過紙本的方式加以申請，但可預期未來，待智慧財產局建構好完善的電子化專利申請方式後，申請人將可透過網路或其他電子方式，直接進行專利圖說的撰寫，屆時，專利的申請將會更為便捷。

專利法第123條第2項：「新式樣專利權範圍，以圖面爲準，並得審酌創作說明。」同法第116條第1項：「申請新式樣專利，由專利申請權人備具申請書及圖說，向專利專責機關申請之」。由前述專利法規定，得歸納新式樣專利圖說的用途有以下幾點：

1. 對申請人：具體記載新式樣創作的構思，並指定應用之物品。
2. 對專利專責機關：明瞭申請專利之新式樣內容及申請專利之新式樣範圍。
3. 對社會大眾：同上述對專利專責機關的用途。
4. 對法院：專利侵權訴訟時，界定新式樣專利權範圍（保護範圍）之依據。
5. 對專利權人：主張新式樣專利權範圍之依據。

專利法所稱新式樣，謂對物品之形狀、花紋、色彩或其結合（以下稱設計）之創作。由新式樣專利此一定義，其所保護者係物品外觀設計之具體創作；有別於發明及新型專利所保護者，係利用自然法則之技術思想而表現於物品、方法、用途的創作。因此，界定發明、新型之專利權範圍係以文字記載的申請專利範圍爲核心，發明說明及圖式僅居於輔助說明的地位；而形狀、花紋、色彩三者均難以用文字表達，故界定新式樣專利權範圍係以圖面爲核心，並綜合物品名稱及創作說明中之文字記載。

從以上所述界定新式樣專利權範圍的方式來說，其圖面的重要性相當於發明、新型專利的申請專利範圍，可以轉化爲權利的客體。因此，製作新式樣圖說時，應特別細心留意圖面的繪製。然而，專利審查實務上經常可以發現，大多數新式樣專利申請人對於申請圖面的製

作並未特別用心，審查單位因圖面未明確揭露申請專利之新式樣，而
發出圖面修正通知或核駁審定書的比例一直居高不下，且有日益增加
的趨勢；其原因在於申請人對新式樣專利圖面的認識不足，以及國人
習慣性的忽視新式樣專利申請的專業性。一般而言，圖面的瑕疵可以
分為圖面不一致及欠缺圖面兩方面。圖面不一致的原因在於製圖上的
粗心大意以及繪圖能力不足。至於欠缺圖面的問題，基本上係由於申
請人未充分了解專利法上新式樣專利之定義及理論，以致申請人和審
查官雙方對新式樣專利的認識產生差距。

　　新式樣注重流行性、季節性，產品生命週期普遍較短，容易被仿
冒。雖然智慧財產局戮力提高工作效率清理積案，俾使新式樣專利申
請案早日審查終結，但因申請人提出之圖面有瑕疵，以致經常延宕核
准公告之日期。若申請人期待盡早取得專利，務必遵照圖說製作之相
關法規，提升圖說之正確性。

7.1 新式樣專利保護的內容

　　就前述新式樣專利圖說的用途而言，其係具體記載新式樣創作的
構思，並指定物品及類別，以供社會大眾明瞭新式樣專利申請的實質
內容及界定新式樣專利權範圍之依據。在說明新式樣專利圖說應記載
的內容之前，有必要將製作新式樣專利圖說應明瞭之概念，如新式樣
專利的定義及實質等詳加敘述。

7.1.1 新式樣專利的定義及本質

　　依專利法規定，新式樣專利保護的客體須符合三項廣義的專利要
件：構成要件（專利法第 109 條第 1 項）、狹義的專利要件（專利法
第 110 條第 1 項及第 3 項）、除外規定（專利法第 112 條）。所謂構成
要件係指新式樣專利成立的要件，或稱為新式樣專利的定義，係規定

新式樣專利保護的客體，判斷物品之設計申請爲新式樣專利是否適格的要件。由專利法立法架構，顯示專利法對於新式樣專利保護客體的規定採「定義式－除外式」混合形式。得以取得新式樣專利者首須符合構成要件，其次判斷是否屬於除外規定中所列各款，即使符合專利法第109條第1項規定，但屬於同法第112條各款所規定者，仍不得取得新式樣專利。

「新式樣，指對物品之形狀、花紋、色彩或其結合，透過視覺訴求之創作。」就此專利法第109條第1項的定義，學理上認爲新式樣專利保護的客體是具備用途、功能的「物品」外觀之形狀、花紋、色彩或其結合所構成之「設計」。然而，就權利的範圍和價值而言，新式樣專利的目的係藉物品外觀上具「視覺訴求（即視覺美感、視覺效果）」的創作設計，據以提高產品的價值，擴大產品的銷售及需要，故新式樣的構成要件尙包括「視覺訴求（即視覺美感、視覺效果）」，使新式樣專利在性質上與發明、新型專利的「技術性」創作予以區分。綜合前述說明，新式樣專利保護的客體爲具體表現於物品外觀，具「物品性」、「造形性（即設計）」、「視覺性（包括美感）」的創作。

就實用物品的角度而言，物品之用途、功能必須依賴三度空間實體始能發揮，無實體者，其用途、功能無從發揮；僅具實體而不具用途、功能者，其僅爲純藝術創作或美術工藝品，不具產業上利用價值。新式樣專利的內容爲「物品」的用途、功能結合「設計」的三度空間實體所構成，「物品」與「設計」融合爲一整體，不可分離而單獨存在，單純的設計或單純的物品均不能構成新式樣專利的客體。學理上認爲新式樣係具備特定用途、功能，而有特定設計的實體物品，申請專利之新式樣必須是「物品」結合「設計」的整體。

7.1.1.1 物品的定義及本質

申請專利之新式樣必須具備以下特性，始滿足專利法中「物品」之定義：

1.特定具體形狀的有體物：新式樣專利物品必須是佔據特定空間

的有體物,而且應呈現具體的形狀;光、電、熱不佔據空間的無體物,以及氣體、液體和粉、粒狀物之集合體等無具體形狀的有體物,均非適格的物品。

2.可大量生產的動產:新式樣專利物品必須能移動,而非土地及其上之定著物。動產的觀念和判斷基準一如民法所規定者,民法第66條:「稱不動產者,謂土地及其定著物」,同法第67條:「稱動產者,為前條所稱不動產以外之物」。惟最終使用狀態為定著於土地的不動產,但在生產、流通的過程中具有動產觀念的物品,如預鑄式建築、流動式衛生設備等,仍屬適格的物品。

3.獨立性:通常物品係由若干構成元件組合而成,判斷申請專利之新式樣物品是否適格,其原則為「必須是一個獨立的新式樣創作對象單元,為達特定用途而具備一定功能者」。若該單元為物品不可分離的一部分(物品的一部分),或未完成之物品(未完成品)等,均非單一的新式樣創作對象單元,不屬適格的物品。適格的物品必須具備以下之獨立性:

(1)設計的獨立性:若物品之構成單元與其他單元分離但仍能保持本身設計的獨立性,而未遭破壞或未產生設計本質上的變化者,始為適格的物品。例如襪子的後跟,若將其與整隻襪子分離,即違反設計的獨立性,不屬適格的物品。

(2)用途、功能的獨立性:構成單元並不依存於其所構成之物品的其他單元,具有獨立的用途、功能而能產生本身之利用價值,並在經濟層面上具有獨立的交易價值者(此概念類似英國設計權的 must fit)。

(3)視覺美感的獨立性:構成單元具視覺一體性,不依存於所構成之物品的其他單元,而為獨立的設計創作者(此概念類似英國設計權的 must match)。

4.非自然物:專利法是保護人類智慧創作的成果,新式樣專利的保護客體應為智慧的創作,自然物本身不是人類智慧的成果,

當然不屬適格的物品。但是以自然物為素材並經過設計的思維
過程所得之物仍為適格的物品。以自然物為模仿的對象,運用
人造材料或天然素材刻意塑造自然造形者,只要經過設計的思
維過程仍屬適格的物品,但須考慮其是否具創作性。

7.1.1.2 設計的定義及本質

　　依專利法規定,新式樣之設計是由形狀、花紋、色彩或其中任何
二者或三者之結合所構成。申請專利之新式樣必須為有體物,而有體
物必有形狀,故新式樣專利僅有四種態樣:「形狀」、「形狀及花
紋」、「形狀及色彩」、「形狀及花紋及色彩」。即使申請專利之新式
樣為平面材料之創作,如布料、壁紙、塑膠布等無限延伸的平面材
料,雖然其創作內容在於平面花紋或其與色彩之結合,只要申請圖面
所示之圖形為三度空間具體物外觀之設計,其所示者均為構成申請專
利之新式樣範圍的一部分,無須區分何者為形狀、何者為花紋。

1. 形狀:指物體的外觀輪廓,係界定物品空間領域,認知新式樣
 物品造形的依據,脫離形狀的花紋、色彩是不可能存在的。新
 式樣專利所指之形狀必須具有以下特性:
 (1) 物品本身的形狀:指實現物品用途、功能的形體,不包括:
 　　(a) 物品轉化成其他用途之形體,例如領巾挽成花形髮飾之形
 　　體;(b) 依循其他物品所賦予之形體,例如以包裝紙包紮禮物
 　　之形體;(c) 以物品本身之形狀模製另一物品之形狀,例如申
 　　請專利之新式樣為糕餅模型,其形狀不包括以該模型所模製
 　　之糕餅;反之亦然。
 　　新式樣圖面必須揭露物品名稱所指定物品本身之設計,例如
 　　物品名稱指定「領巾」,圖面應揭露領巾之外周形狀及表面
 　　之花紋等,若所揭露者為領巾所挽成之花形髮飾,雖然該髮
 　　飾之設計係屬領巾之使用狀態或交易時之展示形狀,但該髮
 　　飾之設計並非領巾本身之設計。在這種情況下,由於無法從
 　　圖面上認定領巾之外周形狀及其表面之花紋,應認定圖面未

揭露申請標的領巾本身之設計。

(2)具有設計恆常性的形狀：指物品本身之設計不會因使用狀態之不同而改變，而具有唯一絕對的外觀輪廓。由於物品的功能、構成、材質、設計等因素，外觀形狀在視覺上產生變化，以致其形狀並非唯一時，若該設計具有設計恆常性，其每一變化之形態均屬於該物品之形狀。例如摺疊椅、剪刀、變形機器人玩具等物品，於使用時在外觀形態上可能產生複數個規則性變化；又如繩子、軟管、衣服、袋子等軟質物品，於使用時在外觀形態上可能產生複數個不規則變化，其每一變化之形態均屬於該物品之形狀。

(3)透明物品的形狀：由於材料透光的特性，透明物品的設計須包括外觀及內部之形體輪廓、花紋或色彩。理論上透明物品完全看不到，但其仍佔據實體空間，仍應認定其為形狀。

2.花紋：指點、線、面或色彩所表現之裝飾構成，花紋脫離形狀則無所依附而無法存在，其形式包括以平面表現於物品表面者，如印染、編織；或以浮雕形式和立體形狀一體表現者，如輪胎花紋；或運用色彩的對比構成花紋而為花紋及色彩之結合者，如彩色卡通圖案。雖然設計實務上商標、標誌、記號、文字等為設計的構成元素之一，但通常新式樣保護之花紋並不包括文字，得為花紋之文字者限於：

(1)無意思表達功能的文字，經設計構成或布局後，能呈現視覺美感裝飾效果者。因意思傳達、意思概念之公共性及商標之識別功能不宜獨佔。

(2)文字本身具視覺美感裝飾效果者。新式樣專利保護的設計在於其本身之裝飾效果，至於文字花紋是否具意思表達功能，則非所問。

(3)物品上不可欠缺之文字而具視覺美感裝飾效果者。如鐘錶上的時刻數字、產品上之功能指示文字等。

3.色彩：色彩是物體外觀所反射之色光投射在眼睛中所產生的視覺

感受。色彩三要素有色相、彩度、明度，不同色相或不同彩度或不同明度呈現不同的色彩，新式樣專利物品的色彩係指著色而言，包括單色及複色。就設計行為的角度，單色物品不過是從色彩體系中選取單一色彩施用於物品而已，無需太高的創意，故新式樣專利的色彩通常係指複色物品。複色物品之設計不僅須選取色彩，尚須決定用色的空間、位置，各色的分量、比例等，亦即色彩的構成或配色。惟配色後所決定的空間或位置通常視為花紋的領域，至於用色的分量、比例等，若只是從色彩體系中選取色彩施用於物品而已，而無創意者，難以認定其創作性。

7.1.1.3 視覺美感效果

「視覺訴求」（即視覺美感、視覺效果）與專利法第 109 條第 1 項規定的「物品」及「設計」，共同作為新式樣專利的構成要件。就學理之觀點，視覺美感分為視覺性及美感性，係區分新式樣之審美性質和發明、新型之技術性質的要件。

視覺性，指新式樣的設計必須訴諸視覺，不包括嗅覺、味覺、聽覺、觸覺。例如物品或設計過於微細，如粉、粒狀物或芒雕藝術，僅憑肉眼難以辨識者，而無法以視覺認知該物品外觀之設計，故其不被視為適格之新式樣。

新式樣專利所指的美感與著作權的高度美感不同，並不強調表現作者個性之美術品那樣的程度，而在於超越地域、時代、民族，脫離個人因素而達到之共通程度，且能引起某種美感者。因此，有些國家將其稱為審美性或裝飾性。當申請新式樣專利之物品純以功能或作用功效為目的，不能引起美感者；或予人不完整、雜亂之感，而不能引起美感者，皆不被視為適格之新式樣。

7.1.2 新式樣專利的單一性

專利法第 119 條：「申請新式樣專利，應就每一新式樣提出申

請。」一個申請案僅能有一物品的一設計，即所謂一式樣一申請原則或稱單一性原則。此原則係基於行政或申請手續上的考量，以利於申請人、公眾或專利專責機關在新式樣專利分類、檢索及審查方面之作業。違反者，得依專利法第 129 條第 1 項準用第 33 條：「申請專利之發明，實質上為二個以上之發明時，經專利專責機關通知，或據申請人申請，得為分割之申請。」而援用原申請案之申請日。

專利法所稱「應就每一新式樣提出申請」指應就每一特定物品的特定設計各別提出申請。若兩個以上物品具有相同設計，或一物品有兩個以上之設計，除整體設計可以一體支配者（例如變形機器人玩具之類可變形的物品）外，不得以一申請案申請之。

學理上，所謂一物品者「係一個獨立的新式樣創作對象，為達特定用途，而具備一定功能者」。其為可單獨交易之物。物品得分為完成品及零件兩大類，完成品無疑是一物品；而零件若是一個新式樣創作物品的構成單元，為達特定用途，具備一定功能者，亦可視為一物品。基本上，一物品和多物品的關係分為下列情形：

1.一物品＝完成品或零件。
2.多物品＝完成品＋完成品（含附屬品）。
　　　　＝完成品＋零件。
　　　　＝零件＋零件＝未完成品＝物品的一部分。
3.非物品＝物品不可分離的部分。

新式樣專利所保護的工業設計係以產品的使用價值為前提，以美為中心概念，統合內在諸設計構成要素，具體表現於外在設計的行為或結果。新式樣專利保護的客體係「物品」之「設計」，物品內在的功能作用表現於外在設計，其價值的基礎在於統一的整體設計，物品之功能與設計的關係互為表裡的一體兩面，且物品或設計的各構成部分彼此相互依存，不完整的物品或不完整的設計均非新式樣專利保護之客體。因此，新式樣專利一物品、一設計的判斷原則終究必須回歸於物品的功能一體性（統一性）及設計的一體性（統一性）。

一物品，指一個獨立的設計創作對象，為達特定用途而具備特定功能者。惟若物品之構成單元具有合併使用於該特定用途之必要性，得將該構成單元之組合視為一物品。例如錶帶與錶體、筆帽與筆身、瓶蓋與瓶子、茶杯與杯蓋、衣服暗扣等具有成組匹配關係之物品；成雙之鞋、成雙之襪、成副之手套等具有左右成雙關係之物品；成副之象棋、成副之撲克牌等具有整組設計關係之物品，均由複數個構成單元所組成，而構成一特定用途，由於各構成單元之間具有合併使用於該特定用途之必要性，故將各單元所構成之整體視為一物品，得以一申請案申請新式樣專利。惟鞋與襪、錶與收藏盒、桌與桌布、桌與椅、杯與盤、刀與叉等物品之集合，各單元在用途方面不具有合併使用於該特定用途之必要性，該物品之集合並非一物品，不得以一申請案申請新式樣專利。

一設計，指施予物品上具有　特定形狀、花紋、色彩或其結合之創作。通常一物品僅具有一特定設計，其外觀僅能呈現唯一的形態；惟若因設計本身之特性，而使該設計具有複數個形態，例如由於物品之材料特性、機能調整或使用狀態的改變，使物品外觀之形態在視覺上產生變化，以致其形態並非唯一時，由於此種變化係屬設計的一部分，並未破壞或改變設計，且該新式樣所屬技藝領域中具有通常知識者能了解其設計內容，故得將此種在認知上具有設計恆常性之設計視為一設計。例如摺疊椅、剪刀、變形機器人玩具等物品，雖然於使用時在外觀形態上可能產生複數個規則性變化；又如繩子、軟管、衣服、袋子等軟質物品，雖然於使用時在外觀形態上可能產生複數個不規則變化，但此種變化係屬設計的一部分，在認知上具有設計恆常性，得以一申請案申請新式樣專利。

物品外觀無論是立體輪廓形狀或表面裝飾花紋，均屬物品外觀空間設計的一部分，其結合為完整不可分割的整體，無須特別區分形狀、花紋或色彩，且不得將物品外觀之形狀與花紋割裂、拆解，亦不得將形狀的一部分或花紋的一部分與其他部分割裂、拆解。

7.2 新式樣專利圖說的內容

專利法施行細則第31條第1項規定圖說應載明的事項共計九款，除第2、3款所謂的基本資料以及第4至6款的優先權資料，其他第1、7、8款的文字記載事項，以及第9款的圖面內容均與新式樣實質有關。根據「新式樣物品名稱」、「創作說明」、「圖面說明」及「圖面」四項構成要素，即足以表示新式樣，而基於此四項構成要素之再構成方能具體理解新式樣。經過再構成若仍無法具體認識該特定新式樣者，則顯示揭示得尚不夠充分。

7.2.1 新式樣物品名稱

申請專利之新式樣標的為應用在物品外觀的形狀、花紋、色彩或其結合；設計不能脫離其所應用之物品，單獨以形狀、花紋、色彩或其結合為標的。專利法第119條第2項規定：「以新式樣申請專利，應指定所施予新式樣之物品。」第123條第1項亦規定：「新式樣專利權人就其指定新式樣所施予之物品，除本法另有規定者外，專有排除他人未經其同意而製造、為販賣之要約、販賣、使用，或為上述目的而進口該新式樣及近似新式樣專利物品之權。」

新式樣物品名稱係界定新式樣「物品」的主要依據，指定新式樣物品名稱，原則上應依「國際工業設計分類」第三階所列之物品名稱擇一指定，或以一般公知或業界慣用之名稱指定之。另依「國際工業設計分類」之分類表說明，若新式樣物品為其他物品之組件或附屬零件，但未明訂特定之類別時，其類別編號及序號應與該其他物品相同。此外，尚應在圖說創作說明欄載明物品之用途，及使用狀態，以明確區別物品之差異，作為界定其申請專利之新式樣範圍的參考。名稱之指定應明確具體，例如「書寫工具」、「輸入裝置」、「組合構造」、「構成元件」等，皆不為明確具體之名稱。聯合新式樣物品名

稱毋須與其原案相同；但必須是近似物品之名稱。

　　圖說不得指定一個以上之新式樣物品，若申請專利之設計相同，而物品有兩個或兩個以上者，例如一爲汽車一爲汽車玩具，應各別申請，並於各申請案圖說創作說明欄明確記載其用途。若申請專利之設計相同，而物品屬近似者，如鋼筆與原子筆，兩者申請專利之新式樣近似，應各別申請爲原新式樣及聯合新式樣，聯合新式樣之物品名稱無須與其原新式樣完全相同，但應於聯合新式樣圖說敘明其與原新式樣差異之部分。

　　新式樣物品名稱不明確或不充分之例如下：

1.與申請內容不符者，例如創作物品爲計算機，卻稱爲「計時器」。

2.空泛不具體者，例如物品爲鋼筆，卻稱爲「書寫用具」者。

3.冠以商標或編號，例如「SONY ……」、「P34A ……」之類文字者。

4.冠以形容詞者，例如「新穎的……」。

5.冠以說明文字者，例如「夏威夷型……」。

6.冠以構造、效果之文字者，例如「三角桁架……」。

7.冠以有關形狀、花紋、色彩之名稱者，例如圓形、香蕉形等。

8.冠以材質名稱者，例如塑膠製、木製等。

9.使用非中文或非中文語詞化之外來語者。

10.使用外國文字者。

11.使用組、套、單位、雙等用語者。

12.用途不明確者，例如塊、架、容器等。

13.省略之名稱，例如電視、八釐米等。

14.兩種以上物品並列者，例如收音機兼錄音機等。

7.2.2 創作說明

專利法第 123 條第 2 項規定：「新式樣專利權範圍，以圖面為準，並得審酌創作說明」。專利法施行細則第 32 條第 2 項亦規定：「新式樣之創作說明，應載明新式樣物品用途及創作特點。圖面所揭露之物品，因其材料特性、機能調整或使用狀態之變化，而使物品造形改變者，並應簡要說明。」新式樣創作說明係輔助說明物品名稱所揭示之物品及圖面所揭示之設計，如用途、功能、使用狀態、構造、材質、變化狀態等。創作說明得為界定申請專利之新式樣範圍的參考。但是創作說明係申請人之主觀見解，對於申請專利之新式樣範圍的界定僅有參考作用，並無拘束力。

7.2.2.1 物品用途

新式樣專利圖說之物品名稱及圖面無法明確且充分揭露新式樣之物品時，應在創作說明中以文字表達該物品之用途、功能、使用狀態、使用方法、構造、材質、變化狀態或其他必要事項，具體限定該申請之物品。無法明確且充分表示新式樣物品的情形：

1.申請專利的新式樣物品若為完全新功能的產品或新開發的產品，依「國際工業設計分類」無相符之物品名稱，或以一般公知或業界慣用之名稱代之仍無法具體限定者。
2.即使以「國際工業設計分類」之物品名稱表示，仍無法明確且充分揭露所申請之物品者。
3.依據新式樣專利圖說物品名稱及圖面的記載內容，不能明確且充分明瞭所申請之物品，或記載的內容有矛盾者。

7.2.2.2 創作特點

創作特點，係輔助說明圖面所揭露應用於物品外觀有關形狀、花紋、色彩之創作特點，包括新穎特徵（即申請專利之新式樣對照先前

技藝之創新部分）、因材料特性、機能調整或使用狀態使物品外觀形狀或花紋產生變化之部分、設計本身之特性、指定色彩之工業色票編號及色彩施予物品之範圍等與設計有關之內容。例如申請人認為有必要說明新式樣創作之設計重點部位的特徵、客觀條件上之創作限制、該創作與一般公知設計的差異等，以作為審查之參考，則應在圖說中的創作特點中簡要敘述，但毋須贅述任何主觀的形容詞句。必須記載創作特點的情形如下：

1. 新式樣物品設計的態樣有必要加以說明者，例如多變設計的變形式新式樣、透明材料等特殊材料構成的新式樣、必須多種單元結合在一起始能使用的組合式新式樣等。
2. 難以圖面明確且充分揭露新式樣之設計者，例如新式樣物品長寬比例懸殊的細長物、具有連續花紋的平面素材等。
3. 新式樣之形狀、花紋、色彩的創作特點所在，例如新式樣創作與一般公知設計的差異、客觀條件限制下的創作特徵、指明創作之重點部位等。
4. 所使用之色彩的工業色票編號或色立體編號，及施予物品之範圍等。

7.2.2.3 聯合新式樣說明

申請聯合新式樣應記載所因襲之原案的號數及兩者之所應用之物品或設計的差異，其他記載內容參考上述物品用途及創作特點。

7.2.3 圖面及圖面說明

專利法第 117 條第 2 項規定：「圖說應明確且充分揭露，使該新式樣所屬技藝領域中具有通常知識者，能了解其內容，並可據以實施」。

有關圖面之揭露規定於專利法施行細則第 33 條：「新式樣之圖

面，應由立體圖及六面視圖（前視圖、後視圖、左側視圖、右側視圖、俯視圖、仰視圖），或二個以上立體圖呈現；新式樣為連續平面者，應以平面圖及單元圖呈現。前項新式樣之圖面，並得繪製其他輔助之圖面。圖面應參照工程製圖方法，以墨線繪製或以照片或電腦列印之圖面清晰呈現；新式樣包含色彩者，應另檢附該色彩應用於物品之結合狀態圖，並應敘明所有指定色彩之工業色票編號或檢附色卡。圖面揭露之內容包含非新式樣申請標的者，應標示為參考圖。有參考圖者，必要時應於新式樣創作說明內說明之。」

有關圖面說明之記載復規定於第 32 條第 3 項：「新式樣之圖面應標示各圖名稱；各圖間有相同、對稱或其他事由而省略者，應於圖面說明註明之。」

以墨線繪製六面視圖或立體圖，必須以物品外觀所呈現之實際形狀及花紋為標的，具體、寫實予以描繪，隱藏在物品內部或未呈現於外觀之設計的假想線，不得繪製於圖面。圖面上表現設計之線條均須為實線，為因應製圖方法之需要，始得繪製圖法所規定之虛線、鏈線等；但不屬實線之線條僅為讀圖之參考，不得作為界定申請專利之新式樣範圍的依據。此外，圖面中不得出現與新式樣申請標的無關之文字，以免混淆。

應注意者，新式樣形狀、花紋、色彩之認定，係綜合圖說中各圖面所揭露之點、線、面，再構成一具體的新式樣三度空間設計，並得審酌創作說明及圖面說明中文字所記載之內容，並非依各圖面之圖形各別比對。

除本小節所述者外，有關圖面之表現詳述於 7.3「表現新式樣的圖面」及 7.4「表現特殊新式樣的圖面」。

7.2.3.1 形狀之表現

就三度空間的物品而言，得以六面視圖或一立體圖擇一表現。立體圖能呈現三個鄰近視面的設計，不僅能取代呈現該三個視面之視圖，且得以呈現六面視圖無法表現之空間立體感，更明確、充分呈現

新式樣之外觀設計。原則上，無論是：(1)以一立體圖搭配六面視圖，或；(2)僅以兩立體圖呈現；或(3)以若干六面視圖搭配一立體圖，只要能明確且充分揭露六個視面的設計，使該新式樣所屬技藝領域中具有通常知識者能了解其內容，並可據以實施，均符合專利法之規定，惟依施行細則，僅限於前述(1)及(2)兩種情況，始符合第 33 條第 1 項之規定。

依專利法施行細則第 33 條第 1 項之規定，圖面之揭露得分爲兩種情況：(1)就三度空間的物品而言，至少須爲一立體圖搭配六面視圖，或僅爲兩立體圖；(2)物品爲連續平面者（如壁紙、布料），申請新式樣專利之圖面得省略立體圖，而應檢附呈現整體平面設計的平面圖及構成該平面設計之單元圖。若物品爲平面形式者（如紙張、信封、標籤），由於其創作特點在於該物品上之平面設計，申請新式樣專利之圖面得省略立體圖，僅以前、後二視圖呈現。惟爲明確且充分表示物品，前述三種情況均得另附加剖視圖、放大圖等其他圖面。此外，依專利法施行細則第 31 條第 2 項規定，申請新式樣專利，應指定立體圖或最能代表該新式樣之圖面爲代表圖。

除前述之六面視圖、立體圖及代表圖之外，申請人得應專利專責機關要求或自行繪製申請專利之新式樣的變化狀態或使用狀態等參考圖，並標註爲堪與必要圖區別之「○○參考圖」。既稱爲參考圖，顧名思義其不得作爲界定申請專利之新式樣範圍的依據，僅能作爲審查參考，以參考圖表示先前技藝等，僅能作爲說明新式樣創作特點之依據。實務上，有以「附件」的名稱列在圖面說明，以補充說明新式樣物品之使用狀態。惟該附件所揭示的物品及設計是否爲申請專利之新式樣範圍的一部分？其意圖不明，與其附加「附件」於圖說，寧可提出「參考圖」作爲審查參考。

7.2.3.2 花紋之表現

表現花紋，應繪製花紋應用於物品之結合狀態圖，若前述必要圖不足以明確且充分表現完整花紋者，應繪製花紋的平面圖、單元圖或

其他必要圖，以補其不足。

7.2.3.3 色彩之表現

　　新式樣包含色彩者，應另檢附該色彩應用於物品之結合狀態圖，並應敘明所有指定色彩之工業色票編號或檢附色卡。若未檢附結合狀態圖，或未檢附色卡或未敘明工業色票編號者，應認定該申請之新式樣不包含色彩。以照片呈現申請之新式樣者，其背景應以單色為之，且不得混雜非新式樣申請標的之其他物品或設計。

7.2.3.4 照片之表現

　　前述各種必要圖面、參考圖均得以照片或電腦列印之圖面清晰呈現。其背景應以單色為之；照片顯示物品之縮小或放大比例應一致。

7.2.3.5 圖面說明

　　新式樣專利是以圖面作為界定申請專利之新式樣範圍的核心，圖面、圖面名稱及圖面說明應相互配合綜合運用，以明瞭申請專利之新式樣。其中，圖面說明係補圖法表現新式樣之不足，以文字解說圖面之表現，使圖面具體明確，例如省略圖面、圖面有相同或對稱、省略部分設計，以及因變形式新式樣、有透明部分之新式樣、組合式新式樣等特殊新式樣導致圖面表現須以文字說明，或以文字說明較易明瞭者，請參酌本文 7.3「表現新式樣的圖面」及 7.4「表現特殊新式樣的圖面」所載之內容。

7.3 表現新式樣的圖面

　　界定新式樣專利權範圍係以圖面為準，故新式樣專利圖說所記載之圖面必須明確且充分表現新式樣物品設計，使該新式樣所屬技藝領域中具有通常知識者能了解其內容並可據以實施。

有關新式樣專利圖面的製作，除了專利法施行細則第 33 條規定之記載事項外，並無其他專利法規、審查基準或申請指南之類的文件予以規範。爰以新式樣專利申請及審查實務爲主，參酌日本意匠及大陸外觀設計專利有關的規定，說明圖面之製作。

7.3.1 必要圖

專利法施行細則第 33 條中所指的圖面名稱相當多，包括表現立體形狀的六面視圖及立體圖；表現平面花紋的平面圖及單元圖；以及各種輔助圖、參考圖等。專利法、施行細則及基準等對於各種圖面未加以區分，爲解說方便，將表現立體形狀的「六面視圖」及「立體圖」、表現連續平面之「平面圖」及「單元圖」、表現花紋或色彩之「結合狀態圖」，及申請新式樣專利必須檢附之「代表圖」，均爲施行細則所定不可或缺的必要圖，以下稱爲「規定必要圖」，如圖 7-1。此外，爲明確且充分表現申請專利之新式樣，申請人附加之輔助圖面亦屬必要圖，以下稱爲「其他必要圖」。

新式樣專利圖面之製作，雖然以中華民國國家標準（CNS）之標準編號 CNS 3, B 1001「工程製圖」（一般準則）爲依歸，惟爲明確且充分揭露申請專利之新式樣範圍，新式樣圖面中，尤其是必要圖中僅得以實線表現新式樣，以呈現原視覺形態，不得以虛線或鏈線表現新式樣。此外，除割面線、陰影線等之外，圖面上不得加註文字或無關之線條。

7.3.1.1 表示立體物品的必要圖

依照正投影圖法，以同一比例尺繪製立體物之前、後、左、右、俯、仰六個角度的每一個視圖，分別稱爲前視圖、後視圖、左側視圖、右側視圖、俯視圖、仰視圖，細則將此六個視面之圖形稱爲「六面視圖」。基本上，以六面視圖表現簡單的立體形狀即已足夠，但是通常僅用六面視圖不足以明確且充分表現申請專利之新式樣，故細則

前視圖

俯視圖

後視圖

仰視圖

立體圖

左側視圖

右側視圖

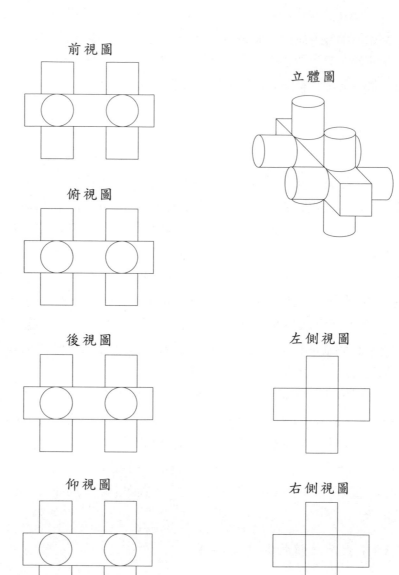

圖 7-1　立體物規定必要圖例——積木

規定必須繪製「立體圖」、「單元圖」等。若申請專利之新式樣更為複雜時，為明確且充分表現申請專利之新式樣，得附加剖視圖、詳圖、展開圖、割切部端視圖或斜視圖等。

依照正投影圖法，投射線與投影面垂直，六面視圖不會變形，亦不會放大縮小，最能明確且充分表現完整的立體形狀。就設計而言，六面視圖係界定新式樣專利範圍的最佳依據。立體圖係從斜方向投影，所揭示之圖形通常包括六面視圖的三個視面，接近人類眼睛的觀察方式，得顯示六面視圖所無法表現的縱深及立體感。對於形狀較為複雜的物品，立體圖有助於了解物品的真實形狀，有時僅須再增加少數的其他必要圖，即足以完整表現物品的複雜設計。

六面視圖中有下列情事時，得省略該圖面，但是應在圖面說明中記載省略的圖面：

1.前視圖和後視圖相同或對稱。

2.左側視圖和右側視圖相同或對稱。

3.俯視圖和仰視圖相同或對稱。

4.無創作特點的視圖，而不為消費者所注意者，如大型機器的底部、冰箱的背部、桌椅的底部等。

7.3.1.2 表示平面物品的必要圖

新式樣專利保護的客體必須是佔有實體空間的物品，所有的物品無不為三度空間的立體物，但論究平面形式的物品形狀是無意義的，即使其為立體物品，申請專利時得將其視為平面物品。新式樣物品為平面形式者，如紙張、信封、標籤，其創作特點在於該物品上之平面設計，申請新式樣專利之圖面得省略立體圖，僅以前、後二視圖呈現，以下合稱為「二面圖」，如圖7-2。平面物品雖然僅需二面圖即足以明確且充分表現申請專利之新式樣，毋須表現三個視面的立體圖，但就細則的規定，物品之形狀應繪製立體圖，故平面物品之規定必要圖仍包括二面圖及立體圖。前視圖及後視圖相同或對稱時，可以

前視圖 後視圖

圖 7-2　二面圖例——布料

省略後視圖，但必須記載於圖面說明。此外，新式樣為連續平面者，
如壁紙、布料，專利法施行細則規定之圖面必須為呈現整體平面設計
的平面圖及構成該平面設計之單元圖。

　　平面形式的物品表面或內面有凹凸花紋，例如有壓花的合成樹脂
布；或有重合部分，例如襪子，均為立體物品，應繪製六面視圖及立
體圖，如圖 7-3 。

前視圖

A-A 端視圖

左側視圖　右側視圖

俯視圖

仰視圖

圖面說明：前視圖和後視圖對稱

圖 7-3　平面形式立體物規定必要圖例──襪子

7.3.2 參考圖

　　必要圖係為明確且充分揭露申請專利之新式樣；參考圖係協助審查人員明瞭有關申請專利之新式樣之事項，二者之目的不同。參考圖揭露之物品用途、使用方法、使用狀態等僅作為審查參考，參考時，應配合創作說明中之記載。專利法施行細則第 33 條第 4 項規定：

「圖面揭露之內容包含非新式樣申請標的者,應標示爲參考圖。有參
考圖者,必要時應於新式樣創作說明內說明之。」實務上最常見之參
考圖係說明使用狀態,圖面名稱得指定爲「使用狀態參考圖」(如**圖**
7-4)。新開發的產品講求新穎創意,除「使用狀態參考圖」之外,例
如表現習知物品設計之參考圖、表現所申請物品與其他物品構成之組
合參考圖(如**圖** 7-5)、表現所申請物品的操作參考圖(如**圖** 7-6)、
表現特殊材料之參考圖、表現物品設計變化之參考圖(如**圖** 7-7)、
表現構造的分解圖(如**圖** 7-8)等林林總總,並無法以單一的「使用
狀態參考圖」涵蓋所有的情形。

圖 7-4　使用狀態參考圖例──手套

前視圖　　　　組合參考圖　　　　俯視圖

仰視圖

左側視圖　　　　右側視圖　　　　A-A剖視圖

圖面說明：前視圖和後視圖對稱，二側視圖向左右連續，
　　　　　俯視圖及仰視圖向上下連續

圖7-5　組合參考圖例──窗框

前視圖　　　　左側視圖　　　　後視圖　　　　右側視圖

俯視圖

仰視圖

操作狀態參考圖

車床主軸頂柱　　　　　　　　　　夾頭

加工物

車床主軸　　　　　　　　　　　　車刀

圖 7-6　操作參考圖例——車床用主軸頂柱

俯視圖　　　　　右側視圖　　　　　仰視圖

前視圖　　　　　左側視圖　　　　　後視圖

ON/OFF

設計變化參考圖

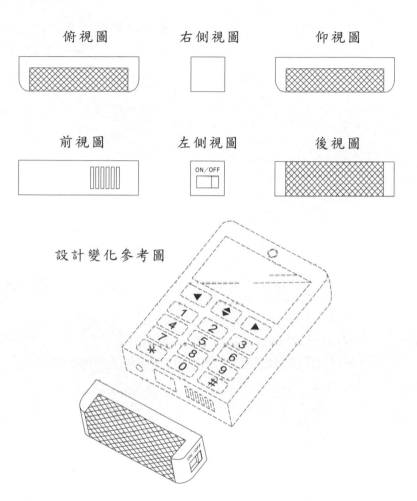

圖面說明：參考圖為可裝設於手機末端的刮鬍刀

圖7-7　設計變化參考圖例──組合式刮鬍刀

左側視圖　　　　　　使用狀態參考圖

分解參考圖

圖7-8　構造分解參考圖例——紙巾抽取器

　　無論申請人標示之名稱爲何，既稱爲參考圖，應爲僅供審查參考的圖面，不得主張其爲申請專利之新式樣範圍的一部分，或主張其爲界定申請專利之新式樣範圍的依據。由於參考圖具有這種性質，故參考圖中得使用任何圖法、任何線條，例如表現陰影之影線、中心線、指線、尺度界線、文字、符號等。

　　除了前述者外，申請人認爲有必要以圖面說明其新式樣物品或設計之創作特點、創作限制、該創作與一般公知設計的差異等，以供審查參考時，均得以參考圖表現。所有參考圖應標註「○○參考圖」，以避免違反一式樣一申請原則；惟若圖面揭露之內容構成申請專利之新式樣範圍的一部分時，應將該圖面標註爲「○○圖」，作爲其他必要圖之一，不宜出現「參考」二字。例如變形式新式樣本身即具有各種使用狀態，由於每一種使用狀態均爲其申請專利之新式樣範圍的一部分，爲明確且充分揭露各使用狀態，圖面名稱勿指定爲參考圖。見7.4.1「變形式新式樣」。

　　實務上，申請的圖面究屬必要圖或參考圖，經常造成混淆，例如「○○實施例圖」、「○○示意圖」、「○○外觀圖」等圖面名稱皆非屬 CNS 工程製圖標準。若申請人未具體主張其爲申請專利之新式樣範圍的一部分，或爲界定申請專利之新式樣範圍的依據，這類圖面名稱不宜出現在新式樣專利圖說中，以免造成混淆。

7.3.3 立體圖

　　立體圖，指以一平面圖形表現三度空間立體設計之圖面；無論是依透視圖法、等角投影圖法或斜投影圖法等所繪製者，均屬之。立體圖係從斜方向投影，所揭示之圖形通常包括六面視圖的三個視面，接近人類眼睛的觀察方式，得顯示六面視圖所無法表現的縱深及立體感。對於形狀較爲複雜的物品，依正投影圖法繪製「六面視圖」仍不能明確且充分揭露其設計，而必須增加多幅剖視圖、割切部端視圖始足以揭露時，立體圖有助於了解物品的眞實形狀，有時僅用單一立體

圖，或僅須再增加少數的其他必要圖，即足以完整揭露新式樣的複雜設計，如**圖**7-9。

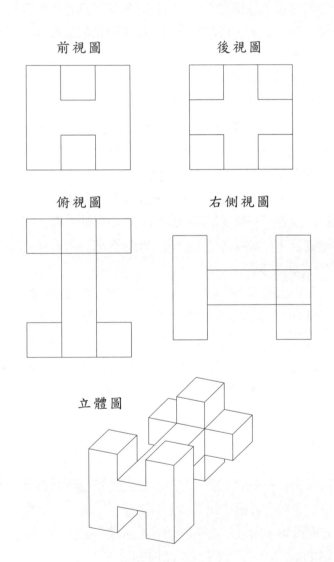

前視圖　　　　　後視圖

俯視圖　　　　　右側視圖

立體圖

圖面說明：左側視圖和右側視圖對稱，俯視圖和仰視圖對稱

圖 7-9　立體圖例——積木

專利法對於立體圖之表現並無特別規定，只要能正確按照整體的縱、橫、深之比例表現的話，無論是斜投影圖法、等角投影圖法、不等角投影圖法或透視圖法，以任一圖法繪製立體圖均可。立體圖主要係對應前視圖、俯視圖、左或右側視圖等三視圖，對於變形式新式樣、分離式新式樣及積木之類的組合新式樣等，立體圖常被用來代替三視圖，以減少圖面的數量。實務上，常有立體圖被標示為參考圖，但是立體圖與六面視圖均屬規定必要圖，參考圖則非必要。

7.3.4 其他必要圖

除六面視圖及立體圖等之規定必要圖外，申請時得繪製其他輔助圖面，而與規定必要圖共同明確且充分揭露申請專利之新式樣範圍，該等輔助圖面稱為其他必要圖。任何圖面均得作為其他必要圖，但應在該圖面標示圖面的類型及應記載之事項。以下僅簡介三種常用的類型：

7.3.4.1 剖視圖及端視圖

其他必要圖最常用的當屬剖視圖及端視圖，二者之差異在於：端視圖只表現割切面所在位置的剖視圖，如圖 7-10 ；剖視圖尚須表現割切面後方的設計，如圖 7-11 ，圖面較為複雜。因此，有必要割切相當多位置時，割切部端視圖比剖視圖更能明確且充分揭露申請專利之新式樣。端視圖的表現方法除了不表現圖示割切面所在位置後方的設計外，其他和剖視圖完全相同，請參照前述剖視圖表現方法。

■ 繪製剖視圖的時機

新式樣申請圖面主要目的係表現新式樣之立體形狀，當立體圖不足以表現時，通常剖視圖首先被考慮。以工程製圖的實務技巧而言，大部分繪製圖面的老手首先是從剖視圖入手，然後再根據剖視圖繪製六面視圖等重要圖面。建議繪製複雜的圖面時，宜從剖視圖開始繪製。下列是有必要繪製剖視圖的時機：

前視圖

俯視圖　　　　　　　　　仰視圖

A

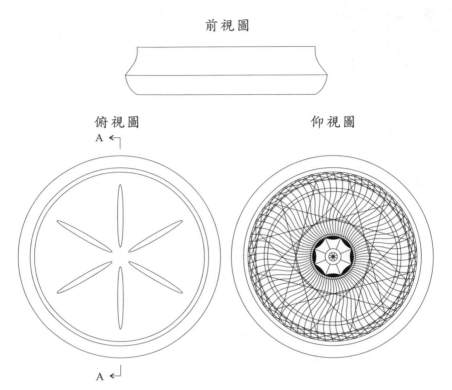

A

A-A割切面端視圖

圖面說明：後視圖、左右側視圖和前視圖相同

圖7-10　端視圖例——盤子

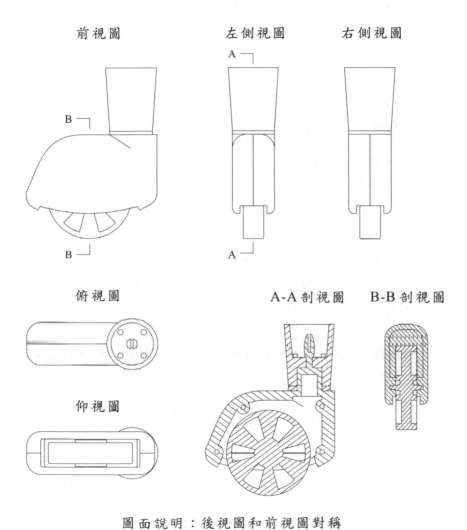

前視圖　　　　左側視圖　　　右側視圖

俯視圖　　　　　　A-A 剖視圖　　B-B 剖視圖

仰視圖

圖面說明：後視圖和前視圖對稱

圖 7-11　剖視圖例──腳輪

1. 物品外觀有凹凸或有貫通孔，單以六面視圖及立體圖仍不足以知悉某一部分爲平坦、凸起或凹下者。

2. 組合式建築、電梯等內部設計爲物品的外觀，關係新式樣的重要部分者。

3. 對於特定物品，判斷其物品之適法性不可或缺時。例如若缺少「表示內部機構的概略剖視圖」，因物品的使用方法不明，是否稱爲獨立的物品並不明確的情形。

■ 剖視圖的表現方法

繪製剖視圖首重剖視圖的類型及割面的位置，應考量割面置於何處最適當、最容易表現申請專利之新式樣，並使其明確且充分。剖視圖的類型如全剖面、半剖面、局部剖面、旋轉剖面、移轉剖面、轉折全剖面等皆得爲新式樣圖面。爲求剖視圖對應的割切面位置明確，在圖形上以一點鏈線表示割切的位置，其剖視圖的作圖方向則以箭號表示，另外於兩端註記符號。但應注意割面線不得與表現新式樣的圖形產生混淆。

剖視圖之比例尺應與六面視圖一致，當尺寸過小不能充分表現設計時，應將六面視圖之長寬比予以放大後再繪製剖視圖。剖視圖之剖面上加上平行斜線，剖面中物品之構成相異的部分或不同材質者，用平行斜線的方向或改變間隔來表現。平行斜線應比形狀線條還細，原則上相對於外圍輪廓實線，用較細之細線即可，可使圖面清晰美化。通常中央縱剖視圖或中央橫剖視圖，即使不表示其割切面之位置於圖面，該割切面位於何處仍爲一般人所理解，其割切面之位置、方向等都可以省略，但必須在圖面說明或剖視圖註記「○○視圖中央縱（橫）剖視圖」。

■ 剖視圖的類型

新式樣專利係保護物品之外觀設計，但物品的樣式繁多，尤其是透明或網狀材料的運用，使新式樣的內部設計呈現於外觀。因此，繪製剖視圖時，應考量物品的設計，將表現於外觀的內部設計一併繪

製，以符合明確且充分揭露申請專利之新式樣範圍的要求。實務上，餐具、煙灰缸、家具、陳設品等設計構成比較單純的物品，係依其原視覺形態以一般剖視圖表現。但是以下兩種剖視圖類型，應視情形運用：

1. 省略內部機構的剖視圖：收音機、電動機等電機製品和其他具內部機構之物品，若不具備所有內部機構，從物品性的觀點，收音機不得稱爲收音機。但因爲新式樣係保護物品外觀設計的創作，即使表現內部的半導體、電容器機構也是無益，是以得僅就收音機外殼繪製省略內部機構之剖視圖，表現其外觀的凹凸輪廓即可。然而透過透明材料或放音孔、散熱孔之類具有相當孔隙的外殼，得以觀察一部分內部機構，故一般仍須視情況繪製一部分內部元件，而省略其餘機構。

2. 表示內部概略機構的剖視圖：爲了使物品使用狀態更具體，可利用表現內部概略機構的剖視圖。

7.3.4.2 詳圖及部分詳圖

六面視圖的六個圖必須以相同比例尺作圖。但對於設計複雜且縱橫比差異極大的情況，爲明確揭露該設計，應將必要之視圖放大或增加放大的圖形，以明確揭露該設計。放大圖或部分放大圖稱爲詳圖或部分詳圖。

1. 詳圖：若以圖面用紙所能容納的比例繪製六面視圖，所揭露之圖形過小，而使新式樣不明確時，應增加或放大圖面。舉例來說，前視圖的設計複雜，以一般的比例作圖實難以表現時，得於該前視圖概略繪製表現之，另外繪製一個相同縱橫比但放大數倍的前視詳圖，如圖 7-12。尤須注意者，若以前視詳圖表現，相對應之前視圖亦不可省略。此外，剖視詳圖或前視圖之中央縱剖視詳圖等其他必要圖之繪製，仍然必須以六面視圖相同的縱橫比表現之。

省略花紋之俯視圖

A ⌐ ⌐ A

俯視圖詳圖

圖面說明：僅表示詳圖之製作

圖7-12　詳圖例——包裝箱

2.部分詳圖：若以詳圖尙不能充分揭露細部時，得採用部分詳圖，只放大其中一部分，明確且充分揭露新式樣之細部設計。部分詳圖之繪製，應以一點鏈線之方形框線或細實線，將相應於該部分詳圖之放大位置表示於圖形上，如圖 7-13。

表現物品之花紋，必要圖不足以明確且充分揭露物品外觀完整的花紋者，應繪製花紋的平面（展開）圖、單元圖及其他必要圖，以補其不足。花紋的單元圖得依部分詳圖之規定，繪製放大圖面。

7.3.4.3 展開圖

專利法施行細則規定，表現物品之花紋，必要時應繪製花紋的平面（展開）圖、單元圖及其他必要圖。外表面有複雜花紋的筒形容器，只有六面視圖難以明確揭露其設計，運用展開圖不僅使之易於作圖，亦得以明確表現其設計。但是僅限於能正確展開之形狀（如二次元平面所構成的立體形），始得使用展開圖。若物品之形狀爲複雜曲線曲面所構成者，不得使用展開圖，宜以照片代之。若以花紋的平面展開圖表現，相對應六面視圖上得概略表現或省略被展開部分之花紋，如圖 7-14，但省略花紋時，必須於六面視圖之視圖上記載「省略花紋的○○視圖」。

新式樣「可摺疊式包裝箱」所保護者爲可任意組立成箱子的「成形紙」，將其鋪平成平面狀亦可稱爲展開圖，此爲後述變形式新式樣之一，展開圖應註記「○○展開狀態圖」，其爲其他必要圖之一，如圖 7-15。此外，新式樣「包裝箱」所保護者爲黏著固定的「紙箱」，將其紙箱的紙材鋪平亦稱爲展開圖，如圖 7-16。但這種情形異於前述組立紙箱，應以「○○展開參考圖」明確表示黏著紙箱之構成狀態、使用方法等，這種參考圖並非其他必要圖之一。

前視圖

俯視圖　　　　　　　　仰視圖

A　　　　　　　　A

右側視圖　　　　　　　A-A 剖視圖

D-D　E-E 部分詳圖　　　C-C 割切面端視圖

圖面說明：後視圖和前視圖相同，左側視圖和右側視圖相同

圖 7-13　部分詳圖例——螢光燈具

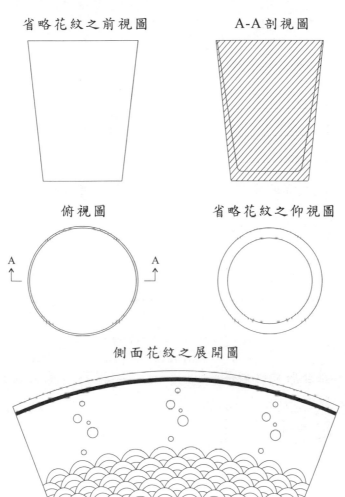

省略花紋之前視圖　　　　　　A-A剖視圖

俯視圖　　　　　省略花紋之仰視圖

A　　　　　A

側面花紋之展開圖

圖面說明：後視圖、左右側視圖和前視圖相同

圖7-14　花紋展開圖例──杯子

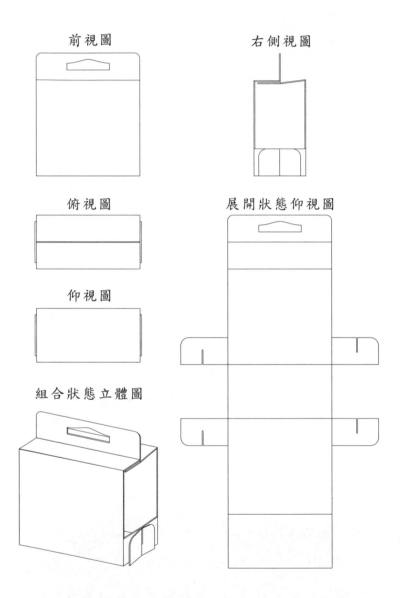

前視圖

右側視圖

俯視圖

展開狀態仰視圖

仰視圖

組合狀態立體圖

圖面說明：後視圖和前視圖相同，左側視圖和右側視圖對稱

圖 7-15　物品展開圖例——包裝箱

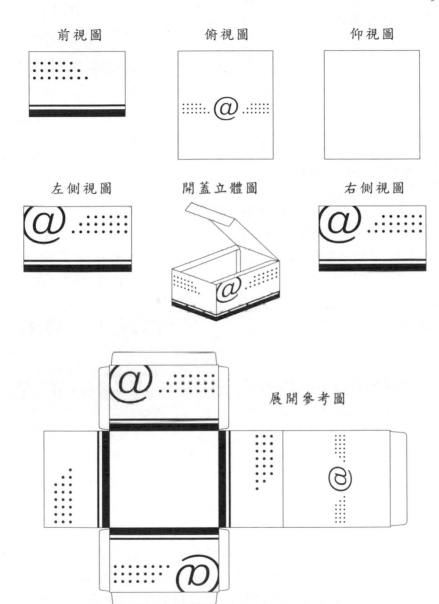

圖面說明：後視圖和前視圖相同

圖 7-16　物品展開參考圖例──包裝箱

7.3.5 省略圖法

新式樣專利圖說的用紙有限，對於實體物品呈現無限連續者或物品的長寬比過大者，其表現圖面無法依一般圖法繪製。通常物品的長寬比過大者，得以部分詳圖表現；惟當物品長寬比過大的部分係呈連續的形態，而為一般人得以推知者，則應以省略圖法表現。

7.3.5.1 表現部分設計

對於棒材、管材、線材、帶狀材、板狀材、擠製型材等具有相同截面形狀且呈細長形態之基礎材料，以及織布、合成樹脂布、蕾絲等具有連續花紋之基礎材料，雖然銷售這類物品給消費者時，必須切斷加工成各種尺寸，惟在概念上，這類基礎材料為無限長形態，且其尺寸、大小與新式樣創作並無直接關係。故實務上，申請這類物品之新式樣並未限定必須揭露具體的形狀，申請時得以省略圖法表現這類基礎材料。

1. 細長形態物品：對於棒材、管材、線材、帶狀材、板狀材、擠製型材等細長形態之基礎材料，其為長度無限而形狀或花紋呈連續之物品，圖面只要能明確表現該形狀、花紋之連續狀態的重點部分即可。表現物品之圖形兩端應以兩條平行的一點鏈線切斷表示之，如圖 7-17，並應在圖面說明中記載：「本新式樣創作朝前視圖的上下二方向連續」之類的說明。表現物品形狀或花紋二方連續時，其圖面只要能明確表現其二方連續狀態之範圍（例如表現之花紋連續兩個單元以上）即可，如圖 7-18，並應在圖面說明中具體記載其省略之說明。

2. 織布形態物品：對於紡織布、合成樹脂布、蕾絲等基礎材料，其設計為四方連續或二方連續時，圖面只要能明確表現其連續狀態之範圍即可，如圖 7-19，並應在圖面說明具體記載其省略之說明。

前 視 圖　　　　　　俯 視 圖　　　　　　左 側 視 圖

圖面說明：後視圖和前視圖相同，右側視圖和左側視圖相
　　　　　同，仰視圖和俯視圖相同，本創作在前視圖上
　　　　　下方連續

圖 7-17　細長物之圖例──型材

前視圖 左側視圖 後視圖

A A

A-A端視詳圖

仰視圖

圖面說明：右側視圖和左側視圖相同，俯視圖和仰視圖對
稱，本創作在前視圖上下方連續

圖 7-18　細長物花紋圖例——膠帶

前視圖　　　　　　　　　右側視圖

俯視圖　　　　　　　　　仰視圖

圖面說明：後視圖和前視圖對稱，左側視圖和右側視圖對稱

圖 7-19　織布形態物品之圖例──紡織布

7.3.5.2 省略部分設計

　　若物品長寬比過大的部分係呈連續的形態，而為一般人得以推知者，則應以省略圖法表現。例如電器用品，必須附加電線於本體上者，由於電線的縱橫比例差異太大，若礙於用紙規格而縮小圖形，可能導致所表現之設計不明確時，得省略部分設計。惟省略部分設計之表現方法僅限於省略如電器等之電線、伸縮天線、電線桿之類習見之連續形態者。舉例來說，「日光燈管包裝盒」雖然呈細長形狀，但其外觀印刷設計並非呈連續形態者，不宜以省略圖法表現之。省略部分設計的圖法有兩種，均應在圖面說明中記載省略之說明：

1.省略物品之部分元件：圖法之省略處以一條一點鏈線切斷，如
圖 7-20。

前視圖　　　　　　　後視圖

俯視圖　　　　　　　仰視圖

左側視圖　　　　　　右側視圖

圖面說明：省略元件為電源線及插頭

圖 7-20　省略部分元件之物品圖例──吹風機

2.物品中間省略：圖法之省略處以兩條平行之一點鏈線切斷，如圖 7-21。

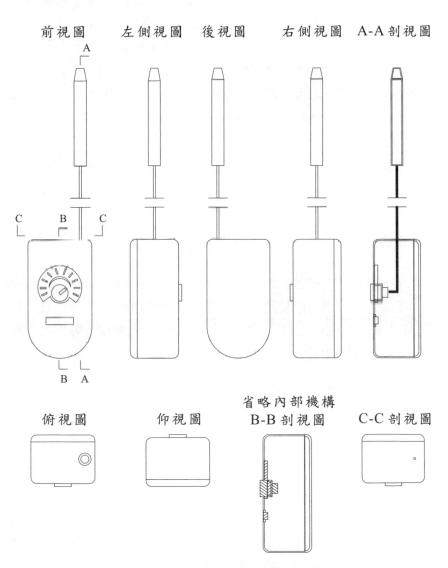

圖面說明：省略中段部分

圖 7-21　省略中段物品圖例——抗溫度計

7.3.6 照片及電腦列印之圖面

專利法施行細則第33條第3項規定：「圖面應參照工程製圖方法，以墨線繪製或以照片或電腦列印之圖面清晰呈現……」申請新式樣專利，申請人得自由選擇以圖面、照片或以電腦列印數位相機所攝製之照片表現申請專利之新式樣。照片係攝自實物而來，其揭露之內容遠比圖面具體，且易於理解。照片之攝製，應依正投影圖法，全部以相同縮小比例表現之。且作爲必要圖、參考圖等之照片的處理方式，亦應如同圖面一樣。

照片應清晰顯示新式樣之特徵，且作爲六面視圖之照片中所顯示之圖形比例應一致，拍攝背景不得有申請標的以外的異物。爲因應嗣後之補充修正，拍攝照片的實物應保管到審定後，且照片的底片亦應妥善保管。若實物全部遺失或破損，無法再拍攝時，必須以圖面補充修正。

由於相機的光學性質，所攝製之照片係呈透視圖形而非正投影圖形，故以照片作爲六面視圖時，無須如六面視圖般要求完全一致。惟若新式樣的縱橫比例差異過大，以照片無法正確表現全體新式樣的話，應以圖面表現之。

7.3.6.1 照片的表現和注意事項

1. 照片：照片應清晰顯示新式樣之特徵，攝製之背景應以單色爲之。照片的尺寸必須以能明確表現申請專利之新式樣爲準，顯示之新式樣不宜過小而不明確。照片用紙和圖面用紙相同，爲國家標準A4號（210×297mm）。照片之排列應與圖面相同，並應在各照片之下標示前視圖、後視圖等文字。

2. 彩色照片：以彩色照片表現新式樣時，亦作爲色彩施予物品範圍之結合狀態圖。彩色照片易因拍攝時光量之變化而改變色調，且加洗的照片也會改變色調，故仍必須檢附色彩本身之色卡。

7.3.6.2 拍攝照片的注意事項

1. 拍攝距離和相機：照片必須從物品六個視面之垂直方向，以相同距離拍攝，並應注意打光、光圈及焦距之設定，如圖7-22。若方向偏差，形狀就不一致；若距離改變，縮小之比例就有差異。

2. 拍攝背景：照片中有申請專利之新式樣以外之其他物品者，會被認定未明確揭露申請專利之新式樣，或被認定為申請專利之新式樣違反一式樣一申請原則。拍攝照片時，應將無花紋之素色布幔吊起作為背景，並將其覆於攝影台上。若照片背景裡有其他物品，不宜沿著物品的輪廓剪下照片中之圖形，應該用噴修的方式處理該異物，或重新翻拍該照片。若照片上蓋了騎縫章，由於翻製專利公報印刷版時難以處理，可能以污損為理由，而被要求修正。

3. 高反差（High-Light）及陰影：玻璃或電鍍部分反射強光所生成之光暈、高反差可能使原無花紋的部分呈現擬似花紋之白線，或將周圍之其他物形反射入鏡，若光源太強而產生陰影，將使申請專利之新式樣不明確，為使所拍攝之照片清晰、明確，光源至少應有兩個以上，且所有光源亦必須覆蓋半透明紙或毛玻璃燈罩。

7.3.6.3 照片與圖面共同表現

照片所揭露之新式樣不明確或不充分，或必須揭露新式樣之使用狀態時，必須繪製其他圖面（例如剖視圖）共同表現新式樣。專利法及其施行細則並未規定不得以照片與圖面共同表現新式樣，惟應注意其一致性。

45~70° 45~70°

燈前擋一塊毛
玻璃或描圖紙

聚光燈
(spotlight)

新式樣物品拍攝方法（俯視圖）

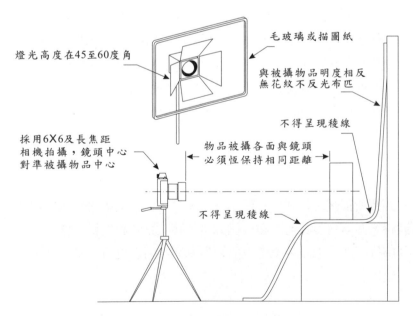

燈光高度在45至60度角

毛玻璃或描圖紙

與被攝物品明度相反
無花紋不反光布匹

不得呈現稜線

採用6X6及長焦距
相機拍攝，鏡頭中心
對準被攝物品中心

物品被攝各面與鏡頭
必須恆保持相同距離

不得呈現稜線

新式樣物品拍攝方法（右側視圖）

圖 7-22　新式樣物品拍攝方法

7.3.7 注意事項

　　新式樣專利圖面之製作，除應注意前述之說明外，實務上圖面發生的瑕疵幾有半數為圖面不一致等極為簡易的基本問題。以下為實務上常發現之瑕疵。

7.3.7.1 圖面的一致性

　　六面視圖係依正投影圖法所繪製者，各視圖最外側的輪廓線是物品最大最外側之投影，因此前視圖和後視圖、左側視圖和右側視圖、俯視圖和仰視圖呈三組各自相互對稱或相同之外形輪廓。依正投影圖法，左側視圖和右側視圖係以垂直中心線為軸成對稱形或相同形；俯視圖和仰視圖則必須以水平中心線為軸成對稱形或相同形；前視圖和後視圖則以垂直中心線或水平中心線為軸成對稱形或相同形。

　　輪廓線不一致的情形是典型的基本觀念問題，並未牽涉艱深的理論。檢視時，得以三組圖面各自摺疊重合，對應之視圖輪廓線不完全一致時，圖面即有錯誤。這是依正投影圖法所作圖面必然具有的特性，運用此特性即能輕易發現製圖的錯誤。除了以上輪廓線不一致的情形之外，六面視圖圖形內之線條不一致，或六面視圖與立體圖不一致的情形，亦為典型常見的圖面錯誤。

7.3.7.2 圖面的排列

　　新式樣專利圖面是以六面視圖為核心，六個視圖的設置若未依正投影圖法排列，而有上下或左右倒置、錯置，或物品圖形之上下關係旋轉成左右關係，或六個視圖彼此錯亂等，均將影響圖面再構成一具體之新式樣，致無法明確且充分表現申請專利之新式樣。

　　囿於新式樣專利圖面用紙的限制，橫長的物品不適合表現於縱長的紙張，申請人經常將圖面用紙旋轉九十度以利圖面之排列，由於讀圖時係以圖面在上、圖面名稱在下之方向為之，故應將標註於圖面下之圖面名稱隨之旋轉九十度，才不至於解讀錯誤。

7.3.7.3 圖面名稱與圖面說明

　　新式樣專利圖面之解讀係綜合各圖面所揭露之點、線、面,再構成一具體的新式樣三度空間設計。對於六面視圖,若未以文字標示六面視圖名稱或標示錯誤,從各視圖所表示的內容,可能產生不同的涵意,而無法明確揭露申請專利之新式樣。因此,圖面名稱應依專利法施行細則第 33 條所示之名稱予以標示,或依 CNS 工程製圖規定標示剖視圖、中斷視圖、局部詳圖等。尤其必須注意者,勿將必要圖與參考圖混淆。此外,圖面說明應簡要敘述圖面之省略、相同或對稱及有關特殊新式樣之文字說明。

7.3.7.4 使用線條不當

　　國家標準 CNS 工程製圖標準雖然規定得使用實線、虛線及鏈線三種線條,惟新式樣專利圖面主要是表現物品之外觀設計,除了工程製圖法所需者,如繪製新式樣圖面之陰影或割面線等,得使用三種線條之外,新式樣圖面僅得以實線表現新式樣物品設計,以呈現原視覺形態,不得以虛線或鏈線表現之,以免影響申請專利之新式樣範圍的界定。

7.4 表現特殊新式樣的圖面

　　本節說明因材料特性、機能調整或使用狀態而形態會產生變化的特殊新式樣。

7.4.1 變形式新式樣

　　具機構的物品通常具有可活動的部分,例如行動電話或筆記型電腦,其一部分設計可變形、活動者,稱爲「變形式新式樣」。若其可

變形的部分係屬常識性的變動，而爲一般人所能理解者，大都得以靜止狀態表現，例如自行車、工作母機及抽屜等，並無必要表現其爲變形式新式樣。然而，若物品的一部分之變形或活動，其設計變化複雜者或超越常識性的變化範圍者，例如變形機器人之類的物品設計，必須以圖面分別表現使用前、中、後各種設計。此外，即使新式樣之變形係屬常識性的變動，例如行動電話、筆記型電腦或化妝盒之類可開關的物品，因開啓外蓋的設計亦爲新式樣的外觀，必須以圖面分別表現開啓前、後之設計，若變動程度大且複雜者，甚至應在創作說明或圖面說明中記載。

原則上，變形式新式樣的規定必要圖和其他必要圖應表現使用前、中、後各階段的設計，如圖 7-23。惟若開啓狀態爲基本狀態，得以規定必要圖和其他必要圖表現其基本狀態，並以立體圖表現其關閉狀態，亦即最低限度必須能明確且充分表現變形之狀態圖形。準此，圖面上應標示「開啓狀態前視圖」等之六面視圖、「開啓狀態立體圖」、「關閉狀態立體圖」兩個立體圖及其他必要圖。

7.4.2 分離式新式樣

性質上爲可分離但屬組合後始可銷售或利用者，例如筆和筆套之類的物品，稱爲「分離式新式樣」。對於組合後之分離式新式樣，因無法表現完整設計，除表現組合狀態的圖面之外，且應繪製各個構成部分之圖面，以明確且充分表現各構成部分之設計。

7.4.2.1 表現方法

原則上，必須有組合狀態的規定必要圖和其他必要圖及各構成元件各別的規定必要圖和其他必要圖，如圖 7-24。若組合狀態爲基本狀態，應以規定必要圖及其他必要圖表現之，並以立體圖表現各構成元件。圖面上應標示「組合狀態的前視圖」等之六面視圖、「組合狀態的立體圖」、「構成元件的立體圖」兩個立體圖及其他必要圖。

設計專利——理論與實務

276

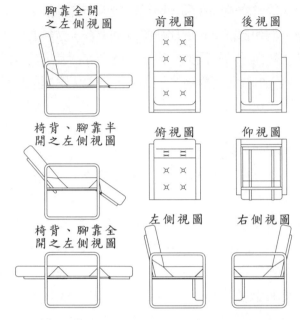

腳靠全開
之左側視圖　　前視圖　　後視圖

椅背、腳靠半
開之左側視圖　　俯視圖　　仰視圖

椅背、腳靠全
開之左側視圖　　左側視圖　　右側視圖

(a)圖例一：三階段開合式沙發座躺椅

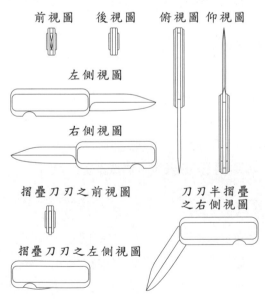

前視圖　後視圖　　俯視圖 仰視圖

左側視圖

右側視圖

摺疊刀刃之前視圖　　　刀刃半摺疊
之右側視圖

摺疊刀刃之左側視圖

(b)圖例二：摺疊刀

圖7-23　變形式新式樣圖例

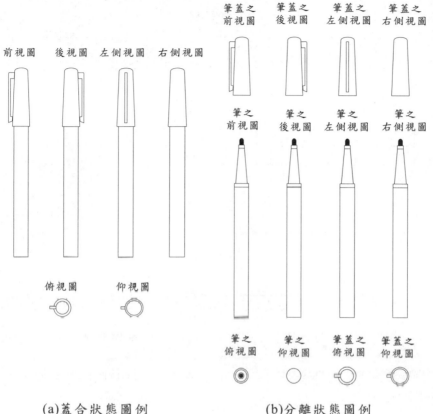

前視圖　後視圖　左側視圖　右側視圖

筆蓋之
前視圖　　筆蓋之
後視圖　　筆蓋之
左側視圖　　筆蓋之
右側視圖

筆之
前視圖　　筆之
後視圖　　筆之
左側視圖　　筆之
右側視圖

俯視圖　仰視圖

筆之
俯視圖　　筆之
仰視圖　　筆蓋之
俯視圖　　筆蓋之
仰視圖

(a)蓋合狀態圖例　　　　　(b)分離狀態圖例

圖7-24　分離式新式樣圖例──筆

若構成元件為基本狀態，則應以規定必要圖和其他必要圖表現各構成元件，並以立體圖表現組合狀態。

7.4.2.2 成對式新式樣

以陰陽成對之單元構成功能及設計之一體性者，例如扣具、錶帶之類的物品，稱為「成對式新式樣」。對於成對式新式樣，應表現各構成單元之完整設計，以規定必要圖和其他必要圖表現各構成單元，如圖7-25。

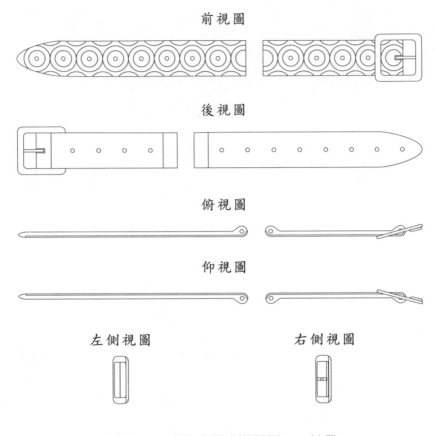

圖 7-25 　成對式新式樣圖例── 錶帶

7.4.2.3 對稱式新式樣

以左右對稱或相同之單元構成功能及設計之一體性者，例如鞋、襪、手套之類的物品，稱為「對稱式新式樣」。得以規定必要圖和其他必要圖表現其中之一單元，並在圖面說明中記載省略其左右成對單元中之一單元的意旨，例如「省略左右對稱物品中之左手者」，如圖7-26。

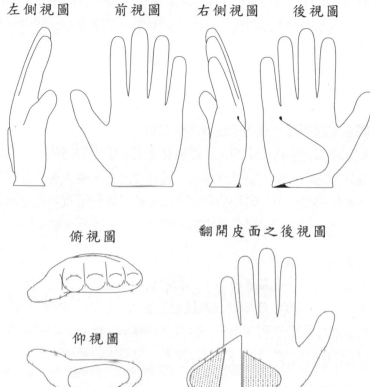

左側視圖　　前視圖　　右側視圖　　後視圖

俯視圖　　　　　翻開皮面之後視圖

仰視圖

圖面說明：對稱之新式樣僅揭示左手套

圖 7-26　對稱式新式樣圖例——手套

7.4.3 有透明部分的新式樣

　　玻璃杯之類全部是由透明體構成的新式樣，或手錶之類部分是由透明體構成之新式樣，其新式樣包括外部透明部分及內部設計，若未明確表現物品內、外之設計，將使揭露之新式樣不明確或不充分。國家標準 CNS 並未規定透明物的製圖方法，對於有透明部分的新式

樣，得以圖面結合圖面說明中之文字記載明確且充分揭露之，亦即應依照原視覺形態繪製透視後可見狀態的圖面，並在圖面說明中記載透明之部分。

7.4.3.1 無花紋的新式樣

■外觀全部透明並可見內部設計之新式樣

例如埋入透明樹脂中的人偶擺飾品或置於瓶中的擺飾品之類的物品，其外觀透明但可以看見內部之人偶等設計者，應表現其外周和可視之內部原視覺形態。若物品元件可以分離，除依透視可見之原視覺形態表現外，再各別表現分離的構成部分，則更容易理解。

■部分透明的新式樣

例如計時器、度量衡儀器之類的物品，其外觀有部分透明元件，依透視可見之刻度板和指針之原視覺形態表現即可，如圖 7-27，並在圖面說明中記載透明之部分，但是對於度量衡儀器、眼鏡、照相機鏡頭之類的物品，其透明部分為公知者，亦得省略說明。

■全部透明的新式樣

對於全部由透明體構成且無不透明部分之新式樣，若依可見之物品原視覺形態表現，前視圖和後視圖、俯視圖和仰視圖、左側視圖和右側視圖各自成為對稱（或相同），所揭露之新式樣反而不明確。因此，全體透明的新式樣，應依不透明體之法作圖，並於圖面說明記載「本物品全體透明」，反而易於理解。

7.4.3.2 有單層花紋的新式樣

對於透明杯子之類外表面有花紋的物品，若依物品原視覺形態表現，背面的花紋和正面的花紋重疊，將使所揭露之新式樣不明確，故應依不透明新式樣之作圖法，在前視圖表現前半部（正面）之花紋，在後視圖表現後半部（背面）之花紋，俯視圖、側視圖亦準此表現，並在圖面說明中說明之。

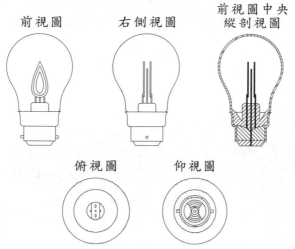

(a)圖例一：電燈泡──外觀透明

圖面說明：後視圖和前視圖相同，左側視圖和右側視圖相同

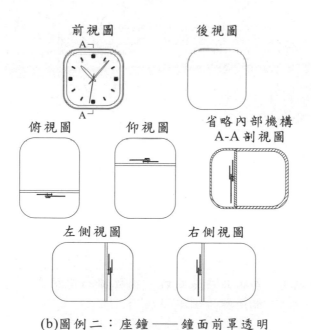

(b)圖例二：座鐘──鐘面前罩透明

圖 7-27　外觀透明之新式樣圖例

282　　　　對於透明盒子之類內側有花紋的物品，應充分活用剖視圖以明確表現內側之花紋，並以外表面無花紋之法作圖，如圖 7-28，並在圖面說明中說明之。

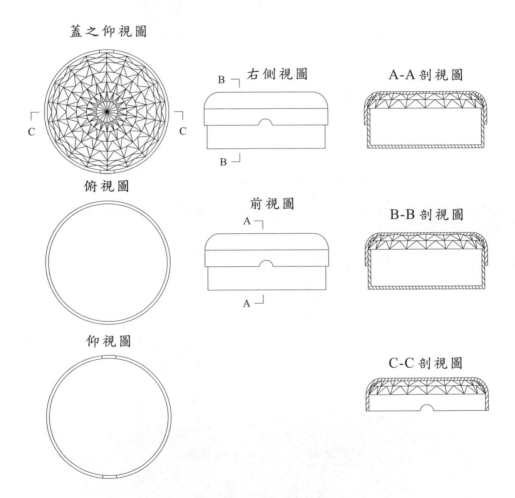

蓋之仰視圖

右側視圖

A-A 剖視圖

俯視圖

前視圖

B-B 剖視圖

仰視圖

C-C 剖視圖

圖面說明：本物品為透明體，後視圖和前視圖相同，左側
　　　　　視圖和右側視圖相同

圖 7-28　　外觀透明有單層花紋之新式樣圖例——裁縫箱

7.4.3.3 有多層花紋的新式樣

例如燈具附透明燈罩之類外表面有花紋的物品，若依物品原視覺形態表現，內部燈具設計和外表面花紋重疊，將使所揭露之新式樣不明確，故應分別表現外表面花紋的燈罩圖面，及省略外表面花紋，只表現透視內部設計的燈具圖面，並在圖面說明中說明之。如圖 7-29之毛刷。

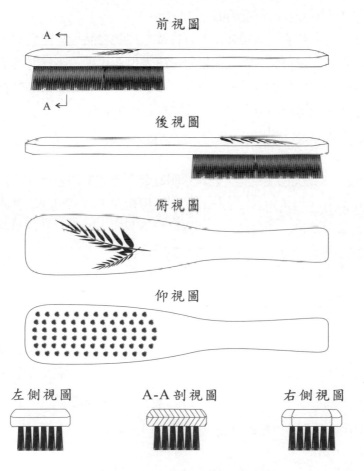

圖面說明：柄之後側透明

圖 7-29　外觀透明有多層花紋之新式樣圖例——毛刷

7.4.3.4 以塗色表現透明部分

對於由透明體和不透明體共同構成之新式樣,若作圖相當麻煩,而且以文字說明透明部分也相當困難時,得利用塗色法,以粉彩或色鉛筆在透明部分塗上淺色,以區別非透明部分。

1. 以塗色法表現不透明部分:依可見之物品原視覺形態表現新式樣,將所有不透明部分塗色,圖面說明中說明之,此法適用於透明部分多於不透明部分之情形。
2. 以塗色法表現透明部分:收音機之類的物品,其正面刻度板為透明,依可見之物品原視覺形態表現新式樣,另外附具塗色於透明刻度板的參考圖,如圖7-30,並於圖面說明中說明之,此法適用於不透明部分多於透明部分之情形。

7.4.3.5 表現透光部分

照明器具大都使用透光的非透明材質,雖然無法看見其透光外殼的內部設計,但是對於照明器具的新式樣創作,若不明確表現透光和不透光部分之別,所揭露之新式樣可能不明確。因此,必須明確揭露透光與不透光部分之分界,如圖7-31。

7.4.4 其他特殊的新式樣

除上述特殊的新式樣之外,另外有些新式樣的圖形難以表現,例如植毛製品、布製品、網狀製品、組合式建築、有文字及標示之製品等。

7.4.4.1 特殊材料構成的新式樣

■布製品

衣服之類的布製品,於銷售、使用時之形態千變萬化,此種物品

前視圖　　　　　　　　　後視圖

俯視圖　　　　　　　　　仰視圖

左側視圖　　　　　　　　右側視圖

表現部分透明前視圖

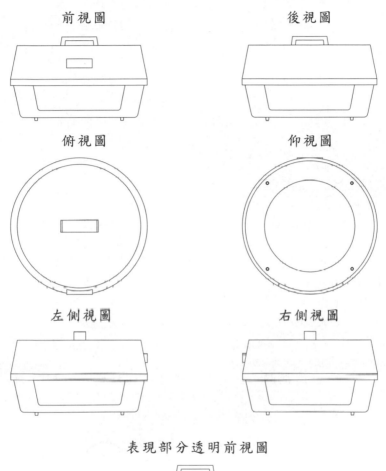

圖面說明：前視圖塗色部分為透明材質

圖 7-30　以塗色表現透明之新式樣圖例──防潮箱

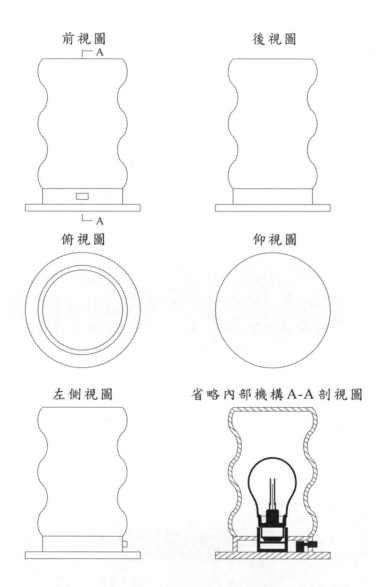

圖面說明：前視圖呈波浪狀部分具有透光性

圖 7-31　表現透光部分之新式樣圖例——燈

雖然得稱爲變形式新式樣，但從物品的性質來看，仍得以充分理解其所有變化形態，只要表現之圖面能明確且充分揭露其設計即可。對於衣服之類的立體物品，雖然得鋪平成薄板狀，但以六個視圖表現衣服穿在模特兒身上的立體形態，更能明確且充分揭露其新式樣，如圖 7-32。

■植毛製品

植毛之類的製品，有刷子及絨毛玩具兩種。相對於刷子植毛部的表現；長毛填充玩具之作圖較爲困難，且大都不可能以圖面表現，故只有用替代圖面之照片表現之。對於植毛部分的表現，常用形式化的表現法使植毛部分之外周輪廓設計均一即可。有關植毛製品可參考圖 7-33 所示。

■細網製品

表現立體物品時，無論多麼薄的紙或多麼細的線，製圖的原則一定要以兩條線條表現其空間形態。對於細網製品，若以兩條線條表現其網絲，則圖面顯得混亂不堪，反而以單一線條表現其網絲，更能明確揭露其新式樣，如圖 7-34。惟若細網或網目之設計爲主要特徵時，應附具部分詳圖以表現其特徵。

■線材製品

風扇或鳥籠之類的製品，若依物品原視覺形態作圖，將使前半部和後半部設計重疊，而使所揭露之新式樣不明確，若前半部以前視圖表現，後半部以後視圖表現，俯視圖、側視圖亦準此表現，即能明確且充分表現其新式樣，如圖 7-35。

7.4.4.2 組合式建築的新式樣

對於組合式建築，一經組立完成則爲不動產，應非新式樣專利保護之適格物品。但在生產、流通的過程中具有動產觀念的物品，如預鑄式建築、流動式衛生設備等，仍屬適格的物品。

前視圖　　　　　　　後視圖

俯視圖　　　　　　　右側視圖

仰視圖

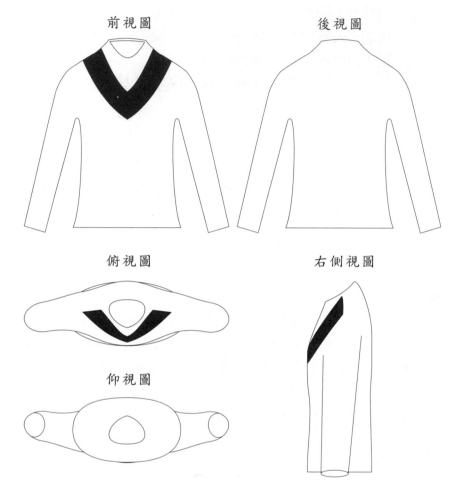

圖面說明：左側視圖和右側視圖對稱

圖 7-32　衣服等布製品之新式樣圖例——衣服

前視圖　　　右側視圖　　　後視圖

俯視圖

(a)圖例一：髮刷

圖面說明：左側視圖和右側視圖對稱，仰視圖和俯視圖對稱

　　　　　　　　前視圖中央
前視圖　　　　縱剖視圖　　　　俯視圖

仰視圖

(b)圖例二：化妝粉撲

圖面說明：後視圖、左右側視圖和前視圖相同

圖 7-33　植毛製品之新式樣圖例

前視圖

俯視圖　　　　　　　　　　　仰視圖

左側視圖

圖面說明：後視圖和前視圖相同，右側視圖和左側視圖相同

圖 7-34　細網製品之新式樣圖例——置物箱

組合式建築之組合狀態為設計的重點，原則上除了組合狀態的規定必要圖和剖視圖、詳圖等其他必要圖之外，對於簡易小屋、流動廁所等人類得以進入其中之物品，其內部亦可稱為物品之外觀，亦應明確表現其內部設計，因此內部六面視圖亦為不可或缺者。

7.4.4.3 有文字及標示的新式樣

對於包裝箱、日曆或紙牌之類單純意思表示的印刷文字，或鐘錶、儀器上之指示文字，得依物品原視覺形態作為其新式樣，亦得以

前半前視圖　　　　　　後半後視圖

俯視圖

左側視圖　　　　　　　　　　　　右側視圖

仰視圖

圖 7-35　線材製品之新式樣圖例——電扇扇網

無文字、標示之形態作為其新式樣。對於花體文字或作為連續花紋之裝飾性文字，若為申請專利之新式樣的花紋，應依物品原視覺形態完整表現，如圖 7-36。

7.4.4.4 組合物品

物品的各構成部分本身不具完整的功能，但有獨立的設計，所有構成部分構組後，具功能及設計的一體性者，稱為「組合物品」，例如象棋、撲克牌、積木等。組合物品符合單一性原則，但在新式樣專利實務上，積木的組合並不被認定為是一物品。

1. 棋具及牌具：撲克牌、西洋棋、象棋之類的棋具或牌具係組合若干單元而構成一整體，其具備功能及設計的一體性，被認為是一新式樣。申請撲克牌時，其圖面應表現整副五十四張牌的花紋。但若有些花紋之布局及花紋之單元為習用者，得在創作說明或圖面說明中說明之，例如「五十四張撲克牌中，除 A、K、Q、J 及鬼牌外，其他牌之內面花紋為一般習用者；表面之花紋為整副牌共通者」。其圖面應表現 A、K、Q、J 及鬼牌之內面花紋，另加 1 張表面花紋，如圖 7-37。申請西洋棋時，應表現國王、皇后、主教、騎士、城堡、步兵各一之規定必要圖，並在創作說明或圖面說明中說明：「國王兩個、皇后兩個、主教四個、騎士四個、城堡四個、步兵十六個，總計三十二個構成者。」

2. 積木及組木：積木係一種可以將各種單元自由組合構成多種設計之玩具；組木則僅能將元件組合構成一種設計之玩具，基本上仍屬積木玩具。申請組木時，應以規定必要圖表現組立狀態，而僅以立體圖分別表現各構成單位，如圖 7-38。目前新式樣專利實務上，因積木之組合不被認為是一物品，故申請積木時，係就各積木構成單元分別申請之，各積木構成單元以單一物品視之，應表現其規定必要圖。

前 視 圖

後 視 圖

俯 視 圖

仰 視 圖

右 側 視 圖

圖面說明：左側視圖和右側視圖相同

圖 7-36　裝飾性文字之新式樣圖例——包裝盒

前視圖

後視圖

圖面說明：本物品整組的構成數為十字架、蘋果、紅唇、
　　　　　音符，各有A、2、3、4、5、6、7、8、9、10、J
　　　　　、Q、K計52張及鬼牌和輔助牌總計54張；表面
　　　　　花紋表現在後視圖，為整副牌共通；牌之內面
　　　　　花紋除前視圖所示外，2至10為一般習知

圖 7-37　組合物品之新式樣圖例──撲克牌

前視圖

俯視圖

仰視圖

右側視圖

元件1立體圖

元件2立體圖

元件組合立體圖

圖面說明：組合元件立體圖之數字表示分解順序；後視圖
和前視圖相同，左側視圖和右側視圖相同

圖 7-38　組合物品之新式樣圖例──組合玩具

第 8 章

設計專利之專利要件

設計專利之專利要件

　　每年5月，國內相關設計科系的學生會將其畢業製作的成果，於台北世貿進行為期數天不等的展覽。大部分的學生經歷一至兩年實際參與畢業專題的製作，最後將其作品呈現於世貿的「新一代設計展」中。許多人一直到展覽結束得以稍閒後，才猛然想起，為何不將辛苦一年的創作拿來申請專利呢？但往往在申請專利之後，才發現設計作品在公開發表展示之後，即喪失該創作的「新穎性」，已無法取得專利權。

　　然而，何謂「新穎性」？為什麼自己創作的作品一經公開展示後，也會喪失「新穎性」呢？依照專利法的規定，申請人欲取得設計專利必須同時滿足三項積極條件，我們稱之為「專利要件」。設計專利要件包含：「產業利用性」、「新穎性」、「創作性」等三項要件，缺乏任何一項要件，則無法取得設計專利。

　　產業利用性指的是：設計必須可供產業利用；新穎性指的是：設計必須為首創，在申請專利前有相同或近似之設計已公開者，即喪失新穎性；創作性指的是：設計必須具有相當程度的原創性，主要目的在避免「劣幣驅逐良幣」，導致優良設計產品在市場上的空間相對遭到壓縮。由此可知，某設計要取得設計專利，該設計必須同時滿足上述三項專利要件方為可能。

　　除了上述三項積極要件外，專利法亦明確規定即使符合上述要件，仍不予設計專利的除外條款，包括：(1)純功能性設計之物品造形；(2)純藝術創作或美術工藝品；(3)積體電路電路布局及電子電路布局；(4)物品妨害公共秩序、善良風俗或衛生者；(5)物品相同或近似於黨旗、國旗、國父遺像、國徽、軍旗、印信、勳章者。

　　因此，創作者若欲以設計專利權保護其創作時，應一方面檢

視自己的創作是否可供產業利用？是否屬於首先創作？是否具有
一定的原創性？其次，則應看看自己的創作是否未落入專利法明
定不予專利的除外條款？若兩者條件均滿足，則可正式提出專利
申請，而未來獲准設計專利的機率也將較高。

　　所謂專利要件，係指申請案取得專利必須具備的條件。依專利法
規定，新式樣專利保護的客體須符合三項廣義的專利要件：新式樣專
利定義（專利法第 109 條第 1 項）、狹義的專利要件（專利法第 110
條第 1 項及第 4 項）、除外規定（專利法第 112 條）。

　　新式樣專利的定義，係規定申請新式樣專利的物品造形是否屬於
新式樣專利保護的客體，一般稱為適格要件或構成要件。由專利法之
立法架構，對於新式樣專利保護客體的規定採「定義式與除外式」混
合形式定義。得取得新式樣專利者首須符合構成要件，其次判斷是否
屬於除外規定中所列各款，即使符合專利法第 109 條第 1 項構成要件
之規定，但屬於同法第 112 條各款所規定不予新式樣專利之客體者，
仍不得取得新式樣專利。

　　狹義的專利要件係專利實體法規範的主要對象，具有專利能力
（可專利性）之新式樣必須具備三要件：產業利用性、新穎性（包括
擬制新穎性）、創作性。

8.1 新式樣專利保護的標的

　　世界智慧財產權組織定義設計專利時指出：「工業品的外觀設計
屬於美感領域，可作為工業或手工業所製造產品的式樣。通常工業品
的外觀設計具有物品的裝飾或美學的外表。裝飾的外表可以由物品的
形狀和（或）圖案和（或）色彩組成。」

　　新式樣專利保護的標的規定於專利法第 109 條第 1 項：「新式

樣,指對物品之形狀、花紋、色彩或其結合,透過視覺訴求之創作。」就此定義,學理上認為新式樣專利保護的客體是具備用途、功能的「物品」外觀之形狀、花紋、色彩或其結合所構成之「設計」;而「視覺訴求(即視覺美感、視覺效果)」係使新式樣專利在性質上與發明、新型專利的「技術性」創作予以區分。綜合前述說明,新式樣專利保護的客體為具體表現於物品外觀,具「物品性」、「造形性(即設計)」、「視覺性(包括美感)」的創作。

8.1.1 專利法定義之標的

就實用物品的角度而言,物品之用途、功能必須依賴三度空間實體始能發揮,無實體者,其用途、功能無從發揮;僅具實體而不具用途、功能者,其僅為純藝術創作或美術工藝品,不具產業上利用價值。新式樣專利的內容為「物品」的用途、功能結合「設計」的三度空間實體所構成,「物品」與「設計」融合為一整體,不可分離而單獨存在,單純的設計或單純的物品均不能構成新式樣專利的客體。學理上認為新式樣係具備特定用途、功能,而有特定設計的實體物品,申請專利之新式樣必須是「物品」結合「設計」的整體。

8.1.1.1 物品

申請專利之新式樣必須為具三度空間實體形狀的有體物,在性質上必須是具備特定用途、功能並具備固定形態的動產,而得為消費者所獨立交易者,始滿足專利法中「物品」之定義。

1. 有體物:指佔據特定空間的實體物,光、電、影像……無實體者,不屬新式樣物品。
2. 具有特定形狀:指具有特定具體的形狀,氣體或流體,粉狀物或粒狀物之集合無固定凝合之形狀者,不屬新式樣物品。
3. 得大量生產者:指在產業上必須具有量產性、反覆性、達成可能性。

4.動產：指非定著於土地之不動產，不動產之構成物品（如門、
窗）雖然最終使用狀態係定著於土地的不動產，但在生產、流
通的過程中爲動產者，仍屬新式樣物品。

5.得爲消費者獨立交易之客體：物品無法分離的一部分（如鞋
尖、瓶口）或製造過程中的半成品（如衣袖）無法交易者，不
屬新式樣物品。

6.非自然物：自然物本身不是人類智慧的成果，當然不屬新式樣
物品，但經過造形思維過程所得之物，即使創作內容係以自然
物爲素材，仍得視爲新式樣物品。

8.1.1.2 形狀

形狀，指物體的外觀輪廓，係界定物品空間領域，認知新式樣物
品造形的依據。花紋、色彩係依附於實體形狀而存在，新式樣專利保
護的標的雖有形狀、花紋、色彩，但三者中仍以佔據實體空間的「形
狀」爲中心。

8.1.1.3 花紋

花紋，指點、線、面或色彩所表現之裝飾構成。花紋之形式包括
以平面形式表現於物品表面者，如印染、編織；或以浮雕形式和立體
形狀一體表現者，如輪胎花紋；或運用色彩的對比構成花紋，而爲花
紋及色彩之結合者，如卡通圖案。雖然設計實務上商標、標誌、記
號、文字等爲設計的構成元素之一，但通常新式樣專利之花紋並不包
括文字。得爲花紋之文字者，限於具視覺美感裝飾效果的文字本身或
複數個文字之設計構成或布局。

8.1.1.4 色彩

色彩，指色料反射之色光投射在眼睛中所產生之視覺感受。色彩
三要素有色相、彩度、明度，不同色相或不同彩度或不同明度呈現不
同的色彩。就設計行爲的角度，單色物品不過是從色彩體系中選取單

一色彩施用於物品而已,無須創意,故新式樣專利保護的色彩通常係指複色。物品之複色設計涉及色彩的構成,若色彩構成所決定的空間或位置是平面形式者,通常視為花紋的領域。至於用色的分量、比例等若只是從色彩體系中選取色彩施用於物品而已,而無創意者,難以認定其創作性。

8.1.1.5 形狀、花紋、色彩之結合

依專利法規定,新式樣之設計是由形狀、花紋、色彩或其中任何二者或三者之結合所構成。申請專利之新式樣必須為有體物,而有體物必有形狀,故新式樣專利僅有四種態樣:「形狀」、「形狀及花紋」、「形狀及色彩」、「形狀及花紋及色彩」。即使申請專利之新式樣為平面材料之創作,如布料、壁紙、塑膠布……無限延伸的平面材料,雖然其創作內容在於平面花紋或其與色彩之結合,只要申請圖面所示之圖形為三度空間具體物外觀之設計,其所示者均為構成新式樣專利權範圍的一部分,無須區分何者為形狀、何者為花紋。

8.1.2 專利法排除之標的

符合專利法第 109 條第 1 項規定但屬於同法第 112 條各款所規定可專利性之例外者,仍不得取得新式樣專利。依專利法第 112 條,下列各款不予新式樣專利:

1. 純功能性設計之物品造形:單純由其技術功能支配的產品外觀特徵,不應授予設計專利權,包含:

 (1) 物品造形特徵純粹係因應物品本身之功能或與其匹配之物品功能,可直接得知者:如螺釘與螺帽、鎖孔與鑰匙齒條之關係,彼此在造形上有相依關係,創作特徵其實已揭露於所依附或組合之功能元件中,故應予排除。

 (2) 可由特定公式、試驗依功能需求而得知者:該形狀僅滿足功能之需求,對於視覺美感裝飾效果並無增益,如扇葉之形

狀,故應予排除。

新式樣專利的保護不應延伸到在產品正常使用過程中看不見的
元件,或當元件在安裝狀態時未呈現於外觀的元件特徵。因
此,對於純功能性設計之物品造形應不予新式樣專利。

2. 純藝術創作或美術工藝品:新式樣與著作權之美術著作有競合
關係,新式樣為實用物品之造形創作,必須有可供產業上利用
之特性,係屬工業財產權;著作權作品具精神創作之特性,著
重思想情感之文化層面,非屬工業財產權。純藝術創作及美術
工藝品並非經由工業程序或方法產生之物品,不具量產性、再
現性,故應予排除。

3. 積體電路電路布局及電子電路布局:積體電路電路布局及電子
電路布局為實用功能之創作,即使其電路布局有如新式樣之花
紋,但因無視覺美感裝飾效果,而為積體電路電路布局保護法
之範疇,故應予排除。

4. 物品之設計妨害公共秩序、善良風俗或衛生者:指物品之商業
利用有妨害公序良俗及衛生者,例如僅供賭博或吸毒的器具或
設備。

5. 物品之設計相同或近似於黨旗、國旗、國父遺像、國徽、軍
旗、印信、勳章者:指將黨旗等之設計運用於其他實用物品
者,惟其亦為創作性否准之範疇。

8.2 新式樣專利要件

新式樣專利的取得,首先必須確認該設計是否具有產業利用性。
其次,較早創作並提出專利申請與具有較高創意的設計,將較有機會
獲得新式樣專利(請參考圖 8-1 設計專利要件的概念圖)。新式樣標
的必須同時符合以下三項要件,始得取得新式樣專利:

1. 產業利用性：「設計」須可供產業利用，如**圖 8-1** 之 D1 因不具產業利用性，故喪失可專利性。

2. 新穎性：「設計」須為首創，在申請專利前有相同或近似之設計業已公開者，即宣告喪失新穎性。新穎性為時間軸的相對比較，如**圖 8-1** 之 D2，申請期日較其他公開之設計為晚，不具有新穎性，故喪失可專利性。

3. 創作性：「設計」須具有相當程度的原創性，主要目的在避免「劣幣驅逐良幣」，導致優良設計產品在市場上的空間相對遭到壓縮。創作性之判斷為所屬技藝領域中具有通常知識者依申請前之先前技藝易於思及者，則認定為不具創作性。如**圖 8-1** 之 D3，為所屬技藝領域中具有通常知識者易於思及之創作，不具有創作性，故喪失可專利性。

綜觀上述三項取得新式樣專利的要件，僅**圖 8-1** 之 D4 同時符合產業利用性、新穎性，及創作性，故僅其具有「可專利性」（Patentability），可准予新式樣專利。

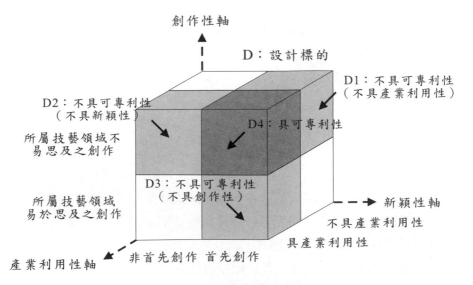

圖 8-1　設計專利要件概念圖

新式樣狹義的專利要件係新式樣專利實體法規範之主要對象，具有專利能力（可專利性）之新式樣須具備三要件，即產業利用性、新穎性（包括擬制新穎性）、創作性。以下各節將分別針對此三項新式樣專利要件進行說明。

8.2.1 產業利用性

專利法第 110 條第 1 項前段：凡可供產業上利用之新式樣……得依本法申請取得新式樣專利。此條意旨說明了新式樣專利仍須具備產業利用性。新式樣必須在產業上得以利用，始符合申請新式樣專利要件，稱爲產業利用性。產業利用性雖爲新式樣專利要件之一，但應將其視爲新式樣專利本質的規定即可。

8.2.1.1 產業利用性之概念

專利法雖然規定新式樣專利必須可供產業上利用，但並未明文規定產業之定義，一般共識咸認爲專利法所指之產業應包含最廣義的產業，如工業、農業、林業、漁業、牧業、礦業、水產業等，甚至包含運輸業、通訊業等。

若申請專利之新式樣在產業上能被製造，只要其係遵照工業生產程序得以大量製造，即使是以手工製造，仍應認定該新式樣可供產業上利用，具產業利用性。但若申請專利之新式樣係利用自然物或自然條件，而無法大量製造者，例如申請專利之新式樣的主要設計特徵，係利用自然物或自然條件所產生之形狀或花紋，包括潑墨、噴濺、渲染、暈染、吹散或龜裂等隨機形成或偶然形成之形狀或花紋等，或利用窯變後所形成之釉彩構成陶瓷製品外觀之花紋及色彩等隨機形成或偶然形成之形狀或花紋、色彩等，而無法以同一造形手法再現者，應認定該新式樣不具產業利用性。

此外，若圖說中記載申請專利之新式樣爲一件或少量製造之創作，例如立體雕刻作品，應屬於純藝術或美術工藝品，依專利法第

112條第1項第2款之規定，為不予專利的標的。

8.2.1.2 產業利用性與充分揭露可據以實施要件之差異

專利法第110條前段所規定的產業利用性，係規定申請專利之新式樣本質上必須能被大量製造；而同法第117條第2項所規定充分揭露可據以實施之要件，係規定申請專利之新式樣的揭露形式，必須使該新式樣所屬技藝領域中具有通常知識者能了解其內容，並可據以實施，二者在判斷順序及層次上有先後、高低之差異。若申請專利之新式樣本質上能被大量製造，尚應審究圖說在形式上是否明確且充分揭露申請專利之新式樣對於先前技藝之貢獻，使新式樣揭露內容達到該新式樣所屬技藝領域中具有通常知識者可據以實施之程度，始得准予專利。若其本質上能大量製造，只是形式上未明確或未充分揭露申請專利之新式樣，應屬專利法第117條第2項所規範之範圍。

8.2.2 新穎性

專利制度係國家授予發明人專有排他權的利益，以交換其公開發明，使公眾得利用該發明，進而達到促進國家產業發展的目的。但若發明已經被公開，公眾得利用其發明，國家產業發展亦得以進步，則國家無須以專利權與發明人交換。內容相同的新式樣創作只能有一項專利權，此為禁止重複專利原則，其權利屬於絕對的專有排他性質，故新式樣專利的新穎性要件成為專利法中最基本的問題。新穎性的基準對國家產業現狀及未來的發展均有影響，必須由國家的產業政策決定，依專利法規定，新式樣專利的新穎性要件係採絕對新穎性（大陸則採相對新穎性）。

與申請專利之新式樣相同或近似之新式樣為專利法第110條第1項所規定，於申請前已見於刊物、已公開使用或已為公眾所知悉之技藝，而構成能為公眾得知之先前技藝的一部分時，應認定該新式樣違反新穎性，不得予以專利。

8.2.2.1 法律條文釋義

專利法第110條第1項規定新穎性要件:「……無下列情事之一者,得依本法申請取得新式樣專利:(1)申請前有相同或近似之新式樣,已見於刊物或已公開使用者;(2)申請前已為公眾所知悉者。」該條文中並未明文限定刊物發行、公開使用或公眾知悉之地區,此種以全世界為範圍的規定稱為絕對新穎性。若刊物發行之地區以全世界為範圍,公開使用或公眾知悉之地區限於國內,則稱為相對新穎性。

1.申請前:指申請日之前,不包括申請日,此為判斷是否具備專利要件(包括新穎性等)之基準日。但有主張優先權者,該基準日為優先權日。

2.相同或近似之新式樣:指新式樣之物品相同或近似,且設計相同或近似。

3.刊物:指廣義的刊物,凡是向不特定公眾公開發行為目的,而可經由抄錄、影印或複製之文書、圖面及其他類似情報傳達之媒體等,不論其公開於世界上任一地方或任一種文字公開均屬之。刊物之公開發行,指刊物置於公眾得以閱覽而揭露技藝內容,使該技藝能為公眾得知之狀態;至於多數人是否業已閱覽,則非所問。

4.已見於刊物:指公眾依據公開發行之刊物中的記載而能得知之事項,判斷有與申請專利之新式樣相同或近似之設計者,則構成已見於刊物。

5.所屬技藝領域中具有通常知識者:係指一虛擬人物,具有該新式樣所屬技藝領域中之通常知識及普通設計能力,而能理解、利用申請日(主張優先權者為優先權日)之前已公開之先前技藝之人。日本稱為「業者」或「該業者」。

6.使用:指廣義的使用,尚包含製造、為販賣之要約、販賣、展覽、進口等行為,並不單指施於物品上而應用其技術功能之使用行為。

7.已公開使用：指透過使用行為，使該技藝能為公眾得知之狀態。

8.已為公眾所知悉：指以展示等方式揭露技藝內容，使該技藝能為公眾閱覽而得知技藝內容之狀態；至於多數人是否業已閱覽，則非所問。

8.2.2.2 新式樣之相同、近似

新式樣專利係經由維護市場交易秩序之途徑，間接促進國家產業發展。由於新式樣專利所保護者係物品的外觀造形，易遭模仿，而仿冒者大都會稍加修飾以迴避專利，為有效維護市場交易秩序，新式樣專利權不僅對於相同之新式樣有專有排他權，其權利範圍亦及於近似之新式樣。

新穎性之判斷係以圖說所揭露申請專利之新式樣的整體為對象，若其與引證文件中單一先前技藝所揭露之設計「相同或近似」，且該設計所施予之物品「相同或近似」者，會被認定為「相同或近似」之新式樣，不具新穎性。新式樣之相同、近似包括四種態樣（請參考**表8-1**所示）：

1.應用於相同物品之相同設計，即相同之新式樣。
2.應用於相同物品之近似設計，屬近似之新式樣。
3.應用於近似物品之相同設計，屬近似之新式樣。
4.應用於近似物品之近似設計，屬近似之新式樣。

依專利法第117條第2項之規定，了解新式樣內容之人必須是該新式樣所屬技藝領域中具有通常知識者，故在認定申請專利之新式樣

表 8-1　新式樣之相同、近似的四種態樣

	相同物品	近似物品
相同設計	相同物品且相同設計	近似物品且相同設計
近似設計	相同物品且近似設計	近似物品且近似設計

及先前技藝之實質內容時，應以該新式樣所屬技藝領域中具有通常知識者為主體。

專利法第110條第1項並未規定是否符合新穎性要件之判斷主體，惟為排除他人在消費市場上抄襲或模仿新式樣專利之行為，專利制度授予申請人專有排他之新式樣專利權範圍，包括相同及近似之新式樣。判斷新式樣之相同或近似時，審查人員係模擬市場消費形態，而以該新式樣物品所屬領域中具有普通知識及認知能力的消費者（以下簡稱普通消費者）為主體，依其選購商品之觀點，判斷申請專利之新式樣與引證文件中之先前技藝是否相同或近似。普通消費者並非該物品所屬領域中之專家或專業設計者，但因物品所屬領域之差異而具有不同程度的知識或認知能力。例如日常用品的普通消費者是一般大眾；醫療器材的普通消費者是醫院的採購人員或專業醫師。

■物品的相同、近似

相同物品，指用途相同、功能相同者。近似物品，指用途相同、功能不同者，或用途相近者。例如凳子與靠背椅，靠背椅附加靠背功能，兩者用途相同、功能不同；鋼筆與原子筆，兩者書寫用途相同，但供輸墨水之功能不同，均屬近似物品。又如餐桌與書桌，兩者用途相近，亦屬近似物品。

用途不相同、不相近之物品，例如汽車與玩具汽車，則非相同或近似之物品。至於物品之間屬於完成品與組件之關係者，例如鋼筆和筆套，兩者的用途、功能並不相同，亦非相同或近似之物品。

認定申請專利之新式樣所施予之物品時，應以物品名稱為準，得參酌創作說明所記載之用途及圖面中所揭露之使用狀態或其他輔助之圖面。物品的相同或近似判斷，尤其是用途相近之物品，應考量商品產銷或使用的實際情況，並得參酌「國際工業設計分類」。

■設計的相同、近似

設計的相同、近似判斷，應先認定申請專利之新式樣及引證文件中之先前技藝的實質內容，再依後述8.2.2.3「新式樣之近似判斷」比

對申請專利之新式樣與引證文件中之先前技藝的異同,綜合判斷兩者之新式樣是否相同或近似。有關新式樣近似範圍或專利權利範圍的概念圖如**圖**8-2所示。

B技藝落入A專利權利範圍(近似範圍)

B技藝落入A專利權利範圍
A專利落入B技藝近似範圍

ABC三新式樣互為近似關係

A近似於B
B近似於C
C不近似於A

────── 專利權利範圍　　　- - - - 新式樣近似範圍

圖8-2　新式樣近似範圍或專利權利範圍

8.2.2.3 新式樣之近似判斷

審查新穎性時,審查人員係模擬普通消費者選購商品之觀點,比對、判斷申請專利之新式樣與引證文件中所揭露之單一先前技藝是否相同或近似,若憑選購商品之經驗,該先前技藝所產生的視覺印象會使普通消費者將申請專利之新式樣誤認為該先前技藝,即產生混淆之

視覺印象者，應判斷申請專利之新式樣與該先前技藝相同或近似。判
斷方式說明如下：

■整體觀察

申請專利之新式樣係由圖面所揭露之點、線、面構成新式樣三度
空間的整體設計，判斷設計的相同、近似時，應以圖面所揭露之形
狀、花紋、色彩構成的整體設計作為觀察、判斷的對象，勿拘泥於各
個設計要素或細微的局部差異，並應排除功能性設計。此外，比對設
計的相同、近似時，應就申請專利之新式樣的整體設計與引證文件所
揭露之先前技藝進行比對，而非就兩者之六面視圖的每一視圖分別進
行比對。

以下三則行政法院判決要旨，指出新式樣設計的相同、近似判斷
應以整體設計為對象：

1. 新式樣專利須為新穎創作，即於通體觀察其主要特徵，須非近
 似或相同於現有產品（74 年判字第 520 號判決）。
2. 新式樣主要部位造形特徵與引證主要造形特徵相同，二者整體
 外觀相較，經通體隔離觀察，無法辨別其間差異，已構成近似
 （74 年判字第 456 號判決）。
3. 並非物品造形一有不同，即得為新式樣專利（74 年判字第 113
 號判決）。

■綜合判斷

審查人員在進行設計之相同、近似判斷時，必須模擬普通消費者
選購商品的觀點，以整體設計為對象，而非就商品之局部設計逐一進
行觀察、比對。因此，審查時會考量各局部設計之比對結果，而以主
要設計特徵為重點，再綜合其他次要設計特徵構成申請專利之新式樣
整體設計統合的視覺效果，客觀判斷其與先前技藝是否相同或近似。

設計的相同、近似判斷雖然係以申請專利之新式樣整體設計為對
象，但其重點在於主要設計特徵。主要設計特徵相同或近似，而次要
設計特徵不同者，原則上應認定整體設計近似；反之，主要設計特徵

不同，即使次要設計特徵相同或近似，原則上應認定整體設計不相同、不近似。

■以主要設計特徵為重點

主要設計特徵，指容易引起普通消費者注意的設計特徵。例如汽車之設計，其主要設計特徵在於除車底以外之外觀輪廓及設計構成等，而非表面局部之形狀修飾或小組件之增減。例如兩輛外觀輪廓及設計構成相同或近似的汽車，即使其中一輛增設擾流板，仍屬近似之新式樣。又如簡單幾何形狀之茶杯，其主要設計特徵在於表面之紋路設計，而非整體外觀輪廓或設計構成，若兩只外觀輪廓或設計構成相同的茶杯，其中一只增設特異之紋路設計，則兩者並非相同或近似之新式樣。

主要設計特徵通常包括新穎特徵、視覺正面或使用狀態下之設計三種類型：

1. 新穎特徵：指申請專利之新式樣對照先前技藝，客觀上使該新式樣具新穎性、創作性等專利要件之創新內容，其必須是透過視覺訴求之視覺性設計，不包括功能性設計。圖說中所載之新穎特徵，係申請人主觀認知申請專利之新式樣的創新內容，經檢索先前技藝，認定申請專利之新式樣與先前技藝不相同、不近似且具創作性等專利要件時，客觀上始能認定該新式樣的新穎特徵。

2. 視覺正面：新式樣係由六面視圖所揭露之圖形構成物品外觀之設計，就一般立體物而言，六個視面中每一個視面均同等重要，惟有些物品並非六個視面均為普通消費者注意的部位，對於此類物品，創作人通常會依物品特性，以普通消費者選購或使用商品時所注意的部位作為視覺正面，例如冷氣機之操作面板及冰箱之門扉等均為視覺正面。判斷此類新式樣時，係以該視覺正面及其所揭露之新穎特徵為主要設計特徵，其他部位若無特殊設計，通常不至於影響相同、近似之判斷。

3.使用狀態下之設計：為因應商業競爭、消費者及運輸等各種需求，物品之設計形態已呈現多元化發展，例如文具組合可由若干組件組合成若干不同形態；摺疊式物品可伸展為使用狀態或摺疊成收藏狀態；變形機器人玩具可變換為若干不同形態。判斷此類新式樣時，係以其使用狀態下之設計及其所揭露之新穎特徵為判斷對象，例如摺疊式物品伸展後之使用狀態與不可摺疊之物品為相同或近似之設計，即使其摺疊成收藏狀態之設計不同，仍應判斷申請專利之新式樣與先前技藝為相同或近似之設計。

■肉眼直觀、直接或間接比對

設計的相同、近似判斷，係模擬普通消費者選購商品之觀點，故僅能以肉眼直觀為準，不得借助儀器微觀新式樣之差異，以免原先足以使普通消費者混淆之設計被判斷為不近似。

普通消費者選購商品時，除了將賣場上鄰近的商品併排直接觀察、比對外，亦可能僅憑選購商品之經驗所產生的視覺印象，就不同時空下之商品隔離間接觀察、比對。因此，將申請專利之新式樣與先前技藝併排，以肉眼直接觀察、比對，若會使普通消費者產生視覺效果混淆者，即應判斷申請專利之新式樣與先前技藝為相同或近似之設計；若直接觀察、比對的結果不會產生視覺效果混淆，而間接觀察、比對的結果，會使普通消費者產生視覺效果混淆者，仍應判斷申請專利之新式樣與先前技藝為相同或近似之設計。行政法院 1982 年判字第 399 號及第 877 號判決要旨即指出，若隔離觀察兩新式樣物品之主要設計特徵，足以發生混淆或誤認之虞者，縱其附屬部分外觀稍有改易，亦不得謂非近似之設計。

■其他注意事項

1.設計近似範圍的寬窄：對於開創性發明之設計，例如全世界第一支電子手錶之外觀設計，以及開創設計潮流之設計；例如 1960 年代將太空造形導入汽車設計而開創新潮流之設計，由於

兩者在相關物品中均爲獨一無二之創作，此類物品與改良既有
物品之設計相較，在市場上的競爭商品較少、設計空間寬廣且
需要較高的創意及較多的開發資源，爲鼓勵創作，其設計的專
利權範圍應比改良既有物品之設計更爲寬廣。

2.考量透明物品內部之可視設計及物品本身之光學效果：雖然新
式樣係應用於物品外觀之設計，但若透過物品表面之透明材料
能觀察到物品的內部，或物品之整體或局部經折射、反射而產
生光學效果時，係將外觀設計與圖面所揭露之內部視覺性設計
或物品之光學效果作爲一整體，綜合比對、判斷。

3.功能性設計非屬比對、判斷的範圍：設計的相同、近似判斷，
係判斷申請專利之新式樣中透過視覺訴求之設計與先前技藝是
否混淆，物品的構造、功能、材質或尺寸等通常屬於物品上之
功能性設計，不屬於新式樣審究範圍，即使顯現於外觀，仍不
得作爲比對、判斷之內容。

4.其他判斷準則：
　(1)觀察花紋的構圖排列、表現手法、相對比例綜合判斷。
　(2)觀察色彩的色相、彩度、明度綜合判斷。
　(3)物品的構造、功能、材質、大小通常非屬創作特徵，若爲一
　　般設計常識範圍內者，不列爲判斷對象。

8.2.2.4 喪失新穎性之例外情事

申請專利之新式樣於申請日之前有專利法第 110 條第 2 項各款喪
失新穎性之例外情事之一，而在申請前有相同或近似之新式樣已見於
刊物、已公開使用或已爲公眾所知悉者，申請人應於事實發生之日起
六個月內提出申請，敘明事實及有關之日期，並於指定期間內檢附證
明文件，則與該事實有關之技藝不致使申請專利之新式樣喪失新穎
性。

主張不喪失新穎性之優惠，僅係在六個月優惠期間內將原本已見
於刊物、已公開使用或已爲公眾所知悉之相同或近似之新式樣，即專

利法第110條第2項所列：因陳列於政府主辦或認可之展覽會、非出於申請人本意而洩漏之新式樣，均不視爲使申請專利之新式樣喪失新穎性之先前技藝。主張不喪失新穎性之優惠所產生的效果與優先權的效果不同，並不因爲主張優惠而影響判斷其是否符合專利要件之基準日。因此，申請人主張前述事實的公開日至申請日之間，若他人就相同或近似之新式樣提出申請，由於申請人所主張不喪失新穎性之優惠的效果不能排除他人申請案申請在先之事實，依先申請原則，原主張不喪失新穎性之優惠的申請案不得准予專利，而他人申請在先之申請案則因申請前已有相同或近似之新式樣公開之事實，亦不得准予專利。

申請人主張不喪失新穎性之優惠，若他人轉載該優惠之事實所公開的新式樣內容，例如傳播媒體之報導行爲等，均不影響優惠的效果，而使申請專利之新式樣喪失新穎性。惟若申請人在優惠期間內自行將申請專利之新式樣再次公開，除非該再次公開係因陳列於政府主辦或認可之展覽會，其他情事的再次公開均會使該新式樣喪失新穎性。此外，申請專利之新式樣與他人因陳列於政府主辦或認可之展覽會，或非出於申請人本意而洩漏，而能爲公眾得知之新式樣相同或近似者，不得主張不喪失新穎性之優惠。

應注意者，主張不喪失新穎性之優惠期間應爲所主張之事實見於刊物、公開使用或爲公眾所知悉之次日起算六個月內，若另有主張優先權，應分別主張。

■因陳列於政府主辦或認可之展覽會者

專利法所稱之展覽會，指我國政府主辦或認可之國內、外展覽會；政府認可，指曾經我國政府之各級機關核准、許可或同意等。以物品或圖表等表達方式，將申請專利之新式樣陳列於政府主辦或認可之展覽會，使該新式樣內容見於刊物、公開使用或爲公眾所知悉，而能爲公眾得知，於展覽之日起六個月內申請專利者，不喪失新穎性。至於公眾實際上是否已閱覽或是否已眞正得知該新式樣內容，則非所

問。主張因陳列於政府主辦或認可之展覽會者,該主張之事實涵蓋展覽會上所發行介紹參展品之刊物。

■非出於申請人本意而洩漏者

他人未經申請人同意而洩漏申請專利之新式樣的內容,使該新式樣能為公眾得知,申請人於洩漏之日起六個月內申請專利者不喪失新穎性。至於公眾實際上是否已閱覽或是否已真正得知該新式樣內容,則非所問。主張非出於申請人本意之洩漏者,該主張之事實涵蓋他人違反保密之約定或默契而將新式樣內容公開之情事,亦包括以威脅、詐欺或竊取等非法手段,由申請人或創作人處得知新式樣內容之情事。

8.2.2.5 擬制喪失新穎性

專利制度係授予申請人專有排他之專利權,以鼓勵其公開新式樣,使公眾能利用該新式樣之制度;對於已揭露於圖說但非屬申請專利之新式樣者,係申請人公開給公眾自由利用的新式樣,並無授予專利之必要。因此,申請在後之新式樣,專利申請案(以下簡稱後申請案)之圖說中所揭露申請專利之新式樣與申請在先而在後申請案申請日之後始公告之新式樣專利案(以下簡稱先申請案)所附圖說中揭露之內容相同或近似者,雖然無專利法第 110 條第 1 項之情事,依同法第 111 條:「申請專利之新式樣,與申請在先而在其申請後始公告之新式樣專利申請案所附圖說之內容相同或近似者,不得取得新式樣專利。但其申請人與申請在先之新式樣專利申請案之申請人相同者,不在此限。」該新式樣仍然不具新穎性,不得取得新式樣專利。

雖然專利法第 110 條第 1 項及第 111 條均屬新穎性要件之規定,但適用之情事及概念有別,第 111 條所規範之新穎性稱為擬制喪失新穎性。

■擬制喪失新穎性之概念

先前技藝,指涵蓋申請日之前所有能為公眾得知之技藝。申請在

先而在後申請案申請日之後始公告之新式樣專利先申請案，原本並不構成先前技藝的一部分；惟專利法第 110 條將新式樣專利先申請案所附圖說之內容以法律擬制（Legal Fiction）為先前技藝，若後申請案申請專利之新式樣與先申請案所附圖說中揭露之技藝內容相同或近似時，則擬制喪失新穎性。

擬制喪失新穎性之判斷係以後申請案申請專利之新式樣的整體為對象，而以其申請日之後始公告之先申請案所附圖說之內容為依據，就申請專利之新式樣與先申請案圖說中所載之技藝內容進行比對判斷。

新式樣為透過視覺訴求之創作，其與發明或新型為技術思想之創作不同，故新式樣後申請案擬制喪失新穎性之判斷，僅得以新式樣先申請案作為依據。此外，擬制喪失新穎性之概念並不適用於創作性之審查。應注意者，先、後申請均必須為在我國之新式樣專利申請案，先申請案為外國申請案者，不適用擬制喪失新穎性之規定。

■申請人

同一人有先、後兩申請案，與後申請案申請專利之新式樣相同或近似之新式樣雖然已揭露於先申請案之圖說，但並非先申請案申請專利之新式樣時，例如僅揭露於先申請案之參考圖中，由於係同一人就其新式樣請求不同專利範圍之保護，若在後申請案申請日之前先申請案尚未公告，且並無重複授予專利權之虞，後申請案仍得予以專利。擬制喪失新穎性僅適用於不同申請人在不同申請日有先、後兩申請案，而後申請案所申請之新式樣與先申請案所揭露之新式樣相同或近似的情況。

8.2.3 創作性

專利制度係授予申請人專有排他之專利權，以鼓勵其公開新式樣，使公眾能利用該新式樣之制度；對於先前技藝並無貢獻之新式

樣,並無授予專利之必要。因此,申請專利之新式樣為該新式樣所屬技藝領域中具有通常知識者依申請前之先前技藝易於思及者,不得取得新式樣專利(專利法第 110 條第 4 項)。

8.2.3.1 創作性之概念

雖然申請專利之新式樣與先前技藝不相同亦不近似,但該新式樣之整體設計係該新式樣所屬技藝領域中具有通常知識者依申請前之先前技藝易於思及者,稱該新式樣不具創作性。創作性之判斷對象為申請專利之新式樣的整體設計,新式樣並非技術思想之創作,其創作內容不在於物品本身,新式樣物品並無創作性可言。

創作性係取得新式樣專利的要件之一,申請專利之新式樣是否具創作性,係於其具新穎性(包括擬制喪失新穎性)之後才需要審查,不具新穎性者,無須再審究其創作性。

■該新式樣所屬技藝領域中具有通常知識者

該新式樣所屬技藝領域中具有通常知識者,係一虛擬之人,具有該新式樣所屬技藝領域中之通常知識及普通設計能力,而能理解、利用申請日(主張優先權者為優先權日)之前的先前技藝。

■先前技藝

判斷申請專利之新式樣是否具創作性,其依據之先前技藝為專利法第 110 條第 1 項所列兩款情事:申請前已見刊物、已公開使用或已為公眾所知悉之技藝。先前技藝不包括在申請日及申請日之後始公開或公告之技藝,亦不包括專利法第 111 條所規定申請在先而在申請後始公告之新式樣專利申請案。應注意者,判斷創作性之依據並不局限於相同或近似物品的先前技藝。

■易於思及

易於思及,指該新式樣所屬技藝領域中具有通常知識者以先前技藝為基礎,即能輕易完成申請專利之新式樣,而未產生特異之視覺效果者。

8.2.3.2 創作性之判斷

創作性之判斷係以申請專利之新式樣整體設計爲對象，若該新式樣所屬技藝領域中具有通常知識者依據申請日（主張優先權者爲優先權日）之前的先前技藝，判斷該新式樣爲易於思及時，則該新式樣不具創作性。若申請人提供輔助性證明資料，得參酌輔助性證明資料予以判斷。判斷申請專利之新式樣是否具創作性時，得參酌創作說明及申請時的通常知識，以理解該新式樣。

申請專利之新式樣是否具創作性，通常得依下列步驟進行判斷：

1. 步驟一：確定申請專利之新式樣的範圍。
2. 步驟二：確定先前技藝所揭露的內容。
3. 步驟三：確定申請專利之新式樣所屬技藝領域中具有通常知識者之技藝水準。
4. 步驟四：確認申請專利之新式樣與先前技藝之間的差異。
5. 步驟五：判斷申請專利之新式樣與先前技藝之間的差異，是否爲該新式樣所屬技藝領域中具有通常知識者參酌申請前之先前技藝及通常知識而易於思及者。

創作性之判斷係以申請專利之新式樣整體設計爲對象，雖然不得將整體設計拆解爲基本的幾何線條或平面等設計元素，再審究該設計元素是否已見於先前技藝，惟在判斷的過程中，得就整體設計在視覺上得以區隔的範圍，審究其是否已揭露於先前技藝或習知設計，並應就整體設計綜合判斷是否爲易於思及。以一般的自動鉛筆爲例，雖然按壓筆芯部、筆夾安裝環、筆夾、圓柱狀筆桿、有止滑設計的手指握持部、圓錐狀筆尖部等皆爲視覺上得以區隔的範圍。應注意者，爲證明已揭露於先前技藝的引證文件越多，通常越不應認定整體設計爲易於思及。

判斷創作性時，係就申請專利之新式樣與先前技藝進行比對，若該新式樣的整體或主要設計特徵顯然係模仿自然界形態、著名著作或

直接轉用其他習知之先前技藝，整體設計並未產生特異之視覺效果者，應認定該新式樣為易於思及，不具創作性。惟若該新式樣整體設計與該先前技藝之間雖然不相同亦不近似，但該不相同亦不近似的部分僅為其他先前技藝之置換或組合等，或該不相同亦不近似的部分僅為非主要設計特徵之局部設計的改變、增加、刪減或修飾等，而未產生特異之視覺效果者，亦應認定該新式樣為易於思及，不具創作性；但若該不相同亦不近似的部分使整體設計產生特異之視覺效果，仍應認定該新式樣具創作性。

視覺效果是否特異，得就申請專利之新式樣所包含形狀、花紋的新穎特徵（即創新的設計內容）、主體輪廓形式（即外周基本構型）、設計構成（即設計元素之排列布局）、造形比例（如長寬比、造形元素大小比等）、設計意象（如剛柔、動靜、寒暖等）、主題形式（如三國演義、八仙過海、綠竹、寒櫻等），或表現形式（如反覆、均衡、對比、律動、統一、調和等）等設計內容，與先前技藝進行比對。前述各項設計內容均屬設計之實質內容的一部分，僅作為判斷申請專利之新式樣是否為易於思及的參考事項，判斷時，並非每一項設計內容均須審究其創作性，而係就各項比對結果綜合判斷整體設計是否為易於思及。

■ 模仿自然界形態

自然界中之形態並非人類心智創作的成果，模仿自然界形態對於新式樣之創新並無實質助益。因此，申請專利之新式樣的整體或主要設計特徵係動物、植物、礦物、彩虹、雲朵、日月星辰、山川河海等宇宙萬物、萬象等之直接應用，整體設計並未產生特異之視覺效果者，均應認定為易於思及，不具創作性。惟若新穎特徵不在於該自然形態，即使該新式樣中包含自然形態，只要整體設計具特異之視覺效果，仍得認定該新式樣具創作性。

■ 利用自然物或自然條件

申請專利之新式樣的整體或主要設計特徵係申請人利用自然物或

自然條件所構成的隨機或偶成之形狀及花紋者，因無法以同一設計手法再現而被大量製造，應認定該新式樣不具產業利用性。

若隨機或偶成之形狀或花紋為申請專利之新式樣的整體或主要設計特徵者，由於其並非人類心智創作的成果，即使該新式樣係透過工業程序而能被大量製造，仍應認定該新式樣不具創作性。例如將潑墨所產生的偶成之花紋照相製版，而以製版所得之花紋為申請專利之新式樣主要設計特徵，由於其並非人類心智創作的成果，仍應認定該新式樣不具創作性。

惟若隨機或偶成之形狀或花紋並非申請專利之新式樣之整體或主要設計特徵，且該新式樣整體設計具特異之視覺效果者，仍得認定該新式樣具創作性。例如將潑墨所產生的偶成之花紋照相製版，而以製版所得之花紋為構成單元之一，並與其他構成單元組合、安排而完成整體花紋之設計，若其整體設計具特異之視覺效果，仍得認定該新式樣具創作性。

■ 模仿著名著作

申請專利之新式樣的整體或主要設計特徵，係模仿該新式樣所屬技藝領域中具有通常知識者所習知的著作物、建築物或圖像等著名著作者，應認定該新式樣為易於思及。例如張大千、朱銘、米開朗基羅、畢卡索等人之美術著作、朱德庸的漫畫人物、華特‧迪士尼卡通人物、總統府、金字塔、關渡大橋、巴黎鐵塔等，若將其全部或局部之形表現於物品外觀而構成申請專利之新式樣的整體或主要設計特徵，均應認定該新式樣為易於思及，不具創作性。惟若著名著作經修飾或重新構成，例如以總統府之形為單元構成物品外觀之整體花紋，而產生特異之視覺效果者，即使申請專利之新式樣包含著名著作，仍得認定該新式樣具創作性。

■ 直接轉用

創作性之判斷，先前技藝的領域並不局限於所申請標的之技藝領域。申請專利之新式樣的整體或主要設計特徵係直接轉用其他技藝領

域中之先前技藝者，應認定該新式樣為易於思及。例如申請專利之新式樣僅係將汽車設計轉用於玩具，或將咖啡杯設計轉用於筆筒，均應認定該新式樣為易於思及；即使為因應物品在製造上或商業上的需求，而再修飾申請專利之新式樣之非主要設計特徵，只要整體設計並未產生特異之視覺效果，仍應認定該新式樣為易於思及，不具創作性。

■ 置換、組合

申請專利之新式樣的整體或主要設計特徵係將相關先前技藝中的局部設計置換為習知之形狀或花紋、自然界形態、著名著作或其他申請前已公開之先前技藝而構成者，或其整體或主要設計特徵係組合複數個前述之形狀或花紋或先前技藝中的局部設計而構成者，若整體設計並未產生特異之視覺效果，應認定該新式樣為易於思及。例如僅將習知大同電鍋之圓錐體掀鈕置換為已知電子鍋的矩形框式握把，或僅將史努比形玩偶組合聖誕老人的大紅衣帽，均應認定該新式樣為易於思及；即使為因應物品在製造上或商業上的需求，而再修飾該新式樣之非主要設計特徵，只要整體設計並未產生特異之視覺效果，仍應認定該新式樣為易於思及，不具創作性。

■ 改變位置、比例、數目

申請專利之新式樣的整體或主要設計特徵係改變相關先前技藝中之設計的比例、位置或數目而構成者，若整體設計並未產生特異之視覺效果，應認定該新式樣為易於思及。例如僅將茶杯與杯蓋之高度比4：1改變為1：1，或僅將已知電話機之鍵盤與音孔之位置對調，或僅將已知橫向排列之三燈式交通指示燈變換為直向排列之五燈式交通指示燈，均應認定該新式樣為易於思及；即使為因應物品在製造上或商業上的需求，而再修飾該新式樣之非主要設計特徵，只要整體設計並未產生特異之視覺效果，仍應認定該新式樣為易於思及，不具創作性。

■ 增加、刪減或修飾局部設計

申請專利之新式樣的整體或主要設計特徵，係增加、刪減或修飾相關先前技藝中之局部設計而構成者，若整體設計並未產生特異之視覺效果者，應認定該新式樣為易於思及。例如僅增加構件的個數，而將已知四燈式吊燈改為五燈式或六燈式吊燈，或僅將已知一體成形之咖啡杯握把的設計刪除，或僅將掛鐘之單層圓形顯示板修飾為多層圓形，只要整體設計並未產生特異之視覺效果，仍應認定該新式樣為易於思及，不具創作性。

■ 運用習知設計

申請專利之新式樣的整體係利用三度空間或二度空間的習知之形狀或花紋者，包括基本幾何形、傳統圖像、已為公眾廣泛知悉或經常揭露於教科書、工具書之形狀或花紋等，應認定該新式樣運用習知設計。例如申請專利之新式樣為單一元件，若利用矩形、圓形、三角形、蛋形、梅花形、啞鈴形、螺旋形、星形、雲形、彎月形、雷紋、饕餮紋、龍形、鳳形或佛、釋、道圖像等習知的平面或立體形狀或花紋，作為該元件之設計，應認定該新式樣為易於思及，不具創作性。

申請專利之新式樣的整體係以習知之形狀或花紋為構成單元，而依左右、上下、前後、斜角、輻射、棋盤式、等差級數及等比級數等基本構成形式所構成者，若整體設計並未產生特異之視覺效果，應認定該新式樣為易於思及，不具創作性。例如觀音菩薩及蓮花座形之燈具，該設計僅係結合習知之觀音菩薩像與蓮花座形，而以上下垂直排列構成整體設計，並未產生特異之視覺效果，應認定該新式樣為易於思及，不具創作性。

理論上任何色彩均得由紅、黃、藍三原色依不同比例混合產生；實務上，亦得由既有的色彩體系中選取設計所需之色彩。申請專利之新式樣僅包含單一色彩者，單就其色彩而言，若只是從色彩體系中選取一色彩施於該新式樣，難以產生特異之視覺效果，應認定為易於思及。申請專利之新式樣包含複色者，其設計包括各色的用色空間、位

置及各色的分量、比例等之色彩計劃,姑且不論屬於用色空間、位置的部分,單就其色彩而言,若只是從色彩體系中選取色彩施於該用色空間、位置,整體設計並未產生特異之視覺效果者,應認定爲易於思及。

8.2.3.3 創作性的輔助性判斷因素

申請專利之新式樣是否具創作性,主要係依前述基本原則進行判斷;若申請人提供輔助性判斷因素(Secondary Consideration)支持其創作性時,應一併審酌。例如依申請專利之新式樣所製得之產品在商業上獲得成功,若申請人提供證據證明其係直接由新式樣之新穎特徵所導致,而非因其他因素如銷售技巧或廣告宣傳所造成者,得佐證該新式樣並非易於思及。

8.3 先申請原則

一般所稱之專利要件包括產業利用性、新穎性及創作性,三者合稱爲專利三性或可專利性。惟依專利法第 120 條規定,是否准予新式樣專利,應審酌之事項涉及新式樣專利要件者包括專利三性及先申請原則。

專利權之專有排他性係專利制度中的一項重要原則,故一項新式樣僅能授予一項專利權。相同或近似之新式樣有二以上專利申請案時,僅得就其最先申請者(以申請日爲準,主張優先權者以優先權日爲準)准予新式樣專利。

新式樣爲透過視覺訴求之創作,其與發明或新型爲技術思想之創作不同,以同一設計先後分別申請發明專利及新式樣專利,或以同一設計先後分別申請新型專利及新式樣專利,均無重複授予兩相同專利之虞,故發明或新型申請案不得作爲判斷新式樣後申請案違反先申請原則之依據。

8.3.1 先申請原則之概念

　　先申請原則，指相同或近似之新式樣有兩個以上申請案（或一專利案一申請案）時，無論是於不同日或同日申請，無論是不同人或同一人申請，僅能就最先申請者准予專利，不得授予兩個以上專利權，以排除重複專利。

　　相同或近似之新式樣，指二個以上先、後申請案或二個以上同日之申請案申請專利之新式樣相同或近似。判斷時，得參酌創作說明及申請時的通常知識，以理解申請專利之新式樣的內容。

8.3.2 先申請原則適用的情況

　　依先申請原則，相同或近似之新式樣有兩個以上申請案，僅能就最先申請者准予專利。就申請人與申請日之態樣交叉組合，計有下列四種情況：

1.同一人於同日申請。
2.不同人於同日申請。
3.同一人於不同日申請。
4.不同人於不同日申請。

　　在 1 及 2 審查同日申請之申請案及在 3 審查後申請案之情況，應適用專利法第 118 條，本節內容係規範這三種情況。

　　在 4 不同人於不同日申請之情況，先申請案在後申請案申請日之前尚未公告，而於後申請案申請日之後始公告者，後申請案之審查適用專利法第 110 條。

　　惟在 3 及 4 兩種於不同日申請之情況，若先申請案在後申請案申請日之前已公告者，後申請案之審查優先適用專利法第 110 條第 1 項第 1 款之新穎性要件。

8.4 聯合新式樣專利要件

　　新式樣專利係保護工業量產品之設計創作。由於消費者對於商品外觀造形之嗜好常隨著時代的演進，而有不同的需求，產業界為追求最大利潤，經常迎合消費者之需求，從事產品的局部改型，故新式樣物品有產品生命週期短、跟隨流行、易遭模仿等特性。對於這種局部改型但與原新式樣專利視覺效果近似的新式樣，若准予另一獨立的新式樣專利，恐有重複專利之虞；但若不加保護，又恐因原新式樣專利範圍不明確，若發生仿冒情事，將損及專利權人權益。

　　基於以上的考量，我國專利法制定了聯合新式樣專利。不僅可使原新式樣專利範圍明確化，對於同一企業所生產的近似物品的近似設計亦加以保護，使新式樣專利更符合消費市場的需求。

8.4.1 聯合新式樣專利概念

　　聯合新式樣專利制度規定於專利法第 109 條第 2 項：「聯合新式樣，指同一人因襲其原新式樣之創作且構成近似者」，其專利要件規定於第 110 條第 5 項：「同一人以近似之新式樣申請專利時，應申請為聯合新式樣專利，不受第 1 項及前項規定之限制。」以及同條第 6 項：「同一人不得就與聯合新式樣近似之新式樣申請為聯合新式樣專利。」聯合新式樣所稱之「近似」包括相同物品近似設計、近似物品相同設計、近似物品近似設計三種，而與前述新式樣四種近似態樣不同；即相同物品相同設計（原新式樣）不得申請聯合新式樣專利，以免產生重複專利之情事。

　　綜上所述，聯合新式樣專利具有以下幾個特性（請參考**圖** 8-3 所示）：

1.聯合新式樣專利須與原新式樣專利構成近似。

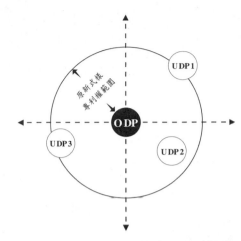

● ODP：原新式樣專利
　　　　（Original Design Patent）

● UDP：聯合新式樣專利
　　　　（United Design Patent）

圖 8-3　聯合新式樣專利與原新式樣專利的相互關係

2.聯合新式樣專利無法單獨存在，須附麗原新式樣專利而存在或
　消滅。

3.不得將聯合新式樣專利當成原新式樣專利（不得申請聯合新式
　樣專利之聯合新式樣專利）。

　　依專利法第 124 條規定：「聯合新式樣專利權從屬於原新式樣專
利權，不得單獨主張，且不及於近似之範圍。原新式樣專利權撤銷或
消滅者，聯合新式樣專利權應一併撤銷或消滅。」我國聯合新式樣專
利制度係採確認說，亦即聯合新式樣專利的功能，係爲了確認同一創
作人原新式樣專利權範圍。因此，若他人之設計落入原新式樣專利之
近似範圍，亦即他人之設計位於原新式樣專利與其聯合新式樣專利之
間，他人之設計即落入原新式樣的專利權範圍（請參考**圖 8-4**所示）。

8.4.2 聯合新式樣專利形式要件

　　聯合新式樣專利係附麗於原新式樣專利而取得的權利，其主要目
的係爲了明確同一創作人原新式樣專利權範圍，聯合新式樣專利形式
要件如下：

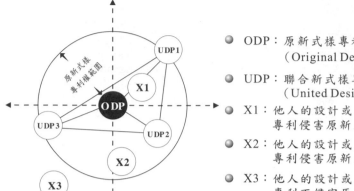

ODP：原新式樣專利
（Original Design Patent）

UDP：聯合新式樣專利
（United Design Patent）

X1：他人的設計或
專利侵害原新式樣專利

X2：他人的設計或
專利侵害原新式樣專利

X3：他人的設計或
專利不侵害原新式樣專利

圖8-4　新式樣專利保護範圍

1. 申請人：申請人提出聯合新式樣專利之申請時，該聯合案與所附麗之原新式樣申請人（或專利權人）應相同。
2. 申請之時點：原新式樣於申請中（包括申請當日）或原新式樣專利權未消滅、撤銷或專利權期間未屆滿，均得申請聯合新式樣專利。

8.4.3 聯合新式樣專利實體要件

依專利法第110條第5項所規定的聯合新式樣專利要件：「同一人以近似之新式樣申請專利時，應申請為聯合新式樣專利，不受第1項及前項規定之限制。但於原新式樣申請前有與聯合新式樣相同或近似之新式樣已見於刊物、已公開使用或已為公眾所知悉者，仍不得依本法申請取得聯合新式樣專利。」聯合新式樣專利要件不包括創作性，且判斷是否具新穎性要件之基準日為其所附麗之原新式樣之申請日。此外，其專利要件亦不包括先申請原則及擬制喪失新穎性。

■ 確認說之近似判斷標準為形態價值之共通性

依前述專利法第124條之規定，我國聯合新式樣專利制度係採確

認說。由於聯合新式樣與其原新式樣係屬同一創作概念，且聯合新式樣專利落入其原新式樣之近似範圍內。依「創作說」之新式樣近似理論，新式樣之近似判斷係以創作者的立場來看創作是否相同或容易，若為相同或容易，則為近似，故判斷上係以比對之新式樣中之創作特徵（或稱新穎特徵）是否共通作為判斷標準；另依「要部說」之新式樣近似理論，新式樣之近似判斷應以比對新式樣中之要部是否共通作為判斷標準。

　　無論是依「創作說」或「要部說」，兩者近似之理論均係依形態價值之共通性予以判斷，會產生「A 包含 B 之特徵，A 近似 B，若 C 亦包含 B 之特徵，C 近似 B，A、B 及 C 三者具有共通的形態價值，三者互為近似關係」之結果，而不會產生「A 近似於 B，B 近似於 C，C 不近似於 A」之結果，請參考圖 8-2。因此，依聯合新式樣專利之確認說理論，只要具有共通的創作特徵而無法辨識區別者，均得准予聯合新式樣專利。

■ 新穎性判斷基準日為原新式樣申請日

　　依圖 8-5 所示確認說之聯合新式樣專利權範圍圖解，准予聯合新式樣專利，並未擴大原新式樣之專利權範圍，而聯合新式樣專利權不及於近似，其本身亦無近似範圍，故整體並未擴張專利權範圍。反映在聯合新式樣申請案之審查，判斷其是否具新穎性要件之基準日，應以其所附麗之原新式樣之申請日為準。因此，依專利法第 110 條第 5 項規定，判斷聯合新式樣是否具新穎性要件之基準日為其所附麗之原新式樣之申請日，亦可認定我國聯合新式樣專利制度係採確認說。

　　若依圖 8-6 所示結果擴張說之聯合新式樣專利權範圍圖解，准予聯合新式樣專利，雖然並未擴大原新式樣之專利權範圍，但因聯合新式樣專利權及於近似，其本身有專利權範圍，故整體擴張專利權範圍。由於擴張之部分在原新式樣申請時未經審查，反映在聯合新式樣申請案之審查，判斷其是否具新穎性要件之基準日，應以其本身之申請日為準。

(原) 原意匠　　　　　—— 原意匠之近似範圍

(類) 類似意匠　　　　　……… 類似意匠之近似範圍

(先) 先前意匠　　　　　–·–·– 先前意匠之近似範圍

圖 8-5　確認說之聯合新式樣專利權範圍

(原) 原意匠　　　　　—— 原意匠之近似範圍

(類) 類似意匠　　　　　……… 類似意匠之近似範圍

圖 8-6　結果擴張說之聯合新式樣專利權範圍

■ 聯合新式樣新穎性之判斷

　　判斷確認說之聯合新式樣申請案是否具新穎性，應以其所附麗之原新式樣之申請日為基準日，圖示及說明如圖 8-7 及表 8-2。由於實務上，我國所採之新式樣近似判斷有關之理論，涵蓋了「依形態價值之共通性判斷」之要部說以及「依事實之認識作用判斷」之混同說，前者之近似關係圖解如圖 8-7(a)，後者之近似關係圖解如圖 8-7(b)。表 8-2 就兩種類型一併說明如下：

(a)引證（專、公）相同或近似　　　　　(b)引證（專、公）不相同且
　　原案且相同或近似聯合案　　　　　　　不近似原案但近似聯合案

- 「聯」指聯合新式樣申請案
- 「原」指聯合案因襲之原案
- 「專」指以其他專利前案作為引證
- 「公」指以一般公開之式樣作為引證
- 實線圓為專利範圍
- 虛線圓為近似範圍（公開之式樣無權利範圍）
- 聯合新式樣專利範圍僅及於相同之式樣
- 原案與專利前案競合部分之權利歸屬於申請日在先者

圖 8-7　聯合新式樣新穎性專利要件

8.4.4 聯合新式樣效果

1. 聯合新式樣係因襲所附麗原新式樣之設計特徵而構成近似者，在權利之運用上係使原新式樣專利權範圍明確，因此聯合新式樣專利應與原新式樣專利共同主張權利，不得單獨主張。在權利範圍的界定上，聯合新式樣僅具確認效果，故其權利效力僅及於相同之新式樣。

2. 聯合新式樣專利權期間始於公告日，止於其原新式樣專利權期間屆滿之日。

3. 原新式樣專利權撤銷或消滅者，其聯合新式樣專利權應一併撤銷或消滅。

表 8-2　聯合新式樣新穎性分析表

判斷新穎性 之引證	引證相同或近似原案 且相同或近似聯合案(A)		引證不相同且不近似原案 但近似聯合案(B)	
新穎性判斷 基準日	引證為自己或 他人之式樣(C)	引證為自己或 他人之專利(D)	引證為自己或 他人之式樣(C)	引證為自己或 他人之專利(D)
原案申請日 之前(1)	得核駁(3)，但 限於相同式樣	得核駁(4)	不得核駁(5)因 限於相同式樣	得核駁(6)
原案至聯合案 申請日之間(2)	不得核駁(7)	不得核駁(8)	不得核駁(9)	不得核駁(10)

代號說明		
(A)	(A)縱欄之專利要件圖解為圖 8-7(a)；此係原、專 (或公)、聯三者互為近似之例。屬(1)橫列者，原案 核准不當；屬(2)橫列者，權利歸屬原案。	－
(B)	(B)縱欄之專利要件圖解為圖 8-7(b)；此係原、專 (或公)、聯三者呈近似環之例。	－
(C)	(C)縱欄所指公開之式樣無權利範圍，僅有近似範 圍，並無排他之權利。	
(D)	(D)縱欄所指專利有權利範圍。	－
(1)	(1)橫列引證於原案申請日之前公開或申請者，除(5) 的情況外，均得核駁；但(3)的情況，限於與聯合案 相同之式樣。	－
(2)	(2)橫列引證係在原案至聯合案申請日之間公開或申 請者，不得核駁，理由為聯合案屬於原案之權利範 圍。	－
(3)	公開之式樣無權利範圍，僅有近似範圍，並無排他 之權利；且聯合新式樣專利範圍僅及於相同之式 樣，核准聯合案並不會產生權利競合。聯合案新穎 性專利要件之判斷，僅得以原案申請日之前已公 開，且與聯合案相同之式樣核駁。至於原案申請前 已有相同或近似之公開式樣，但仍取得專利者，係 原案核准不當，得以該公開之式樣舉發撤銷原案專 利權。	
(4)	專利案有權利範圍，且原案與專利前案之競合領域 屬於申請日在先之專利前案的權利範圍，是以相同 或近似專利前案之聯合案屬於該專利前案之權利範 圍。聯合案新穎性專利要件之判斷，得以原案申請 日之前已申請或已公開，且與聯合案相同或近似之 專利前案核駁。至於原案申請前已有相同或近似之 專利前案，但仍取得專利者，係原案核准不當，得 以該公開之專利前案舉發撤銷原案專利權。	

	代號說明	
(5)	公開之式樣無權利範圍，僅有近似範圍，並無排他之權利；且聯合新式樣專利範圍僅及於相同之式樣，核准聯合案並不會產生權利競合。聯合案新穎性專利要件之判斷，不得以原案申請日之前已公開，不相同且不近似原案，但近似（邏輯上本例不可能有相同的情況）聯合案之式樣核駁。	
(6)	專利案有權利範圍，且原案與專利前案之競合領域屬於申請日在先之專利前案的權利範圍，是以近似（邏輯上本例不可能有相同的情況）專利前案之聯合案屬於該專利前案之權利範圍。聯合案新穎性專利要件之判斷，得以原案申請日之前已申請或已公開，且與聯合案近似之專利前案核駁。	
(7)	在原案至聯合案申請日之間公開，且與原案相同或近似之式樣屬於原案之權利範圍，該式樣有侵害原案權利之虞。因此不論該式樣是相同或近似於聯合案，判斷聯合案新穎性專利要件時，均不得以原案至聯合案申請日之間公開之式樣核駁。	
(8)	在原案至聯合案申請日之間公開或申請，且與原案相同或近似之專利前案屬於原案之權利範圍，該專利前案有侵害原案權利之虞。因此不論該專利前案是相同或近似於聯合案，判斷聯合案新穎性專利要件時，均不得以原案至聯合案申請日之間公開之專利前案核駁。至於該專利前案申請前已有相同或近似之原案，但仍取得專利者，係該專利前案核准不當，得以公開之原案舉發撤銷該專利前案專利權。	
(9)	在原案至聯合案申請日之間公開，不相同且不近似原案之式樣雖然近似（邏輯上本例不可能有相同的情況）聯合案，但聯合案屬於原案之權利範圍。因此雖然該式樣近似於聯合案，判斷聯合案新穎性專利要件時，仍不得以原案至聯合案申請日之間公開之式樣核駁。	
(10)	在原案至聯合案申請日之間公開或申請，不相同且不近似原案之專利前案雖然近似（邏輯上本例不可能有相同的情況）聯合案，但聯合案在原案與專利前案之競合領域屬於申請日在先之原案的權利範圍。因此雖然該式樣近似於聯合案，判斷聯合案新穎性專利要件時，仍不得以原案至聯合案申請日之間公開或申請之專利前案核駁。	

第 9 章

設計專利圖說之補充修正

設計專利圖說之補充修正

　　當申請人向智慧財產局申請了設計專利後,最在意的莫非希望在最短的時間內取得設計專利。不過,當申請人提出專利申請後,在審查期間,申請人可能面臨兩種情形:其一是申請後才發現設計專利圖說之內容並不完備;其二是專利審查者針對申請人的設計專利圖說進行審閱時,對於設計專利圖說的內容有所疑義。

　　為了解決上述問題,以協助申請人能明確其申請標的,依專利法第122條規定,專利專責機關於審查設計專利時,得依申請或依職權通知申請人限期補充、修正圖說。而申請人就設計專利圖說進行之補充與修正,不得超出申請時原圖說所揭露之範圍。

　　所以,當申請人提出專利申請後,一直到該項專利被核准之前,不論是申請人或專利審查者針對設計專利圖說認為有補充或修正之必要時,均可依法提出補充或修正。不過,為何專利法要特別規定補充或修正後的設計專利圖說不得超出申請時原圖說所揭露之範圍?主要的原因為:一方面避免申請人利用補充或修正的機會無限制的擴充其申請專利範圍;一方面也確保申請人補充或修正後設計專利範圍不至於對第三者造成損害。因此,申請人提出設計專利之申請後,若設計專利圖說有補充或修正之必要,應僅針對原圖說所揭露範圍之內,進行補充或修正。

　　我國專利制度採先申請主義,相同或近似之新式樣有二以上專利申請案時,僅得就最先申請者准予新式樣專利。若取得申請日之原申請圖說有瑕疵,專利申請人主動或依智慧財產局之通知補充或修正該圖說,依專利法第122條第3項規定,必須限定在原圖說所揭露之範圍內始得為之。

現階段，國際上主要工業國家，例如美國、日本、韓國及歐盟各國，其專利法皆訂有部分設計（ Portion Design 或 Partial Design）制度，圖面上係以實線表現要申請專利之部分而以虛線表現周邊其他不申請專利之部分。由於我國尚未導入部分設計制度，專利專責機關現行專利審查基準相對於其他國家，已經做了適當之調整，俾便與國際接軌。

9.1 得補充修正新式樣專利申請內容的因素

我國專利制度採取先申請主義，尤其新式樣產品有生命週期短、外觀造形易遭模仿及追求流行等特性，申請人為求盡早取得申請日，有時提出的圖說內容並不完備，故制定了補充修正或更正圖說的制度。但是若對補充修正或更正的行為完全不加限制，不僅增加專利審查的困擾，亦可能損害社會公眾的權益。得補充修正或更正圖說的考量因素有三：

1. 現實狀況與先申請主義的平衡：我國專利制度採取先申請主義，相同或近似之新式樣有二以上之專利申請案時，僅得就最先申請者准予專利。當先申請人經由補充修正程序變更原先的申請內容，導致先、後兩新式樣申請案內容相同時，對於後申請人的利益顯然有損。為求平衡前述損及後申請人利益的狀況，限於不超出原圖說所揭露之範圍內始能准予補充修正。

2. 現實狀況與權利安定性的平衡：圖說係界定新式樣專利權範圍的直接依據，當圖說揭露的新式樣專利內容具體而明確時，其權利相對安定，可以避免取得專利權後的爭訟。反之，當圖說揭露的新式樣專利內容不具體或不明確的程度輕微時，為求權利範圍安定，仍須限制權利範圍的不當擴張，僅在不超出原圖說所揭露之範圍內，且屬誤記或不明瞭之事項始能准予更正。

3. 現實狀況與社會公眾利益的平衡：專利制度係給予發明人專有
 排他權的利益，換取其公開發明，從而給予社會公眾利用該發
 明，促進產業發展的制度。新式樣專利公告後，經由更正程
 序，變更公告的專利內容，對於社會公眾並不公平。基於衡平
 原則，限於不超出原圖說所揭露之範圍內，且屬誤記或不明瞭
 之事項始能准予更正。

9.2 超出原圖說所揭露之範圍的判斷

申請案於審定前得補充修正圖說，但對於據以取得申請日之原圖
說，仍不得增加新事項（New Matter）。審查時，應以補充修正後之
圖說與取得申請日的原圖說比較，若其超出原圖說所揭露之範圍，則
不得補充修正圖說。

專利法第 122 條第 3 項所規定「不得超出申請時原圖說所揭露之
範圍」，依專利專責機關所發布之新式樣專利實體審查基準，其判斷
原則為該新式樣所屬技藝領域中具有通常知識者依據原圖說內容，不
能直接得知補充修正後之圖說內容者，其內容即為超出申請時原圖說
所揭露之範圍。詳細說明如下：

1. 判斷主體：係該新式樣所屬技藝領域中具有通常知識者，其為
 一虛擬之人，具有該新式樣所屬技藝領域中之通常知識及普通
 設計能力，並能理解、利用申請日（主張優先權者為優先權日）
 之前的先前技藝。通常知識，指該新式樣所屬技藝領域中已知
 的普通知識，包括習知或普遍使用的資訊以及教科書或工具書
 內所載之資訊，或從經驗法則所了解的事項。
2. 比較對象：原圖說與補充修正後之圖說中圖面及文字所揭露之
 內容。
3. 原圖說：指據以取得申請日之圖說，依專利法的立法精神，是
 以中文本為準。

4.圖說內容：包括圖面及文字所揭露之內容，指綜合圖說「新式樣物品名稱」、「創作說明」、「圖面說明」三欄中之文字記載事項及「圖面」欄所揭露之內容所界定的實質內容。優先權證明文件所揭露的內容不包括在內。

5.直接得知：指即使原新式樣專利圖說形式上未記載，但依原圖說的整體內容及通常知識，補充修正後之圖說內容係顯然已揭露而得以當然認知的相同物品之相同設計，其不局限於完完全全相同之新式樣，但亦不及於近似範圍。判斷之標準在於補充修正後之圖說相對於原圖說是否呈現不同的視覺效果，若無不同的視覺效果，則為能直接得知。

6.原圖說所揭露之範圍：指原圖說形式上所揭露之內容及形式上未揭露而實質上有揭露之內容，並不局限於形式上所揭露之圖面或文字範圍。

以上主要係針對原圖說所揭露之內容有輕微的瑕疵，為使原圖說內容明確且充分揭露，並可據以實施申請專利之新式樣，而補充修正圖說之判斷原則。

惟基於前述現實狀況與先申請主義的平衡，若新式樣專利申請案為違反專利法第 109 條第 1 項不適格的新式樣，或為違反第 110 條前段不具產業利用性的新式樣專利，或為第 112 條規定不予專利之各款，或為違反第 117 條第 2 項不明確或不充分而無法據以實施者，為避免經補充修正手續後產生溯及效果，影響社會公眾之利益，即使經補充修正圖說而符合前述各項規定，仍應被視為超出原圖說範圍。

9.3 超出原圖說範圍的具體事項

以下分別就新式樣之物品及新式樣之設計，依現行專利審查基準之規定，說明補充修正後的圖說是否超出原圖說範圍的具體事項。

9.3.1 新式樣之物品

新式樣之物品主要係由圖說「新式樣物品名稱」欄之內容所界定，必要時得審酌「創作說明」有關用途之記載。

9.3.1.1 新式樣物品名稱

依第 119 條第 2 項規定，以新式樣申請專利，應指定所施予新式樣之物品。新式樣為表現於物品外觀之設計，乃物品結合設計所構成者，變更「物品名稱」，不僅使原申請的新式樣專利範圍發生變化，而且意味著新式樣專利物品造形的價值改變，故應認為超出原圖說範圍。惟僅於形式上補充修正為不同的「物品名稱」，對於申請專利之新式樣物品並無變動者，應認定為未超出原圖說範圍。

■ 相同物品

指定新式樣物品名稱，原則上應依「國際工業設計分類」第三階所列之物品名稱擇一指定，或以一般公知或業界慣用之名稱指定之。若依前述原則指定物品名稱，但指定的物品名稱不合形式規定者，補充修正該物品名稱並未超出原圖說範圍。詳細說明如下：

1. 物品名稱冠以無關之文字，例如冠以商標、商品名、○○式等專有名詞，或構造、作用效果之敘述，或形狀、花紋、色彩等之名稱，或材質名稱，或組、套、雙等單元名稱，若刪除該無關之文字，均未超出原圖說範圍。

2. 用簡化的慣用名稱或外國文字名稱，經補充修正為學名或專業名稱者，例如將物品名稱為「柏青哥」修正為「柏青哥電動遊樂器」，或將物品名稱「大哥大」、「手機」修正為「行動電器」，均未超出原圖說範圍。

3. 用空泛不具體的名稱無法限定明確的用途或無法具體限定者，例如物品名稱記載為未限定用途的「書寫工具」，其包括鉛筆、原子筆、鋼筆、毛筆、甚至水彩筆、簽字筆、麥克筆等；

或物品名稱記載為未具體限定的「工具」，其除了上述的書寫工具外，還包括手工具、交通工具等等。無論「書寫工具」或「工具」均不足以限定具體的新式樣，若從原圖說之圖面判斷，能得知其為某一特定用途之物品，例如原子筆，經補充修正後，均未超出原圖說範圍。

■ 明確物品

新式樣專利係保護透過視覺訴求之創作，其創作內容在於物品外觀之設計，而非物品本身之用途、功能，故新式樣之實質內容應以圖面所揭露之設計為主。補充修正物品名稱使其與圖面所揭露者一致，例如物品名稱指定「椅子」修正為圖面所揭露之「桌子」，物品名稱指定「扶手椅」修正為圖面所揭露無扶手之「椅子」，或物品名稱指定「汽車」修正為圖面所揭露之「汽車玩具」，或物品名稱指定「收音機」修正為圖面所揭露之「收錄音機」，均未超出原圖說範圍。

■ 完成品及零件

「新式樣物品名稱」欄指定之物品具有特定的用途、功能，其構成元件僅具其一部分功能而無法達成該用途，故物品與其構成元件之間的補充修正，原則上應判斷為超出原圖說範圍。例如「扶手椅」修正為「扶手」，扶手無法達成椅子的用途，應判斷為超出原圖說範圍。惟若圖面揭露之形狀為扶手，將物品名稱「扶手椅」修正為「扶手」，如前述係修正為明確物品者，則未超出原圖說範圍。

惟若圖面所揭露之物品與物品名稱雖然不一致，例如鐘與鐘外殼、壁燈與壁燈座，其差異僅為未呈現於外觀的鐘芯、燈泡等不屬於新式樣專利保護的內部機構，其相互間的補充修正未超出原圖說範圍。

由於我國尚未導入部分設計制度，為與國際上主要工業國家，例如美國、日本、韓國及歐盟各國所定之部分設計制度接軌，對於外國圖面（通常亦為向我國申請新式樣專利的原圖說）上以實線表現要申請專利之部分及以虛線表現周邊其他不申請專利之部分，均視為已揭

露之內容。例如將原申請圖面中所揭露以實線表現之「椅子」修正爲該椅子結合以虛線表現之扶手的「扶手椅」，兩者用途相同，差異僅爲扶手功能，應判斷爲未超出原圖說範圍。但若原申請圖面中所揭露以實線表現之「扶手」修正爲該扶手結合以虛線表現之椅子的「扶手椅」，兩者用途不同，顯然並非相同物品，應判斷爲超出原圖說範圍。

9.3.1.2 物品之用途及使用狀態

圖說之創作說明應簡要敘述指定施予物品之用途、新式樣物品創作特點及使用狀態等。若申請專利之新式樣物品爲完全新功能的產品或新開發的產品，無法依「國際工業設計分類」或以一般公知或業界慣用之名稱指定之，或無法充分明確表示所申請之新式樣物品時，應在圖說的創作說明中以文字表達該物品之用途、機能、使用狀態、使用方法等，以具體界定該物品。若最初申請時未具體記載該物品之用途、機能、使用狀態或使用方法，經補充修正，應認定超出原圖說範圍。

9.3.2 新式樣之設計

新式樣專利保護的是物品外觀之設計，設計固然須透過實體物予以表現，但專利權保護的標的在於設計而不是物品本身。設計之實質主要係由「圖面」揭露之內容所界定，必要時得審酌「創作說明」及「圖面說明」內容。判斷新式樣專利設計之實質時，不得局限於圖說中各圖面之圖形，應綜合圖說中各圖面所揭露之點、線、面，並審酌所載之文字內容，以構成一具體的空間設計。

創作說明應簡要敘述設計所施予之物品的用途、設計之創作特點及使用狀態等。實務上於創作說明中有關設計內容之文字說明有：

1.特殊新式樣：多變造形的變形式新式樣；線材、透明材料等構

成的特殊材料新式樣；必須多種單元結合在一起始能使用的組
合式新式樣等。

2.難以圖面明確表達之設計：新式樣物品之長寬比例懸殊的細長
形態物品；具有連續花紋的平面素材等。

3.設計對照於先前技藝之創作特徵。

4.物品使用狀態的變化。

　　圖面所揭露之設計不明確或不充分時，應結合「創作說明」欄中
的文字內容，而以圖面為主，綜合界定新式樣專利之實質內容。補充
修正後之文字，應視其是否屬於能直接得知的內容，以判斷其是否超
出原圖說範圍。說明如下：

1.若補充修正之材質或尺寸對於新式樣之設計會產生不同的視覺
效果者，應認定超出原圖說範圍。反之，若不會產生不同的視
覺效果者，應認定未超出原圖說範圍。

2.原圖面未明確揭露之特殊新式樣，例如摺疊式電腦鍵盤，原創
作說明未明確記載其摺疊設計，補充說明其摺疊設計的內容，
應認定為超出原圖說範圍。反之，未明確揭露之內容是常識上
能直接得知者，例如櫥櫃門扉的開／關、筆帽的開／蓋等，補
充修正開／關之設計，應認定為未超出原圖說範圍。

3.平面素材如布料、塑膠皮、壁紙等無限延伸之材料，其表面花
紋呈二方連續係屬通常知識，補充說明其為連續花紋，應認定
為未超出原圖說範圍。反之，若非無限延伸之材料，且圖面所
揭露之花紋無法判斷為二方連續或四方連續形式者，補充說明
其為連續花紋，應認定為超出原圖說範圍。

4.原圖說未指定色彩，或未檢附色彩應用於物品之結合狀態圖
者，補充說明色彩編號，應認定為超出原圖說範圍。

　　新式樣之圖面應標示各圖名稱；各圖間有相同、對稱或其他事由
而省略者，應於圖面說明註明之。依現行專利法施行細則，圖面名稱

已直接標示於圖面，除非有必要，否則圖面說明並非必須記載之事項。

新式樣專利權範圍，以圖面爲準。表現新式樣設計的圖面除了六面圖及立體圖之外，還包括使用狀態參考圖、平面圖、單元圖等。另外依國家標準 CNS 工程製圖規定，剖視圖、端視圖、局部詳圖等輔助視圖亦得爲圖面之表現。若各圖間有相同、對稱或其他事由而省略者，仍應參酌圖面說明內容，明確界定申請專利之新式樣範圍。

專利法施行細則第 33 條規定：「新式樣之圖面，應由立體圖及六面視圖（前視圖、後視圖、左側視圖、右側視圖、俯視圖、仰視圖），或二個以上之立體圖呈現；新式樣爲連續平面者，應以平面圖及單元圖呈現……並得繪製其他輔助之圖面。圖面應參照工程製圖方法，以墨線繪製或以照片或電腦列印之圖面清晰呈現；新式樣包含色彩者，應另檢附該色彩應用於物品之結合狀態圖……圖面揭露之內容包含非新式樣申請標的者，應標示爲參考圖。」新式樣專利權範圍，以圖面爲準，但包含申請專利之新式樣以外之物品或設計的「參考圖」、「使用狀態參考圖」或任何標註有「參考圖」之圖面，均不得作爲界定申請專利之新式樣範圍的依據。

9.3.2.1 有關設計的補充修正

新式樣之設計係由形狀、花紋、色彩或其結合所構成，形狀及花紋爲點、線、面所構成，兩者均爲空間性質的設計，色彩僅爲視覺刺激的感受不具空間性質。

■變更設計內容

設計內容，指圖面中所揭露之形狀、花紋或色彩所構成的整體設計。變更原圖說揭露之新式樣，例如原圖說揭露之設計爲蔬菜形狀，補充修正圖面，在蔬菜上新增昆蟲形狀之設計；或原圖說指定紅色及綠色，經補充修正，全部變更爲黃色。

點、線、面及色彩的構成千變萬化，影響設計的因素錯綜複雜，

補充修正圖面，並不以增減點、線、面或色彩爲判斷重點；應視其所產生的視覺效果是否屬於能直接得知的內容，以判斷其是否超出原圖說範圍。若產生不同的視覺效果，其非屬能直接得知的內容，應判斷爲超出原圖說範圍；反之，即使增加或變更圖面的點、線、面或色彩，但未產生不同的視覺效果者，則屬能直接得知的內容，應判斷爲未超出原圖說範圍。

爲與外國部分設計制度接軌，且由於圖面中之實線及虛線均係申請人原先已完成之創作，對於圖面上以實線表現要申請專利之部分及以虛線表現周邊其他不申請專利之部分，均視爲已揭露之內容。修正虛線爲實線或刪除虛線，使該設計符合所指定之物品，均應認定爲未超出原圖說範圍。

補充修正後新增色彩（包括色塊），爲原圖說未揭露之內容者，通常會產生不同的視覺效果，應判斷爲超出原圖說範圍；刪減色彩屬能直接得知的內容，應判斷爲未超出原圖說範圍。圖面或照片已揭露色彩，但未附色票編號或色卡，或檢附色彩應用於物品之結合狀態圖者，視爲未指定色彩，則刪減圖面或照片上之色彩不生變更設計內容的問題，應判斷爲未超出原圖說範圍。

■圖面與創作說明之記載不一致

在圖說的創作說明中以文字或記號記載設計的特點，但圖面揭露的設計與創作說明之記載不一致的情況，仍應視是否能直接得知補充修正後之圖面所揭露之內容，以認定是否超出原圖說範圍。

1.六面圖及立體圖未明確表現申請專利之設計，亦未輔以其他輔助圖，僅在創作說明或圖面上以文字或記號予以說明者。補充修正圖面，通常會超出原圖說範圍。惟若補充修正之形狀係簡單的幾何形狀，且原圖說已敘明該幾何形狀者，應認定爲未超出原圖說範圍。

2.圖面只揭露形狀，而以文字記載色彩、色彩的分布、花紋、花紋的位置等。若原圖面揭露之形狀係簡單的圓、方、三角等幾

何形狀,且原圖說已明確敘明色彩在該等幾何形狀上之分布者,應認定爲未超出原圖說範圍。

3.創作說明中以文字記載該新式樣專利具有多種設計,而圖面只揭露其中一種,修正文字記載爲一種設計,則未超出原圖說範圍。反之,若補充修正圖面,呈現多種設計,通常會超出原圖說範圍。

4.創作說明中以文字記載一種設計,如菊花,而圖面揭露另一種設計,如梅花圖形。若刪除文字記載或修正文字爲梅花使其與圖面一致,則未超出原圖說範圍。反之,修正圖面爲菊花圖形,通常會超出原圖說範圍。

5.圖面中實線及虛線併存,實線僅揭露物品名稱之一部分設計,虛線揭露該物品名稱另一部分設計。由於圖面上以實線表現要申請專利之部分及以虛線表現周邊其他不申請專利之部分,均視爲已揭露之內容。修正虛線爲實線或刪除虛線,使該設計符合所指定之物品名稱,應認定爲未超出原圖說範圍。

■特殊新式樣

對於變形式物品(如變形機器人)、分離式物品(如具筆帽之原子筆)、類似積木可任意組合之物品、形狀或花紋反覆之長條形物品或具透明材質或軟性材質之物品等,因其材料特性、機能調整或使用狀態,物品之形態會產生變化,而無法僅以單一設計揭露申請專利之新式樣的特殊新式樣,最低限度必須以圖面完整揭露其各種具創作特點之變化形態,始得稱爲明確且充分揭露新式樣。補充修正圖面,應視其是否屬於能直接得知的內容,以認定是否超出原圖說範圍。

1.原圖面未揭露變形式物品變形後之設計或僅於創作說明中以文字敘述該設計,補充修正圖面,例如原圖面僅揭露機器人,補充汽車設計,原則上應判斷爲超出原圖說範圍。惟若該圖面屬於能直接得知的內容,例如原圖面僅揭露機器人雙手下垂之設計,補充其雙手平伸之設計,並未使整體設計產生不同的視覺

效果者，應認定爲未超出原圖說範圍。

2.原圖面未揭露變形式物品變形後之設計，補充修正圖面，以致產生原先未揭露之元件者，例如原圖面僅揭露櫥櫃之外觀，補充櫥櫃門扉打開後之形態，以致新增原先未揭露的鉸鏈形狀，若該鉸鏈形狀並未使整體設計產生不同的視覺效果，屬於能直接得知的內容，應認定爲未超出原圖說範圍。

3.原圖面已完整揭露變形式物品變形前、後之設計，例如摺疊病床床墊之一字形展開形態及 M 字形摺疊形態，補充另一變形後之形態，新增床架分離之設計，原則上應認定爲超出原圖說範圍。惟若其屬於能直接得知的內容，例如僅補充其床墊 M 字形摺疊形態在角度上之變化設計，並未使整體設計產生不同的視覺效果者，應認定爲未超出原圖說範圍。

4.原圖面僅揭露形狀單元或花紋單元，補充修正圖面，揭露形狀反覆或花紋連續之整體設計，原則上應認定爲超出原圖說範圍。惟若壁紙類之長條形物品的二方連續或四方連續花紋，係能直接得知的內容，應認定爲未超出原圖說範圍。

5.原圖面未揭露物品之材質，補充修正圖面，變更爲具透明材質之設計，若其未揭露內部設計特徵，原則上應認定爲未超出原圖說範圍。惟若補充修正圖面，揭露透明部分的內部設計特徵，使整體設計產生不同的視覺效果者，應認定爲超出原圖說範圍。

9.3.2.2 無關設計的補充修正

補充修正之內容並非物品之用途、功能或設計者，原則上應判斷爲未超出原圖說所揭露之範圍。惟有時會有超出原圖說所揭露之範圍的情形，說明如下：

■圖面與照片相互的補充修正

新式樣專利申請採書面申請主義，申請之圖面以墨線繪製爲主，亦得以照片代之。將原申請的圖面補充修正爲照片、或將原申請的照

片補充修正爲圖面、或者原申請的部分圖面以照片補充修正代之,應認定爲未超出原圖說範圍。但若原先只揭露形狀,補充修正的照片另外表現出花紋時,應認定爲超出原圖說範圍。惟補充修正的照片可能有光澤、材質、色彩等係原先圖面不能表現的部分,此爲不得不接受的事實,應認定爲未超出原圖說範圍。補送模型或樣品者,同前述處理方法。

■各圖之間不一致的修正

將各圖之間不一致的情形修正爲一致,應屬誤記部分的修正,應認定爲未超出原圖說範圍。惟若六面圖中五個視圖一致,只有一個視圖不一致,修正該五個視圖,因與一般的認知不同,改變了原申請圖面所造成之視覺效果,應認定爲超出原圖說範圍。

■圖面或照片揭露不清楚的修正

因爲原申請的圖面、照片太小,或圖面上有無關設計的線條、陰影、指示線、符號及文字等,或照片上有影響新式樣判斷的背景、陰影及反差等,致所揭露的設計不清楚但不至於無法辨識者,補充修正圖面或照片刪除該瑕疵,應認定爲未超出原圖說範圍。若以塗抹的方式消除文字、符號,造成圖面出現不應有的塗塊,而干擾設計的認定,或處理草率致各圖面不一致者,應認定爲未超出原圖說範圍。

■發明、新型申請案改請新式樣

發明、新型申請案之圖式通常不符合專利法施行細則第33條新式樣圖面之規定,補充六面圖或立體圖,應視圖面所揭露之內容是否屬於能直接得知者,以認定是否超出原圖說範圍。

■輔助圖面的補充修正

即使最初申請的圖面已有六面視圖及立體圖,若揭露的新式樣造形仍未臻明確者,必須補充輔助圖面。若原圖說已明確且充分揭露申請專利之新式樣,該新式樣所屬技藝領域中具有通常知識者能了解其內容並可據以實施,但爲使該設計更明確而補充圖面,得視爲釋明

「不明瞭之記載」，應認定為未超出原圖說範圍。惟若補充修正後之圖面並非屬於能直接得知者，應認定超出原圖說範圍。舉例來說，依據正投影圖法繪製的圖面，不過是表現物品的外形輪廓及構成物品形狀各面之交線等的圖形，所以凹部的面或一般曲面難以表現在正投影圖面上。若補充其他輔助圖，另外又揭露凹部形狀或曲面，通常會認定超出原圖說範圍。

■圖法之修正

將未依法令規定以正投影圖法（工業製圖法）或線條種類、表示方法等繪製之原申請圖面，修正為符合法令規定之六面圖及立體圖，並未超出原圖說範圍。

9.4 因應外國部分設計制度的調整

現階段，國際上主要工業國家，例如美國、日本、韓國及歐盟各國，其專利法皆定有部分設計制度，由於我國向未導入部分設計制度，為與國際接軌，專利專責機關現行專利審查基準相對於其他國家，已經放寬了得補充修正之範圍。

9.4.1 何謂部分設計制度

1871 年美國最高法院所審理之 Gorham Co. v. White 案中之專利「應用在餐匙及叉子握柄之設計」，係美國專利商標局於 1861 年 7 月16 日所授予。其申請圖面僅揭露應用在餐具握柄部分之裝飾性設計，並未揭露握柄前端之功能性設計部分，亦即該專利權之範圍為應用於餐具之握柄的部分設計，其限制條件不包括餐具前端叉狀或碗狀之功能性部分。 Gorham 案之設計專利圖面如圖 9-1 。

美國專利法並未明文規定得授予部分設計（Portion Design）專

WHITE,1868.

WHITE,1867.

圖 9-1　Gorham 案之設計專利

利，僅在美國「專利審查作業手冊」1502「設計之定義」中規定：「設計專利申請案中所請求的專利標的係施予或應用於製造品（或其一部分）之設計，而非物品本身。」

　　日本於 1998 年修正之意匠法第 2 條第 1 項：「本法稱『意匠』者，係有關物品（含物品之一部分，第 8 條除外，以下同）之形狀、花紋、色彩或其結合，能透過視覺引起美感之創作。」藉增加括號內之文字，而將原本僅保護物品整體外觀之形狀、花紋、色彩或其結合（即形態）之範圍擴大，意匠權不僅保護物品整體形態，亦保護其部分形態。部分意匠保護之範圍，並非僅及於物品之零件的形態，無論物品之一部分與其他部分是否得以分離，只要該部分佔據一定範圍且能作為比對之對象者，均予以保護。簡言之，部分意匠之意義為「物品之一部分設計」。

9.4.2 部分設計圖面之記載

　　界定設計專利中要申請專利之部分的方式，通常係在圖面上以實線描繪要申請專利之部分，以虛線描繪其他部分，而據以界定部分設計中要申請專利之部分。以圖 9-2 為例：圖 9-2(a)為一般的整體設計圖例，圖 9-2(b)及圖 9-2(c)為部分設計圖例。圖 9-2(a)為申請專利之設計範圍當然是整支瓶子包括瓶蓋，圖 9-2(b)申請專利之設計範圍是

(a)　　　　　　　　　　(b)　　　　　　　　　　(c)

圖 9-2　部分設計圖面之記載

瓶子的上、下兩端，**圖 9-2(c)**申請專利之設計範圍是瓶子下端。

9.4.3 補充修正圖說之因應

　　由於來自外國的新式樣申請案，最初提出之圖面絕大部分與其在外國的申請圖面一模一樣，在外國為部分設計申請案者，例如前述**圖 9-2(b)**及**圖 9-2(c)**，在我國的新式樣申請圖面亦原封不動仍為如**圖 9-2(b)**及**圖 9-2(c)**所示者。惟我國並無部分新式樣制度，亦不允許申請圖面中以虛線表現申請專利之新式樣，若不允許申請人將虛線修正為實線或將虛線刪除，將外國的部分設計申請案移到我國申請新式樣專利，則無取得專利之可能。再者，若強制申請人於第一次提出圖面時即遵照我國新式樣圖面繪製之規定，不允許申請人將虛線修正為實線或將虛線刪除，雖然能使補充修正圖說之判斷標準及得補充修正之範圍與外國相當，但仍然無法克服以部分設計申請案為國際優先權基礎案的情況。例如在我國之申請案為**圖 9-2(a)**，在外國之申請案為**圖 9-**

2(b)及圖9-2(c)，圖9-2(a)相對於圖9-2(b)、圖9-2(c)所示之實線部分增加了新事項，若不允許補充修正，圖9-2(a)與圖9-2(b)、圖9-2(c)並非相同之新式樣，而無認可其優先權主張之可能。換句話說，是否得補充修正圖說之認定與是否認可國際優先權主張兩者，在概念上有其一貫性，無法切割處理。

　　基於以上理由，專利專責機關為與國際上之部分設計制度接軌，於專利審查基準中放寬了得補充修正圖說之範圍，將圖面上以實線表現要申請專利之部分及以虛線表現周邊其他不申請專利之部分，均視為已揭露之內容。修正虛線為實線或刪除虛線，使該設計符合所指定之物品，均認定為未超出原圖說範圍。

　　此外，為求一致性，即使原申請圖說並非外國部分設計申請案，亦一併放寬，例如原圖說為「扶手椅」，如圖9-3(a)，修正為「椅」，如圖9-3(b)。因為刪除扶手後之物品，雖然其功能變更，物品名稱改為「椅」，但用途未變更，且設計已揭露於原圖面，未產生不同的視覺效果，應認定物品及設計均未超出原圖說範圍。

(a)　　　　　　　　　　　　　　　(b)

圖9-3　補充修正圖說例──椅

　　又如原圖說爲有握把的「壺」，如圖 9-4(a)，修正爲無握把的
「壺」，如圖 9-4(b)。因爲刪除握把後之物品用途未變更，其物品名稱
仍爲「壺」，且設計已揭露於原圖面，未產生不同的視覺效果，應認
定爲未超出原圖說範圍。

(a)　　　　　　　　　　　　　　　　　(b)

圖 9-4　補充修正圖說例──壺

附　錄

附錄1　專利法

（92年2月6日修正公布，93年7月1日施行）

第一章　總則

第一條　爲鼓勵、保護、利用發明與創作，以促進產業發展，特制定本法。

第二條　本法所稱專利，分爲下列三種：

一、發明專利。

二、新型專利。

三、新式樣專利。

第三條　本法主管機關爲經濟部。

專利業務，由經濟部指定專責機關辦理。

第四條　外國人所屬之國家與中華民國如未共同參加保護專利之國際條約或無相互保護專利之條約、協定或由團體、機構互訂經主管機關核准保護專利之協議，或對中華民國國民申請專利，不予受理者，其專利申請，得不予受理。

第五條　專利申請權，指得依本法申請專利之權利。

專利申請權人，除本法另有規定或契約另有約定外，指發明人、創作人或其受讓人或繼承人。

第六條　專利申請權及專利權，均得讓與或繼承。

專利申請權，不得爲質權之標的。

以專利權爲標的設定質權者，除契約另有約定外，質權人不得實施該專利權。

第七條　受雇人於職務上所完成之發明、新型或新式樣，其專利申請權及專利權屬於雇用人，雇用人應支付受雇人適當之報酬。但契約另有約定者，從其約定。

前項所稱職務上之發明、新型或新式樣，指受雇人於雇傭關係中之工作所完成之發明、新型或新式樣。

一方出資聘請他人從事研究開發者，其專利申請權及專利權之歸屬依雙方契約約定；契約未約定者，屬於發明人或創作人。但出資人得實施其發明、新型或新式樣。

依第一項、前項之規定，專利申請權及專利權歸屬於雇用人或出資人者，發明人或創作人享有姓名表示權。

第八條　受雇人於非職務上所完成之發明、新型或新式樣，其專利申請權及專

利權屬於受雇人。但其發明、新型或新式樣係利用雇用人資源或經驗者，雇用人得於支付合理報酬後，於該事業實施其發明、新型或新式樣。

受雇人完成非職務上之發明、新型或新式樣，應即以書面通知雇用人，如有必要並應告知創作之過程。

雇用人於前項書面通知到達後六個月內，未向受雇人為反對之表示者，不得主張該發明、新型或新式樣為職務上發明、新型或新式樣。

第九條　前條雇用人與受雇人間所訂契約，使受雇人不得享受其發明、新型或新式樣之權益者，無效。

第十條　雇用人或受雇人對第七條及第八條所定權利之歸屬有爭執而達成協議者，得附具證明文件，向專利專責機關申請變更權利人名義。專利專責機關認有必要時，得通知當事人附具依其他法令取得之調解、仲裁或判決文件。

第十一條　申請人申請專利及辦理有關專利事項，得委任代理人辦理之。

在中華民國境內，無住所或營業所者，申請專利及辦理專利有關事項，應委任代理人辦理之。

代理人，除法令另有規定外，以專利師為限。

專利師之資格及管理，另以法律定之；法律未制定前，代理人資格之取得、撤銷、廢止及其管理規則，由主管機關定之。

第十二條　專利申請權為共有者，應由全體共有人提出申請。

二人以上共同為專利申請以外之專利相關程序時，除撤回或拋棄申請案、申請分割、改請或本法另有規定者，應共同連署外，其餘程序各人皆可單獨為之。但約定有代表者，從其約定。

前二項應共同連署之情形，應指定其中一人為應受送達人。未指定應受送達人者，專利專責機關應以第一順序申請人為應受送達人，並應將送達事項通知其他人。

第十三條　專利申請權為共有時，各共有人未得其他共有人之同意，不得以其應有部分讓與他人。

第十四條　繼受專利申請權者，如在申請時非以繼受人名義申請專利，或未在申請後向專利專責機關申請變更名義者，不得以之對抗第三人。

為前項之變更申請者，不論受讓或繼承，均應附具證明文件。

第十五條　專利專責機關職員及專利審查人員於任職期內，除繼承外，不得申請專利及直接、間接受有關專利之任何權益。

第十六條　專利專責機關職員及專利審查人員對職務上知悉或持有關於專利之發明、新型或新式樣，或申請人事業上之秘密，有保密之義務。

第十七條　凡申請人為有關專利之申請及其他程序，延誤法定或指定之期間或

不依限納費者，應不受理。但延誤指定期間或不依限納費在處分前補正者，仍應受理。

申請人因天災或不可歸責於己之事由延誤法定期間者，於其原因消滅後三十日內得以書面敘明理由，向專利專責機關申請回復原狀。但延誤法定期間已逾一年者，不在此限。

申請回復原狀，應同時補行期間內應為之行為。

第十八條　審定書或其他文件無從送達者，應於專利公報公告之，自刊登公報之日起滿三十日，視為已送達。

第十九條　有關專利之申請及其他程序，得以電子方式為之；其實施日期及辦法，由主管機關定之。

第二十條　本法有關期間之計算，其始日不計算在內。

第五十一條第三項、第一百零一條第三項及第一百十三條第三項規定之專利權期限，自申請日當日起算。

第二章　發明專利

第一節　專利要件

第二十一條　發明，指利用自然法則之技術思想之創作。

第二十二條　凡可供產業上利用之發明，無下列情事之一者，得依本法申請取得發明專利：

一、申請前已見於刊物或已公開使用者。

二、申請前已為公眾所知悉者。

發明有下列情事之一，致有前項各款情事，並於其事實發生之日起六個月內申請者，不受前項各款規定之限制：

一、因研究、實驗者。

二、因陳列於政府主辦或認可之展覽會者。

三、非出於申請人本意而洩漏者。

申請人主張前項第一款、第二款之情事者，應於申請時敘明事實及其年、月、日，並應於專利專責機關指定期間內檢附證明文件。

發明雖無第一項所列情事，但為其所屬技術領域中具有通常知識者依申請前之先前技術所能輕易完成時，仍不得依本法申請取得發明專利。

第二十三條　申請專利之發明，與申請在先而在其申請後始公開或公告之發明或新型專利申請案所附說明書或圖式載明之內容相同者，不得取

得發明專利。但其申請人與申請在先之發明或新型專利申請案之申請人相同者，不在此限。

第二十四條　下列各款，不予發明專利：

一、動、植物及生產動、植物之主要生物學方法。但微生物學之生產方法，不在此限。

二、人體或動物疾病之診斷、治療或外科手術方法。

三、妨害公共秩序、善良風俗或衛生者。

第二節　申請

第二十五條　申請發明專利，由專利申請權人備具申請書、說明書及必要圖式，向專利專責機關申請之。

申請權人為雇用人、受讓人或繼承人時，應敘明發明人姓名，並附具雇傭、受讓或繼承證明文件。

申請發明專利，以申請書、說明書及必要圖式齊備之日為申請日。

前項說明書及必要圖式以外文本提出，且於專利專責機關指定期間內補正中文本者，以外文本提出之日為申請日；未於指定期間內補正者，申請案不予受理。但在處分前補正者，以補正之日為申請日。

第二十六條　前條之說明書，應載明發明名稱、發明說明、摘要及申請專利範圍。

發明說明應明確且充分揭露，使該發明所屬技術領域中具有通常知識者，能了解其內容，並可據以實施。

申請專利範圍應明確記載申請專利之發明，各請求項應以簡潔之方式記載，且必須為發明說明及圖式所支持。

發明說明、申請專利範圍及圖式之揭露方式，於本法施行細則定之。

第二十七條　申請人就相同發明在世界貿易組織會員或與中華民國相互承認優先權之外國第一次依法申請專利，並於第一次申請專利之日起十二個月內，向中華民國申請專利者，得主張優先權。

依前項規定，申請人於一申請案中主張二項以上優先權時，其優先權期間之起算日為最早之優先權日之次日。

外國申請人為非世界貿易組織會員之國民且其所屬國家與我國無相互承認優先權者，若於世界貿易組織會員或互惠國領域內，設有住所或營業所者，亦得依第一項規定主張優先權。

主張優先權者，其專利要件之審查，以優先權日為準。

第二十八條 依前條規定主張優先權者，應於申請專利同時提出聲明，並於申請書中載明在外國之申請日及受理該申請之國家。

申請人應於申請日起四個月內，檢送經前項國家政府證明受理之申請文件。

違反前二項之規定者，喪失優先權。

第二十九條 申請人基於其在中華民國先申請之發明或新型專利案再提出專利之申請者，得就先申請案申請時說明書或圖式所載之發明或創作，主張優先權。但有下列情事之一者，不得主張之：

一、自先申請案申請日起已逾十二個月者。

二、先申請案中所記載之發明或創作已經依第二十七條或本條規定主張優先權者。

三、先申請案係第三十三條第一項規定之分割案或第一百零二條之改請案。

四、先申請案已經審定或處分者。

前項先申請案自其申請日起滿十五個月，視為撤回。

先申請案申請日起十五個月後，不得撤回優先權主張。

依第一項主張優先權之後申請案，於先申請案申請日起十五個月內撤回者，視為同時撤回優先權之主張。

申請人於一申請案中主張二項以上優先權時，其優先權期間之起算日為最早之優先權日之次日。

主張優先權者，其專利要件之審查，以優先權日為準。

依第一項主張優先權者，應於申請專利同時提出聲明，並於申請書中載明先申請案之申請日及申請案號數，申請人未於申請時提出聲明，或未載明先申請案之申請日及申請案號數者，喪失優先權。

依本條主張之優先權日，不得早於中華民國九十年十月二十六日。

第 三 十 條 申請生物材料或利用生物材料之發明專利，申請人最遲應於申請日將該生物材料寄存於專利專責機關指定之國內寄存機構，並於申請書上載明寄存機構、寄存日期及寄存號碼。但該生物材料為所屬技術領域中具有通常知識者易於獲得時，不須寄存。

申請人應於申請日起三個月內檢送寄存證明文件，屆期未檢送者，視為未寄存。

申請前如已於專利專責機關認可之國外寄存機構寄存，而於申請時聲明其事實，並於前項規定之期限內，檢送寄存於專利專責機

關指定之國內寄存機構之證明文件及國外寄存機構出具之證明文件者，不受第一項最遲應於申請日在國內寄存之限制。

第一項生物材料寄存之受理要件、種類、形式、數量、收費費率及其他寄存執行之辦法，由主管機關定之。

第三十一條　同一發明有二以上之專利申請案時，僅得就其最先申請者准予發明專利。但後申請者所主張之優先權日早於先申請者之申請日者，不在此限。

前項申請日、優先權日爲同日者，應通知申請人協議定之，協議不成時，均不予發明專利；其申請人爲同一人時，應通知申請人限期擇一申請，屆期未擇一申請者，均不予發明專利。

各申請人爲協議時，專利專責機關應指定相當期間通知申請人申報協議結果，屆期未申報者，視爲協議不成。

同一發明或創作分別申請發明專利及新型專利者，準用前三項規定。

第三十二條　申請發明專利，應就每一發明提出申請。

二個以上發明，屬於一個廣義發明概念者，得於一申請案中提出申請。

第三十三條　申請專利之發明，實質上爲二個以上之發明時，經專利專責機關通知，或據申請人申請，得爲分割之申請。

前項分割申請應於原申請案再審查審定前爲之；准予分割者，仍以原申請案之申請日爲申請日。如有優先權者，仍得主張優先權，並應就原申請案已完成之程序續行審查。

第三十四條　發明爲非專利申請權人請准專利，經專利申請權人於該專利案公告之日起二年內申請舉發，並於舉發撤銷確定之日起六十日內申請者，以非專利申請權人之申請日爲專利申請權人之申請日。

發明專利申請權人依前項規定申請之案件，不再公告。

第三節　審查及再審查

第三十五條　專利專責機關對於發明專利申請案之實體審查，應指定專利審查人員審查之。

專利審查人員之資格，以法律定之。

第三十六條　專利專責機關接到發明專利申請文件後，經審查認爲無不合規定程序，且無應不予公開之情事者，自申請日起十八個月後，應將該申請案公開之。

專利專責機關得因申請人之申請，提早公開其申請案。

發明專利申請案有下列情事之一者,不予公開:

一、自申請日起十五個月內撤回者。

二、涉及國防機密或其他國家安全之機密者。

三、妨害公共秩序或善良風俗者。

第一項、前項期間,如主張優先權者,其起算日為優先權日之次日;主張二項以上優先權時,其起算日為最早之優先權日之次日。

第三十七條　自發明專利申請日起三年內,任何人均得向專利專責機關申請實體審查。

依第三十三條第一項規定申請分割,或依第一百零二條規定改請為發明專利,逾前項期間者,得於申請分割或改請之日起三十日內,向專利專責機關申請實體審查。

依前二項規定所為審查之申請,不得撤回。

未於第一項或第二項規定之期間內申請實體審查者,該發明專利申請案視為撤回。

第三十八條　申請前條之審查者,應檢附申請書。

專利專責機關應將申請審查之事實,刊載於專利公報。

申請審查由發明專利申請人以外之人提起者,專利專責機關應將該項事實通知發明專利申請人。

有關生物材料或利用生物材料之發明專利申請人,申請審查時,應檢送寄存機構出具之存活證明;如發明專利申請人以外之人申請審查時,專利專責機關應通知發明專利申請人於三個月內檢送存活證明。

第三十九條　發明專利申請案公開後,如有非專利申請人為商業上之實施者,專利專責機關得依申請優先審查之。

為前項申請者,應檢附有關證明文件。

第　四　十　條　發明專利申請人對於申請案公開後,曾經以書面通知發明專利申請內容,而於通知後公告前就該發明仍繼續為商業上實施之人,得於發明專利申請案公告後,請求適當之補償金。

對於明知發明專利申請案已經公開,於公告前就該發明仍繼續為商業上實施之人,亦得為前項之請求。

前二項規定之請求權,不影響其他權利之行使。

第一項、第二項之補償金請求權,自公告之日起,二年間不行使而消滅。

第四十一條　前五條規定,於中華民國九十一年十月二十六日起提出之發明專利申請案,始適用之。

第四十二條　專利審查人員有下列情事之一者，應自行迴避：

一、本人或其配偶，為該專利案申請人、代理人、代理人之合夥人或與代理人有雇傭關係者。

二、現為該專利案申請人或代理人之四親等內血親，或三親等內姻親。

三、本人或其配偶，就該專利案與申請人有共同權利人、共同義務人或償還義務人之關係者。

四、現為或曾為該專利案申請人之法定代理人或家長家屬者。

五、現為或曾為該專利案申請人之訴訟代理人或輔佐人者。

六、現為或曾為該專利案之證人、鑑定人、異議人或舉發人者。

專利審查人員有應迴避而不迴避之情事者，專利專責機關得依職權或依申請撤銷其所為之處分後，另為適當之處分。

第四十三條　申請案經審查後，應做成審定書送達申請人或其代理人。

經審查不予專利者，審定書應備具理由。

審定書應由專利審查人員具名。再審查、舉發審查及專利權延長審查之審定書，亦同。

第四十四條　發明專利申請案違反第二十一條至第二十四條、第二十六條、第三十條第一項、第二項、第三十一條、第三十二條或第四十九條第四項規定者，應為不予專利之審定。

第四十五條　申請專利之發明經審查認無不予專利之情事者，應予專利，並應將申請專利範圍及圖式公告之。

經公告之專利案，任何人均得申請閱覽、抄錄、攝影或影印其審定書、說明書、圖式及全部檔案資料。但專利專責機關依法應予保密者，不在此限。

第四十六條　發明專利申請人對於不予專利之審定有不服者，得於審定書送達之日起六十日內備具理由書，申請再審查。但因申請程序不合法或申請人不適格而不受理或駁回者，得逕依法提起行政救濟。

經再審查認為有不予專利之情事時，在審定前應先通知申請人，限期申覆。

第四十七條　再審查時，專利專責機關應指定未曾審查原案之專利審查人員審查，並做成審定書。

前項再審查之審定書，應送達申請人。

第四十八條　專利專責機關於審查發明專利時，得依申請或依職權通知申請人限期為下列各款之行為：

一、至專利專責機關面詢。

二、為必要之實驗、補送模型或樣品。

前項第二款之實驗、補送模型或樣品，專利專責機關必要時，得至現場或指定地點實施勘驗。

第四十九條　專利專責機關於審查發明專利時，得依職權通知申請人限期補充、修正說明書或圖式。

申請人得於發明專利申請日起十五個月內，申請補充、修正說明書或圖式；其於十五個月後申請補充、修正說明書或圖式者，仍依原申請案公開。

申請人於發明專利申請日起十五個月後，僅得於下列各款之期日或期間內補充、修正說明書或圖式：

一、申請實體審查之同時。

二、申請人以外之人申請實體審查者，於申請案進行實體審查通知送達後三個月內。

三、專利專責機關於審定前通知申覆之期間內。

四、申請再審查之同時，或得補提再審查理由書之期間內。

依前三項所爲之補充、修正，不得超出申請時原說明書或圖式所揭露之範圍。

第二項、第三項期間，如主張有優先權者，其起算日爲優先權日之次日。

第五十條　發明經審查有影響國家安全之虞，應將其說明書移請國防部或國家安全相關機關諮詢意見，認有秘密之必要者，其發明不予公告，申請書件予以封存，不供閱覽，並做成審定書送達申請人、代理人及發明人。

申請人、代理人及發明人對於前項之發明應予保密，違反者，該專利申請權視爲拋棄。

保密期間，自審定書送達申請人之日起爲期一年，並得續行延展保密期間每次一年，期間屆滿前一個月，專利專責機關應諮詢國防部或國家安全相關機關，無保密之必要者，應即公告。

就保密期間申請人所受之損失，政府應給予相當之補償。

第四節　專利權

第五十一條　申請專利之發明，經核准審定後，申請人應於審定書送達後三個月內，繳納證書費及第一年年費後，始予公告；屆期未繳費者，不予公告，其專利權自始不存在。

申請專利之發明，自公告之日起給予發明專利權，並發證書。

發明專利權期限，自申請日起算二十年屆滿。

第五十二條　醫藥品、農藥品或其製造方法發明專利權之實施，依其他法律規定，應取得許可證，而於專利案公告後需時二年以上者，專利權人得申請延長專利二年至五年，並以一次爲限。但核准延長之期間，不得超過向中央目的事業主管機關取得許可證所需期間，取得許可證期間超過五年者，其延長期間仍以五年爲限。

前項申請應備具申請書，附具證明文件，於取得第一次許可證之日起三個月內，向專利專責機關提出。但在專利權期間屆滿前六個月內，不得爲之。

主管機關就前項申請案，有關延長期間之核定，應考慮對國民健康之影響，並會同中央目的事業主管機關訂定核定辦法。

第五十三條　專利專責機關對於發明專利權延長申請案，應指定專利審查人員審查，做成審定書送達專利權人或其代理人。

第五十四條　任何人對於經核准延長發明專利權期間，認有下列情事之一者，得附具證據，向專利專責機關舉發之：

一、發明專利之實施無取得許可證之必要者。

二、專利權人或被授權人並未取得許可證。

三、核准延長之期間超過無法實施之期間。

四、延長專利權期間之申請人並非專利權人。

五、專利權爲共有，而非由共有人全體申請者。

六、以取得許可證所承認之外國試驗期間申請延長專利權時，核准期間超過該外國專利主管機關認許者。

七、取得許可證所需期間未滿二年者。

專利權延長經舉發成立確定者，原核准延長之期間，視爲自始不存在。但因違反前項第三款、第六款規定，經舉發成立確定者，就其超過之期間，視爲未延長。

第五十五條　專利專責機關認有前條第一項各款情事之一者，得依職權撤銷延長之發明專利權期間。

專利權延長經撤銷確定者，原核准延長之期間，視爲自始不存在。但因違反前條第一項第三款、第六款規定，經撤銷確定者，就其超過之期間，視爲未延長。

第五十六條　物品專利權人，除本法另有規定者外，專有排除他人未經其同意而製造、爲販賣之要約、販賣、使用或爲上述目的而進口該物品之權。

方法專利權人，除本法另有規定者外，專有排除他人未經其同意而使用該方法及使用、爲販賣之要約、販賣或爲上述目的而進口該方法直接製成物品之權。

發明專利權範圍,以說明書所載之申請專利範圍爲準,於解釋申請專利範圍時,並得審酌發明說明及圖式。

第五十七條　發明專利權之效力,不及於下列各款情事:

一、爲研究、教學或試驗實施其發明,而無營利行爲者。

二、申請前已在國內使用,或已完成必需之準備者。但在申請前六個月內,於專利申請人處得知其製造方法,並經專利申請人聲明保留其專利權者,不在此限。

三、申請前已存在國內之物品。

四、僅由國境經過之交通工具或其裝置。

五、非專利申請權人所得專利權,因專利權人舉發而撤銷時,其被授權人在舉發前以善意在國內使用或已完成必需之準備者。

六、專利權人所製造或經其同意製造之專利物品販賣後,使用或再販賣該物品者。上述製造、販賣不以國內爲限。

前項第二款及第五款之使用人,限於在其原有事業內繼續利用;第六款得爲販賣之區域,由法院依事實認定之。

第一項第五款之被授權人,因該專利權經舉發而撤銷之後,仍實施時,於收到專利權人書面通知之日起,應支付專利權人合理之權利金。

第五十八條　混合二種以上醫藥品而製造之醫藥品或方法,其專利權效力不及於醫師之處方或依處方調劑之醫藥品。

第五十九條　發明專利權人以其發明專利權讓與、信託、授權他人實施或設定質權,非經向專利專責機關登記,不得對抗第三人。

第 六 十 條　發明專利權之讓與或授權,契約約定有下列情事之一致生不公平競爭者,其約定無效:

一、禁止或限制受讓人使用某項物品或非出讓人、授權人所供給之方法者。

二、要求受讓人向出讓人購取未受專利保障之出品或原料者。

第六十一條　發明專利權爲共有時,除共有人自己實施外,非得共有人全體之同意,不得讓與或授權他人實施。但契約另有約定者,從其約定。

第六十二條　發明專利權共有人未得共有人全體同意,不得以其應有部分讓與、信託他人或設定質權。

第六十三條　發明專利權人因中華民國與外國發生戰事受損失者,得申請延展專利權五年至十年,以一次爲限。但屬於交戰國人之專利權,不得申請延展。

第六十四條　發明專利權人申請更正專利說明書或圖式，僅得就下列事項為之：

一、申請專利範圍之減縮。

二、誤記事項之訂正。

三、不明瞭記載之釋明。

前項更正，不得超出申請時原說明書或圖式所揭露之範圍，且不得實質擴大或變更申請專利範圍。

專利專責機關於核准更正後，應將其事由刊載專利公報。

說明書、圖式經更正公告者，溯自申請日生效。

第六十五條　發明專利權人未得被授權人或質權人之同意，不得為拋棄專利權或為前條之申請。

第六十六條　有下列情事之一者，發明專利權當然消滅：

一、專利權期滿時，自期滿之次日消滅。

二、專利權人死亡，無人主張其為繼承人者，專利權於依民法第一千一百八十五條規定歸屬國庫之日起消滅。

三、第二年以後之專利年費未於補繳期限屆滿前繳納者，自原繳費期限屆滿之次日消滅。但依第十七條第二項規定回復原狀者，不在此限。

四、專利權人拋棄時，自其書面表示之日消滅。

第六十七條　有下列情事之一者，專利專責機關應依舉發或依職權撤銷其發明專利權，並限期追繳證書，無法追回者，應公告註銷：

一、違反第十二條第一項、第二十一條至第二十四條、第二十六條、第三十一條或第四十九條第四項規定者。

二、專利權人所屬國家對中華民國國民申請專利不予受理者。

三、發明專利權人為非發明專利申請權人者。

以違反第十二條第一項規定或有前項第三款情事，提起舉發者，限於利害關係人；其他情事，任何人得附具證據，向專利專責機關提起舉發。

舉發人補提理由及證據，應自舉發之日起一個月內為之。但在舉發審定前提出者，仍應審酌之。

舉發案經審查不成立者，任何人不得以同一事實及同一證據，再為舉發。

第六十八條　利害關係人對於專利權之撤銷有可回復之法律上利益者，得於專利權期滿或當然消滅後提起舉發。

第六十九條　專利專責機關接到舉發書後，應將舉發書副本送達專利權人。

專利權人應於副本送達後一個月內答辯，除先行申明理由，准予

展期者外，屆期不答辯者，逕予審查。

第 七 十 條　專利專責機關於舉發審查時，應指定未曾審查原案之專利審查人員審查，並做成審定書，送達專利權人及舉發人。

第七十一條　專利專責機關於舉發審查時，得依申請或依職權通知專利權人限期爲下列各款之行爲：

一、至專利專責機關面詢。

二、爲必要之實驗、補送模型或樣品。

三、依第六十四條第一項及第二項規定更正。

前項第二款之實驗、補送模型或樣品，專利專責機關必要時，得至現場或指定地點實施勘驗。

依第一項第三款規定更正專利說明書或圖式者，專利專責機關應通知舉發人。

第七十二條　第五十四條延長發明專利權舉發之處理，準用第六十七條第三項、第四項及前四條規定。

第六十七條依職權撤銷專利權之處理，準用前三條規定。

第七十三條　發明專利權經撤銷後，有下列情形之一者，即爲撤銷確定：

一、未依法提起行政救濟者。

二、經提起行政救濟經駁回確定者。

發明專利權經撤銷確定者，專利權之效力，視爲自始即不存在。

第七十四條　發明專利權之核准、變更、延長、延展、讓與、信託、授權實施、特許實施、撤銷、消滅、設定質權及其他應公告事項，專利專責機關應刊載專利公報。

第七十五條　專利專責機關應備置專利權簿，記載核准專利、專利權異動及法令所定之一切事項。

前項專利權簿，得以電子方式爲之，並供人民閱覽、抄錄、攝影或影印。

第五節　實施

第七十六條　爲因應國家緊急情況或增進公益之非營利使用或申請人曾以合理之商業條件在相當期間內仍不能協議授權時，專利專責機關得依申請，特許該申請人實施專利權；其實施應以供應國內市場需要爲主。但就半導體技術專利申請特許實施者，以增進公益之非營利使用爲限。

專利權人有限制競爭或不公平競爭之情事，經法院判決或行政院公平交易委員會處分確定者，雖無前項之情形，專利專責機關亦得依申請，特許該申請人實施專利權。

專利專責機關接到特許實施申請書後，應將申請書副本送達專利權人，限期三個月內答辯；屆期不答辯者，得逕行處理。

特許實施權，不妨礙他人就同一發明專利權再取得實施權。

特許實施權人應給予專利權人適當之補償金，有爭執時，由專利專責機關核定之。

特許實施權，應與特許實施有關之營業一併轉讓、信託、繼承、授權或設定質權。

特許實施之原因消滅時，專利專責機關得依申請廢止其特許實施。

第七十七條　依前條規定取得特許實施權人，違反特許實施之目的時，專利專責機關得依專利權人之申請或依職權廢止其特許實施。

第七十八條　再發明，指利用他人發明或新型之主要技術內容所完成之發明。

再發明專利權人未經原專利權人同意，不得實施其發明。

製造方法專利權人依其製造方法製成之物品屬他人專利者，未經該他人同意，不得實施其發明。

前二項再發明專利權人與原發明專利權人，或製造方法專利權人與物品專利權人，得協議交互授權實施。

前項協議不成時，再發明專利權人與原發明專利權人或製造方法專利權人與物品專利權人得依第七十六條規定申請特許實施。但再發明或製造方法發明所表現之技術，須較原發明或物品發明具相當經濟意義之重要技術改良者，再發明或製造方法專利權人始得申請特許實施。

再發明專利權人或製造方法專利權人取得之特許實施權，應與其專利權一併轉讓、信託、繼承、授權或設定質權。

第七十九條　發明專利權人應在專利物品或其包裝上標示專利證書號數，並得要求被授權人或特許實施權人為之；其未附加標示者，不得請求損害賠償。但侵權人明知或有事實足證其可得而知為專利物品者，不在此限。

第六節　納費

第八十條　關於發明專利之各項申請，申請人於申請時，應繳納申請費。

核准專利者，發明專利權人應繳納證書費及專利年費；請准延長、延展專利者，在延長、延展期內，仍應繳納專利年費。

申請費、證書費及專利年費之金額，由主管機關定之。

第八十一條　發明專利年費自公告之日起算，第一年年費，應依第五十一條第一項規定繳納；第二年以後年費，應於屆期前繳納之。

前項專利年費，得一次繳納數年，遇有年費調整時，毋庸補繳其差額。

第八十二條 發明專利第二年以後之年費，未於應繳納專利年費之期間內繳費者，得於期滿六個月內補繳之。但其年費應按規定之年費加倍繳納。

第八十三條 發明專利權人為自然人、學校或中小企業者，得向專利專責機關申請減免專利年費；其減免條件、年限、金額及其他應遵行事項之辦法，由主管機關定之。

第七節　損害賠償及訴訟

第八十四條 發明專利權受侵害時，專利權人得請求賠償損害，並得請求排除其侵害，有侵害之虞者，得請求防止之。

專屬被授權人亦得為前項請求。但契約另有約定者，從其約定。

發明專利權人或專屬被授權人依前二項規定為請求時，對於侵害專利權之物品或從事侵害行為之原料或器具，得請求銷毀或為其他必要之處置。

發明人之姓名表示權受侵害時，得請求表示發明人之姓名或為其他回復名譽之必要處分。

本條所定之請求權，自請求權人知有行為及賠償義務人時起，二年間不行使而消滅；自行為時起，逾十年者，亦同。

第八十五條 依前條請求損害賠償時，得就下列各款擇一計算其損害：

一、依民法第二百十六條之規定。但不能提供證據方法以證明其損害時，發明專利權人得就其實施專利權通常所可獲得之利益，減除受害後實施同一專利權所得之利益，以其差額為所受損害。

二、依侵害人因侵害行為所得之利益。於侵害人不能就其成本或必要費用舉證時，以銷售該項物品全部收入為所得利益。

除前項規定外，發明專利權人之業務上信譽，因侵害而致減損時，得另請求賠償相當金額。

依前二項規定，侵害行為如屬故意，法院得依侵害情節，酌定損害額以上之賠償。但不得超過損害額之三倍。

第八十六條 用作侵害他人發明專利權行為之物，或由其行為所生之物，得以被侵害人之請求施行假扣押，於判決賠償後，作為賠償金之全部或一部。

當事人為前條起訴及聲請本條假扣押時，法院應依民事訴訟法之規定，准予訴訟救助。

第八十七條　製造方法專利所製成之物品在該製造方法申請專利前為國內外未
　　　　　　見者，他人製造相同之物品，推定為以該專利方法所製造。
　　　　　　前項推定得提出反證推翻之。被告證明其製造該相同物品之方法
　　　　　　與專利方法不同者，為已提出反證。被告舉證所揭示製造及營業
　　　　　　秘密之合法權益，應予充分保障。
第八十八條　發明專利訴訟案件，法院應以判決書正本一份送專利專責機關。
第八十九條　被侵害人得於勝訴判決確定後，聲請法院裁定將判決書全部或一
　　　　　　部登報，其費用由敗訴人負擔。
第 九 十 條　關於發明專利權之民事訴訟，在申請案、舉發案、撤銷案確定
　　　　　　前，得停止審判。
　　　　　　法院依前項規定裁定停止審判時，應注意舉發案提出之正當性。
　　　　　　舉發案涉及侵權訴訟案件之審理者，專利專責機關得優先審查。
第九十一條　未經認許之外國法人或團體就本法規定事項得提起民事訴訟。但
　　　　　　以條約或其本國法令、慣例，中華民國國民或團體得在該國享受
　　　　　　同等權利者為限；其由團體或機構互訂保護專利之協議，經主管
　　　　　　機關核准者，亦同。
第九十二條　法院為處理發明專利訴訟案件，得設立專業法庭或指定專人辦
　　　　　　理。
　　　　　　司法院得指定侵害專利鑑定專業機構。
　　　　　　法院受理發明專利訴訟案件，得囑託前項機構為鑑定。

第三章　新型專利

第九十三條　新型，指利用自然法則之技術思想，對物品之形狀、構造或裝置
　　　　　　之創作。
第九十四條　凡可供產業上利用之新型，無下列情事之一者，得依本法申請取
　　　　　　得新型專利：
　　　　　　一、申請前已見於刊物或已公開使用者。
　　　　　　二、申請前已為公眾所知悉者。
　　　　　　新型有下列情事之一，致有前項各款情事，並於其事實發生之日
　　　　　　起六個月內申請者，不受前項各款規定之限制：
　　　　　　一、因研究、實驗者。
　　　　　　二、因陳列於政府主辦或認可之展覽會者。
　　　　　　三、非出於申請人本意而洩漏者。
　　　　　　申請人主張前項第一款、第二款之情事者，應於申請時敘明事實
　　　　　　及其年、月、日，並應於專利專責機關指定期間內檢附證明文
　　　　　　件。

新型雖無第一項所列情事，但為其所屬技術領域中具有通常知識者依申請前之先前技術顯能輕易完成時，仍不得依本法申請取得新型專利。

第九十五條　申請專利之新型，與申請在先而在其申請後始公開或公告之發明或新型專利申請案所附說明書或圖式載明之內容相同者，不得取得新型專利。但其申請人與申請在先之發明或新型專利申請案之申請人相同者，不在此限。

第九十六條　新型有妨害公共秩序、善良風俗或衛生者，不予新型專利。

第九十七條　申請專利之新型，經形式審查認有下列各款情事之一者，應為不予專利之處分：

一、新型非屬物品形狀、構造或裝置者。

二、違反前條規定者。

三、違反第一百零八條準用第二十六條第一項、第四項規定之揭露形式者。

四、違反第一百零八條準用第三十二條規定者。

五、說明書及圖式未揭露必要事項或其揭露明顯不清楚者。

為前項處分前，應先通知申請人限期陳述意見或補充、修正說明書或圖式。

第九十八條　申請專利之新型經形式審查後，認有前條規定情事者，應備具理由做成處分書，送達申請人或其代理人。

第九十九條　申請專利之新型，經形式審查認無第九十七條所定不予專利之情事者，應予專利，並應將申請專利範圍及圖式公告之。

第 一 百 條　申請人申請補充、修正說明書或圖式者，應於申請日起二個月內為之。

依前項所為之補充、修正，不得超出申請時原說明書或圖式所揭露之範圍。

第一百零一條　申請專利之新型，申請人應於准予專利之處分書送達後三個月內，繳納證書費及第一年年費後，始予公告；屆期未繳費者，不予公告，其專利權自始不存在。

申請專利之新型，自公告之日起給予新型專利權，並發證書。

新型專利權期限，自申請日起算十年屆滿。

第一百零二條　申請發明或新式樣專利後改請新型專利者，或申請新型專利後改請發明專利者，以原申請案之申請日為改請案之申請日。但於原申請案准予專利之審定書、處分書送達後，或於原申請案不予專利之審定書、處分書送達之日起六十日後，不得改請。

第一百零三條　申請專利之新型經公告後，任何人得就第九十四條第一項第一

款、第二款、第四項、第九十五條或第一百零八條準用第三十
一條規定之情事，向專利專責機關申請新型專利技術報告。

專利專責機關應將前項申請新型專利技術報告之事實，刊載於
專利公報。

專利專責機關對於第一項之申請，應指定專利審查人員做成新
型專利技術報告，並由專利審查人員具名。

依第一項規定申請新型專利技術報告，如敘明有非專利權人為
商業上之實施，並檢附有關證明文件者，專利專責機關應於六
個月內完成新型專利技術報告。

新型專利技術報告之申請於新型專利權當然消滅後，仍得為
之。

依第一項規定所為之申請，不得撤回。

第一百零四條　新型專利權人行使新型專利權時，應提示新型專利技術報告進
行警告。

第一百零五條　新型專利權人之專利權遭撤銷時，就其於撤銷前，對他人因行
使新型專利權所致損害，應負賠償之責。

前項情形，如係基於新型專利技術報告之內容或已盡相當注意
而行使權利者，推定為無過失。

第一百零六條　新型專利權人，除本法另有規定者外，專有排除他人未經其同
意而製造、為販賣之要約、販賣、使用或為上述目的而進口該
新型專利物品之權。

新型專利權範圍，以說明書所載之申請專利範圍為準，於解釋
申請專利範圍時，並得審酌創作說明及圖式。

第一百零七條　有下列情事之一者，專利專責機關應依舉發撤銷其新型專利
權，並限期追繳證書，無法追回者，應公告註銷：

一、違反第十二條第一項、第九十三條至第九十六條、第一百
　　條第二項、第一百零八條準用第二十六條或第一百零八條
　　準用第三十一條規定者。

二、專利權人所屬國家對中華民國國民申請專利不予受理者。

三、新型專利權人為非新型專利申請權人者。

以違反第十二條第一項規定或有前項第三款情事，提起舉發
者，限於利害關係人；其他情事，任何人得附具證據，向專利
專責機關提起舉發。

舉發審定書，應由專利審查人員具名。

第一百零八條　第二十五條至第二十九條、第三十一條至第三十四條、第三十
五條第二項、第四十二條、第四十五條第二項、第五十條、第

五十七條、第五十九條至第六十二條、第六十四條至第六十六
條、第六十七條第三項、第四項、第六十八條至第七十一條、
第七十三條至第七十五條、第七十八條第一項、第二項、第四
項、第七十九條至第八十六條、第八十八條至第九十二條，於
新型專利準用之。

第四章　新式樣專利

第一百零九條　新式樣，指對物品之形狀、花紋、色彩或其結合，透過視覺訴
　　　　　　　求之創作。

　　　　　　　聯合新式樣，指同一人因襲其原新式樣之創作且構成近似者。

第 一 百 十 條　凡可供產業上利用之新式樣，無下列情事之一者，得依本法申
　　　　　　　請取得新式樣專利：

　　　　　　　一、申請前有相同或近似之新式樣，已見於刊物或已公開使用
　　　　　　　　　者。

　　　　　　　二、申請前已爲公眾所知悉者。

　　　　　　　新式樣有下列情事之一，致有前項各款情事，並於其事實發生
　　　　　　　之日起六個月內申請者，不受前項各款規定之限制：

　　　　　　　一、因陳列於政府主辦或認可之展覽會者。

　　　　　　　二、非出於申請人本意而洩漏者。

　　　　　　　申請人主張前項第一款之情事者，應於申請時敘明事實及其
　　　　　　　年、月、日，並應於專利專責機關指定期間內檢附證明文件。

　　　　　　　新式樣雖無第一項所列情事，但爲其所屬技藝領域中具有通常
　　　　　　　知識者依申請前之先前技藝易於思及者，仍不得依本法申請取
　　　　　　　得新式樣專利。

　　　　　　　同一人以近似之新式樣申請專利時，應申請爲聯合新式樣專
　　　　　　　利，不受第一項及前項規定之限制。但於原新式樣申請前有與
　　　　　　　聯合新式樣相同或近似之新式樣已見於刊物、已公開使用或已
　　　　　　　爲公眾所知悉者，仍不得依本法申請取得聯合新式樣專利。

　　　　　　　同一人不得就與聯合新式樣近似之新式樣申請爲聯合新式樣專
　　　　　　　利。

第一百十一條　申請專利之新式樣，與申請在先而在其申請後始公告之新式樣
　　　　　　　專利申請案所附圖說之內容相同或近似者，不得取得新式樣專
　　　　　　　利。但其申請人與申請在先之新式樣專利申請案之申請人相同
　　　　　　　者，不在此限。

第一百十二條　下列各款，不予新式樣專利：

　　　　　　　一、純功能性設計之物品造形。

二、純藝術創作或美術工藝品。

三、積體電路電路布局及電子電路布局。

四、物品妨害公共秩序、善良風俗或衛生者。

五、物品相同或近似於黨旗、國旗、國父遺像、國徽、軍旗、印信、勳章者。

第一百十三條　申請專利之新式樣，經核准審定後，申請人應於審定書送達後三個月內，繳納證書費及第一年年費後，始予公告；屆期未繳費者，不予公告，其專利權自始不存在。

申請專利之新式樣，自公告之日起給予新式樣專利權，並發證書。

新式樣專利權期限，自申請日起算十二年屆滿；聯合新式樣專利權期限與原專利權期限同時屆滿。

第一百十四條　申請發明或新型專利後改請新式樣專利者，以原申請案之申請日為改請案之申請日。但於原申請案准予專利之審定書、處分書送達後，或於原申請案不予專利之審定書、處分書送達之日起六十日後，不得改請。

第一百十五條　申請獨立新式樣專利後改請聯合新式樣專利者，或申請聯合新式樣專利後改請獨立新式樣專利者，以原申請案之申請日為改請案之申請日。但於原申請案准予專利之審定書送達後，或於原申請案不予專利之審定書送達之日起六十日後，不得改請。

第一百十六條　申請新式樣專利，由專利申請權人備具申請書及圖說，向專利專責機關申請之。

申請權人為雇用人、受讓人或繼承人時，應敘明創作人姓名，並附具雇傭、受讓或繼承證明文件。

申請新式樣專利，以申請書、圖說齊備之日為申請日。

前項圖說以外文本提出，且於專利專責機關指定期間內補正中文本者，以外文本提出之日為申請日；未於指定期間內補正者，申請案不予受理。但在處分前補正者，以補正之日為申請日。

第一百十七條　前條之圖說應載明新式樣物品名稱、創作說明、圖面說明及圖面。

圖說應明確且充分揭露，使該新式樣所屬技藝領域中具有通常知識者，能了解其內容，並可據以實施。

新式樣圖說之揭露方式，於本法施行細則定之。

第一百十八條　相同或近似之新式樣有二以上之專利申請案時，僅得就其最先申請者，准予新式樣專利。但後申請者所主張之優先權日早於

先申請者之申請日者，不在此限。

前項申請日、優先權日爲同日者，應通知申請人協議定之，協議不成時，均不予新式樣專利；其申請人爲同一人時，應通知申請人限期擇一申請，屆期未擇一申請者，均不予新式樣專利。

各申請人爲協議時，專利專責機關應指定相當期間通知申請人申報協議結果，屆期未申報者，視爲協議不成。

第一百十九條 申請新式樣專利，應就每一新式樣提出申請。

以新式樣申請專利，應指定所施予新式樣之物品。

第一百二十條 新式樣專利申請案違反第一百零九條至第一百十二條、第一百十七條、第一百十八條、第一百十九條第一項或第一百二十二條第三項規定者，應爲不予專利之審定。

第一百二十一條 申請專利之新式樣經審查認無不予專利之情事者，應予專利，並應將圖面公告之。

第一百二十二條 專利專責機關於審查新式樣專利時，得依申請或依職權通知申請人限期爲下列各款之行爲：

一、至專利專責機關面詢。

二、補送模型或樣品。

三、補充、修正圖説。

前項第二款之補送模型或樣品，專利專責機關必要時，得至現場或指定地點實施勘驗。

依第一項第三款所爲之補充、修正，不得超出申請時原圖説所揭露之範圍。

第一百二十三條 新式樣專利權人就其指定新式樣所施予之物品，除本法另有規定者外，專有排除他人未經其同意而製造、爲販賣之要約、販賣、使用或爲上述目的而進口該新式樣及近似新式樣專利物品之權。

新式樣專利權範圍，以圖面爲準，並得審酌創作說明。

第一百二十四條 聯合新式樣專利權從屬於原新式樣專利權，不得單獨主張，且不及於近似之範圍。

原新式樣專利權撤銷或消滅者，聯合新式樣專利權應一併撤銷或消滅。

第一百二十五條 新式樣專利權之效力，不及於下列各款情事：

一、爲研究、教學或試驗實施其新式樣，而無營利行爲者。

二、申請前已在國內使用，或已完成必需之準備者。但在申請前六個月內，於專利申請人處得知其新式樣，並經專

利申請人聲明保留其專利權者，不在此限。

三、申請前已存在國內之物品。

四、僅由國境經過之交通工具或其裝置。

五、非專利申請權人所得專利權，因專利權人舉發而撤銷
　　時，其被授權人在舉發前善意在國內使用或已完成必需
　　之準備者。

六、專利權人所製造或經其同意製造之專利物品販賣後，使
　　用或再販賣該物品者。上述製造、販賣不以國內為限。

前項第二款及第五款之使用人，限於在其原有事業內繼續利
用；第六款得為販賣之區域，由法院依事實認定之。

第一項第五款之被授權人，因該專利權經舉發而撤銷之後仍
實施時，於收到專利權人書面通知之日起，應支付專利權人
合理之權利金。

第一百二十六條　新式樣專利權人得就所指定施予之物品，以其新式樣專利權
讓與、信託、授權他人實施或設定質權，非經向專利專責機
關登記，不得對抗第三人。但聯合新式樣專利權不得單獨讓
與、信託、授權或設定質權。

第一百二十七條　新式樣專利權人對於專利之圖說，僅得就誤記或不明瞭之事
項，向專利專責機關申請更正。

專利專責機關於核准更正後，應將其事由刊載專利公報。

圖說經更正公告者，溯自申請日生效。

第一百二十八條　有下列情事之一者，專利專責機關應依舉發或依職權撤銷其
新式樣專利權，並限期追繳證書，無法追回者，應公告註
銷：

一、違反第十二條第一項、第一百零九條至第一百十二條、
　　第一百十七條、第一百十八條或第一百二十二條第三項
　　規定者。

二、專利權人所屬國家對中華民國國民申請專利不予受理
　　者。

三、新式樣專利權人為非新式樣專利申請權人者。

以違反第十二條第一項規定或前項第三款情事，提起舉發
者，限於利害關係人；其他情事，任何人得附具證據，向專
利專責機關提起舉發。

第一百二十九條　第二十七條、第二十八條、第三十三條至第三十五條、第四
十二條、第四十三條、第四十五條第二項、第四十六條、第
四十七條、第六十條至第六十二條、第六十五條、第六十六

條、第六十七條第三項、第四項、第六十八條至第七十一條、第七十三條至第七十五條、第七十九條至第八十六條、第八十八條至第九十二條規定，於新式樣專利準用之。

第二十七條第一項所定期間，於新式樣專利案為六個月。

第五章 附則

第一百三十條　專利檔案中之申請書件、說明書、圖式及圖說，應由專利專責機關永久保存；其他文件之檔案，至少應保存三十年。

前項專利檔案，得以微縮底片、磁碟、磁帶、光碟等方式儲存；儲存紀錄經專利專責機關確認者，視同原檔案，原紙本專利檔案得予銷燬；儲存紀錄之複製品經專利專責機關確認者，推定其為真正。

前項儲存替代物之確認、管理及使用規則，由主管機關定之。

第一百三十一條　主管機關為獎勵發明、創作，得訂定獎助辦法。

第一百三十二條　中華民國八十三年一月二十三日前所提出之申請案，均不得依第五十二條規定，申請延長專利權期間。

第一百三十三條　本法中華民國九十年十月二十四日修正施行前所提出之追加專利申請案，尚未審查確定者，或其追加專利權仍存續者，依修正前有關追加專利之規定辦理。

第一百三十四條　本法中華民國八十三年一月二十一日修正施行前，已審定公告之專利案，其專利權期限，適用修正施行前之規定。但發明專利案，於世界貿易組織協定在中華民國管轄區域內生效之日，專利權仍存續者，其專利權期限，適用修正施行後之規定。

本法中華民國九十二年一月三日修正施行前，已審定公告之新型專利申請案，其專利權期限，適用修正施行前之規定。

新式樣專利案，於世界貿易組織協定在中華民國管轄區域內生效之日，專利權仍存續者，其專利權期限，適用本法中華民國八十六年五月七日修正施行後之規定。

第一百三十五條　本法中華民國九十二年一月三日修正施行前，尚未審定之專利申請案，適用修正施行後之規定。

第一百三十六條　本法中華民國九十二年一月三日修正施行前，已提出之異議案，適用修正施行前之規定。

本法中華民國九十二年一月三日修正施行前，已審定公告之專利申請案，於修正施行後，仍得依修正施行前之規定，提

　　　　　　　　起異議。

第一百三十七條　本法施行細則，由主管機關定之。

第一百三十八條　本法除第十一條自公布日施行外，其餘條文之施行日期，由
　　　　　　　　行政院定之。

附錄2　專利法施行細則

（93年4月7日修正發布，93年7月1日施行）

第一章　總則

第一條　本細則依專利法（以下簡稱本法）第一百三十七條規定訂定之。

第二條　依本法所為之申請，除依本法第十九條規定以電子方式為之者外，應以書面提出，並由申請人簽名或蓋章；委任有專利代理人者，得僅由代理人簽名或蓋章。專利專責機關認有必要時，得通知申請人檢附身分證明或法人證明文件。

依本法及本細則所為之申請，以書面提出者，應使用專利專責機關指定之書表；其格式及份數，由專利專責機關定之。

第三條　科學名詞之譯名經國立編譯館編譯者，應以該譯名為原則；未經該館編譯或專利專責機關認有必要時，得通知申請人附註外文原名。

申請專利及辦理有關專利事項之文件，應用中文；證明文件為外文者，專利專責機關認有必要時，得通知申請人檢附中文譯本或節譯本。

第四條　依本法及本細則所定應檢附之證明文件，以原本或正本為之。

原本或正本，經當事人釋明與原本或正本相同者，得以影本代之。但舉發證據為書證影本者，應證明與原本或正本相同。

原本或正本，經專利專責機關驗證無訛後，得予發還。

第五條　申請專利文件之送達，以書面提出者，應以書件或物件送達專利專責機關之日為準。但以掛號郵寄方式提出者，以交郵當日之郵戳所載日期為準。

第六條　依本法及本細則指定之期間，申請人得於指定期間屆滿前，載明理由向專利專責機關申請延展。

第七條　申請人之姓名或名稱、印章、住居所或營業所變更時，應檢附證明文件向專利專責機關申請變更。但其變更無須以文件證明者，免予檢附。

第八條　申請人委任專利代理人者，應檢附委任書，載明代理之權限及送達處所。

專利代理人不得逾三人。

專利代理人有二人以上者，均得單獨代理申請人。

違反前項規定而爲委任者，其代理人仍得單獨代理。

專利代理人經本人同意，得委任他人爲複代理人。

申請人變更代理人之權限或更換代理人時，非以書面通知專利專責機關，對專利專責機關不生效力。

專利代理人之送達處所、印章變更時，應向專利專責機關申請變更。

申請人得檢附委託書，指定第三人爲送達代收人。

第九條 申請文件不符合法定程序而得補正者，專利專責機關應通知申請人限期補正；屆期未補正或補正仍不齊備者，依本法第十七條第一項規定辦理。

第十條 依本法第十七條第二項規定，申請回復原狀者，應敘明延誤期間之原因、消滅之事由及年、月、日，並檢附證明文件向專利專責機關爲之。

第十一條 本法第二十七條第一項所定之十二個月，自外國第一次申請日之次日起算至本法第二十五條第三項規定之申請日止。

本法第一百二十九條第二項所定之六個月，自外國第一次申請日之次日起算至本法第一百十六條第三項規定之申請日止。

第十二條 依本法第十條規定，申請變更專利申請權人名義者，應檢附專利申請權歸屬之協議書或相關證明文件。

依本法第十條規定，申請變更專利權人名義者，應檢附專利權歸屬之協議書或相關證明文件及專利證書。

第十三條 因繼受專利申請權申請變更名義者，應備具申請書，並檢附下列文件：

一、因受讓而變更名義者，其受讓專利申請權之契約書或讓與人出具之證明文件。但公司因併購而承受者，爲併購之證明文件。

二、因繼承而變更名義者，其死亡及繼承證明文件。

第二章　專利之申請及審查

第一節　發明專利及新型專利

第十四條 申請發明專利或申請新型專利者，其申請書應載明下列事項：

一、發明或新型名稱。

二、發明人或創作人姓名、國籍。

三、申請人姓名或名稱、國籍、住居所或營業所；有代表人者，並應載明代表人姓名。

四、委任專利代理人者，其姓名、事務所。

有下列情形之一者，並應於申請書上聲明之：

一、主張本法第二十二條第二項第一款、第二款、第九十四條第二
　　項第一款、第二款規定之事實者。

二、主張本法第二十七條第一項規定之優先權者。

三、主張本法第二十九條第一項規定之優先權者。

四、申請生物材料或利用生物材料之發明專利者。

第十五條　發明、新型專利說明書，應載明下列事項：

一、發明或新型名稱。

二、發明人或創作人姓名、國籍。

三、申請人姓名或名稱、國籍、住居所或營業所；有代表人者，並
　　應載明代表人姓名。

四、主張本法第二十七條第一項優先權者，各第一次申請專利之國
　　家、申請案號及申請日。

五、申請前已向外國申請專利者，並載明在外國之申請案號及申請
　　日。

六、主張本法第二十九條第一項優先權者，各申請案號及申請日。

七、主張本法第二十二條第二項第一款、第二款、第九十四條第二
　　項第一款、第二款規定之事實。

八、申請生物材料或利用生物材料之發明專利，應載明寄存機構名
　　稱、寄存日期及號碼；申請前如已於國外寄存機構寄存者，其
　　寄存機構名稱、寄存日期及號碼。無需寄存生物材料者，應註
　　明生物材料取得之來源。

九、發明或新型摘要。

十、發明或新型說明。

十一、申請專利範圍。

發明或新型名稱，應與其申請專利範圍內容相符，不得冠以無關之
文字。

專利專責機關認有必要時，得通知申請人限期檢附第一項第五款之
外國申請案檢索資料或審查結果資料；申請人未載明外國申請日、
申請案號或未檢附該外國申請案檢索資料或審查結果資料者，依現
有資料續行審查。

說明書所載之發明或新型名稱、摘要、發明或新型說明及申請專利
範圍之用語應一致。

第十六條　發明或新型摘要，應敘明發明或新型所揭露內容之概要，並以所欲
解決之問題、解決問題之技術手段及主要用途為限；其字數，以不
超過二百五十字為原則；有化學式者，應揭示最能顯示發明特徵之

化學式。

發明或新型摘要，不得記載商業性宣傳詞句。

第十七條　發明或新型說明，應敘明下列事項：

一、發明或新型所屬之技術領域。

二、先前技術：就申請人所知之先前技術加以記載，並得檢送該先前技術之相關資料。

三、發明或新型內容：發明或新型所欲解決之問題、解決問題之技術手段及對照先前技術之功效。

四、實施方式：就一個以上發明或新型之實施方式加以記載，必要時得以實施例說明；有圖式者，應參照圖式加以說明。

五、圖式簡單說明：其有圖式者，應以簡明之文字依圖式之圖號順序說明圖式及其主要元件符號。

發明或新型說明應依前項各款所定順序及方式撰寫，並附加標題。但發明或新型之性質以其他方式表達較為清楚者，不在此限。

發明專利包含一個或多個核甘酸或腴基酸序列者，應於發明說明內依專利專責機關訂定之格式單獨記載其序列表，並得檢送相符之電子資料。

申請生物材料或利用生物材料之發明專利，應載明該生物材料學名、菌學特徵有關資料及必要之基因圖譜。

第十八條　發明或新型之申請專利範圍，得以一項以上之獨立項表示；其項數應配合發明或創作之內容；必要時，得有一項以上之附屬項。獨立項、附屬項，應以其依附關係，依序以阿拉伯數字編號排列。

獨立項應敘明申請專利之標的及其實施之必要技術特徵。

附屬項應敘明所依附之項號及申請標的，並敘明所依附請求項外之技術特徵；於解釋附屬項時，應包含所依附請求項之所有技術特徵。

依附於二項以上之附屬項為多項附屬項，應以選擇式為之。

附屬項僅得依附在前之獨立項或附屬項。但多項附屬項間不得直接或間接依附。

獨立項或附屬項之文字敘述，應以單句為之；其內容不得僅引述說明書之行數、圖式或圖式之元件符號。

申請專利範圍得記載化學式或數學式，不得附有插圖。

複數技術特徵組合之發明，其申請專利範圍之技術特徵，得以手段功能用語或步驟功能用語表示。於解釋申請專利範圍時，應包含發明說明中所敘述對應於該功能之結構、材料或動作及其均等範圍。

第十九條　發明或新型獨立項之撰寫，以二段式為之者，前言部分應包含申請

專利之標的及與先前技術共有之必要技術特徵；特徵部分應以「其改良在於」或其他類似用語，敘明有別於先前技術之必要技術特徵。

解釋獨立項時，特徵部分應與前言部分所述之技術特徵結合。

第二十條　發明或新型之圖式，應參照工程製圖方法繪製清晰，於各圖縮小至三分之二時，仍得清晰分辨圖式中各項元件。

圖式應註明圖號及元件符號，除必要註記外，不得記載其他說明文字。

圖式應依圖號順序排列，並指定最能代表該發明或新型技術特徵之圖式為代表圖。

第二十一條　說明書有部分缺頁或圖式或圖面有部分缺漏之情事者，以補正之日為申請日。但其補正部分已見於主張優先權之先申請案者，仍以原申請日為申請日。

第二十二條　依本法第二十八條第二項規定檢送外國政府證明受理之申請文件應為正本，不得以影本代之。

第二十三條　本法第三十二條第二項所稱屬於一個廣義發明概念者，指二個以上之發明或新型，於技術上相互關聯。

前項技術上相互關聯之發明或新型，應包含一個或多個相同或相對應，且對於先前技術有所貢獻之特定技術特徵。

第二十四條　發明或新型專利申請案申請分割者，應就每一分割案，備具申請書，並檢附下列文件：

一、說明書及必要圖式。

二、原申請案與修正後之說明書及必要圖式。

三、有其他分割案者，其他分割案說明書、必要圖式。

四、主張原申請案之優先權者，原申請案之優先權證明文件。

五、原申請案有主張本法第二十二條第二項或第九十四條第二項規定之事實者，其證明文件。

六、原申請案之申請權證明書。

主張原申請案之優先權者，並應於每一分割申請案之申請書聲明之。

分割申請，不得變更原申請案之專利種類。

第二十五條　依本法第三十四條、第一百零八條準用第三十四條、第一百二十九條第一項準用第三十四條規定申請專利者，應備具申請書，並檢附原申請案說明書、必要圖式或圖說及舉發審定書影本。

第二十六條　發明專利申請案申請實體審查者，應備具申請書，載明下列事項：

一、申請案號。

二、發明名稱。

三、申請實體審查者之姓名或名稱、國籍、住居所或營業所；有
　　代表人者，並應載明代表人姓名。

四、委任專利代理人者，其姓名、事務所。

五、是否爲專利申請人。

第二十七條　發明專利申請案申請優先審查者，應備具申請書，載明下列事
　　　　　　項：

一、申請案號及公開編號。

二、發明名稱。

三、申請優先審查者之姓名或名稱、國籍、住居所或營業所；有
　　代表人者，並應載明代表人姓名。

四、委任專利代理人者，其姓名、事務所。

五、是否爲專利申請人。

六、發明專利申請案之商業上實施狀況；有協議者，其協議經
　　過。

申請優先審查之發明專利申請案尚未申請實體審查者，並應依前
條規定申請實體審查。

依本法第三十九條第二項規定應檢附之有關證明文件，爲本法第
四十條第一項規定之書面通知、廣告目錄或其他商業上實施事實
之書面資料。

第二十八條　發明或新型依本法規定申請補充、修正說明書或圖式者，應備具
　　　　　　申請書，並檢附下列文件：

一、補充、修正部分畫線之說明書修正頁。

二、補充、修正後無畫線之說明書或圖式替換頁；如補充、修正
　　後致原說明書或圖式頁數不連續者，應檢附補充、修正後之
　　全份說明書或圖式。

第二十九條　專利專責機關通知面詢、實驗、補送模型或樣品、補充、修正說
　　　　　　明書、圖式或圖說，屆期未辦理或未依通知內容辦理者，專利專
　　　　　　責機關得依現有資料續行審查。

第二節　新式樣專利

第 三 十 條　申請新式樣專利者，其申請書應載明下列事項：

一、新式樣物品名稱。

二、創作人姓名、國籍。

三、申請人姓名或名稱、國籍、住居所或營業所；有代表人者，

並應載明代表人姓名。

四、委任專利代理人者，其姓名、事務所。

有下列情形之一者，並應於申請書上聲明之：

一、主張本法第一百十條第二項第一款規定之事實者。

二、主張本法第一百二十九條準用第二十七條第一項規定之優先權者。

第三十一條　新式樣專利圖說，應載明下列事項：

一、新式樣物品名稱。

二、創作人姓名、國籍。

三、申請人姓名或名稱、國籍、住居所或營業所；有代表人者，並應載明代表人姓名。

四、主張本法第一百二十九條準用第二十七條第一項優先權者，第一次申請專利之國家、申請案號及申請日。

五、申請前已向外國申請專利者，並載明在外國之申請案號及申請日。

六、主張本法第一百十條第二項第一款規定之事實。

七、創作說明。

八、圖面說明。

九、圖面。

申請新式樣專利，應指定立體圖或最能代表該新式樣之圖面為代表圖。

專利專責機關認有必要時，得通知申請人限期檢附第一項第五款之外國申請案檢索資料或審查結果資料；申請人未載明外國申請日、申請案號或未檢附該外國申請案檢索資料或審查結果資料者，仍依現有資料續行審查。

第三十二條　新式樣物品名稱，應明確指定所施予新式樣之物品，不得冠以無關之文字；其為物品之組件者，應載明為何物品之組件。

新式樣之創作說明，應載明物品之用途及新式樣物品創作特點。圖面所揭露之物品，因其材料特性、機能調整或使用狀態之變化，而使物品造形改變者，並應簡要說明。

新式樣之圖面應標示各圖名稱；各圖間有相同、對稱或其他事由而省略者，應於圖面說明註明之。

第三十三條　新式樣之圖面，應由立體圖及六面視圖（前視圖、後視圖、左側視圖、右側視圖、俯視圖、仰視圖），或二個以上立體圖呈現；新式樣為連續平面者，應以平面圖及單元圖呈現。

前項新式樣之圖面，並得繪製其他輔助之圖面。

圖面應參照工程製圖方法,以墨線繪製或以照片或電腦列印之圖面清晰呈現;新式樣包含色彩者,應另檢附該色彩應用於物品之結合狀態圖,並應敘明所有指定色彩之工業色票編號或檢附色卡。

圖面揭露之內容包含非新式樣申請標的者,應標示為參考圖。有參考圖者,必要時應於新式樣創作說明內說明之。

第三十四條　新式樣專利申請案申請分割者,應就每一分割案,備具申請書,並檢附下列文件:

一、圖說。

二、原申請案及修正後之圖說。

三、有其他分割案者,其他分割案圖說。

四、主張原申請案之優先權者,原申請案之優先權證明文件。

五、原申請案有主張本法第一百十條第二項規定之事實者,其證明文件。

六、原申請案之申請權證明書。

主張原申請案之優先權者,並應於每一分割申請案之申請書聲明之。

第三十五條　新式樣依本法規定申請補充、修正圖說者,應備具申請書,並檢附下列文件:

一、補充、修正部分畫線之圖說修正頁。

二、補充、修正後無畫線之全份圖說。但僅補充、修正圖面者,應檢附補充、修正後之全份圖面。

第三十六條　申請聯合新式樣專利者,應於申請書載明原新式樣申請案號,並檢附原新式樣申請案圖說一份。

專利專責機關應於原新式樣申請案核准審定後,始得核准聯合新式樣申請案。給予聯合新式樣專利權時,應加註於原專利證書。

前六條規定,於聯合新式樣準用之。

第三章　專利權

第三十七條　本法第五十七條第一項第二款、第三款、第八十七條第一項、第一百零八條準用第五十七條第一項第二款、第三款及第一百二十五條第一項第二款、第三款所定申請前,於依本法第二十七條第一項或第二十九條第一項規定主張優先權者,指該優先權日前。

第三十八條　本法第五十七條第二項及第一百二十五條第二項所定原有事業,於第五十七條第一項第二款及第一百二十五條第一項第二款之情形,指申請前之事業規模;於第五十七條第一項第五款及第一百

二十五條第一項第五款之情形,指舉發前之事業規模。

第三十九條　本法第五十七條第二項及第一百二十五條第二項所定得爲販賣之區域,由法院參酌契約之約定、當事人之眞意、交易習慣或其他客觀事實認定之。

第四十條　申請專利權讓與登記換發證書者,應由原專利權人或受讓人備具申請書及專利證書,並檢附讓與契約或讓與證明文件。

公司因併購申請承受專利權登記換發證書者,前項應檢附文件,爲併購之證明文件。

第四十一條　申請專利權信託登記換發證書者,應由原專利權人或受託人備具申請書及專利證書,並檢附下列文件:

一、申請專利權信託登記者,其信託契約或證明文件。

二、信託關係消滅,專利權由委託人取得時,申請專利權信託塗銷登記者,其信託契約或信託關係消滅證明文件。

三、信託關係消滅,專利權歸屬於第三人時,申請專利權信託歸屬登記者,其信託契約或信託歸屬證明文件。

四、申請專利權信託登記其他變更事項者,其變更證明文件。

第四十二條　申請專利權授權他人實施登記者,應由專利權人或被授權人備具申請書,並檢附授權契約或證明文件。

前項之授權契約或證明文件,應載明授權部分、地域及期間;其授權他人實施期間,以專利權期間爲限。

第四十三條　申請專利權之質權設定登記者,應由專利權人或質權人備具申請書及專利證書,並檢附下列文件:

一、專利權之質權設定登記者,其質權設定契約。

二、質權變更登記者,其變更證明文件。

三、質權消滅登記者,其債權清償證明文件或各當事人同意塗銷質權設定之證明文件。

前項第一款質權設定契約,應載明發明、新型名稱或新式樣物品名稱、專利證書號數、債權金額;其質權設定期間,以專利權期間爲限。

專利專責機關爲第一項登記,應將有關事項加註於專利證書及專利權簿。

第四十四條　申請專利權繼承登記換發專利證書者,應備具申請書,並檢附死亡與繼承證明文件及專利證書。

第四十五條　發明或新型專利權人申請更正說明書或圖式者,應備具申請書,並檢附下列文件:

一、更正部分畫線之說明書更正頁。

二、更正後無畫線之說明書或圖式替換頁；如更正後致原說明書
或圖式頁數不連續者，應檢附更正後之全份說明書或圖式。

第四十六條　申請特許實施發明專利權者，應備具申請書，並檢附其詳細之實
施計畫書、申請特許實施之原因及其相關文件。

申請廢止特許實施發明專利權者，應備具申請書，載明申請廢止
之事由，並檢附證明文件。

第四十七條　本法第七十九條所規定專利證書號數標示之附加，在專利權消滅
或撤銷確定後，不得為之。

第四十八條　專利證書滅失、遺失或毀損致不堪使用者，專利權人應以書面敘
明理由，申請補發或換發。毀損者，應繳還原證書。

第四十九條　新式樣專利權人申請更正圖說者，應備具申請書，並檢附下列文
件：

一、更正部分畫線之圖說更正頁。

二、更正後無畫線之全份圖說。但僅更正圖面者，應檢附更正後
之全份圖面。

第五十條　依本法第一百零三條第一項規定申請新型專利技術報告者，應備
具申請書，載明下列事項：

一、申請案號。

二、新型名稱。

三、申請新型專利技術報告者之姓名或名稱、國籍、住居所或營
業所；有代表人者，並應載明代表人姓名。

四、委任專利代理人者，其姓名、事務所。

五、是否為專利權人。

第五十一條　依本法第一百零三條第四項規定檢附之有關證明文件，為專利權
人對為商業上實施之非專利權人之書面通知、廣告目錄或其他商
業上實施事實之書面資料。

第五十二條　新型專利技術報告應載明下列事項：

一、新型專利證書號數。

二、申請案號。

三、申請日。

四、優先權日。

五、技術報告申請日。

六、新型名稱。

七、專利權人姓名或名稱、住居所或營業所。

八、委任專利代理人者，其姓名。

九、申請新型專利技術報告者之姓名或名稱。

十、專利審查人員姓名。

十一、國際專利分類。

十二、先前技術資料範圍。

十三、比對結果。

第五十三條　專利權簿應載明下列事項：

一、發明、新型名稱或新式樣物品名稱。

二、專利權期限。

三、專利權人姓名或名稱、國籍、住居所或營業所。

四、委任專利代理人者，其姓名及事務所。

五、申請日及申請案號。

六、主張本法第二十七條第一項優先權之各第一次申請專利之國家、申請案號及申請日。

七、主張本法第二十九條第一項優先權之各申請案號及申請日。

八、公告日及專利證書號數。

九、聯合新式樣專利案之申請日及公告日。

十、專利權讓與或繼承登記之年、月、日及受讓人、繼承人之姓名或名稱。

十一、專利權信託、塗銷或歸屬登記之年、月、日及委託人、受託人之姓名或名稱。

十二、被授權人之姓名或名稱及授權登記之年、月、日。

十三、專利權質權設定、變更或消滅登記之年、月、日及質權人姓名或名稱。

十四、特許實施權人姓名或名稱、國籍、住居所或營業所及核准或廢止之年、月、日。

十五、補發證書之事由及年、月、日。

十六、延長或延展專利權期限及核准之年、月、日。

十七、專利權消滅或撤銷之事由及其年、月、日。

十八、寄存機構名稱、寄存日期及號碼。

十九、其他有關專利之權利及法令所定之一切事項。

第四章　公開及公告

第五十四條　專利專責機關公開發明專利申請案時，應將下列事項公開之：

一、申請案號。

二、公開編號。

三、公開日。

四、國際專利分類。

五、申請日。

六、發明名稱。

七、發明人姓名。

八、申請人姓名或名稱、住居所或營業所。

九、委任專利代理人者，其姓名。

十、發明摘要。

十一、最能代表該發明技術特徵之圖式。

十二、主張本法第二十七條第一項優先權之各第一次申請專利之
　　　國家、申請案號及申請日。

十三、主張本法第二十九條第一項優先權之各申請案號及申請
　　　日。

十四、有無申請實體審查。

十五、有無申請補充、修正。

經公開之申請案，任何人均得申請閱覽、抄錄、攝影或影印其說
明書或圖式。

第五十五條　專利專責機關公告專利時，應將下列事項刊載專利公報：

一、專利證書號數。

二、公告日。

三、發明專利之公開編號及公開日。

四、國際專利分類或國際工業設計分類。

五、申請日。

六、申請案號。

七、發明、新型名稱或新式樣物品名稱。

八、發明人或創作人姓名。

九、申請人姓名或名稱、住居所或營業所。

十、委任專利代理人者，其姓名。

十一、發明專利或新型專利之申請專利範圍及圖式；新式樣專利
　　　之圖面。

十二、圖式簡單說明或圖面說明。

十三、主張本法第二十七條第一項優先權之各第一次申請專利之
　　　國家、申請案號及申請日。

十四、主張本法第二十九條第一項優先權之各申請案號及申請
　　　日。

十五、生物材料或利用生物材料之發明之寄存機構名稱、寄存日
　　　期及寄存號碼。

第五十六條　專利申請人有延緩公告專利之必要者，應於繳納證書費及第一年

年費時，備具申請書，載明理由向專利專責機關申請延緩公告。所請延緩之期限，不得逾三個月。

第五章　附則

第五十七條　本細則自本法施行之日施行。

附錄 3　國際工業設計分類

（第八版——自 94 年 10 月 1 日施行）

類號	物品
01 - 01	烘製食品、餅乾、麵製點心、通心粉及其他穀類食品、巧克力、糖果類、冰凍食品
01 - 02	水果和蔬菜
01 - 03	奶酪、黃油和黃油代用品、其他奶製品
01 - 04	鮮肉（包括豬肉製品）、魚
01 - 05	（空缺）
01 - 06	動物食品
01 - 99	其他雜項
02 - 01	內衣、女內衣、婦女緊身胸衣、乳罩、睡衣
02 - 02	服裝
02 - 03	帽子
02 - 04	鞋、短襪和長襪
02 - 05	領帶、披肩、頭巾和手帕
02 - 06	手套
02 - 07	服飾用品和服裝附件
02 - 99	其他雜項
03 - 01	大衣箱、手提箱、公文包、手提包、鑰匙袋、內部經專門設計的箱子、錢包及類似物品
03 - 02	（空缺）
03 - 03	雨傘、陽傘、遮陽篷、手杖
03 - 04	扇子
03 - 99	其他雜項
04 - 01	清潔刷和掃帚
04 - 02	梳妝用刷、衣服刷、鞋刷
04 - 03	工業用刷
04 - 04	油漆刷、烹飪用刷
04 - 99	其他雜項
05 - 01	紡紗製品
05 - 02	花邊
05 - 03	繡花

設計專利──理論與實務

17 - 05	機械樂器
17 - 99	其他雜項
18 - 01	打字機和計算器
18 - 02	印刷機
18 - 03	印刷活字和活字版
18 - 04	裝訂機、打印機、釘書機、切紙機和修邊機（用於書本裝訂）
18 - 99	其他雜項
19 - 01	書寫紙、明信片和通知卡
19 - 02	辦公設備
19 - 03	日曆
19 - 04	書本及其他與其外觀相似物品
19 - 05	（空缺）
19 - 06	用於寫字、繪圖、繪畫、雕塑、雕刻和其他工藝技術的材料和器械
19 - 07	教學材料
19 - 08	其他印刷品
19 - 99	其他雜項
20 - 01	自動售貨機
20 - 02	陳列和銷售設備
20 - 03	標誌、指示牌和廣告裝置
20 - 99	其他雜項
21 - 01	遊戲器具和玩具
21 - 02	體操和運動的器械及設備
21 - 03	其他娛樂和遊藝用品
21 - 04	帳蓬及其附屬品
21 - 99	其他雜項
22 - 01	射擊武器
22 - 02	其他武器
22 - 03	彈藥、火箭和煙火用品
22 - 04	靶及附件
22 - 05	狩獵和釣魚器械
22 - 06	捕捉器、捕殺有害動物的用具
22 - 99	其他雜項
23 - 01	液體分配設備
23 - 02	衛生設備
23 - 03	供暖設備
23 - 04	通風和空調設備

參考文獻

一、中文部分

中國專利局專利法研究所編，《外國外觀設計法選編》，北京：專利文獻出版社，1992。

中華人民共和國專利局，《審查指南》，北京：專利文獻出版社，1993。

日本特許廳，《平成10年改正意匠法──意匠審查的運用基準》，東京：日本特許廳，1998。

水野尚、池田和美，《意匠圖面の書き方入門》，東京：發明協會，1版，1991。

牛木理一，《判例意匠權侵害》，東京：發明協會，1993。

牛木理一，《意匠法研究》，東京：發明協會，4版，1994。

吉藤幸朔著，熊谷健一補訂，《特許法概說》，東京：有斐閣，11版，1996。

何連國，《專利法規及實務》，作者發行，1982。

吳江山，《西德意匠法》，經濟部中央標準局，1991。

吳慧美等，〈我國專利申請採行國內優先權制度可行性之研究〉，經濟部中央標準局，1994。

呂清夫，《造形原理》，雄獅圖書公司出版，1984。

李玉龍、張建成譯，《新設計史》，六合出版社，1995。

足立光夫，《意匠實務入門》，東京：發明協會，1992。

東京、特許廳，《意匠審查基準》，1994。

林秀國，《工業財產權與標準》，〈從美國專利訴訟談設計專利中功能性設計的認定原則（上）〉，第65期，第24-44頁，1998。

林秀國，《工業財產權與標準》，〈從美國專利訴訟談設計專利中功能性設計的認定原則（下）〉，第66期，第40-50頁，1998。

林谷明，《工業財產權與標準》，〈歐盟設計保護法解讀〉，第15期，第37-45頁，1994。

林谷明，《工業財產權與標準》，〈新式樣主張優先權之探討〉，第20期，第96-103頁，1994。

林谷明，《工業財產權與標準》，〈新式樣專利權與著作權之關係——由三陽機車引擎設計圖著作權官司談起〉，第38期，第19-37頁，1996。

林谷明，《工業財產權與標準》，〈海牙協定改革之工業設計國際登錄制度〉，第43期，第1-15頁，1996。

林谷明，《工業財產權與標準》，〈美國電腦圖形之設計專利〉，第45期，第1-22頁，1996。

林谷明，《工業財產權與標準》，〈美國設計專利實務概要〉，第50期，第23-45頁，1997。

林書堯，《色彩學概論》，三民書局，1974。

秦宏濟，《專利制度概論》，重慶：商務出版，1988。

紋谷暢男，《特許法50講》，東京：有斐閣。

紋谷暢男編，魏啟學譯，《日本外觀設計法25講》，專利文獻出版社，1984。

高田忠，《意匠》，東京：有斐閣，1985。

梁瓊麗，〈「英國設計制度及歐聯工業設計保護制度之整合」研究報告〉，經濟部中央標準局，1995。

陳文吟，《專利法》，作者發行，1993。

陳逸南，《大陸專利法解讀》，月旦出版，1995。

勝見勝，翁嘉祥譯，《設計運動一百年》，雄獅圖書公司出版，1976。

彭鑒托，《專利侵權與鑑定》，作者發行，1993。

彭鑒托，《專利說明書的撰寫》，作者發行，1993。

彭鑒托，《智慧財產權總論》，作者發行，1993。

曾坤明，《工業設計的基礎》，六合出版社，1979。

森則雄，《意匠の實務》，東京：發明協會，1990。

童沈源，《工業財產權與標準》，〈論設計專利與具著作權之美術著作〉，第10期，第88-92頁，1994。

童沈源，《工業財產權與標準》，〈工業設計之國際保護制度〉，第15期，第1-23頁，1994。

黃文儀，《美國專利制度與審查實務概論》，經濟部中央標準局，1989。

黃文儀，《專利說明書與申請專利範圍之撰寫以及與專利權的關係》，經濟部中央標準局，1990。

黃文儀，《工業財產權與標準》，〈國內優先權與巴黎公約優先權〉，第7期，第35-42頁，1993。

黃文儀，《工業財產權與標準》，〈申請專利主張優先權之態樣與審查〉，第 12
期，第 30-46 頁，1994。

黃文儀，《申請專利範圍的解釋與專利侵害判斷》，三民書局，1994。

黃文儀，《工業財產權與標準》，〈從日本意匠制度論新式樣之近似判斷〉，第
26 期，第 29-59 頁，1995。

黃彼得，我國專利申請要件及程序，保護智慧財產權系列講習會，1993。

黃龍寶，《工業財產權與標準》，〈外觀設計保護——新式樣專利概論
（上）〉，第 37 期，第 37-42 頁，1996。

黃龍寶，《工業財產權與標準》，〈外觀設計保護——新式樣專利概論
（中）〉，第 38 期，第 38-49 頁，1996。

黃龍寶，《工業財產權與標準》，〈外觀設計保護——新式樣專利概論
（下）〉，第 39 期，第 61-65 頁，1996。

楊清田，《造形原理導論》，藝風堂出版社，1996。

經濟部中央標準局，《專利侵害鑑定基準》，1996。

經濟部智慧財產局，《專利審查基準》，2006。

葉雪美，《工業財產權與標準》，〈美國設計專利訴訟中具影響力的判例介
紹〉，第 53 期，第 22-30 頁，1997。

葉雪美，《工業財產權與標準》，〈美國設計專利訴訟中具影響力的判例介紹
（貳）〉，第 55 期，第 31-46 頁，1997。

葉雪美，《工業財產權與標準》，〈美國設計專利訴訟中具影響力的判例介紹
（參）〉，第 60 期，第 26-45 頁，1998。

劉桂榮，《外觀設計專利申請審查指導》，北京：專利文獻出版社，1992。

蔡竹根，《工業財產權與標準》，〈新式樣專利基本觀念之探討〉，第 19 期，
第 35-55 頁，1994。

蔡竹根，《工業財產權與標準》，〈原新式樣與聯合新式樣間之第三案先申請
案地位認定問題之探討〉，第 22 期，第 99-116 頁，1995。

蔡竹根，《工業財產權與標準》，〈新式樣專利物品的附加價值性〉，第 29
期，第 70-73 頁，1995。

蔡竹根，《工業財產權與標準》，〈世界各國新式樣專利制度現況（一）〉，第
46 期，第 14-17 頁，1997。

蔡竹根，《工業財產權與標準》，〈美國專利圖式製作實務（一）〉，第 47 期，
第 27-32 頁，1997。

蔡竹根，《工業財產權與標準》，〈世界各國新式樣專利制度現況（二）〉，第

47 期，第 33-36 頁，1997。

蔡竹根，《工業財產權與標準》，〈美國專利圖式製作實務（二）〉，第 48 期，第 74-77 頁，1997。

蔡竹根，《工業財產權與標準》，〈世界各國新式樣專利制度現況（三）〉，第 48 期，第 82-84 頁，1997。

蔡竹根，《工業財產權與標準》，〈美國專利圖式製作實務（三）〉，第 49 期，第 40-45 頁，1997。

蔡竹根，《工業財產權與標準》，〈世界各國新式樣專利制度現況（四）〉，第 49 期，第 69-70 頁，1997。

蔡竹根，《工業財產權與標準》，〈美國專利圖式製作實務（四）〉，第 50 期，第 46-51 頁，1997。

蔡竹根，《工業財產權與標準》，〈國際新式樣專利〉，第 51 期，第 35-41 頁，1997。

蔡竹根，《工業財產權與標準》，〈美國專利圖式製作實務（五）〉，第 51 期，第 44-49 頁，1997。

蔡竹根，《工業財產權與標準》，〈美國專利圖式製作實務（六）〉，第 52 期，第 33-37 頁，1997。

蔡竹根，《工業財產權與標準》，〈美國專利圖式製作實務（七）〉，第 53 期，第 31-35 頁，1997。

蔡竹根，《工業財產權與標準》，〈美國專利圖式製作實務（八）〉，第 54 期，第 65-71 頁，1997。

蔡竹根，《工業財產權與標準》，〈美國專利圖式製作實務（九）〉，第 55 期，第 52-56 頁，1997。

蔡竹根，《工業財產權與標準》，〈設計保護與三種取向〉，第 58 期，第 61-75 頁，1998。

蔡明誠，《發明專利法研究》，台灣大學法學叢書，1998。

鄭成思，《智慧財產權法通論》，法律出版社，1990。

謝銘洋、徐宏昇、陳哲宏、陳逸南，《專利法解讀》，月旦出版，1994。

齋藤暸二，《意匠法概說》，東京：有斐閣，1991。

顏吉承，《工業財產權與標準》，〈日本意匠審查實務〉，第 35 期，第 55-64 頁，1996。

顏吉承，《工業財產權與標準》，〈淺談新式樣專利申請內容實質變更的判斷〉，第 45 期，第 23-37 頁，1996。

顏吉承，《工業財產權與標準》，〈淺談新式樣專利的優先權制度暨巴黎公約
　　相關規定〉，第 46 期，第 1-13 頁，1997。

羅炳榮，《智慧財產權》，〈功能性設計與必然匹配〉，第 5 期，第 80-86 頁，
　　1999。

羅炳榮，《工業財產權叢論──工業設計與新式樣篇》，1987。

二、 英文部分

Chen, A. and Chen, R. "Design-Related Products And Services Merchandised Through E-Commerce", *Journal of the Chinese Institute of Industrial Engineers,* 19(3), 19-25, 2002.

Chen, J. L., Liu, S. J. and Tseng, C. H., "Technological Innovation and Strategy Adaptation in the Product Life Cycle", *Technology Management: Strategies & Application,* 5(3), 183-202, 2000.

Dowon International, "Patent Map Service", Patent Information Business, patent.patyellow.com, 2004.

EPO, "European Patent Office", www.european-patent-office.org, 2004.

Herce, J. L.,"WIPO patent information service for developing countries", *World Patent Information,* 23, 295-308, 2001.

IBM, "IBM leads the pack in patents", Intellectual Property and Licensing, www.ibm.com, 2004.

JPO, "Japan Patent Office", www.jpo.go.jp, 2004.

Liu, S. J. and Shyu, J., "Strategic Planning for Technology Development with Patent Analysis", *International Journal of Technology Management,* 13(5/6), 661-680, 1997.

TIPO, "Taiwan Intellectual Property Office", www.tipo.gov.tw, 2004.

Tootal, C. "The Law of Industrial Design", CCH Editions Limited, 1990.

USPTO, "United States Patent and Trademark Office", www.uspto.gov, 2004.

Wolf, T., "Forward pruning and other heuristic search techniques in tsume go", *Information Sciences,* 122, 59-76, 2000.

工業管理叢書

圖書編號：A7405

設計專利──理論與實務

著　　　者／顏吉承、陳重任

出　版　者／揚智文化事業股份有限公司

發　行　人／葉忠賢

總　編　輯／閻富萍

主　　　編／范維君

執　　　編／宋宏錢

登　記　證／局版北市業字第 1117 號

地　　　址／台北縣深坑鄉北深路三段 260 號 8 樓

電　　　話／(02)2664-7780

傳　　　真／(02)2664-7633

　E-mail ／service@ycrc.com.tw

郵撥帳號／19735365

戶　　　名／葉忠賢

印　　　刷／鼎易印刷事業股份有限公司

　ISBN ／978-957-818-824-2

初版一刷／2007 年 7 月

定　　　價／新台幣 500 元

國家圖書館出版品預行編目資料

設計專利 —— 理論與實務／顏吉承, 陳重任
著. -- 初版. -- 臺北縣深坑鄉：揚智文化,
2007 [民96]
　　面；　　公分. --（工業管理叢書；A7405）

ISBN　978-957-818-824-2（精裝）

1. 工業設計　2. 專利　3.智慧財產權

962　　　　　　　　　　　　　　96010733